Directors' Cuts

Directors' Cuts

The Cinema of
Emir Kusturica Notes from the Underground

解構 庫斯杜力卡

戈蘭・戈席克 著　陳逸軒 譯
Goran Gocić

Directors' Cuts

解構庫斯杜力卡：導演的地下筆記
The Cinema of Emir Kusturica : Notes from the Underground

作者：戈蘭‧戈席克Goran Gocić
譯者：陳逸軒
審校：林心如
書系主編：洪雅雯
美術設計：楊啟巽工作室
行銷企劃：王惠雅

發行人：夏珍
編輯總監：陳睦琳
印務總監：蘇清霖
發行部經理：盧韻竹
發行業務：周韻嵐
出版：時周文化事業股份有限公司
聯絡地址：10855台北市艋舺大道303號6樓
聯絡電話：886-2-2308-7111（代表號）
劃撥戶名：時周文化事業股份有限公司
劃撥帳號：19785804
讀者服務專線：0800-000668
讀者服務傳真：886-2-2336-2596
電子郵件信箱：ctwbook@gmail.com
印刷裝訂：晨捷印製股份有限公司
總經銷：時報文化出版企業股份有限公司
　　　　台北縣中和市連城路134巷16號
電話：886-2-2306-6842
初版一刷：2012年1月6日
定價：380元

The Cinema of Emir Kusturica : Notes from the Underground by Goran Gocić
Copyright: © 2001 by Goran Gocić
This edition arranged with POLLINGER LIMITED
through Big Apple Tuttle-Mori Agency, Inc., Labuan, Malaysia
TRADITIONAL Chinese edition copyright:
2012 CTW CULTURE INC.
All rights reserved.

解構庫斯杜力卡：導演的地下筆記／戈蘭.戈席克（Goran Gocić）作；陳逸軒譯.--初版.-- 臺北市：時周文化，民101.1
面：15X21公分 譯自：The cinema of Emir Kusturica : notes from the underground　　ISBN 978-986-6217-26-5（平裝）
1.庫斯杜力卡（Kusturica, Emir 1954～）2.電影導演 3.影評 4.南斯拉夫　　987.31　　　　　100022489

The Cinema of
Emir Kusturica Notes from the Underground

本書獻給四位巴爾幹女王：

托瑪娜、杜尚卡、卡塔琳娜及瑪莉亞

Dedicated to four Balkan queens : Tomana, Dušanka, Katarina and Marija.

感謝

我要向英國女王伊莉莎白陛下致上最深的感激，敝人何德何能，竟得以在她的領土上居留了如此之久；我還要感謝卡塔琳娜（Katarina）的耐心相待、提姆（Tim）的居中聯絡、轟柏沙（Nebojša）、米蓮娜（Milena）與丹妮耶拉（Danijela）的鼓勵、約翰（John）和瑪莉露（Mary-Lou）的熱情款待與捷克啤酒；還要感謝奇吉（Zigi）、布萊恩（Brian）、柯林（Colin）與戈蘭（Goran）過目手稿。

此外，也要感謝斯維塔（Sveta）、派屈克（Patrick）、伊凡（Ivan）和戴夫（Dave）的技術支援；感謝杜尚（Dušan）、傑若德（Gerald）、韋利科（Veljko）；感激我的主保聖人聖喬治（St George）的保佑；還要再三感謝瑪莉-克莉斯汀·麥柏特（Marie-Christine Malbert），以及湯尼（Toni）與奧菲歐電影公司（Orfeo Films），慷慨出借他們的影片資料庫。

最後，我要大力向艾米爾·庫斯杜力查、杜尚·科瓦切維奇（Dušan Kovačević）、約翰·史都華（John Stewart）、李奧·拉茨奇（Leo Lazić）、轟柏沙·維拉迪沙夫拉維奇（Nebojša Vladisavljavić）、亞歷山大·蓋謝克（Aleksandar Gajšek）、波哥丹·提爾南尼奇（Bogdan Tirnanić）、約凡·約凡諾維奇（Jovan Jovanović）、喬杰·卡迪耶維奇（Djordje Kadijević）、麥斯·邦克（Max Bunker）、傑力科·武科維奇（Željko Vuković）、湯尼·馬提亞謝維奇（Toni Matijašević），以及所有與我分享想法見解的人致敬——你們也看到了，我將所有這些見解全部記入。

Contents

圖片目錄

引言 |
解構庫斯杜力卡

　　艾米爾・庫斯杜力卡是當今最富盛名、也最受爭議的仍在拍片的南斯拉夫（Yugoslavia）[1]導演。本書將檢視其作品及外界的反應，藉以探討此現象背後的核心原因。一如吾人觀賞庫斯杜力卡的電影之際一樣，我們將展開一場浪蕩[2]之旅，援引文化研究、電影理論、符號學、後現代主義、文學、藝術，以至於街談巷議的術語與方法。為了含括這般豐富的素材，本書一如庫斯杜力卡本人，並不奢望勾勒出一幅清楚的類型輪廓：要評斷庫斯杜力卡狂歡節般的幻象世界，最恰當的方法或許就是「無所不包」，而本書的研究正是秉持這番精神寫成，不惜訴諸極為廣泛的專業領域——那本屬法國知識份子專擅的範疇。

　　除了在庫斯杜力卡從一九九〇年代初開始定居的法國、以及他至今仍以其背景與語言進行創作的南斯拉夫之外，他的電影還吸引了世界各地不同的觀眾群，但似乎唯獨不受英美的觀眾青睞。為了消弭英語世界觀眾接觸來自巴爾幹半島（Balkans）深處的藝術之際所遭遇的隔閡，我們將對照好萊塢電影「工業」的與「藝術電影」之民族電影（ethnic cinema）的風格。因此，在論說之際，將運用一些反義詞（像是援引自馬克思主義的使用與交換價值的區別、心理學中情感〔emotions〕與情緒〔feelings〕的差異，並企圖對呈現〔presentation〕和詮釋加以區隔）。

　　值得一提的另一點，是庫斯杜力卡的作品與巴爾幹半島（尤其是導演來自的波士尼亞及赫塞哥維納〔Bosnia - Herzegovina〕[3]）在歷史和文化上均同時受到西方和東方影響。因此，本書將以一定的篇幅來辨識構成它們的「東方」、「西方」遺緒的確切元素，藉以在庫斯杜力卡的電影中將之界定出來，並探討其可能造成的結果。在美學中，對這種東

／西分歧的最佳切入方式，或許是透過尼采（Nietzsche）對「酒神式」（Dionysiac）與「太陽神式」（Apolline）藝術的區分。已經冒著再抓到一個已經很多的「不可能的扣連」的危險，我們將討論庫斯杜力卡電影中固有的衝突所產生的後果，依據如「社會主義」寫實和「魔幻」寫實、「基督教」的和「馬克思主義」的投入（engagement）、「新教」與「天主教」倫理，以及所有諸如此類的概念，來區分它們的訴求。

庫斯杜力卡無政府式的反叛有其重要性，乍看似乎非理性、混亂無序，實則蘊含著條理章法。在庫斯杜力卡的作品中，這見於一套固定的文化偏好（cultural preferences）（包括喚起特定的情緒）、以及為數有限的主題（motifs）（導演以意義連貫的方式彙整運用它們）。單是賦予這些電影獨立自主的藝術作品地位還不夠：應該從其特有的文化、符號及政治的脈絡來思考它們。如此一來，我們會發現：相較於「單純」著眼在他的拍片技巧上，庫斯杜力卡的藝術觀以及它和真實世界的互動是遠為有趣的分析命題。更確切而言，這些似乎都延伸自他的主要關切，一如全書所指出並進一步界定的：歷史、邊緣性、樂趣、民族的事物（ethno）與後現代。

庫斯杜力卡的作品獨特性乃基於二個面向：首先是充滿具感染性的樂趣，其次是再再拒斥意識型態。這兩項特質都提供給觀者一種解放的經驗。庫斯杜力卡的影片絕佳地例示了羅蘭・巴特（Roland Barthes）所謂的「歡愉文本」（text of bliss），並遵循了李歐塔（Jean-François Lyotard）的箴言：「對大敘事（grand narratives）存疑」。回顧之下，可以從庫斯杜力卡所有的七部半劇情片（其中半部是他早期的電視劇《鐵達尼酒吧》〔*Buffet Titanic*〕）看出這番傾向：他在影片中持續反對、爭辯、悖逆種種意識型態的運作──尤其是一九八〇、一九九〇年代期間強加於東歐地區，雷厲風行和被再援用的那些意識型態。一如來自該區域的其他許多電影導演，庫斯杜力卡位居幾乎逾矩的態度和百無

禁忌之間的巧妙政治平衡，使他備受讚揚——而有時也帶來許多麻煩。

波士尼亞及赫塞哥維納——所有前南斯拉夫共和國中最典型的南斯拉夫國度——對電影工業的強力意識型態箝制開始式微之際，庫斯杜力卡在首部劇情片《你還記得杜莉貝爾嗎？》（*Do You Remember Dolly Bell?*，1981）中引進了地方特色——俚語、口音、臉孔與習俗，表達出當時初具雛形的共和國努力爭取文化認可。認知到該片格外的誠實不諱的觀眾們，無不贊同這齣反英雄、樸實無華的劇碼。該片在南斯拉夫造成極大的影響，至今在當地仍備受討論和喜愛，並被視為庫斯杜力卡最私密而感人的揭露。

庫斯杜力卡在《爸爸出差時》（*When Father Was Away on Business*，1985）片中作出更高度的冒險；一如他的處女作及其後大部分作品，該片也是成長故事的戲劇。這也是第一部處理二次大戰後南斯拉夫最重大的政治禁忌的影片，涉及一九四八年該國與蘇聯抗爭期間的肅清行動。本片特別之處，在於它高超地描繪公私領域之間、殘酷的現實和以魔法逃避之間的匯合，揉合了微妙的政治隱喻與主人翁的命運。在這兩部片中，庫斯杜力卡選擇了透過精準而節制的導演風格，做出低調的形式處理，其最接近的共通特色，乃是捷克新浪潮的電影美學。《爸爸出差時》讓導演首度贏得重要影展獎項——坎城電影節金棕櫚獎，也使他享譽國際。

庫斯杜力卡在之後三部作品的主題上分別予以突破，這也意味了隨之翻新風格。完成於一九八八年的《流浪者之歌》（*Time of the Gypsies*）是極具野心的作品，試圖概括並挑戰以吉普賽人為主題的整個電影類型的所有構成元素，而由此觀之，該片顯現出近乎巴洛克的樣貌。單憑這一部影片，庫斯杜力卡採取了為歐洲最受迫害的少數民族之一發聲的立場。在東歐共產主義崩解與國族主義運動興起的背景之下，庫斯杜力卡卻發展出某種跨越國族（trans-national）的走向的東西。

這一切在南斯拉夫內戰開打時到達最高峰；為了避免成為不存在的國家的官方藝術家，庫斯杜力卡在此時移民美國，卻在那裡遭受符合市場需求的更大壓力。他頑強地抗拒成為政治附庸或唯利是圖的導演，遂攝製了備受低估的《亞利桑那夢遊》（*Arizona Dream*，1993）。他在這首部於海外拍攝的電影中，把玩互文的指涉，並融入當代好萊塢經典片，但在他的版本中，則徹底翻新了這些經典的神話虛構框架。《亞利桑那夢遊》起用著名美國演員：傑瑞‧路易（Jerry Lewis）、強尼‧戴普（Johnny Depp）與費‧唐娜薇（Faye Dunaway），導演卻利用這個，以後現代手法操弄他們的螢幕形象，並轉化成敘事中的實體元素。

適逢電影百年的《地下社會》（*Underground*，1995）野心更大──旨在將像南斯拉夫這般錯綜複雜的半世紀歷史以及庫斯杜力卡這般野心勃勃的整體創作濃縮於單一的影片中。《地下社會》達成了這兩個目標，成為一連串偉大的東歐荒謬混仿劇（pastiche）中的最後一部，也證明了：描繪共產主義制度下的生活，這絕非已經枯竭的題材。雖然本片嚴正批判共產主義份子與他們的當代遺緒，但如庫斯杜力卡所言，該片拒絕「高喊痛批米洛塞維奇（Slobodan Milošević）的口號」，這雖然激怒了一些評論家，卻也為他在睽違十年後贏得第二座金棕櫚獎。

庫斯杜力卡的作品極具原創性，不易基於既有的類型或理論進行歸類。這一點可見於導演雖然以外國觀眾為預設群眾，卻不願屈就地套用主流的公式；他也意欲在形式上創新，卻不願犧牲、背離自身的文化遺產。如此一來，他橫跨了基本上未被探索過的境界：《流浪者之歌》與《亞利桑那夢遊》都極為後現代，它們吸納既有的電影風格，將之推展至形式與主題的終極。在這些電影中，鄉愁透過特定的敘事策略而被翻新，這個概念並在《地下社會》中發揮到極致。

保留他電影中最顯著的特色──從社會邊緣汲取靈感、仔細混搭各色地方主題與氣質、引人入勝的音樂、精通的影癡式愛好

（cinephilia），庫斯杜力卡邁入其電影生涯的下一階段。在接下來兩部電影《黑貓，白貓》（*Black Cat, White Cat*，1998）與《巴爾幹龐克》（*Super 8 Stories*，2001）中，導演從悲喜劇轉向了純喜劇，在迎向人生光明面的同時，愈加提高音樂的重要性，並更緊密地掌控題材。

因為《地下社會》一片而備受譏評之後，庫斯杜力卡對政治題材愈形謹慎——或者說興趣不復以往，因此，在《黑貓，白貓》與《巴爾幹龐克》中，只有間接的影射。前者是以南斯拉夫遭經濟制裁為背景的幻想故事，後者則是庫斯杜力卡的樂團一場巡迴演出的半紀錄片，對發生中的歷史僅輕描淡寫地帶過。繼「後現代三部曲」之後的電影，將他本身的整體作品視為一個成熟的類型加以指涉。《黑貓，白貓》與《巴爾幹龐克》都比較屬於「院線」片而非「影展」片——這或許正是他未來可能的走向。

承上所述，本書架構依循庫斯杜力卡本人所謂的某種「非線性發展」。每個章節分別分析其世界的一個重大面向，並往返在過去和現在之間、援引例證，且在過程中，並不遵照時序。第一章含括意識型態的問題，第二與第三章處理庫斯杜力卡的作品其社會的與神話的意義，第四章討論美學，而第五章總結庫斯杜力卡迄今的成就。影片也依此分類：基於第一部分探討的南斯拉夫歷史與政治背景，先後討論《鐵達尼酒吧》與得獎名片《爸爸出差時》、《地下社會》。在此我們可以看到，庫斯杜力卡的電影雖然自詡為歷史式的後設虛構（historical meta-fiction），它們卻不含任何意識型態，抑或抗拒特定的意識型態框架。這極大程度受到歐洲各國藝術電影觀眾的激賞和喜愛，正如它也受到這些國家的菁英知識分子同等程度的挑戰。

《你還記得杜莉貝爾嗎？》及《流浪者之歌》則透過聚焦在邊緣人角色與邊陲地帶來呈現。在他的吉普賽故事的所有種種面向中，庫斯杜力卡以最壓倒性和完整的方式體現了邊緣性。他的整體作品可以被歸類

為確立於一九八〇年代的所有關於「民族」的素材的一部分，而就這個面向而言，《流浪者之歌》乃是他最傑出的成就。透過集大成的型態提高邊緣人的地位，該片標示出庫斯杜力卡復興並謳歌所有來自邊緣的事物——東方的、有色的、粗野的、未受教化的、瘋狂的、病態的、犯罪的、原始的一切。

在下一章中，我們將持續論辯：庫斯杜力卡在並未悖離其影片描繪的困苦環境代表的價值之下，成功地傳達生命的喜樂。這適用於他所有的作品，但在最後兩部影片：《黑貓，白貓》與《巴爾幹龐克》中，似乎蘊生出某種特殊的能量。對魔幻的偏好也是庫斯杜力卡的一項標誌，在《流浪者之歌》與《黑貓，白貓》中尤其明顯。這些面向的探討，將是基於具有文化特殊性的巴爾幹式享樂經驗、以及現存的吉普賽主題的電影等脈絡。由於這些也在音樂上相關，該文將接著闡述巴爾幹的音樂背景，以及庫斯杜力卡的音樂合作，並以他本人跨行玩音樂劃上完美的句點。

庫斯杜力卡本身的信念是：在他的作品中，空間遠比時間重要；因此，吾人比較是從其繁複的場面調度（mise-en-scène）——而非分鏡（découpage）的技巧——辨識出他的風格。庫斯杜力卡的電影其經過系統性的挑選及策略性的運用的種種主題，也應該以同樣的方式來歸類：在此，將從歷史、障礙與享樂的脈絡來檢視邊緣性。對巴爾幹人而言，某些邊陲的主題具有特定的文化意涵（如敘情歌〔sevdah〕與婚禮），其他主題則通用於整個東歐政局（共產主義下的生活），還有些主題則慣例專屬於第三世界（魔幻）。即使是與好萊塢電影共通的主題（疾病的存在），在此也具有不同的脈絡和意涵。因此，一般而論，我們將主張：巴爾幹半島的背景、庫斯杜力卡「在地」（indigenous）的世界觀、他採用的主題及其含義，都可以歸類在「東方」而非「西方」的典範之下。

第四部分的討論，聚焦於庫斯杜力卡如何將他引用、改編的原始材料當作美學「流派」來處理；以及他如何運用道具、音樂以及影射自己和他人電影，喚起對特定時代與風格的濃重懷舊情愫。我們將對庫斯杜力卡的作品提出某種解讀——針對可以被界定為明顯的後現代策略（懷舊與開放），並審視他在海外（美國、法國及影展圈）的事業發展。我們將回溯大都是來自「後現代三部曲」的例子，作為從全球的政治和美學脈絡來總括庫斯杜力卡作品的線索。

　　艾米爾‧庫斯杜力卡在藝術的部分，證明遠比他在政治上更為開放、更能接納各種影響。爬梳庫斯杜力卡作品中豐沛地吸納或指涉的電影或藝術作品的一長串名單，很可能是冗長且徒勞無功的差事。不過本研究將界定出互文連結的一些特定流派和領域：一九三〇年代以降的克羅埃西亞素樸藝術（navïe art）、一九六〇年代的塞爾維亞「黑色電影」（black film）、一九七〇年代在捷克受教育的南斯拉夫電影工作者、一九八〇年代的塞拉耶佛境況，最後是一九九〇年代世界音樂圈對吉普賽音樂的發掘。這些都左右著庫斯杜力卡作品與其他相關電影工作者作品的比較及互動，如戈蘭‧帕斯卡列維奇（Goran Paskaljević）、茲沃金‧帕夫洛維奇（Živojin Pavlović）、東尼‧葛利夫（Tony Gatlif）、路易斯‧布紐爾（Luis Buñuel）、費德里柯‧費里尼（Federico Fellini）、安德烈‧塔可夫斯基（Andrei Tarkovsky）。然而，分析其作品的最重要脈絡顯然是「魔幻寫實主義」與一九八〇年代世界電影中的「民族」運動。

　　從全球觀點來看，電影的發展緊隨著一九七〇年代中期搖撼世界的特定秩序危機。至一九七〇年代末期，法國方面展現了幾部開創性的影片。一九八〇年代初期，「魔幻寫實」也跨出拉丁美洲，成為某一種類型。也正是在此時，南斯拉夫的艾米爾‧庫斯杜力卡、伊朗的阿巴斯‧基亞羅斯塔米（Abbas Kiarostami）和中國的張藝謀等人以這項媒介攝製

了處女作，而影壇上開始浮現被描述為所謂的「民族」（ethno）電影的東西。這在過去斷斷續續獲得成功、持續懷抱雄心，且無疑將成為最重要的全球電影流派，提供了主流的製作形式、藝術野心、意識型態內容與美學之外的另類選擇（若不是構成商業挑戰的話）。

在「民族」一詞下，我們歸入帶有強烈在地世界觀元素、非西方的藝術電影——帶著它們各自的文化圈，伴隨其藝術傳承、前現代的習俗與「異國」（exotic）的背景。基於本研究的需要，可以借助愛德華・薩伊德（Edward Said）的「東方主義」概念來闡述「民族」其獨有的特權，其前提是：非西方文化之前在殖民的虛構作品（colonial fiction）中被西方援用時，都唯獨透過西方藝術家（他們透過其他方式而代表了殖民政策的延伸）。至一九七〇年代晚期，這種殖民式交流似乎遭到反轉。異於東方主義，「民族」是基於某種有條件的挪用：東方藝術家若能符合特定的製作或美學標準，則也能躋身西方正典，甚至重新定義此一典律。

非西方藝術家發展出一種以西方標準看來可以評定為創新的形式。這種轉向是至要的：「東方」藝術家借用並延伸「西方」的形式技巧，其成果屢屢超越其「西方」同儕借用並延伸「東方」主題和異國地點所做的作品。例如，我們幾乎可以斷言：南美洲小說比以南美洲為背景的西方小說來得「好」，或是中國第五代導演拍的電影比西方導演以中國為背景拍的電影更純熟。這樣看來，「民族」是藉由那些能以全球方式詮釋其環境與文化的在地藝術家所創造的。

同樣的道理也適用於南斯拉夫：以該國近代史為主題的南斯拉夫國產電影，是同樣題材的西方電影望塵莫及的。若談到風格的問題，前南斯拉夫的藝術家往往處於分裂的、同時是無法妥協的兩個極端：一是「民俗」（folk）的純粹主義者（他們以不引入任何國外的東西為榮），一是「西化」的潮流跟隨者（他們瞧不起任何帶有本土色彩的東

西）。然而，有少數人決定大膽地融合兩者。庫斯杜力卡和像是米洛拉德‧帕維奇（Milorad Pavić）等小說家，證明了他們這種結合了精選的後現代形式策略、西方製作標準與本土傳統的文化融合，足以成功地同時獲得國內、外觀眾的熱烈正面迴響。

　　成功的電影工業（甚至一般而言的藝術）似乎常源自並非全然理性的世界觀。塞爾維亞近期面臨的大規模毀滅、苦難與負面形象誠然是莫大的災難。然而，這也在文學與電影上激發令人讚嘆的成就，例如《地下社會》劇作家杜尚‧科瓦切維奇（Dušan Kovačević）的作品。過去十年間，巴爾幹半島這個區域醞釀的一切幾乎都必然具有政治爭議性。但這同時也是一個呈現人生荒謬處境的契機，因為當日常的存在變得如此超現實，再怎麼誇張的手法都不為過。的確，有時處境如此艱難，守住生命中最單純的樂趣與極端的絞架幽默[4]，常常是僅存的出路。就是這一點，讓庫斯杜力卡成為悲喜劇的大師，當四周戰火正熾，他確認了喜樂依然存在。

編按：英文原著出版於二〇〇一年，因此書中不包含二〇〇一年以後的更新資訊或新的事物進展等。僅此註明。

改變國家的人

歷史、意識型態與迴響

Kusturica

▍庫斯杜力卡作品的背景

「每個人都是其國家之子。」

　　這句引言並非出自政治人物或國家領袖之口，而是出自二十世紀最重要的藝術家之一：畢卡索（Pablo Picasso）。[1]由這一點來展開關於導演艾米爾・庫斯杜力卡的故事，可說恰如其分：他在作品中戲劇地呈現其國家歷史的重大事件，蘊含精深的文化企圖，實非此處提供的扼要歷史背景所能涵括。庫斯杜力卡的作品中，至少有一半具有明顯的政治意涵：《鐵達尼酒吧》、《爸爸出差時》與《地下社會》；有一半作品拍攝於深陷於南斯拉夫內戰戰火的一九九〇年代：《亞利桑那夢遊》、《地下社會》和《黑貓，白貓》。而所有作品都炫示精深的神話、歷史與文化的指涉。要瞭解庫斯杜力卡其人及其作品，必須先檢視這些往往可回溯至異教時期的指涉。

　　斯拉夫人約莫於西元七世紀時來到巴爾幹半島，而至九世紀時，他們已經徹底皈依基督教。不過，他們依然保留一些改信基督教前的異教習俗；庫斯杜力卡在多部作品中間接地處理這項特點——最明顯的是《流浪者之歌》，並在訪談中提到。十一世紀的基督教大分裂，將基督教徒——尤其是斯拉夫人——劃分成兩個對立的極端。起初的神學爭辯圍繞在聖經文字的詮釋；但這不僅是文化、也是政治上的分裂，歷經數世紀的傾軋，直到信奉東正教的歐洲終於具有一項獨立「文明」所需的種種特質。或許正是這項事件決定了「東方喪失了理智，而西方喪失了靈魂」的關鍵點。

　　中世紀裡，整個巴爾幹半島上的東正教國家更迭著國號和疆域，唯曾一度在塞爾維亞國王杜尚（Dušan）麾下，短暫統一了全巴爾幹半島。[2]這些東正教國家的領土於十四、十五世紀遭到土耳其人入侵，塞

爾維亞人必須經過漫長的等待（直到十九世紀），方能重建國家。與此同時，奧圖曼帝國勢力遍及整個巴爾幹半島東部，住在當地的社群從政治上和文化上均被籠罩在伊斯蘭的影響下。發源於此時期的音樂（至今仍盛行於塞爾維亞、波士尼亞與馬其頓〔Macedonia〕等地）昇華了斯拉夫民族於奧圖曼帝國統治下遭受的一大部分苦難。這些音樂在庫斯杜力卡的電影中也扮演了關鍵的角色，且他對音樂的運用超乎了僅僅帶入旋律與歌詞。庫斯杜力卡對歷史的探索，也反映在他企圖改編著名小說《德里納河之橋》（*The Bridge Over the Drina*），該書正涵蓋了十六世紀末至第一次世界大戰開端的這段時期。

在奧圖曼帝國，基督徒和猶太人是次等公民。波士尼亞之所以集體改信伊斯蘭教，部分是因為基督教從未在此紮根。當地土生土長的家庭常自願改信伊斯蘭教，因為這將提升其社會地位。中世紀時，在奧圖曼帝國身為穆斯林，其地位相當於今日的歐盟公民：對許多斯拉夫人來說，這在當時代表飛黃騰達、以及社會地位晉升的機會（也代表會受到國家法律的充分保護，即今日所謂的「人權」）。一般而言，土耳其人並不會強逼人民改信伊斯蘭教；唯一的例外是壯丁制度（*devsirme*）：將基督徒兒童帶離父母身邊，撫養他們成為伊斯蘭戰士。生於塞爾維亞的穆罕默德·巴夏·索科羅維奇（Mehmed〔Pasha〕Sokolović）正是以此成為奧圖曼帝國的大臣（他身為連續三朝的元老，直可比為胡佛〔Edgar J. Hoover〕的中世紀版本[3]）。

伊斯坦堡在十九世紀將帝國現代化的企圖，遭到帝國極西的省分——波士尼亞與赫塞哥維納強力反對，當地以頻頻造反、極端濫用權力而惡名昭彰。當地的波士尼亞罪犯此後被視為浪漫的英雄豪傑。傳統上，這個區域一直是游擊隊反抗的基地，波士尼亞以出產許多真人版的羅賓漢而自豪。在中世紀時期，許多宗教的被流放者，像是摩尼教的異端分子——鮑格米爾（*Bogomil*）教徒——會逃至波士尼亞，躲避基督

教的報復。[4]時至現代，仍可看到波士尼亞當地的俠盜遺風，這多少也解釋了庫斯杜力卡對他們的浪漫想像。這也提供了一個適切的平台，可基於此來理解他片中運用的一些傳統歌謠的歌詞。

　　二十世紀初年，東歐的地圖上只有兩種顏色，因為兩大帝國依然各踞一方：西方是奧匈帝國，東方是奧圖曼帝國。俄羅斯挑戰統治東正教斯拉夫人的土耳其帝國，而歷經兩次巴爾幹戰爭後，土耳其人幾乎完全撤出歐洲，幾個獲得獨立的國家則急於滌清其語言和地名中的土耳其文化遺跡。[5]這一次，波士尼亞又是最抗拒這種舉措的地區，他們將土耳其文化和伊斯蘭信仰——其文化觀中必然的元素——保存至今。這將呈現在庫斯杜力卡的頭兩部電影，劇本都出自波士尼亞的穆斯林詩人兼劇作家：阿布杜拉·西德蘭（Abdulah Sidran）。

　　隨著新「病灶」——國族主義——的興起，雙併的天主教君主國（〔譯注〕指奧匈帝國）憂心忡忡地眼看奧圖曼帝國解體（即使它在過程中掌控了波士尼亞與赫塞哥維納，繼而於一九〇八年將之併吞）。克羅埃西亞人構思了將同文同種的南方斯拉夫人統一在一個國家下的泛斯拉夫計畫，但是一個來自波士尼亞的團體（自稱為「青年波士尼亞」）引爆了自我毀滅的導火線，最終導致一九一四年於塞拉耶佛的奧匈帝國王儲夫婦遇刺事件。殺手年僅十七歲，而如維也納的英國大使所言，刺客們出身自塞爾維亞，這使奧匈帝國「眼見將向塞爾維亞開戰而狂喜」。[6]在德國的支持下，奧匈帝國對塞爾維亞宣戰，俄羅斯與其他強權更隨後捲入衝突，第一次世界大戰於焉爆發。

　　奧匈帝國如此汲汲營營的這場大戰最後導致本身的覆亡，催生了一干新的斯拉夫民族國家，包括由塞爾維亞王室統治的塞爾維亞-克羅埃西亞-斯洛維尼亞王國（即後來的南斯拉夫王國）。這個新國家雖然達成了泛斯拉夫的夢想，卻馬上轉為夢魘，因為斯拉夫各族之間的宗教分裂（天主教的克羅埃西亞人與東正教的塞爾維亞人之間的關係尤其敏

感），經常造成政治紛爭與流血衝突。其中格外脆弱的地點在今日的波士尼亞與赫塞哥維納這塊疆域——以許多方式被持續拉扯於多方的影響之間，在宗教、政治和文化上皆然。欲瞭解庫斯杜力卡藝術中的文化認同，很重要的是認知到波士尼亞乃作為東、西方的交會點。

本區域中，塞爾維亞人是唯一反對與軸心國結盟的國家。對於這一點，德國於一九四一年以閃擊戰（blitzkrieg）回應，這次換成南斯拉夫王國分崩離析，因為在這塊土地上隨即成立了好幾個法西斯附庸國。當中最聲名狼藉的是包含今日克羅埃西亞、並延伸至波士尼亞與赫塞哥維納（被當成贈品而併入這項交換）的納粹傀儡國。一如在歐洲的其他區域，波士尼亞當地人民被徵召加入反猶太主義的陣營，這也是庫斯杜力卡的電視電影《鐵達尼酒吧》的一項背景。烏斯塔莎（Ustasha）政權熱切地執行（多位於波士尼亞的）塞爾維亞人大屠殺的任務，其程度同時震懾了受害者和盟友。納粹並未對其殘酷感到特別訝異（德國人處置「不合作」的斯拉夫民族——像是烏克蘭人、俄羅斯人和塞爾維亞人的方式，比對猶太人的殘害有過之而無不及），卻也擔心人民可能起而造反。

他們的確也應該擔憂：第二次世界大戰中，一九四一至一九四五年間，南斯拉夫人的反抗活動大都源自波士尼亞。與反抗納粹的游擊戰同時，還進行著保王黨和共產黨之間的內戰。共產黨在盟軍轉而支持其領導人提托（Tito）[7]（他本身具有混合斯洛維尼亞和克羅埃西亞的血統）之下獲勝；提托後來得以重建擴張的南斯拉夫，宣布成立共和國，並從第二次世界大戰結束開始統治該國，直到於一九八〇年過世。緊接在戰後的幾年間，全國籠罩在恐怖統治之下（反映在《爸爸出差時》片中），但長期來看，南斯拉夫的情況特別地混雜著東方式的暴虐社會主義與西方式的自由資本主義。庫斯杜力卡在《地下社會》中，即指涉南斯拉夫歷史的這個年代。

一九六〇年代末到一九七〇年代初，提托下放中央權力，賦予六個南斯拉夫共和國實質的自治權，各國都具有本土的共黨菁英，但本質上仍依循國家的方針來組織。加上蘇聯解體，北方的幾個前南斯拉夫共和國追隨波羅的海三國的腳步，亟欲從聯邦政府轉為獨立，而聯邦政府從一九八〇年代中期起即陷入極度的經濟困境。只有極北的斯洛維尼亞共和國是單一種族的結構，並且擁有脫離聯邦政府的明確經濟誘因。

共產主義垮台，造成國族主義在整個東歐興起。該區域的其他國家都順利達成「民族自決」的目標，但南斯拉夫境內卻造成一連串的衝突——最典型的是介於亟欲維持聯邦政府的諸塞爾維亞少數族群，以及同樣渴切、但亟欲獨立出來的諸共和國。斯洛維尼亞與克羅埃西亞在實際上和法律上都成為獨立的國家，馬其頓、波士尼亞與赫塞哥維納（人民主要是穆斯林）及塞爾維亞的科索沃自治省（主要是阿爾巴尼亞族裔）則成為歐盟（EU）或北約（NATO）的保護地。

南斯拉夫聯邦政府頑強抵抗著歐盟和之後的北約其外交、金融與——最後的——軍事壓力，不肯輕易下台退場（《巴爾幹龐克》片中即帶到北約一九九九年的轟炸行動），他們此時已縮減到僅餘塞爾維亞與蒙特內哥羅的脆弱聯邦政體，該政府輸掉了所有上述的抗爭，領土、財富和國際威望也持續削減。咸認米洛塞維奇在二〇〇〇年代末的下台扭轉了局勢，但長達十年的戰事造成的經濟制裁與民生凋敝，讓人民的日常生活變得荒腔走板。這導致黑市經濟猖獗、民不聊生，逼使許多人走上不法的生存之道（《黑貓，白貓》對此予以間接的評論），其他人則落入絕望深淵，或是淪為自暴自棄（若按照原定計畫，這將會是庫斯杜力卡籌拍的《鼻子》〔*The Nose*〕一片的主題）。同時，這個悲情國度卻蘊生出歐洲最活躍的電影與藝術環境之一，庫斯杜力卡和他的一些搭檔即是當中的要角。

「我是斯拉夫人」：宗教信仰與國籍認同

> 我是斯拉夫人——基於我的矛盾、我對黑白的世界觀的熟悉、我的
> 幽默、我的性情不定——以及我對歷史的瞭解。我生於這個東西方
> 交界的棘手邊境，而且我身上烙印著我父母親的心跳。（艾米爾·
> 庫斯杜力卡）[8]

前述的事件大都精準地反映在庫斯杜力卡的影片及家世中。首先，
他的祖先屬於在中世紀改信伊斯蘭並改變姓氏的那群人；其次，這些祖
先之中，有的在第二次世界大戰期間為共產黨打仗；再者，庫斯杜力卡
自己的「核心」家庭屬於異族通婚，當國家面臨種族分裂時，其處境尤
為艱困。[9]在國籍與教派突然變成唯一重要的事之際，歷史劇變與他的人
生直接交鋒。

如同比例極高的波士尼亞的穆斯林，庫斯杜力卡家族原是信奉東
正教的斯拉夫人（即塞爾維亞人）。雖然家族已經好幾代都是穆斯林，
但他的父親慕拉特（Murat）和數百萬南斯拉夫人一樣，為了加入共產
黨而割捨信仰；輪到艾米爾·庫斯杜力卡時，他卻棄絕了共產主義。庫
斯杜力卡本身的家族概括了三回核心身分認同的崩解歷程，可說是跨國
族以及入世抽離的絕佳例子——他的後代同時擁有塞爾維亞、蒙特內哥
羅、斯洛維尼亞與克羅埃西亞的血統。這適足以「南斯拉夫」一詞來描
述——當然了，這是假設彼時南斯拉夫還存在。

一九六八年，提托必須設法建立國內的平衡，因為各共和國紛紛
要求擴張自治權。同時，由於意識型態的原因，他無法偏袒任何單一宗
教本身。折衷辦法是賦予伊斯蘭以「名義上的國籍」地位。這番作法讓
他得以達成兩個目的：一是終於安撫了種族分歧的波士尼亞與赫塞哥維
納——讓該地區升格為「名義上的共和國」（與其他具有主流種族的共

和國平起平坐），並藉著對穆斯林菁英的公開讓步，提升國家聲望。[10]

　　這種務實的政治操作在國際上頗為奏效，提升了南斯拉夫在穆斯林國家之間的聲望。這在當時相當重要，因為（由提托、印度總理尼赫魯〔Nehru〕和埃及總統納賽爾〔Nasser〕發起的）不結盟國家組織運動（Non-Alignment Movement），以在冷戰中不選邊站的態度獲得了為數可觀的第三世界會員。然而在身分認同的層面上，這徒增種族淵源（ethnicity）與宗教的混淆──塞爾維亞人之間在這方面已經相當錯亂，他們一直將其種族淵源歸到東正教。不過，這仍讓穆斯林菁英士氣大振，鮮少有人反對。波士尼亞著名作家塞利莫維奇（Meša Selimović）即表示自己是有著穆斯林信仰的塞爾維亞人──當時被視為一種自相矛盾的說法，尤其是在此後數年中。而庫斯杜力卡甚至更進一步予以去神話：他在訪談中表示自己具有塞爾維亞血統無誤，且甚至沒有宗教信仰──這也是一種不敬的言論，尤其在歐洲興起新一波宗教戰爭之際。

　　倘若他確實有意挑釁，則庫斯杜力卡的整個公眾形象──不論是有心或無意──可謂正中紅心。導演的生平不僅隱藏著純然的桀驁不遜，實際上逕是一連串精神、美學及政治的反叛，有時是出人意表的反叛。藉由抹去了既有的「中心」，他展現毫不妥協的踰越之姿。雖然具有波士尼亞的穆斯林血統，他在南斯拉夫內戰期間卻拒絕支持波士尼亞的穆斯林政府，而被指控在政治上投誠塞爾維亞人。生於家世地位良好、備受尊崇的家族，他卻嗜於和小人為伍。他良好的社經關係與早期的發達，有部分歸功於其共黨背景──但他卻在作品中譴責共產主義。他成為知名的南斯拉夫電影導演──然後卻移民法國，至今仍旅居該地。

淚中帶笑

每次一開始我都想拍喜劇，但最後總是不如我所願，拍成了悲劇。
（艾米爾・庫斯杜力卡）[11]

庫斯杜力卡自一九八〇年代起合編並執導的七部電影生動地展現其人格矛盾。若要比擬於他的作品，則就是他「肆無忌憚」的兼容並蓄（eclecticism）、對「外來」符碼不受限制、不帶成見的洞察，以及他在片中以自由、時而驚人的方式組合各種不協調的元素。要做到這般的兼容並蓄，自身必須在不同的世界中浮動，而要說明這一點，我們可以援引的最明顯象徵即是《亞利桑那夢遊》中無拘無束、遨遊天際的魚。一旦抹去「核心」的身分認同，吾人將以最不尋常的方式恣意享受所選擇的身分，或落入相反的境地。庫斯杜力卡拋棄了國族／宗教／政治的束縛，反映在他的電影角色上，往往顯示為「身分浮動」的問題，他們的信念被反覆拉扯在相牴觸的界域之間——童年和成年、母親和娼妓、情感和道德、誠實和作奸犯科、吉普賽和非羅姆人（Gadjo）[12]、共產主義與反共產主義、前景渺茫與厚望，以及或許最重要的——東方與西方。

庫斯杜力卡的生平及其電影概念之間的原理是平行的。為了做到踰越的情節，他以富於張力的方式鋪陳許多對立的兩極：雖然情節包含這些兩極，卻不隸屬於任何一方。其中含有某種不確定、懸而未決（後現代的、往往是踰越）的特質：這是為何庫斯杜力卡總是玩弄著各種反義字——討厭與可愛、粗野與高尚、喜與悲。這幾乎適用於所有可能的形式領域，像是超現實主義與寫實主義，或挑明來說，東方主題與西方轉移（transposition）的結合。庫斯杜力卡透明地浮遊於多個世界中，並努力保存、而非消弭既存的所有曖昧點。

庫斯杜力卡的影片因此充滿「站不住腳」（摩尼教式？）的矛盾。其中最強烈的，很可能是融合社會邊緣地位與生命狂喜體驗。他對其電影主角的描繪，一方面是被放逐／憎惡／邊緣化的，另一方面卻也才華洋溢／迷人／優越，這構成了人物的主要二元特質。他對這些角色——尤其當他們被設定扮演反派時——總是帶著一定的距離，但他對他們的高度共鳴與親近，使他不忍（或難以）嘲弄或妖魔化這些角色。他們縱使具有弱點、缺陷和罪愆，但終究是脆弱、有血有肉、可理解的「凡人罷了」。

可以用多種方式解讀這種鮮明的張力；例如，這可以是源自對人性的絕對熱愛（這正是《你還記得杜莉貝爾嗎？》及《流浪者之歌》等片列為庫斯杜力卡最傑出作品的原因之一）。以另一種方式，也可將之解讀成對所有邊緣事物的間接禮讚，始終站在（杜斯妥也夫斯基〔Dostoevsky〕所謂的）「受侮辱和欺凌者」這邊，包括冒險探索犯罪的世界。提及杜斯妥也夫斯基，庫斯杜力卡的藝術一部分無疑地受他影響，但或許正是庫斯杜力卡片中的「人道」、博愛——甚至基督教——的元素，構成和杜氏作品的鮮明差異。[13]

基於同樣的標準，則必須將像《黑貓，白貓》這樣比較反諷的作品——庫斯杜力卡在此設法拍出他意圖的喜劇——或《亞利桑那夢遊》或《地下社會》這樣悲觀、有時甚至虛無的電影視為偏離前述典型之作。我們可以將南斯拉夫內戰開打作為庫斯杜力卡作品的分水嶺，將其影片劃分為戰前、戰時和戰後三個階段。縱使在他較為「逃避現實」、於海外實現的計畫，像是《巴爾幹龐克》和《亞利桑那夢遊》中，也顯著映現南斯拉夫的戰事。

庫斯杜力卡大部分的電影中（《流浪者之歌》中尤為明顯），肢體的喜劇往往交織著頻繁的哭戲、有時摻雜悲劇的事件。他的人物一直是淚中帶笑：《地下社會》以借自漫畫的誇張方式、並充斥著插科打諢，

來敘述一個國家的悲劇性衰落。然而,這些人物的固有矛盾,其極致則是他們的樂趣與苦難(時常是一體兩面)的截然分裂。庫斯杜力卡的「祕密」魔法很可能即寓於此。彷彿這樣還不夠,庫斯杜力卡可能在訪談中牴觸自己說過的話或看來不證自明的事。例如,他一派嚴肅地宣稱《流浪者之歌》並非真的關乎吉普賽人,而《地下社會》根本不是政治電影云云。[14]

　　庫斯杜力卡的作品中還有許多其他矛盾之處。他在《流浪者之歌》中極為突顯民俗信仰,卻也出乎意料地結合了幻想與寫實。片中解釋石灰的製作過程時,正在追求鄰居吉普賽少女雅茲亞(Azra)的少年主人翁沛爾漢(Perhan)首先客觀地解說技術:

> 最重要的因素是溫度。如果火太熱,石灰就無法適度成形。火候是箇中關鍵。木柴著火,煙穿過窯口,然後鐵板燙得發紅,石灰岩燃燒並漸漸濃縮。最後,就會留下白色石灰粉了。[15]

但接著馬上提及神話(此時,追求在瞬間變成熱情):

> 奶奶說石灰是岩石之母的兄弟。但森林之母和岩石之母爭吵。森林之母一口咬掉岩石之母的胸部,因此石灰才會是乳白色的。大地生下它,水留住它,而火孕育它成形。

庫斯杜力卡的對話也歸於同樣的範疇,充滿刻意胡說八道的言論,若不是傻氣的贅言,就是提陳基本上自相矛盾的謬語:「根據合法的婚姻法規,本人宣告您們的婚姻有效」(語出《黑貓,白貓》中的戶籍人員);「假如你是我兒子並且上吊自殺的話,我就宰了你」(《流浪者之歌》的札比特〔Zabit〕);「千萬別相信說謊的女人」(《地下社

會》的徹爾尼〔Crni〕）。有時，這樣的言論和相應的行為並非純屬滑稽搞笑。它們實際上描繪出巴爾幹「文化特有」的精神分裂，以缺乏邏輯而洋洋得意。此外，這種現象也顯現在瞬時的由愛生恨、從溫柔轉為殘酷，和難以捉摸的心情轉變。《爸爸出差時》中，梅薩（Meša）甫動手毆妻，卻立即開始對她擁吻。《地下社會》中，發怒的馬爾科（Marko）先是賞了懦弱的黨幹部一記耳光，便馬上親他還燙紅著的雙頰；《流浪者之歌》中，札比特也這樣對沛爾漢，而《黑貓，白貓》中的馬寇（Matko）也如此對兒子。最後，《巴爾幹龐克》裡，艾米爾和兒子史崔柏（Stribor Kusturica）之間也發生類似的情節。

　　庫斯杜力卡電影中的主要角色也都行走在邊緣上。《你還記得杜莉貝爾嗎？》的狄諾（Dino）、《爸爸出差時》的馬力克（Malik）、《流浪者之歌》的沛爾漢、《亞利桑那夢遊》的艾克索（Axel）及《黑貓，白貓》的札雷（Zare）都身處「兒童與成人之間的虛無之境」[16]，也都面臨愛情與死亡的誘惑。庫斯杜力卡的故事其面向之一，是讓劇中人遭到失去一切的挑戰；另一個面向，是將持續存在的形式與實質的對立強加於敘事上。由此，張力與戲劇乃是其概念的固有特質——先於任何情節的發生。

▍早年生涯

「布拉格學派」

　　艾米爾・庫斯杜力卡於一九五五年十一月二十四日生於塞拉耶佛，家族的人脈良好、地位甚高。父親穆拉特是波士尼亞與赫塞哥維納新聞部長的副手。艾米爾生長於哥里卡（Gorica），在塞拉耶佛算不上是高

級地段（當地的「粗野」近於其首部長片《你還記得杜莉貝爾嗎？》的背景──塞布瑞尼克〔Sebrenik〕，一個類似的城區）。

不過，庫斯杜力卡起初和小混混交往，比較是出於好奇心，以及想在既存環境所崇尚的事物中出頭。或許比較是中產階級小孩好奇的叛逆，而非社會環境使然。只要記得「法外之徒」在波士尼亞與赫塞哥維納傳統中的優勢，就不難理解年輕人為何會著迷於像綽號「坎波」的米爾沙‧祖利奇（Mirsad Zulić, 'Campo'，他將在庫斯杜力卡多部影片中擔任要角）這樣的人物。然而，庫斯杜力卡的家人擔心家中獨子將來會跟著學壞，而認為出國唸書將是解決其「問題」童年的良方。

在著名的布拉格FAMU電影學院（〔譯注〕Film and TV School of Academy of Performing Arts）攻讀導演之前，庫斯杜力卡對電影並未顯現出太大興趣，從早期的學校表現中，也看不出他這麼有天分。但假以時日，他證明了自己是國內觀眾和海外市場的最愛，其程度在南斯拉夫導演中可謂絕無僅有。

庫斯杜力卡十八歲時被送到布拉格，是從FAMU電影學院畢業的知名南斯拉夫導演中最年輕、也是最後的一位；該校因為出產了米洛斯‧福曼（Miloš Forman）、伊利‧曼佐（Jiří Menzel）、薇拉‧齊蒂洛娃（Věra Chytilová）、揚‧內梅克（Jan Němec）及其他捷克新浪潮導演而聞名全球。這所捷克學院仿效莫斯科的國立電影學院（VGIK），孕育出以反英雄為主題的原創電影──像是福曼的《黑彼得》（*Black Peter*，主人翁與《你還記得杜莉貝爾嗎？》的主角們一樣困惑）或曼佐榮獲奧斯卡獎的《嚴密監視的列車》（*Closely Observed Trains*，《流浪者之歌》中曾提到此片）。庫斯杜力卡於一九七八年從導演奧塔卡‧瓦夫拉（Otakar Vávra）的班上畢業，繼而返回塞拉耶佛，開放接納這番概念並發揚光大。

或許並非所有「布拉格學派」的電影導演返鄉後都能獲得禮遇（照

慣例，海外養成的專業人士並不特別受到歡迎），但一定都能覓得職位。[17]不僅如此，好幾位「布拉格學派」這一輩的南斯拉夫導演（大約同期和庫斯杜力卡畢業自FAMU電影學院）——塞爾維亞出身的戈蘭‧帕斯卡列維奇、塞貞‧卡蘭諾維奇（Srdjan Karanović）和戈蘭‧馬克維奇（Goran Marković），及克羅埃西亞的羅丹‧扎法諾維奇（Lordan Zafranović）和萊柯‧格利奇（Rajko Grlić）都開創出國際事業。庫斯杜力卡超越了他們每一位。各方都「宣稱」他是自己人：媒體一直也同樣困惑，對他的稱呼從南斯拉夫、波士尼亞、塞拉耶佛到塞爾維亞導演不一而足——而這些稱呼也都不算錯，雖然嚴格來說，他目前駐居法國，製作公司則橫跨法國、德國、義大利到南斯拉夫。

去問中國人：波士尼亞的電影

當時，我有如一張白紙。我好奇心旺盛，但不喜歡學校，對電影也沒特殊感覺。這樣看來，我會涉入電影，純屬巧合，因為我爸有個朋友是政戰片導演哈伊魯丁‧克爾瓦瓦茨（Hajrudin Krvavac），他曾帶我去片場。我們可以在電影中運用各種知識和經驗，這很吸引我。不過假如我沒機會唸很好的電影學校，這一切就沒有意義，而我在學校作業中做了許多嘗試——那些嘗試基本上並不合於我。回到塞拉耶佛後，我發現自家的後院、兒時回憶和個人經驗如此豐富，足以作為故事題材，在其中醞釀。這是我第一次正視電影這件事。（艾米爾‧庫斯杜力卡）[18]

新的共黨政府在戰後的年代推行了小規模的「文化革命」，並在波士尼亞一地特別強烈而高壓地宣傳。相較於前南斯拉夫其他地區，當地拍攝的電影較為統派且「時興」，具有社會主義的主題與意識型態。作

為南斯拉夫多元種族與信仰的典範，波士尼亞與赫塞哥維納向來都被當成社會主義的支柱。每部電影都突出塞爾維亞人與克羅埃西亞人，或克羅埃西亞人與穆斯林等之間的共同點，而模糊其間的差異。

由中央控制的社會主義下的南斯拉夫電影工業不准處理國族、歷史或宗教等主題——即使是以最為馴良的形式。因此，一九八○年代之前的南斯拉夫電影中，很難以「穆斯林」一詞來指稱一批明確、易於界定的電影，即使根據經典名著改編的電影也不符之。塞利莫維奇在《死亡與苦行僧》（*Death and the Dervish*）小說裡對中世紀穆斯林世界罪與罰的哲學式處理，於一九七四年被認為適於搬上銀幕。但一九七一年左右（當時再度興起政治上建立波士尼亞穆斯林國家的企圖）產生的較具爭議性的劇本，像是菲利波維奇（Vlatko Filipović）描寫鮑格米爾教派的《異端者》（*Heretics*），在籌拍階段便告夭折；巴奇爾·塔諾維奇（Bakir Tanović）的《奧瑪·帕夏·拉塔斯》（*Omer Pasha Latas*）也胎死腹中。[19] 反觀南斯拉夫的電影，特別是在波士尼亞一地，主題都繞著二次世界大戰——這是唯一堪稱諸南斯拉夫共和國並肩作戰的戰役。[20] 在當代的社會主義戲劇中（像哈季奇〔Fadil Hadžić〕的例子），或是為共黨宣傳的類型作品（例如克爾瓦瓦茨的作品），不論觀眾多麼有心，都很難從中辨認出多個不同的種族。

克爾瓦瓦茨製作精良的電影在第三世界國家大受歡迎。有趣的是，據說一九七○年代在中國最賣座的外國電影並非《教父》，而是克爾瓦瓦茨的二戰諜報驚悚片《華特保衛塞拉耶佛》（*Walter Defends Sarajevo*）。[21] 許多國家都出產以第二次世界大戰為題材的劇情片、驚悚片和大場面電影，但孕育於南斯拉夫的特產片種卻源自戰後出版的極度可笑的漫畫書。觀眾極為喜愛這種電影：含有大量的爆破場面、愛國情操和游擊隊超人——足以單挑一打德軍。這種類型顯然讓約翰·米遼士（John Milius）印象深刻，他的電影《天狐入侵》（*Red Dawn*）即衍

生自政戰大場面電影。雖然這種類型已經沉寂多年，但庫斯杜力卡仍決定在《地下社會》中給它最後一刀：這部電影中的電影裡，那位愚蠢、失意、長相猥瑣的邪惡導演（導演椅上曾短暫出現澤利科·布拉伊茨〔Željko Bulajić〕這個名字），顯然是指涉畢生專拍政戰史詩的南斯拉夫導演韋利科·布拉伊茨（Veljko Bulajić）。然而，是在《華特保衛塞拉耶佛》這樣的電影拍攝現場，年輕的艾米爾·庫斯杜力卡第一次有機會參觀拍片的流程。

電影導演或麻煩製造者：「新原始人」

> 請問各位，我們為什麼會比其他文化中心來得差？要是我們多努力一點，我們塞拉耶佛一定很快就會成為光——也就是流行，音樂——的重鎮之一。各位同志，我言盡於此。謝謝各位。（《你還記得杜莉貝爾嗎？》中，奇查同志的開場白）

　　欲理解一九八○年代的塞拉耶佛境況，這一切都很重要。照慣例，共黨教條下蘊生的文化氣氛往往讓藝術和電影胎死腹中；但提托過世後，政治宣傳的箝制鬆綁，少數人遂開始在次文化領域進行某種反體制的實踐、游擊式的抵抗。這個時期出現了不少流行樂團，在歌詞裡使用波士尼亞方言，並自稱「新原始人」。當中最出名的——「無菸地帶」（Zabranjeno pušenje／No Smoking）以嘲諷成規而聞名——他們甚至有一首歌叫作〈我不想成為捐贈電影裡的泡菜〉（*I Don't Want To Be a Kraut in a Donated Movie*）。塞拉耶佛的電視幽默其極致是另類經典、紅遍全國的諧擬電視秀《超現實排行榜》（*Surrealist's Top-List*，可說是南斯拉夫版的《週末夜現場》〔*Saturday Night Live*〕）。

　　有別於「布拉格學派」——比較是一個世代的標籤，而非任何一般

意義上的學派——塞拉耶佛的「新原始人」運動則具有很明確的共同特徵。[22]此運動是帶有強烈在地色彩、誇大的巴爾幹式刻板典型。不過，塞拉耶佛的樂壇有一部分毫不掩飾對主題的諷刺，招搖著「粗野不文」的觀點。另一方面，庫斯杜力卡對民俗及其「原始」面向相當熱中，絲毫不帶諷刺意味。他在創作中偏好「原始」（非職業）的演出；以「原始」（民族）音樂做原聲帶；「原始」（素樸）畫家則被奉為視覺的典範。他的成功也相應地更為顯赫，在「新原始人」狂熱後持續下來，並後來居上。庫斯杜力卡曾自問一個複雜的問題——為何他的電影在西方也「奏效」，他的答案是：「因為它們是真摯地拍攝的，帶著真摯的幻象。就像素樸畫家，他們不會羞於用自己的手。」[23]

彷彿為了不讓任何人誤會他不過是不食人間煙火的知識分子（庫斯杜力卡一直痛恨這種姿態），他連客串自己的影片時，都維持這種「原始」形象。這可以從庫斯杜力卡留給自己客串的角色窺見：《流浪者之歌》中吉普賽幫派群聚的咖啡館裡的男子、《亞利桑那夢遊》中酒吧裡大聲吵鬧的醉漢，以及《地下社會》中發戰爭財的人。這也適用於他參與演出的電影，像是在早期波士尼亞電影《七月十三日》（13 July）中飾演義大利官員，而最經典的莫過於他在法國片《雪地裡的情人》（The Widow of Saint-Pierre）中扮演的角色。不過，縱使他全心擁抱「造反者」、「異議份子」、甚至「不法之徒」和「野蠻」的光環，庫斯杜力卡似乎更是被命運所選中、而非拋棄的。

最後、但也很重要的是，導演為自己打造出一番實際上「原始」的公眾形象，他直言不諱地在媒體上以粗話抨擊不欣賞的人——有時甚至是整個國家。他幾乎大玩「新原始人」和他「野蠻」的電影角色們的幼稚幻想：庫斯杜力卡在貝爾格勒挑釁右翼政治人物沃基斯拉夫·舍舍利（Vojislav Šešelj），要求與他單挑，但後者半開玩笑地拒絕了；他帶領吉普賽銅管樂隊到坎城宣傳《地下社會》，並據說與人鬥毆。他慣於

威脅不喜歡他作品的影評人，且至少毆打過其中兩位，事後並以此自誇（本書作者希望不會有太大的危險）。我們可以斷言，庫斯杜力卡的姿態及其創作是某種意外的結合：斯拉夫式的溫柔與殘酷、天真與權謀、嫌惡與魅力；恰如創作者本人：自大、「粗野」、脆弱的野蠻天才，對工作人員的態度也時好時壞。

儘管如此，庫斯杜力卡依然只能被視為他這個時代的人。他的電影乍看之下或許顯得老派，其實卻比許多好萊塢的未來科幻片當代得多，後者往往只是用新鮮的服裝和布景來掩飾陳腐的意識型態。豁出去與人公開爭執、在大眾媒體上侃侃而談、彷彿無視政治爭議與後果地將想法和意見全盤托出、甚至在大庭廣眾下與人起肢體衝突──相較於那些對媒體畢恭畢敬、巴不得來一場愉悅的採訪的藝術家，庫斯杜力卡彷彿像隻恐龍，不過……

……這也是一種假象。庫斯杜力卡只是利用瘋狂天才這個歐洲的概念，將它推到不尋常（有時甚至令人反感）的臨界，幾近無法無天的匪徒。從其他無法無天的匪徒的觀點看來，不可否認他高明地處理其事業和公關，能將自己大部分的奇異幻想轉化成現實，橫掃他瞧得上眼的所有影展，有必要時即製造「爭議」。不論庫斯杜力卡向來對新聞界多麼魯莽、怨懟、自負、甚至自毀，也無論其作品在何種不同（且瞬息萬變）的社會、政治脈絡下受到測試，憑藉其作品，他無疑地掙得了一名「合格公民」的位置。

在電影內，庫斯杜力卡贏得並確立其位置，當中充滿了各式先例和尚未探掘的地帶。在電影之外，導演似乎努力想變成自己片中人物活生生的延伸。他在大眾面前的形象帶著某種程度的孩子氣，甚至發誓再也不拍電影，因為遭受媒體侮辱（這誓言很快就失效了）。這聽起來幾乎像是導演想藉由退隱來懲罰大眾，這種念頭直比他片中最瘋狂的人物的想法，像是《流浪者之歌》中精神失常的梅爾占（Merzdan）在感到不

快之際，揚言要移民到德國；或甚至是《亞利桑那夢遊》中瘋狂的葛蕾絲（Grace），因為和母親賭氣而放話要自殺。

不過我們必須注意，庫斯杜力卡是個真的能打造出其獨特世界、並樂於活在其中的人。從早期剛入行開始，庫斯杜力卡便學到「會吵的小孩有糖吃」這個道理；當那些媒體應對技巧較差的導演，動輒因負面報導而損及、甚至毀了事業，庫斯杜力卡卻總是能神奇地安然過關，運用自己的缺點為得力工具，並吸收他人替他辯護，即使這些人對他並非特別有好感。庫斯杜力卡以極度吹捧的自我宣傳出名，所付出的代價是其公眾形象變得可議而「招惹是非」；然而，不論這是精心算計的策略或是情緒失控的後果，不可否認的是，他的形象奏效了。

這種粗魯的特性——巴爾幹版的龐克——時常達到譁眾取寵的功效，並大受認同他「事蹟」的人喝采。他在其他藝術家之間也享有同等的聲望（渴求獲獎的導演們更是為他顯赫的得獎紀錄所震懾）。庫斯杜力卡坦率地表示想法，用天馬行空的比喻來傳達論點，言語生動，並能轉眼間就將爭論轉到恰相反的觀點。這在在都讓人難以忽略他的論點，但若要嚴肅分析其作品，最好是略過、而非冒險引用他古怪的庶民言詞作為出發點。最好還是姑且擱下庫斯杜力卡高蹈的電影語言與他低俗的庶民口語之間的矛盾，將之留給刻意的接收者。

問題（或毋寧說是症狀）在於：大部分評論者恰恰反其道而行，純粹只從導演誇大的行徑中搜刮「有新聞價值」的內容，或是回應他即席發表的言論——卻大大忽略或無視於其作品的成就。從小資產階級的觀點來審查庫斯杜力卡自詡的「原始粗野」，或許是成立的——他常以一些有時無聊（且往往不必要）的言行來「消耗」自己（辛苦累積？）的權威——但若以此質疑他的藝術家地位，則將是文不對題。

語言的運用：庫斯杜力卡作為波士尼亞的解放者

以某種方式，嘲笑別人總是比較容易，特別是嘲笑那些活在較龐大的民族族群之間的弱勢少數族群。法國人開「笨蛋」玩笑的主角是比利時人；無獨有偶，荷蘭人通常以愚笨的法蘭德斯人為笑柄；在英國，總是嘲弄愛爾蘭人。以此類推，南斯拉夫式幽默中的愚蠢鄉巴佬一律來自波士尼亞。如果你能模仿笑話中的傻子說幾句當地的話，笑果更是一流。然而，波士尼亞人一直為此感到窘迫。正如出身塞拉耶佛的克羅埃西亞作家米連科‧耶哥維奇（Miljenko Jergović）論道：

> 在所有南斯拉夫共和國的首府中，塞拉耶佛感覺最不像首善之地。在達爾馬提亞（Dalmatia）的海灘，塞拉耶佛人——異於來自貝爾格勒和薩格勒布的居民——說話時亟力使用普通話。他們羞於說〔自己的〕俚語，而這唯獨在《你還記得杜莉貝爾嗎？》片中取得正式資格。[24]

庫斯杜力卡在前兩部電影中，將塞拉耶佛備受鄙視的方言變成極為流行的標準語。相較於既有的波士尼亞電影，這代表一項大躍進：銀幕上的人物突然停說標準的塞爾維亞-克羅埃西亞語（地位等於南斯拉夫的BBC英語），而開始採用各自的口音和用語。有趣的是，在兩部在地色彩濃厚的作品後，庫斯杜力卡接下來的兩部電影（各以羅姆語和英語發音）卻完美地跨越國族——至少在語言上。然而，他所有電影中的人物國籍都清楚地從其說話方式透露出來，這往往在理解故事上也很重要。

被譽為「新原始人」先鋒之一的庫斯杜力卡從未放棄早年的熱愛，之後持續以失敗的理想、支持底層人民為電影題材，最後並以和「無菸地帶」樂團的一場巡迴演唱而錦上添花。此外，他將自己對「法外

之徒」和「原始主義」的涉獵轉化成一套完整、多層次的曝光策略，不僅用於其故事和虛構人物，也將之轉移到真實人生中。庫斯杜力卡於一九八〇年受聘為塞拉耶佛電影學院教授，在任教期間提倡一種「自然」的表現方式——如他片中的非職業演員，且據說他鼓勵演員班學員練習說話不標準，並使用地方俚語——甚至在演出希臘悲劇時亦然。[25] 另類經典舞台劇《試演》（*The Audition*）即嘲諷了塞拉耶佛電影學院隨後興起的鄉巴佬風潮。

這一切並非突然地無中生有。庫斯杜力卡將其電影作品歸入當時塞爾維亞電影既存的美學——即所謂的「新」或「黑色」電影，並融合他的布拉格經驗。[26]他必需做的，是將之應用到他的時代及在地色彩上。這樣的混合可被解讀為一種獨特、光耀的論述。以某種方式，波士尼亞的「東方」感的多采多姿——伊斯蘭背景與迷人景致、動亂的歷史與異國情調的地方色彩、動人的質樸、不做作的情感、寬大的心胸、獨特的語言——這一切幾乎呼之欲出，亟待在電影中被「利用」。

然而，在庫斯杜力卡的電影出現之前，波士尼亞對南斯拉夫電影圈的貢獻多少都限於被淨化、往往平淡的嘗試，而一九七一年後，則是民粹的政戰式大場面影片。例外的作品，像是時常被提及的《榲桲的香味》（*A Scent of Quince*），極為少見。大有可為的年輕導演伊維查·馬提奇（Ivica Matić，也是庫斯杜力卡早期電視電影的編劇）英年早逝，他充滿靈思的處女作《風景中的女人》（*A Woman With Landscape*）描寫一位鄉間素樸畫家，該片仍停留在剪接階段。該時期的電影——如哈季奇的劇情片，現在看來顯得十分膚淺表面，特別是在語言上，生動的波士尼亞方言總是被塞爾維亞-克羅埃西亞官方話所取代。

一九八〇年代裡，情況改觀。突然間，塞拉耶佛的街頭俚語（以及會說的波士尼亞演員）開始變得時髦。庫斯杜力卡和一批來自塞拉耶佛的人才試圖建立一個「流派」。他之後適時變成其中最卓越的代表，

儼然是整個「運動」的代言人。此外，庫斯杜力卡設法將該派的成員變成合作夥伴。當中值得注意的是，作家阿布杜拉・西德蘭變成他「專屬」的編劇。《超現實排行榜》主要的編劇和演員之一：奈勒・卡萊里奇「博士」（'Dr' Nele Karajlić）與他的「無菸地帶」樂團則變成他「專屬」的流行樂團，隨時歡迎庫斯杜力卡在想要的時候加入他們。斯洛維尼亞電影攝影師維爾科・費拉奇（Vilko Filač）是庫斯杜力卡在布拉格的同學，從學生時代就開始幫他拍片。不過，若加入後來與他合作的著名藝術家——特別是後來成為他「專屬」配樂的音樂家戈蘭・布雷戈維奇（Goran Bregović）、塞爾維亞最成功的劇作家杜尚・科瓦切維奇及布景設計師米連・克亞科維奇（Miljen Kljaković）——曾以法國片《黑店狂想曲》（*Delicatessen*）獲得法國凱薩獎和歐洲電影獎（Felix Award），不難看出這是個黃金陣容。要聚合這樣的團隊，需要高超的組織技巧。

　　拋棄「既有」的、本質主義的約束（在庫斯杜力卡的情形，這是國族、意識型態和宗教的限制），有其正面（以及一些負面）的影響。然而，庫斯杜力卡至今仍維持著他的文化中心（塞爾維亞語；巴爾幹人物與背景；「東方」世界觀）。類似於他於一九八〇年代末成為吉普賽文化的擁護者，他在同一個年代初期也被譽為非官方的波士尼亞「解放者」。所造成的後果是，他在波士尼亞與赫塞哥維納被視為新發現的先知。至今，「解放」的意義可能會有不同的解讀。波士尼亞與赫塞哥維納以及克羅埃西亞獨立後的新政府有點過於積極地強調其差異與「文化獨立」，透過其語言與塞爾維亞語作出切割——不惜造成一語多綱的現象。而可能被視為這項計畫的先驅之一的庫斯杜力卡，當今則予以否認：

　　　當然，我以前不會說波士尼亞語。和克羅埃西亞語一樣，〔它〕是

人為的產物，目前「除去」了所有昔日塞爾維亞-克羅埃西亞語的痕跡。[27]

當我開始思索自己的根源，才瞭解到我說的是塞爾維亞語，這是我和像伊沃・安德里奇（Ivo Andrić）這樣的傑出作家共同的語言。文化才是我的祖國。[28]

▎「內在」的政治解讀

在西方，政治電影的空間很有限。然而，非西方的導演或作家的自由派（反共、「反基本教義」、「人權」等）的努力則總是獲得佳績。史上一些最基進的反共電影都來自塞爾維亞，但那是一九六○年代與一九七○年代早期的事。[29]當庫斯杜力卡準備衝撞已被拍爛的意識型態時，它已經接近嚥氣的階段。他抓緊這個可能性，而他做的對：直到一九八○年代末期，即不再有關於共產社會的「先進」的電影。

不過，就如南斯拉夫一樣，庫斯杜力卡花了很多時間才剪斷這個臍帶。共產主義下的生活是解讀他至少三部電影的明顯框架，其中兩部攝於鐵幕垮台之前，而另一部：《地下社會》則完成於一九九○年代中期。的確，相較於一九六○年代的黑色電影，他和西德蘭合作的作品看起來較為柔和且寬容，雖然包含諷刺的成分，卻不純然只打政治牌。《你還記得杜莉貝爾嗎？》呈現的政治論點可能不比《爸爸出差時》那麼咄咄逼人。不過，這個關於專橫的父親在貧困的生活中、卻教導兒子們馬克思主義的神奇故事題材類似，而且兩部電影都帶著微妙、含蓄的反諷。

《地下社會》則是不同的故事。不論以任何標準來看，這部電影

都極具爭議性，然而其大膽的精神與價值則是形式上的。雖然可以論斷說：《你還記得杜莉貝爾嗎？》和《流浪者之歌》的敘事似乎比較合理，但各大歐洲影展卻把獎頒給了風格鮮明、政治意涵比較明顯的作品：《爸爸出差時》和《地下社會》。

　　政治框架並不如乍看之下那麼簡單：一如庫斯杜力卡其語彙大部分的其他成分，它乃基於許多曖昧性。他的影片具有極其複雜的歷史背景。再一次，異於好萊塢的是，片中從不明確解釋大體的背景脈絡（例如，首先，片名便是出名的難懂）。對庫斯杜力卡所有作品的解說都有點突兀、讓人來不及好好消化，對外國觀眾尤然。例如，要瞭解《爸爸出差時》，根本的是要知道南斯拉夫和蘇聯於一九四八年的紛爭。此外，要探究《你還記得杜莉貝爾嗎？》片中角色的命運，很可能得瞭解波士尼亞穆斯林的歷史。最後，《地下社會》有著最為複雜的歷史的和互文的指涉，評論著社會主義的南斯拉夫（又稱「第二南斯拉夫」）的整個歷史。我們會逐一探究。

重探大屠殺：《格爾尼卡》與《鐵達尼酒吧》

　　雖然庫斯杜力卡至今大半的作品都拍攝於南斯拉夫內戰（爆發於一九九一年）期間，有趣的是，是在其事業早期，他透過電影所作的關於民族的表述可能是最尖銳（和準確？）的。他早期兩部提到第二次世界大戰的電影，都重探了納粹大屠殺。一部是他的短片《格爾尼卡》（*Guernica*），改編自安東尼耶・伊薩科維奇（Antonije Isaković）的故事，描述一位面臨反猶恐懼的猶太男孩。他聽說可以從臉部五官辨認出猶太人，於是決定加以掩飾——藉由把家族相簿照片中的鼻子都挖掉。另外一部作品更值得注意，是片長與劇情片相仿的電視劇《鐵達尼酒吧》。

英國記者艾德華・皮爾斯（Edward Pierce）曾提出精妙的評論，建議英國外交人員閱讀安德里奇和塞利莫維奇的作品，將助於瞭解一九九〇年代波士尼亞與赫塞哥維納複雜的衝突。同樣的建議也適於所有對該地區、尤其是南斯拉夫電影導演感興趣的人。當安德里奇（本身為克羅埃西亞與塞爾維亞混血的波士尼亞人）的作品被改編成劇本時，最具爭議性的小說──同時恰是他最重要的作品──都被跳過了。被拍成電影的是格局沒那麼大的作品，像是《安妮卡的時光》（Anika's Times）和《小姐》（Miss）。不過，庫斯杜力卡卻選擇了從改編安德里奇在政治上最敏感的一則短篇故事開始。

《鐵達尼酒吧》故事發生地點不在那艘眾人皆知的郵輪上，反而是位於塞拉耶佛的室內劇背景。不過，片名對災難的暗示仍然意義重大：「鐵達尼酒吧」是塞拉耶佛一間酒吧的名字，店主是名叫孟托・帕波（Mento Papo）的猶太人，他和庫斯杜力卡作品中其他人物一樣，都是被排擠的邊緣人。別具深意的是，他具有生理缺陷──「身高受限」（在小說中，他還有斜視）。更有甚者，帕波的罪孽深重（他的酒癮眾人皆知，從他臉上即可看出）。不過，異於納粹在第二次世界大戰前夕傳播的刻板印象，這名三流的賭徒和酒鬼並未陰謀毀滅全世界，卻是和自己作對。外界的消息傳進波士尼亞時，劇情出現了轉折：帕波一時手足無措，不像他的天主教愛人艾佳塔（Agata）卻捲走倆人的積蓄潛逃。

同時，另一名邊緣人角色登上了歷史的舞台。來自班雅盧卡（Banja Luka）的穆斯林貧民史傑潘（Stjepan）加入了惡名昭彰的克羅埃西亞納粹軍烏斯塔莎。與他期望相反的是，這份工作並未顯著提升其社會地位。軍中同袍瞧不起他，從富有的猶太人搶來的財物也沒他的份。史傑潘一心想分一杯羹，於是「自己」去找猶太人勒索。因為苦主身無分文，史傑潘一氣之下殺了他。偶然地，「他的」猶太人正是孟

托·帕波，與其說是史傑潘的敵人，更像是他同病相憐的翻版。這兩個無權無勢的人物如此地在掌權者撰寫的劇本裡遭逢。

《鐵達尼酒吧》是針對南斯拉夫種族衝突的虛構式評量中，洞察最深刻的。它揭露了這項事實：「國族主義復興」的概念並未直接造成外在權力的更迭，反而是其悲哀的後果。有趣的是，在整個歷史上，巴爾幹的國族主義只有在外國的調節或壓力下才會「復興」。公道地說，必須補充：南方的斯拉夫人一直易於被人激起而互相對立。儘管如此，原因通常都是為了他人的利益或戰爭，而無權無勢的當地人則想藉機獲得承平時期無法得到的東西。不滿的族群和個人被承諾了將獲得繁榮、領土和「解放」──但必須先幹些骯髒的勾當，於是最後天主教徒殺東正教徒、窮人劫掠富人。發人深省的是，安德里奇的小說寫於第二次世界大戰期間，而庫斯杜力卡改編成電視劇，則要追溯到一九八○年。這一切至今依然如故。

別在孩子面前：《爸爸出差時》

> 我在布拉格影視學院的教授瓦夫拉，曾在三個不同的政權下拍電影：議會民主制的第一共和，然後是法西斯黨的統治，最後是共黨當權時。他覺得我的三年級學生電影《格爾尼卡》還不錯，於是給了些建議。「你身後唯一會留下來的只有電影；為了達成目的，必須不擇手段」，他說。我拍《爸爸出差時》時，惦記著他這番話：由於沒有資金，好幾次我都必須延後拍攝，同時還有來自中央委員會的壓力。問題是靠女演員蜜拉·史都碧查（Mira Stupica）幫忙解決的，她是當時南斯拉夫總統的妻子，我因此得以拍完全片。瓦夫拉說得對：現在根本沒有人記得當時的爭議，留下來的只有作品本身。（艾米爾·庫斯杜力卡）[30]

提托總統於一九八〇年過世，終結了將近半世紀、有許多可議之處的獨裁專制。然而，他的統治也讓第二次世界大戰後的南斯拉夫人享有其他東歐國家居民未曾有過的相對繁榮與自由。對媒體而言，一九八〇年代是南斯拉夫風氣日漸自由的年代。人們多少都能公開發表各種不同形式的反共產主義。共黨過去的醜事，例如在一九四〇年代末至一九五〇年代初逮捕和監禁政治犯的嚴酷情狀，都慢慢開始在南斯拉夫的媒體重新浮上檯面。提托過世前，亞得里亞海上與世隔絕的「禿島」（*Goli otok*）──南斯拉夫版（但規模較小）的古拉格勞改營──是極端禁忌的話題。唯一相關的電影《神聖的沙》（*The Sacred Sand*）也遭到禁演。

庫斯杜力卡於一九八五年選擇以「禿島」為背景拍攝家庭劇情片，採用西德蘭執筆、大膽誠實而張力強烈的劇本。一如《你還記得杜莉貝爾嗎？》，其中的文字極為高超。表面看來，劇中對話彷彿源源不斷的空話、陳腔濫調、誇張的言詞和粗話。但仔細一看，會發現其語彙豐富，充滿源自土耳其、極為迷人的當地措詞用語，以及微妙的文字遊戲，其中有許多都大量訴說著關於地方的幽默與性情。片中呈現該國荒謬的官方修辭，揭穿了種種虛幻的假象：時而愚蠢、不適宜或崇高。這部片以輕鬆的手法傳達出其中各種複雜的隱喻。

《爸爸出差時》的背景在一九五〇至一九五二年之間，這表示南斯拉夫於一九四八年面臨的威脅乃作為本片重要的政治背景。史達林認為提托的改革太過度，於是下了最後通牒，要他遵守共產國際（Comintern）的目標，關乎後來歷史上所謂的「共產國際決議案」。長久以來，南斯拉夫共產黨員對支持的對象一直意見分歧：當時許多黨員支持史達林，不贊成與共黨老大哥起爭執。面臨國際封鎖與軍事威脅的情勢──與今日相去不遠──提托不給異議分子機會，下令逮捕所有公開、甚至影射地支持蘇聯的人。當時很容易失去工作、遭人冷眼向對，

或是無緣無故地坐牢。另一方面，這也是藉由舉發來報復仇人的大好時機，正如《爸爸出差時》片中發生的情節。[31]

依照一九四〇年代塞拉耶佛的標準，《爸爸出差時》的主人翁梅薩・馬可奇（Meša Malkoč）算是富有的專業人士，而且是體面的穆斯林家庭的家長。[32]梅薩很幸運地擁有包容、無微不至的妻子賽娜（Sena）和兩個聰明的兒子。小兒子馬力克偶爾會替本片提供旁白：他熱愛足球，並想存錢買顆「真正」皮製的球。大兒子米爾薩（Mirza）則富有藝術細胞：他是業餘的動畫家，而且會彈手風琴。在這一切之外，梅薩還是個情場高手：片子一開始即描述他剛從頻繁的差旅返回，一路上由情婦安琪查（Ankica）陪伴，她是當地的老師兼業餘的滑翔機駕駛。她很顯然愛著梅薩並想獨占他；然而梅薩對這段關係並非認真的，因為他確實已經擁有世人欽羨的一切。

梅薩不願為安琪查而離開老婆，安琪查遂憤而向當局舉發梅薩：他曾不經意地批評諷刺史達林的漫畫（說道：「這一次，他們太過火了」）。她的機會很快就來了：梅薩的大舅子吉猷（Zijo）為警方做事，他看完安琪查的一場特技飛行表演後，上前搭訕她。對於梅薩批評過的那則漫畫，吉猷說覺得很有趣。[33]安琪查若無其事地說道有人不覺得有趣，而當吉猷顯現他專業上的關切，安琪查隨即告發梅薩。為了做到萬無一失，她確定吉猷的同事也在場，才道出這番假「證詞」，吉猷遂不得不追查這樁案子。安琪查其實不算說謊；她只是很清楚那是極具政治煽動性的時刻，連一則笑話都能害人鋃鐺入獄。

不久後，吉猷將梅薩召到辦公室，並告知他即將遭到逮捕。不過，吉猷答應梅薩一個願望。在梅薩兩個兒子接受割禮——傳統的成年禮——的晚宴後，他們安排梅薩以「差旅」的名義離開家（有點像《烈日灼身》〔Burnt by the Sun〕中為了保全面子安排的鬧劇），而不是在眾人面前被皮衣客抓走。梅薩宣布兩個（都才十來歲的）兒子成為「男

人」，然後向他們告別。不過，他這次「出差」了好幾個月都沒回來，想聯絡他或知道他是生是死，都求助無門。

就在這段期間，馬力克開始了危險的夢遊習慣，經常被追著整個鎮到處跑，最後被發現無辜地走在橋梁邊緣這類的地方。他母親發明了一個裝置，把鈴鐺繫在他腳趾上，以此提示家人他夜裡又不安分。將「控制警鈴」繫在這個年輕人身上，或許是為了遏止他的不安分，但同時也完美地象徵了他雖然笨拙、但也頗為走運地踏入未知的境地，正如他所「代表」的國家──南斯拉夫。

另一方面，安琪查搬去和吉猷同居。賽娜想透過吉猷偷偷送包裹給丈夫，遂說服自己兄弟幫忙，但吉猷態度堅決；他勸她最好別再來找他，甚至連電話都不要打。賽娜提到：連烏斯塔莎都允許囚犯收包裹，吉猷才接受（不過和烏斯塔莎的情形一樣，包裹從未送到收件者手上）。數個月後，賽娜才收到梅薩的來信，發現他人在斯伏尼克（Zvornik）附近的利普尼查（Lipnica）的一座礦坑，仍在波士尼亞與赫塞哥維納境內。賽娜和馬力克的初次探訪是一場痛苦的經驗：馬力克忌妒父母的親密，無意間破壞了兩人的團圓。

不過，賽娜的塞爾維亞鄰居就沒這麼走運：這名男子以類似的方式被捕，只是他再也不曾回來。他的妻子遂以舉行無人棺木的假葬禮作為抗議。我們並不清楚鄰居是遭到謀殺，或者在被判決後離開家，但確定的是，絕望的妻子伊羅卡（Ilonka）（恰如時常拜訪梅薩家人的法蘭約〔Franjo〕）變成了酒鬼。不過，相較於描寫下層社會的《你還記得杜莉貝爾嗎？》，本片述的是更為高度父權的世界，其中，每個人都很注重面子問題。人人都嚴守祕密，只不過大家似乎都曉得發生了什麼事。

梅薩的兩年刑期中，有一半是在礦場服「自願役」；另一半的時間裡，他被限於在礦區工作，家人可以來陪他。梅薩向賽娜介紹一位俄國

移民的醫生，他顯然和梅薩一同在服刑。賽娜脫口而出：「你是俄羅斯人？」，打中了醫生的痛處。他很客氣地解釋，雖然他的口音和名字聽起來像俄羅斯人，但他是南斯拉夫人。他如此地堅持這件事，暗示了他唯一的錯很可能是他的出身。不過，一如本片呈現的，南斯拉夫儼然是多種族社會的一個代表形象：梅薩一家人最好的朋友是塞爾維亞人；被捕的塞爾維亞人的妻子伊羅卡則是匈牙利人（可以從女演員艾娃・拉斯〔Éva Ras〕的特殊口音聽出來，她並在宴會上唱匈牙利民歌）。由最傑出的克羅埃西亞女演員之一：米拉・佛蘭（Mira Furlan）飾演的安琪查，在片中似乎也是克羅埃西亞人（同樣可以由她特殊的口音得知）。

醫生有個漂亮的女兒瑪莎（Maša），和馬力克年紀相仿，她立即吸引了馬力克。馬力克和瑪莎兩人會一起作功課（最後往往是俄羅斯小女孩教南斯拉夫男孩）。雖然年紀還小，馬力克卻顯示出浪漫情人的所有情緒徵狀：他愛她「勝過世上的一切，也勝過他自己」。另一方面，他父親顯然還沒學到教訓，一有機會就再去嫖妓，有趣的是，這次他是和獄卒、又叫「社工」的人一起，而且為了不讓賽娜起疑心，還帶著馬力克。不過這次他打安全牌，找的是妓女。梅薩是個偷偷摸摸的花花公子，喜歡私底下偷偷碰他的女人，表面總是維持正常。他兒子直覺發現事情的真相，放火燒掉妓女的衣服、搞砸聚會後逃逸，讓整群人在鄉間追著他跑。

儘管頻頻夢遊、犯了相思病，父親也還在進行政治的「洗心革面」，馬力克依然有辦法成為全班第一名，並被選為代表，致詞迎接某位地方政治人物蒞臨。全家人都為之興奮不已，但馬力克卻在關鍵時刻呆住，忘了一大半演講稿（反正也都是些令人作嘔的空洞語句）。似乎沒有人在乎，但馬力克難以承受，並因為出醜而氣餒。梅薩在旁安慰他。但真正的慘劇很快就登場了：他的俄國同學生了重病。好消息和壞消息幾乎同時傳到馬力克家族：父親發現自己恢復自由身，而馬力克被

告知瑪莎必須住院接受治療。送別之日，是他們倆最後一次相聚，不久後便傳來她去世的消息。

　　矮小、敏感、天真但生氣勃勃的南斯拉夫男孩，和美麗、見多識廣、懂得世故卻體弱多病的俄國女孩的愛情故事就此結束。一家人回到塞拉耶佛後，在賽娜弟弟的婚禮上團聚。服完兵役並祕密追求多年後，年輕的穆斯林男子終於將塞爾維亞愛人娶回家。馬力克也得到盼望已久的球，此時電台正在廣播一場蘇聯對南斯拉夫的足球賽。南斯拉夫幸運地獲勝了——在運動上和外交上皆然。

　　吉獻和安琪查也獲邀參加婚禮，兩人都滿懷罪惡感。吉獻和妹妹、以及梅薩與安琪查的會面，都迸發了無法饒恕的怨念。梅薩帶安琪查去地下室，幾乎立即強暴了她。和其他慘劇一樣，這一切就在馬力克眼前

圖1：蘇聯對南斯拉夫0：2——馬力克得到球，而南斯拉夫贏了球賽。《爸爸出差時》，穆斯塔法‧納達瑞維奇（Mustafa Nadarević）飾演吉獻，莫瑞諾‧德巴托利（Moreno Debartolli）飾演馬力克。

上演——他從地下室的窗戶窺見了一切。對這個假面的社會，馬力克發揮觸發的功能，他在成人面前提出的幼稚問題其實是僅有的合乎邏輯的提問。大人無法提出解答：在兩年的時間裡，馬力克沉默地見證了超現實的政治運作、父親的不忠、母親和安琪查大打出手、沒有屍體的葬禮、家族經歷的傾軋和家庭的暴力，以及最後的強暴。他最後直飛青天，面帶笑容，俯瞰蔥綠的景色。

《爸爸出差時》是所謂東歐電影的最佳代表。誰會想到風格這麼節制簡約的導演、恪遵「少即是多」的準則（例如梅薩接到警方那通不祥的來電時，鏡頭隔著一層窗戶，毫無聲響），竟會在十年後導出《地下社會》這麼狂放不羈的作品？《爸爸出差時》在導演上的取向（包括演技）毫不譁眾取巧，卻能細細營造出情感的高潮。其中毫無制式的東西：生動和新鮮的素材令人迷惑而驚奇。也因此，導演後續作品中明顯的互文指涉如此令人意外。原為競賽黑馬的《爸爸出差時》出乎意料地贏得坎城影展金棕櫚獎，艾米爾‧庫斯杜力卡遂一夕成名——這次，他揚名海外。

餘波盪漾：觀眾與花絮

一如各個領域稱揚其國家英雄，南斯拉夫共和國一直熱烈讚頌他們最喜愛的導演。這曾經是韋利科‧布拉伊茨，他也曾在國外學電影，以義大利新寫實派的電影編劇塞薩‧扎瓦蒂尼（Cesare Zavattini）為師。布拉伊茨成為官方代表的國家導演，在南斯拉夫的地位有如蘇聯的米克哈爾‧齊阿烏列里（Mikhail Chiaureli），拍攝無人膽敢置喙的戰爭史詩鉅片。其中最好的一部，也是此類型的巔峰代表作，就是布拉伊茨入圍「奧斯卡」的《百萬雄獅滿江紅》（*The Battle of Neretva*）。

隨著時局轉變，一九八五年時，這樣的英雄是艾米爾‧庫斯杜力

卡,第一位獲得金棕櫚獎的南斯拉夫導演。《爸爸出差時》的成功讓他在南斯拉夫登上人氣巔峰,並似乎讓電影觀眾對國產電影工業重拾信心。若說庫斯杜力卡的電影在國內外都一樣賣座,那麼他的確應該獲得掌聲:《爸爸出差時》當時獲利約一百萬美元,是南斯拉夫電影難得的佳績。十年後,《黑貓,白貓》在全球的總盈利約三千萬美元。[34]

《百萬雄獅滿江紅》和《亞利桑那夢遊》是唯二由南斯拉夫導演執導、具有國際知名演員排場的電影。庫斯杜力卡與布拉伊茨的相似性其實更觸及風格的部分(雖然兩人可能都會第一個跳出來否認):《百萬雄獅滿江紅》中營造數個情緒高潮的概念和《爸爸出差時》異曲同工。或許可以將庫斯杜力卡及早在一九九五年同時跟政戰宣傳片及布拉伊茨本人分道揚鑣,視為一種佛洛伊德式的弒父主題。當南斯拉夫從一九八〇年代開始剷除共產主義的餘孽,布拉伊茨(政戰宣傳史詩的代言人)遂遭到譏評,其程度一如後來庫斯杜力卡受到的讚譽。諷刺的是,十年後,整個國家的形象又徹底翻轉——從東歐最先進、有前途及民主的國家,變成一撮逐一毀滅的排外獨裁政體。

以某種方式,庫斯杜力卡的波士尼亞背景使他必然地反抗共產主義,類似於扎法諾維奇以反法西斯主義作為他在克羅埃西亞的作品主題。他覺得法西斯主義是很有趣的主題,經常將它結合到對性的檢視,在他著名的《占領的二十六個畫面》(*Occupation in 26 Pictures*)片中尤為顯著。[35]一九九〇年代,克羅埃西亞處於對國族主義的亢奮中,改變了他原本先進的政治地位;他由於在紀錄片《雅瑟諾瓦血淚史》(*Blood and Ashes of Jasenovac*)中探索烏斯塔莎政權的罪孽而遭受威脅,遂去國出走。

庫斯杜力卡也將面臨時代轉變帶來的考驗:在一九八〇年代的政治氣氛中,他的觀念在西歐獲得好評,到了一九九〇年代,他的立足點並沒有根本的改變,卻幾乎被視為全民公敵。不過,(不像布拉伊茨或扎

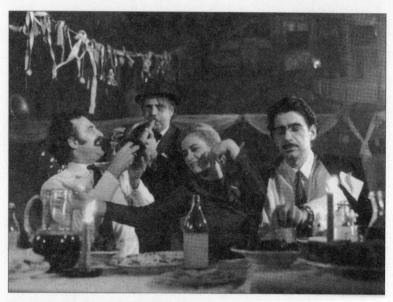

圖2：《地下社會》對共黨菁英的描繪獨樹一格。三位主角徹爾尼（拉扎‧里斯托夫斯基〔Lazar Ristovski〕飾）、娜塔莉亞（米莉亞娜‧約克維奇〔Mirjana Joković〕飾）和馬爾科（米基‧馬諾洛維奇〔Miki Manojlović〕飾），尋歡作樂地度過戰爭時期。

法諾維奇）他的作品經歷十年的劇變後，依然成功地存活；此外，他不僅毫髮無傷，還抱走了好幾個獎。相較於布拉伊茨和扎法諾維奇、甚至帕斯卡列維奇、格爾利奇和其他留學布拉格的同僚，庫斯杜力卡比較一貫，也比較幸運──而且至少他稍微聰明了點。

他的頭兩部電影推出的時機剛好，而從它們的「政治正確」觀之，也可說是頗為投機取巧──在國內或海外皆然。庫斯杜力卡很快便發現：諷刺地模仿蘇俄和提托統治的南斯拉夫是一回事，但挑剔當代的北美、甚至納粹德國及其附庸，又完全是另一回事。《亞利桑那夢遊》和尤其是《地下社會》（拍攝於南斯拉夫內戰正熾之際）並不符合外在強加的意識型態教條；由這個方面看來，甚至可以視之為和一九九〇年代西方媒體氣氛不成文的關切議題背道而馳。然而這兩部電影和他頭兩部

片同樣包含類似、基本上中立的政治平衡。庫斯杜力卡沿襲他一貫的處理人物的方式，依然是探討在歷史與社會巨大動盪中犧牲的平凡百姓的命運。然而，一九八九年之後，人們則以不同的方式解讀這些觀點。

「該死的法西斯……」：《地下社會》

是《地下社會》構成了這種差別。構思並拍攝於波士尼亞戰火正熾的階段，這部電影屬於比較動盪的時代，也比《爸爸出差時》——就這一點，也可以說比庫斯杜力卡的任何其他作品——具有更多扣人心弦的政治模糊性。由於這擺明了是一部混仿劇，觀眾或許不應抓住機會、直接解讀片中的任何歷史「主張」。不過，有些評論家竟真的這麼做，而《地下社會》也成為過去十年中最具政治爭議性、並引起輿論爭辯的電影。而異於僅引起有限迴響的其他大部分電影，本片引起了全球性的爭議——從《世界報》（*Le Monde*）到《米蘭晚郵報》（*Corriere della Sera*），最後更由《紐約客》（*The New Yorker*）加以概括（雖然並非做出結論）。

結合杜尚・科瓦切維奇不羈的諷刺劇本與庫斯杜力卡開創性的導演手法所產生的《地下社會》的鬧劇框架，其布局很可能奠基於兩個層面。一是某種（政治的）撤退路線：該片打破禁忌、有時直率的大膽作風，不免引人從諧擬（parody）的角度去詮釋。另一個是美學的層面：以「輕佻」的手法處理「嚴肅」的主題（或反之），是當代（後現代）的藝術準則。形式上，這番策略很有效。政治上，這幾乎釀成了巨禍。

劇情聚焦於戰前便是好友的馬爾科和徹爾尼的關係。[36]兩人在第二次世界大戰期間鑽謀營生，除了分享戰利品、具有共同的朋友和敵人，最後也分享同一個女人——女演員娜塔莉亞。徹爾尼是一名大盜，從他的奢侈行徑和（他自豪地炫示的）逮捕狀可見一斑，但影片毫不顯示他

的行動。馬爾科是職業共產黨員，他顯然視戰爭為大好機會，在過好日子上不會輸給徹爾尼。故事始於一九四一年四月五日至六日間的夜晚。徹爾尼透過馬爾科被吸收入黨，顯然黨很欣賞、也需要他「作生意的技巧」。這是南斯拉夫歷史上重要的日期，因為就在當天早上，納粹轟炸貝爾格勒，揭開德軍占領南斯拉夫的序幕。我們的主角們對希特勒很不爽：從那時起，徹爾尼就把「該死的法西斯王八蛋」這句詛咒反覆掛在口上——甚至在他不小心觸發手榴彈傷了自己之際。

這對朋友加入了對抗德軍的游擊隊，馬爾柯提供後勤物資，徹爾尼則負責蠻幹。當兩人取得一批軍火的消息洩露到蓋世太保那邊，兩人都把親族藏進祕密地下避難所。徹爾尼嘮叨但忠實的妻子薇拉（Vera）一進避難所就生下兒子，並隨即過世。徹爾尼並未特別悲慟，卻策畫了一場令人瞠目的綁架，對象是正在國家劇院做作地演出史特林堡（Strindberg）的《父親》（*The Father*）一劇的娜塔莉亞。在過程中，徹爾尼闖了大禍，射傷了德國軍官（與紳士？）法蘭茨（Franz）——娜塔莉亞的第三位追求者。至於號稱「全國最佳女演員」的娜塔莉亞則並未被拉扯在三名愛人之間，卻是看誰走運便利用誰。

徹爾尼帶著被緊緊綑綁的娜塔莉亞，安排了一場豪華的婚禮，而娜塔莉亞顯然偏愛社會地位較高的法蘭茨的陪伴（「是誰幫我弟拿藥來？是你還是法蘭茨？」）。法蘭茨躲過一場暗殺，循線找到婚宴現場——這證明了並非難事，因為一行人在多瑙河畔大聲喧嘩、他們的吉普賽音樂震天作響。娜塔莉亞再度被搶（救？）走，徹爾尼被捕，但馬爾科帶著一整船軍火逃走，之後更喬裝成醫生，從地下通道巧妙溜進蓋世太保的刑求室，救出徹爾尼——順便把法蘭茨徹底解決掉。

相較於比較勇猛但也更固執而愚蠢的徹爾尼，馬爾科很快證明是個高超的投機份子。戰爭結束，但馬爾科同志變成了高明的操控者，誤導徹爾尼與一大群堆擠在地下室的親友團（包括親弟弟伊凡〔Ivan〕、

一隻從動物園存活下來的寵物猩猩，以及徹爾尼婚禮上的吉普賽銅管樂團），讓他們相信戰爭還沒結束。一九四五年後，他們繼續住在地下的戰時避難所，收聽馬爾科假造的新聞快報；新聞中，納粹持續發動攻勢、蓋世太保繼續刑求，而德國空軍繼續轟炸，永無休止。同時，馬爾科成為共黨階層的要人，一路晉升，變成提托的親信。他變成革命詩人（他的小資產階級生活形態完全吻合這份職志），勾引並娶了娜塔莉亞，而且宣稱徹爾尼英勇戰死；他實際上奴役自己戰時的夥伴長達二十年，變賣他們在地底下辛勤生產的武器。

徹爾尼選在一九六一年，恰在他兒子結婚時逃離幽禁的生活，當時外頭剛好正在拍攝關於他戰時英雄事蹟的政戰宣傳片。他巧遇劇組，而射殺了扮演法蘭茨、爛醉如泥的演員，並再度翻天覆地，這次是針對片場──幾位倒楣的臨時演員也慘遭池魚之殃。而藉由猩猩的胡鬧助一臂之力，一台戰車開始發射榴彈，炸開了整個地下室，許多人還是第一次見到天日。他們還發現存在著一個錯縱複雜的地下通道網路，連接歐洲各國首都，武器和難民的往來甚為活絡──這是像他們這樣的人構成的一整個世界。伊凡運用這些通道，一路逃到了德國。然而他們與「真實」世界的重逢並不愉快：在一團混亂的意外和報復行為中，少數幾位主角死亡（且無葬身之地）。妒火中燒的徹爾尼給馬爾科一把槍，要他自決，但馬爾科卻只是射傷自己的腳。徹爾尼的兒子約凡（Jovan）在警方追捕下不幸溺死，而他的新娘葉蓮娜（Jelena）則投井自盡。兩人相聚於水底的天外之天。

第三部曲的名稱和第一部一樣，都叫作「戰爭」，故事發生在一九九〇年代初。徹爾尼再度逍遙法外，這次他的身分是準軍事部隊指揮官，和以前一樣對抗「法西斯分子」，偶爾還是口出那句口頭禪詛咒。法西斯分子似乎無所不在。馬爾科此時已移民西方──依然富有而滑頭，雖然瘸了腿──他重回南斯拉夫，因為他在這裡找到買賣更多

軍火的好機會。他和娜塔莉亞巧遇徹爾尼的部隊，而遭到逮捕。徹爾尼在不知道囚犯身分之下，透過無線電下令說，應立即處決「發戰爭財的人」。徹爾尼隨後從護照認出兩人，但為時已晚，只見馬爾科的輪椅載著焚燒的屍體，繞著荒廢教堂庭院中顛倒的耶穌像打轉。瞭解自己釀成的後果後，發狂、仍在「尋找」兒子約凡的徹爾尼回到廢棄的地下室，在那裡聽到約凡從水底召喚他去找他。於是他照做了，而電影的尾聲是所有角色在約凡重新鋪張的婚宴上重聚：他們很開心，但甚至在他們死後，恩怨仍未終結——他們慶祝時所在的那塊河岸脫離了陸地，飄向虛無飄渺間。

提托是卡里加利博士？或有其事的比喻

《地下社會》是一部「概念」作品。不過，若是分析片中的主題，卻很難從中找到任何決定性、明確的政治論點。這是一部類小說（parafiction），隨意混合神話與事實，呈現的比較像是流行文化的剪貼簿，而非令人投入的故事。事實上，各種諧擬與自我諧擬的因素一直妨礙著情緒的感染。我們必須意識到：《地下社會》比較屬於《愚比王》（*Ubu Roi*）這齣劇的領域，而非《戰爭與和平》這部小說。例如，德國軍官法蘭茨的模樣彷彿是取自英國電視影集《法國小館兒》（*'Allo, 'Allo*）的演員的翻版。的確，東歐導演向來時常援用諧擬來處理共產主義的主題，明顯的例子是杜尚·馬卡維耶夫（Dušan Makavejev）的《W.R.：高潮的祕密》（*W.R.: Mysteries of the Organism*）、彼得·巴斯科（Péter Bascó）的《證人》（*Witness*）、沃依采克·雅斯尼（Vojtech Jasny）的《超級好公民》（*All My Good Countrymen*）以及欽吉茲·阿布拉澤（Tengiz Abuladze）的《懺悔》（*Repentance*）。所有這些作品都未能安然通過審查制度。

《爸爸出差時》中，以一名天真男孩生命中的兩個年頭來隱喻一個年輕國家初步登上國際舞台。而在《地下社會》中，前南斯拉夫被比喻成一個遭到操控、落伍且堅決排外的地下室，主要用途是用於生產武器（「甚至我們的戰車」）；這個隱喻更為諷刺也更具野心，畢竟這樣的觀點已經流傳超過半世紀。[37]

　　《地下社會》片中幾個（雖然並未明說的）政治論點之一是，南斯拉夫近年解體的情勢是共產黨時期與政治宣傳的「必然」結果，遠在一九八〇年代末的政治人士登場之前即已就位了。認為南斯拉夫可以單靠鐵腕維持統一，這個想法部分奠基於史實，但主張「一切都怪提托及其同黨」的論述，則大都源自民粹的理念。一如庫斯杜力卡和科瓦切維奇在《地下社會》及他們的訪談中認可的：在這部變體之作中，馬爾科代表提托，象徵某種邪惡的卡里加利博士（Dr. Caligari）；而徹爾尼代表米洛塞維奇，他則是具有破壞力，但因為被操縱，所以不負有責任的塞札爾（Cezare）。[38]

　　不過，這並非本片執意打破的禁忌。禁忌源自兩位創作者在這個時刻堅持某些極不受歡迎的歷史事實：當時正值人們根據法德友好同盟來打造全新的歐洲概念，這是德國經歷半世紀的政治與軍事冬眠後，在歐洲的復興；最後，這也是歐洲自詡為波士尼亞的保護者，實際上卻做出完全相反的事。

　　《地下社會》片中有幾段簡短、顏色陳舊的紀錄片鏡頭，顯示盧布亞那（Ljubljana）和薩格勒布（Zagreb）的民眾欣喜迎接納粹軍隊，畫面接著呈現空蕩蕩的貝爾格勒，藉此暗示斯洛維尼亞和克羅埃西亞和納粹勾結。此外，還有貝爾格勒於一九四一年遭到納粹轟炸，以及一九四四年被聯軍轟炸的畫面。「德國人沒在轟炸我們的時候，就換聯軍炸」，馬爾科如此評論貝爾格勒與西方的「特殊關係」，這也幾乎預言了北約組織於一九九九年的介入干涉。但在這個過程中，避免了悲情

的表現：看不到怵目驚心的細節或死者（唯一被轟炸的「死者」是貝爾格勒動物園裡的一隻猩猩），而我們的主角在危難時期，也找到撫慰自己的好方法——就是趁空襲時做愛。

《地下社會》接著暗示，在一九四一年遭德軍侵襲後分崩離析、動亂不已的這個國家，其游擊式的反抗行動（以貝爾格勒為縮影來呈現）大都由當時的共黨罪犯接手。他們和納粹的衝突帶著機會主義、自我本位和不顧他人死活的色彩。總的來說，在徹爾尼和馬爾科「為自由奮戰」的過程中，唯一確定死亡的德國人只有法蘭茨。就算他們冒險犯難，動機也都是為了貪念或色慾，頂多是為了滿足他們邪惡的樂趣。他們被呈現為只圖尋歡作樂、不抱任何理想的匪徒——馬爾科的情形尤然，他在戰後靠自吹自擂的英雄事蹟來掙錢。他刻意一手打造出一個活在某種與世隔絕、無知的喜樂中的國度。因此，本片的一個核心寓意，便是對社會主義最嚴厲的譴責，指控共產黨操弄國家、將之汙名化並使之退步，讓它長達半個世紀都於資訊「封鎖」之中。

一些看似無關緊要的細節裡，其實藏有許多尖銳的政治評論和歷史指涉。以為南斯拉夫還在打仗的徹爾尼離開地下室後，誤將政戰宣傳片的拍攝現場當成現實。這樣的解讀勢所難免：陷入圍城心態的是一般而言的南斯拉夫人民，他們誤將純粹的意識型態建構當作一種渴求的過度現實（hyperreality）。一旦開放之後，他們反而對「真實」世界的嚴酷現實不知所措。選在一九六一年突破地下室，並非偶然：當時南斯拉夫開放了，並開始推展經濟奇蹟（外籍勞工也於一九六〇年代開時移民至德國，就像伊凡一樣）。

就連不中意《地下社會》的人——同時考量到片中那些刻意和真誠的錯覺——也很難否認：再也找不到對南斯拉夫的危機「更好」、亦即野心更大或更為可信的描述，至少就虛構作品而言。在所有相同主題的作品中，只有塞爾維亞電影《錦繡山河一把火》（*Pretty Village, Pretty*

Flame）足以和《地下社會》匹敵。這整部片一直處於過度之中：片長、令人暈眩的節奏、豐富的細節、高度的張力、數度超支，以及政治「褻瀆」——這些都是《地下社會》的踰越元素。而馬拉松式拍片過程的狂熱狀態似乎也被保存在底片中。

《地下社會》一片政治內涵的關鍵，變成是科瓦切維奇和庫斯杜力卡對南斯拉夫當下戰爭的間接描述。這一方面源自共黨政權所遺留的局面。另一方面則多少涉及這個觀念：南斯拉夫的解體受到西方利用，而且緊密涉及各種不可告人的祕密交易與陰謀（透過連接歐洲各國首都的地下通道景象而顯示）。片中清楚顯示：聯合國也難辭其咎，因為他們抱著譏嘲心態地偷運難民出境，或漠然地充當那些發戰爭財的人的保鑣——這兩者當然都有其代價。最後，影片顯然並未確切地將受迫害者顯示為波士尼亞人，而是各方的窮人和弱勢者（這一點清楚顯現在地下禱告的場景，以及徹爾尼的準軍事部隊脅迫各種膚色與信仰的平民的那一幕）。

與庫斯杜力卡其的他作品一樣，我們無法從《地下社會》中的角色立即辨識出哪些是好人、哪些是壞人——對持續受到好萊塢世界觀灌輸的人來說，這是極端難受的經驗。片中的確有罪犯和受害者，但並非基於種族主義理論所區分的「好」國、「壞」國來界定其國籍身分。馬爾科的確佔了徹爾尼的便宜，但基於他們崇尚的「過度哲學」，二人都是「不道德」的。亦即，他們的人生是一場永無止盡的派對，主要的就是不斷飲食和嫖妓（外加偶爾的鬥毆和槍戰）。庫斯杜力卡似乎疏於指出一些「必要的假象」：馬爾科並不像造假的新聞媒體和公式化的通俗小說所描繪的邪魔歪道。他比較像《鐵達尼酒吧》的史傑潘和《爸爸出差時》的安琪查，其行為在很大的程度上都是歷史情勢所造成，而且——誰想得到呢——也是自願的選擇。

談到歷史，《地下社會》具有一些「內行人」才會懂的典故。馬爾

科自家製造的武器（上頭有猩猩標誌）似乎是在諧擬提托對國內軍火業的大手筆投資，因為出口武器至第三世界，成為南斯拉夫重要的財源。雖然馬爾科和徹爾尼是純屬虛構的人物，但他們在戰時化名為米蘭·朗科維奇（Milan Ranković）和斯瑞騰·祖約維奇（Sreten Žujović），這兩名塞爾維亞人是提托的親信。就像真實的朗科維奇（他因為竊聽提托的對話而失勢），馬爾科也是高超的操控者。而和祖約維奇一樣（曾於法國外籍兵團服役，並精通多種語言），徹爾尼則是膽大包天的游擊隊，甚至在某個場合說了一些蹩腳的德文。[39]

不可能直接用史實的觀點來詮釋徹爾尼和馬爾科，因為從《地下社會》片中的對話和經過處理的新聞影片裡，可以看到馬爾科和娜塔莉亞與提托和其他共黨要人一起擺姿勢、握手和尋歡作樂，甚至連朗科維奇本人都出現了。[40]不過，片中關於真實人物的典故不勝枚舉，像娜塔莉亞在演戲途中被擄走的橋段，是對維耶科斯拉夫·阿弗里奇（Vjekoslav Afrić）一九四一年從克羅埃西亞國家劇院神奇的逃逸致敬。[41]馬爾科和娜塔莉亞一九九一年被處決的劇情，也被解讀為隱喻埃列娜（Elena）與尼古拉·壽西斯古（Nicolae Ceauçescu）的行刑。[42]而馬爾科受邀在政戰宣傳片中扮演自己的橋段，也是因為據說提托曾接到類似的邀約。[43]諸如此類，不及備載。

國族（主義）的解讀

儘管片中結合了這種種典故，《地下社會》的爆發力並非建立在「人事時地物」這些單純的新聞報導原則上。相反地，它逐步堆砌成一齣野心勃勃、狂放不羈的混仿劇，充斥大量的通俗傳說和歷史比喻——簡言之，它試著對「那一切」如何及為何發生，提出一種可能的悲喜劇式的說法。在做出這樣誇大而反諷的嘗試之際，導演卻刻意保持距離，

這顯然否定了《地下社會》的創作者掌有對某些問題最終的答案，尤其是指出誰是真正的兇手——而所有的評論者、報紙和電視台，幾乎每天都在任意作出這種評斷。[44]

在解釋地方的政治動盪和衝突時，基本的假設（即解釋「非西方」世界區域的衝突的現成答案）將之歸咎於地方的邪惡勢力，並認為這是累積數世紀的仇恨必然的後果。這種「地方性的邪惡」和「數世紀的仇恨」普遍存在，但唯有在特定歷史情況下才會現形。《鐵達尼酒吧》、《爸爸出差時》和《地下社會》處理的正是這些歷史情況的一部分——雖然是間接地，但帶有深刻的洞見。

我們可以說，除了偶爾開個內行人的笑話之外，庫斯杜力卡的作品抗拒系統性的國家政策，因此不能從國族主義的角度解讀。用這樣的角度詮釋他的電影沒有意義，因為他的電影竭力避免系統性地批評或讚揚特定的族群。它們經常顯得模稜兩可，尤其是在國族方面。可以將《流浪者之歌》解讀成諷刺劇，但它同時也是對吉普賽生活方式的頌揚。該片同時在這兩個方面受到抨擊。而若以像解讀《地下社會》那麼實際地來解讀《亞利桑那夢遊》，則必須視之為一部「反美國」的電影——若不是片中經常透過汽車（凱迪拉克）、風景（亞利桑那；阿拉斯加）、電影（好萊塢經典）和演員，將美國轉變成戀物的對象的話。

許多評論家沉迷於和《地下社會》相關聯的國族主義式臆測（這在某種程度上是預先受制於庫斯杜力卡——他大膽跨入「多文化夢魘」境地的挑戰）。我們並不清楚馬爾科和徹爾尼的出身，因為他們的口音並不明顯：庫斯杜力卡顯然不讓他們和部份其他角色一樣，有確切的背景可循。由於可以藉由徹爾尼和馬爾科的同伴的口音，斷定他們是克羅埃西亞人和斯洛維尼亞人，並從其名字判別他們是穆斯林，而這是否代表直率自信的佩塔爾・波帕拉・徹爾尼應該是蒙特內哥羅人，而狡猾投機的馬爾科・德倫則是塞爾維亞人？或者，另一種可能：由於馬爾科的弟

弟的基督教名字是伊凡，即「約翰」的天主教版本，這是否代表馬爾科是克羅埃西亞人？每一項國族身分判定似乎都賦予《地下社會》嶄新而奇特的觀點，包含了關於各種國族受害情節的「宏大隱喻」。兩名主角戰時的同志情誼、拜把兄弟般（kum）的教父關係[45]、徹爾尼被政治活動吸收、馬爾科一直利用徹爾尼的天真並將下流的差事推給他、好處自己收下——這些都屬於一般百姓的想法，認為南斯拉夫各共和國之間一直都是互為受害者的關係。但在這裡，誰是受害者，誰又是加害者？

> 《地下社會》是關於共產黨員的故事，他們並不隸屬於任何國家。因此劇中刻意為主角取了國際通用的名字——到每個國家去，馬爾科就是馬爾科、娜塔莉亞就是娜塔莉亞，而小黑（徹爾尼）就是小黑。假如硬要從所謂的國族觀點去解讀，則他們就應該叫做米力薩夫（Milisav）和席達（Sida）。這是很合理的，只有那些意圖節外生枝的人才會無中生有、故作玄虛並在混水裡攪和，而忽略了根本的問題——亦即人和統治的政府之間的關係。（杜尚·科瓦切維奇）[46]

　　因此，即使是《地下社會》中那些被視為理所當然的元素，也無不帶有些許曖昧性。馬爾科最後變成地下剝削者，偽裝成熱心的共產黨員，操控媒體，並為了私利而利用人民仇外的偏執心態。這讓《地下社會》更直接地指涉到現在、而非過去，而且可以解讀成（同樣具說服力）精準地描繪米洛塞維奇統治下的塞爾維亞，而非提托時期的南斯拉夫。再過幾年，《地下社會》很有可能會被詮釋為是強烈諷刺惡名昭彰的塞爾維亞政權；再接下來的幾年，很可能不再有人在意這部片最初的「煽動」——正如今日，人們很少再追究《大國民》（Citizen Kane）的主角是以誰為典範而塑造的。

人們怎麼說庫斯杜力卡……

南斯拉夫的迴響：批判與片段的解讀

對評論家而言，庫斯杜力卡的電影（特別是加上它們的成功）彷彿有種特殊的高超能力，足以喚起最糟的種族妒恨和不理性的憤怒。以某種方式，導演已經具有太重要的地位，以致於不能誇耀他平凡的出身。對一個愛挖苦的觀察者而言，這麼容易預測的反應實在好笑——各地的沙文主義者和意識型態偏執狂基本上相去不遠——只願他們不是以這麼無禮的方式發話就好了。有趣的是，許多對庫斯杜力卡最嚴厲抨擊的評論者在這之前——或之後——都沒有寫過影評或發表評論。那些自命為評論家、就因為從不去看電影而抱持嚴厲的超高標準的人，卻總是圍繞著成功的導演，就像審判日來臨時，追討罪人的死亡天使。媒體不時對庫斯杜力卡發出的攻擊，其強度某方面來說也與作為目標觀眾的「文化圈」成正比，而（矛盾地，但是可理解的）媒體對他最猛力抨擊的地方，往往也是他最受愛戴之處。

《流浪者之歌》是歷來關於吉普賽人的電影中最傑出的一部，這部片有絕佳的平衡度，因為，如我們將看到的：大部分這樣的片子都是基於執拗的種族偏見前提。同樣地，《亞利桑那夢遊》也默默地被美國電影學術圈所鄙視，庫斯杜力卡被貼上「鄉野」的導演的封號，其意識型態可疑，竟膽敢挑戰美式的樂觀主義。憑經驗猜測，庫斯杜力卡應該不會再到美國拍片，這項猜測似乎成真了——至少目前是如此。然後《地下社會》問世，在法國基於政治因素而遭到大肆撻伐。這些批判都值得仔細研究；然而，這些批評比較是讓人透過論者本身的投射，追溯出他們各自的論據來源，而非關庫斯杜力卡的作品本身。

甚至在一九八〇年代初，庫斯杜力卡便遭人妒忌。有些克羅埃西亞

人不懂庫斯杜力卡在片中大刺刺地啟用波士尼亞的「原始主義」，為何能在歐洲如此成功（有些自以為是的人宣稱這是一種文化移情作用）。這是某種堅決的否定，結果大抵是導致庫斯杜力卡的努力遭受漠視。隨著他愈加成功，也就愈加難以忽視他，這番妒忌也升級為負面的流言蜚語，有時是有組織的媒體行動。[47]

《流浪者之歌》雖然深受觀眾愛戴，但就南斯拉夫的政局而言，卻相當不合時宜。一九八九年，刻意安排而推動的國族主義狂熱正處於巔峰，當時觀眾最需要的是英雄式的幻想，而非嚴峻的現實（《科索沃戰役》〔*The Battle of Kosovo*〕正是塞爾維亞因應這種需求而生的蹩腳作品）。《流浪者之歌》發行時，在某些場合遭到國族主義派的塞爾維亞人強烈抨擊，藉口無奇不有（像是「剽竊」），但背後的原因可能是抱怨庫斯杜力卡在舉國上下改頭換面之際，竟以「有害」而「落伍」的方式認同「吉普賽問題」。

關於塞爾維亞的吉普賽主題電影，一個鮮少言明但經常暗指的論點是：西方觀眾、尤其是菁英（影展）份子，他們向來保持著興趣，甚至刻意突顯塞爾維亞其「異國情調」（原始？）版本的拜占庭風情。有些評論者暗示地將參加西方影展的塞爾維亞出產的吉普賽電影，和音樂劇中的吉普賽表演者相提並論，認為都是在取悅他們的主子。的確，有幾部塞爾維亞電影及其在國外電影節的成功（坎城影展中的《我還見過快樂的吉普賽人》〔*I Even Met Happy Gypsies*〕、《流浪者之歌》與《守護天使》〔*Guardian Angel*〕以及威尼斯影展中的《黑貓，白貓》），顯示了在西歐成功的塞爾維亞電影，其「中心」主題或許真的是吉普賽人和「吉普賽文化」（Gypsyism）。

庫斯杜力卡採用了多位非職業演員，還找來真的小混混來當「顧問」，因此要讓《流浪者之歌》的整個吉普賽劇組在前南斯拉夫北部地區移動，並越過邊界、至義大利進行拍攝時，遇到了不少問題。但只有

在劇組到了斯洛維尼亞時，導演才遭到公開的種族歧視攻擊。尤具深意的是，南斯拉夫觀眾對他這部作品的接收恰和甫重新畫出的「東西邊境」不謀而合。[48]

庫斯杜力卡的海外目標觀眾在文化和地理上有所距離，但也不算太過遙遠。那麼國內觀眾呢？其重心從塞拉耶佛轉移至貝爾格勒；庫斯杜力卡的「第二」市場則大舉納入像是法國和義大利等國的觀眾。最後，在英美等國的情況是倒轉的：他的電影觀眾有限但極為忠誠，自成一個「有眼光」而引以為豪的小眾族群。影迷會排隊進場看他的電影，但知識分子卻經常挑這些作品的毛病。

「別為歐洲哭泣」：南斯拉夫與第三世界主義

南斯拉夫的「第三世界主義」發展的幾個面向都已經告一段落：它曾是提托在冷戰期間選擇的從政治抽離的態度（即所謂的不結盟策略）；這曾是南斯拉夫在西方被認定（或偏好?）的文化身分——從「民族」藝術的成功可見一斑；最後，這在一九九〇年代變成令人痛心的現象：南斯拉夫從每人平均國民所得、生活水準和大學畢業生比例最高的國家之一（甚至打敗數個西方民主國家），經濟衰退至僅可比擬於第三世界未發展國家的水準。其他比較合作、但不幸地並非「巴洛克」的東歐國家，也將遭逢同樣的命運。[49]

南斯拉夫「東部」的文化喜好比較接近庫斯杜力卡的作品，其作品也比較受當地觀眾青睞。南斯拉夫北部比較少有庫斯杜力卡的影迷：克羅埃西亞的知識分子圈傳統上就瞧不起南方佬帶有「土味」的嘗試，並且主張應該「正式」與他們脫離關係。典型的克羅埃西亞導演，像是備受敬重的佐蘭‧塔第奇（Zoran Tadić），一向都是都會的。有趣的是，他們絲毫未在國外引起任何興趣。因此，庫斯杜力卡早年的成功

大體上在克羅埃西亞都遭到輕蔑——最好的狀況是被忽略。每年（直至一九九一年）於克羅埃西亞普拉（Pula）舉行的南斯拉夫國立影展上，庫斯杜力卡的《你還記得杜莉貝爾嗎？》橫掃多個主要獎項，獨漏導演獎。而在克羅埃西亞薩格勒布出版的前南斯拉夫聯邦的首部《電影百科全書》（*Filmska Enciklopedija*）中，似乎連不管多麼隱晦、只要曾在克羅埃西亞電影中現身的虛構人物都收錄了。然而不知為何，作者們卻「忘了」收錄庫斯杜力卡，儘管他在出書時已是歐洲影壇的知名人物。[50]

貝爾格勒的文化圈並不欣賞庫斯杜力卡的巴爾幹——即「東方」——色彩，遑論在薩格勒布和盧布亞那等地。與蘇聯決裂的社會主義南斯拉夫，不僅引進對美國的正面信念，也更大量地進口好萊塢電影，取代了蘇聯電影。在「酒神式」的表現同時在電影以及文學和繪畫領域蔚為風潮的文化中，知識界菁英傾向將「太陽神式」的變體（包括好萊塢在內）視為遙不可及、「異國情調」的美學理想。一如東方其他地區，美國電影在南斯拉夫也具有「特殊的使用價值」。因此，南斯拉夫國內對庫斯杜力卡「酒神式」電影的惡評只不過是冰山一角，底下實則隱藏著（南斯拉夫）東方和西方、以及兩種藝術手法之間的文化戰爭。

然而，導演本人顯然很受傷，將這一切視為一種嚴苛的排拒。[51]他將永遠無法忘卻這些侮辱。波士尼亞與赫塞哥維納則和克羅埃西亞與斯洛維尼亞相反：庫斯杜力卡於一九八〇年代在當地成為活生生的傳奇，並被賦予某種尊長的形象。隨後的十年間，他在內戰之前與期間拒絕支持波斯尼亞的穆斯林政府，此後，就是在他土生土長的塞拉耶佛，評論者的態度最為極端。當地某些評論家和記者以痛罵他為榮，若不是在雞蛋裡挑骨頭，就是叨念他如何「欺騙了全世界」[52]。

批評聲浪居次的地方是貝爾格勒，和導演受歡迎的程度成正比。太陽神式藝術最堅毅的擁護者之一（後來成為塞爾維亞準軍事部隊領袖）的電影導演德拉戈斯拉夫‧博坎（Dragoslav Bokan）曾撰文撻伐《流浪

者之歌》。[53]庫斯杜力卡的作品在概念和道德上都遭到攻訐，而其中的引用則被視為無異於剽竊。其他幾位「專家」也堅決主張庫斯杜力卡是半吊子的外行人，導演技法拙劣。薩格勒布在這方面緊追貝爾格勒：論者似乎無視於美學的精微之處，唯獨基於個人立場來詆毀庫斯杜力卡。盧布亞那相對之下較為無動於衷，但仍會因導演提出的挑釁而激起反應。原本就不乏沙文主義言論的庫斯杜力卡，也曾在較未經思索的訪談中說出不利自己的言論（多年下來也累積了不少），斯洛維尼亞的《青年》（*Mladina*）週刊即一度斷章取義地加以擷取和匯整。值得觀察的是，南斯拉夫國內觀眾從不曾像該國的菁英那樣意見相左和被激起，後者可完美地從庫斯杜力卡的批評者窺見一斑。但大致而言，南斯拉夫的文化圈從未真正接受並正視庫斯杜力卡放眼全球的抱負與成功。《流浪者之歌》對南斯拉夫來說是難以下嚥的苦藥，一如《地下社會》在法國的狀況。

義大利的迴響：新費里尼

有一名電影導演……被形容為……「台灣的安東尼奧尼（Antonioni）」：當我們在西方因為各種社經因素，不再擁有自己的安東尼奧尼、或是自己的希區考克（Hitchcock）和高達（Godard），很欣慰能知道：仍能在第一世界之外的其他地方，指望他們後繼有人，伴隨著文化上不可預知的事物，而這些事物本身似乎是現代主義終結的原因之一。（詹明信〔Fredric Jameson〕）[54]

有幾個歐洲國家通常對庫斯杜力卡作品的接受度很高。這些「外來」的觀眾沒有本地對表現手法的偏見的包袱，而大都、或純然是就其作品而論的。他最主要的追隨者來自法國和義大利。這番「義大利

關聯」有部分源自電影本身:《你還記得杜莉貝爾嗎?》裡有布勒西提（Blasetti）與塞蘭塔諾（Celentano），而《流浪者之歌》的背景包含米蘭和羅馬,《地下社會》與《黑貓,白貓》則受到義大利漫畫的影響——這些都讓亞得里亞海彼岸的義大利備感親切。

此外,義大利關於庫斯杜力卡的學術論述,對他作品中鮮有人知的細微之處與所受的影響,竟都有精闢且深入的瞭解,彷彿他是該國的導演。[55]這同樣說明了,為何義大利及法國媒體對他予以廣泛的報導——尤其對比於英語世界影評其冷淡的敵意。[56]庫斯杜力卡很「自然」地歸化於法國和義大利,一如他在前南斯拉夫北部的諸共和國很自然地遭到排斥。

義大利對庫斯杜力卡的興趣,部分可能因為他被視為可能繼承義大利導演費里尼在歐洲電影中擁有的神化地位。這是庫斯杜力卡被「歸化」到西歐的最高表現,之後甚至有人將他捧到媲美布紐爾,或甚至在同一篇評論中將他同時和費里尼及布紐爾相提並論。[57]庫斯杜力卡在義大利的里米尼（Rimini）榮獲以該著名義大利導演為名的獎項,兩人的相似更表徵了這番「義大利關聯」的極致（庫斯杜力卡在坎城因《流浪者之歌》成功之後,則獲頒以羅賽里尼〔Roberto Rossellini〕為名的獎項）。

只有由那些不再擁有自己的費里尼和布紐爾的人,因懷舊而帶出這樣的比較,這些比較才有意義。庫斯杜力卡的「超現實主義」汲取自它本身的背景和在地藝術傳統,而且可以說:即使他從未看過這些導演的電影,仍可能創作出他的整體作品。這並非否認他們之間的任何相似性:我們應該正視庫斯杜力卡超現實的場面調度、突兀的夢境神遊,以及令觀眾發笑的丑角人物。這裡,我們可以看到和費里尼早期作品——如《騙子》（Il Bidone）、《大路》（La Strada）和《阿瑪珂德》（Amarcord）等片的背景環境相似之處,尤其是加入後者的誇張及

某種可謂為地中海感官的特質。同樣地，庫斯杜力卡片中的反英雄人物通常都比費里尼的人物更底層、弱勢得多。[58]

相較於費里尼對世界的觀點，庫斯杜力卡對巴爾幹文化的解讀或許並非較不（或更加）「批判」或怪誕。前者著名的是：他經常奚落典型義大利的做作、膚淺和壞品味。或許費里尼的電影也是關於這些，但與其「批判」自己的同胞，他則運用馬戲團和狂歡節的怪誕特質，來建構特有的宇宙——這終究是關乎人性、而非義大利的觀點。然而，這樣的道理並不適用於庫斯杜力卡，雖然這兩位電影作者（auteurs）在「描繪自己的同胞」上並無二致，而這番描繪則是他們的同胞鮮少敢認可為「正統」的。

然而，他們從來不意圖獲得認可。這源自一項大錯特錯的觀念，認為一國電影工業的所有產品都必須包含為國宣傳的強烈元素，這是從第二次世界大戰前的歐洲流傳下來的信念。然而，這向來只適用於「大」電影工業和「大」文化。費里尼的電影可以被解讀為談論「人性」而非義大利人，而庫斯杜力卡卻淪為永遠只能探討巴爾幹與巴爾幹化（Balkanisation）、南斯拉夫的人民與國家，以及容易被觸怒的小種族群體——縱使他處理的是放諸四海皆準的議題。庫斯杜力卡似乎命中註定永遠被從狹隘、片段且確實是巴爾幹化的觀點來評斷與攻擊——甚至在前述的觀點並非源自巴爾幹半島之際。

法國的迴響：「西方的輕佻與無能」

世界上一個很大的問題是：政治正確的人除非選邊站——有足以讓愛國主義者投身的好國家，不然就無法行動。一旦他們選擇了那個好國家，就無法批評它。〔亞倫·〕芬凱爾克勞特（〔Alain〕Finkielkraut）和《歐洲信使》（Le Messager Européen）認同克羅

埃西亞人；貝爾納-昂希・萊維（Bernard-Henri Lévy）與《遊戲規則》（*La Règle du jeu*）認同波士尼亞人；《現代》（*Les Temps Modernes*）雜誌的作者們認同前南斯拉夫。若沒有某種形式的轉移的國族主義，無人得以運作。（安德烈・格魯克思曼〔André Glucksmann〕）[59]

　　這正是法國發生的狀況，其知識分子因為南斯拉夫內戰以及《地下社會》的爭論而被「巴爾幹化」。當義大利熱切討論美學議題之際，法國則挑起並深陷在政治爭議的糾葛中。事實上，《地下社會》這部關於操控且不滿國家宣傳的電影，的確極度發人深省，並提出很可能意義重大的政治辯論的許多表徵。略舉幾項：在西方，政治思想如何消失於電影中，甚至連在電影解讀中也付之闕如；在娛樂媒體的高度陰謀串聯下，如何及為何在全球新聞中塑造並持續呈現「惡棍」的族群；西方生產的虛構故事是否應確實符合非虛構的陳述，諸如此類。由此，《地下社會》將能讓關於當代導演及庫斯杜力卡本身的某些特定問題變得具體化，亦即：該片在描繪共黨菁英上有何創新之處；它在「歷史後設小說」方面有何成就；庫斯杜力卡本身對歷史的詮釋為何；他在電影中和公開場合表達的政治看法為何；其間的關係為何；上述各項中，何者的重要性較高等等。

　　然而這些（不愉快的？）問題絲毫未被提出。《地下社會》因此根本沒激起甚麼討論。相反地，某些相關的媒體報導猶如高嚷著要動私刑的失控暴民。當然，媒體偶爾撻伐特定的藝術作品，並不足為怪。即使是負面宣傳，總比毫無宣傳來得好，而庫斯杜力卡在拍一部具爭議性的電影之際，或許早有這番心理準備。攻擊背後的動機相對地顯而易見，但用來批判《地下社會》的論點卻徹底站不住腳，往往是些無稽之談，有的則愚蠢至極。

圖3：馬爾科（米基・馬諾洛維奇）向群眾發表其荒謬的言辭。《地下社會》對意識型態與政治宣傳提出嚴正的譴責，卻在法國被貼上「政治宣傳」的標籤。

　　首先，有一些聲浪質疑坎城影展評審團決定將金棕櫚獎頒給該片。其次，也有人試圖將《地下社會》指陳為國族主義的、且大打政治宣傳的旗號——縱使本片的敘事煞費苦心地譴責政治宣傳這項邪惡的行徑。第三，至今，取代惡名昭彰的蘇聯將軍日丹諾夫（Zhdanov）[60]的地位，這依然頗為吸引人，不少人自願盡職地履行這項任務。因此，人們多次如此影射：由於庫斯杜力卡不接受廣為推行的政治目標（有如這是他理應承擔的某種「公民義務」），他必然是「不道德」的。亞倫・芬凱爾克勞特——他最熱切地爭取這個大裁判官的位置——將這些分散的聲音集結在一篇短文中。該片在坎城首映後不久，他便在《世界報》上發動適時適所的攻擊，由此而實際上定下了整個所謂「論戰」的基調。[61]

　　甚至連《地下社會》其攝製的合法性都遭到質疑：當時南斯拉夫正遭受最嚴峻的國際經濟制裁（《世界報》再次提到這一點），導演卻

選用貝爾格勒的演員，甚至在此拍攝該片的一部分（這是很合理的決定，因為《地下社會》的劇情幾乎全都圍繞著貝爾格勒一帶）。這被用作攻擊他的又一個論點：「這是第二次世界大戰。你不能與柏林愛樂合作！」一名塞拉耶佛人憤怒地吶喊。不過，幾位知識分子則跳出來為庫斯杜力卡辯護，最值得注意的就是安德烈‧格魯克思曼在《解放報》（Libération）上撰文，讚揚本片的普世價值。

檢驗箇中矛盾的方法之一，是探索《地下社會》片中的踰越。第一項無疑是政治的、以及「跨-國族」的踰越：從未言明、但一直被暗指的是，人們對庫斯杜力卡這位最著名的波士尼亞的導演的期望是——他應該讓塞爾維亞人扮演反派角色；首先，在一九九〇年代初，這番期望幾乎將他逼出國境，並繼而在克羅埃西亞人、穆斯林和塞爾維亞人於一九九四和一九九五年交戰期間益形顯著。若不如此，不僅令人失望至極，甚至會被視為大逆不道的叛國之舉；這可以從庫斯杜力卡在法國、或例如本身也參與《地下社會》論戰的奧地利作家彼得‧漢特克（Peter Handke）所面對的抗議聲浪得到證明。人們甚至認為連塞爾維亞導演也必須採取這種國族上的疏離，而拒絕這樣做的人，像是拍《錦繡山河一把火》的塞貞‧德拉戈耶維奇（Srdjan Dragojević）則被宣稱為「法西斯」。[62]

芬凱爾克勞特與諸多其他類似意見的共同點，是這項籲求：主流國際新聞媒體將特定種族群體視為英雄或惡徒，在虛構作品裡也應以相同的方式加以描繪。其背後隱含的共同議程是：各個國家和種族（在西方）有某種像是標準螢幕形象的東西（通常由現實政治所決定），最好予以遵行，否則……。庫斯杜力卡顯然打破了這樣不成文的規則，但若因此而採取芬凱爾克勞特等人對《地下社會》的抨擊，則在別處也見得到更為粗暴且肆無忌憚地「醜化國家」的呈現——絕大多數的好萊塢主流產品即為一例。[63]

英國與美國的迴響：宣傳與反宣傳

> 法國知識分子為什麼經常弄錯？亞倫·芬凱爾克勞特嚴厲譴責坎
> 城影展評審團將金棕櫚獎頒給波士尼亞導演艾米爾·庫斯杜力卡
> 的《地下社會》。芬凱爾克勞特批評該片為「塞爾維亞的政治宣
> 傳」。嗅到爭議氣味的法國媒體界在電影一發行之際便趨之若鶩，
> 最後卻只能說找不到任何一絲為塞爾維亞宣傳的痕跡。惱怒但不知
> 悔改的芬凱爾克勞特坦承自己其實沒看過這部電影。當然了，那並
> 不會使他的見解失效。（亞當·塞吉〔Adam Sage〕）[64]

　　雖然《地下社會》的創作群被指控為製造政治宣傳作品，但不論如
何地延伸想像，都無法將該片對刻板印象辛辣而荒謬的戲弄歸入此類。
在所有探討南斯拉夫沒落的電影計畫中，唯獨在本片中，幾乎探察不出
任何特定的「交換價值」，而好些其他導演卻大量運用這項價值。一如
庫斯杜力卡之前的電影，《地下社會》的攝製旨在超越任何明顯、立即
的政治宣傳目的。它的罪狀其實恰好相反：換言之，庫斯杜力卡是因為
抗拒意識型態宣傳、不願與政戰宣傳電影成為一丘之貉，才遭受攻擊
的。

　　關於波士尼亞內戰的英國電影《歡迎到塞拉耶佛》（*Welcome To
Sarajevo*）帶有一些事實的謬誤。惡名昭彰的一九九二年塞拉耶佛婚禮
兇案（後來引發城裡的戰爭），受害者中有塞爾維亞人，而在一名英國
記者收養的塞拉耶佛小孩的情形，這個小孩則是克羅埃西亞女孩。[65]然
而，在《歡迎到塞拉耶佛》中，真實事件被改編成克羅埃西亞人的婚禮
和一個穆斯林女孩，這樣的更動顯然是基於政治因素。這更接近於政治
宣傳。不過，若是就此質問編劇和導演，他們大可以搬出美國憲法「第
三修正案」，主張藝術的特許（artistic license）。以某種方式，他們這

樣做是對的。不過，他們不曾落入這種處境，因為他們從未因這些明顯的謬誤而被公然質疑。

另一方面，雖然庫斯杜力卡的電影中沒有這種謬誤，他遭受的卻更甚於質疑。從《地下社會》受到的負面報導概括而得的宣告很簡單：人們實際上指控他在人人汲汲營營於歪曲歷史之際，卻沒一起做，更有甚者，他也沒接受作為邁入美麗新世界必要步驟的歷史修正主義。當時，欲加之罪，何患無辭：在巴黎，以各種理由來抨擊《地下社會》是一種公開的驅邪儀式，展現了某種時興的意識型態（一如《流浪者之歌》於一九八〇年代末在貝爾格勒的情形）。不可思議的是，《地下社會》成為對波士尼亞內戰表達憤慨者的共同媒介。一旦芬凱爾克勞特這樣的政治宣傳家帶頭鼓動，整件事輕易地滾雪球般演變成自稱的媒體公審。

一顆星與喝醉的評審團

若不瞭解《爸爸出差時》的政治框架，則並不容易看懂這部片。帶著罕見、幾乎袒露的一股誠實，該片竟讓英國的《電影與拍攝》（*Films and Filming*）的影評坦承：「這部南斯拉夫的製作，去年夏天摘下坎城影展金棕櫚獎，但看過這部片後，令人納悶箇中原因何在。」[66]這位影評的觀點並非全然謙遜的，因為他的影評結尾只給該片最低的一顆星：評價是「糟糕」。對於庫斯杜力卡二度摘下坎城最高榮譽一事，一位美國影評人甚至更得寸進尺：「《地下社會》在一九九五年的坎城影展榮獲備受尊崇的金棕櫚獎。能否容我說一句，評審團醉了嗎？」[67]這兩件事都代表了某種至少是存在英美影評中的症狀，即使記者和影評人們矢口否認，並且假裝不了解庫斯杜力卡其人其事。然而，這種一顆星與喝醉的評審團的評價大致上概括了他們的意見與反應。

甚至對支持吉普賽的人而言，《流浪者之歌》也差強人意：一名

羅姆學者即指責庫斯杜力卡「將人類悲劇轉變成電影幻想」。[68]但有趣的是，在庫斯杜力卡觀眾群有限的英國，好幾位藝術家和知識分子不僅崇拜他到狂熱的地步，也將他指名為最喜愛的導演。正如在貝爾格勒，討厭庫斯杜力卡似乎被視為是有教養的象徵，在英美兩地則恰好相反：對在藝術圈有一席之地的人來說，他是一等一的導演。導演蘇·克萊頓（Sue Clayton）和作家班·歐克里（Ben Okri）將《流浪者之歌》列為最喜歡的電影。[69]為了引起眾人注目，麥可·史都華（Michael Stewart）則以庫斯杜力卡的電影為他的吉普賽人史命名。[70]

　　同樣驚人的是，在最近一次史上最佳電影票選中——英國電影雜誌《視與聽》（*Sight and Sound*）傳統上每十年舉辦一次票選——庫斯杜力卡的三部電影榜上有名。和他來自同樣文化環境的人（貝爾格勒的導演和影評人）大都是選美國電影。[71]另一方面，《流浪者之歌》是美國導演麥可·曼恩（Michael Mann）個人選擇的十大之一，而英國導演朱利安·鄧波（Julien Temple）的名單上有《爸爸出差時》。突尼西亞紀錄片導演菲瑞·布傑帝（Ferid Boughedir）則選了《你還記得杜莉貝爾嗎？》。這些電影都被這本雜誌奉為經典；最令人驚訝的是，當時的英國編輯菲利浦·多德（Philip Dodd）將《流浪者之歌》列為個人排行榜之冠。[72]

　　《流浪者之歌》獲致的名聲以及眾人對遙不可及、難以理解的巴爾幹天才的喜愛遠遠超越了可想像的地步。假如《流浪者之歌》這部片對英美（新教徒）文化界來說的確有距離感，則它的魅力究竟何在，竟會成為各界人士——例如倫敦當代藝術中心（Institute of Contemporary Art）總監，及超級名模娜歐蜜·坎貝爾（Naomi Campbell）——最喜愛的電影？或許正是因為這種距離感：根據佛洛伊德的理論，衝突源自大同小異（克羅埃西亞的影評），而非天壤之別（英美影評人）。

既有的解讀：「能否容我說一句……」

> 猶太裔的葡萄牙男士阿科斯塔（Acosta）被放逐到阿姆斯特丹；他
> 隸屬於猶太會堂，但他對教會的批評使他遭到猶太教祭司的驅逐；
> 照理來說，他接著應該會剪斷與猶太教的關係，但他卻不這麼想：
> 「我何苦堅持一輩子老死不相往來，同時卻必須忍受這麼多壞處？
> 只因為我人在語言不通的異國嗎？跟著猴子耍猴戲，這豈不是比較
> 聰明嗎？」（皮耶・貝爾〔Pierre Bayle〕）[73]

　　庫斯杜力卡的觀念含有一種深切的曖昧性。身為聞名全球的電影
導演，他顯然已經躋身最頂尖的位階——這背後有幾個理由。但從各種
「國族」的、「意識型態」的、片段且狹隘的觀點來看，在庫斯杜力卡
的生涯中，他一定曾在某個時刻做過「不道德」的踰越者——甚至是多
種意識型態的「叛徒」；他改變自己的立場，而隨著他的威望與日俱
增，他也愈加危險。過去十年裡，在前南斯拉夫各共和國中，經常可以
見到這種「叛徒」的稱號，用在不遵照各種國族議程的人身上。庫斯杜
力卡因此變成所謂「爭議性」藝術家的教科書範例：幾乎在放過他電影
的每個地方，各種國族主義或意識型態的詮釋者均曾在某個時刻攻擊或
讚揚他。所有人都要求他效忠他們的理念，但很確定的一件事是——庫
斯杜力卡從未遵照阿科斯塔的建議。

　　對波士尼亞的穆斯林政府而言，他是不支持獨立理念的叛徒，也不
肯加入對抗塞爾維亞的政治宣傳戰。另一方面，對南斯拉夫人來說，他
必須對花聯邦政府的錢在電影中宣揚「壞人」的事蹟負責，而且他還將
祖國的家醜散播到海外。對斯洛維尼亞的沙文主義者來說，他是帶著一
群吉普賽人侵擾他們家園的「下流的波士尼亞人」。對塞爾維亞政府而
言，他一樣地不受歡迎，因為他同時和南斯拉夫及蒙特內哥羅的「改革

分子」站在同一邊。對英國影評人來說，他太過「邋遢」、異質，以至於難以理解，而且藝術手法雜沓。對法國和德國媒體而言，他在替塞爾維亞政府辯解。對美國的製作人來說，他是他們錯誤的賭注，因為他的想法不夠商業性，而且想拍關於失敗者的電影，由此而奚落了美國夢。對法國的製作人而言，他是危險的麻煩人物，因為他拒絕聽他們的話，拍出皆大歡喜的結局來增加票房收入。他做到了觸怒（也因此滿足）所有的人。

理由很簡單。庫斯杜力卡一直從少數族群的角度來說故事：第二次世界大戰期間的猶太人；前南斯拉夫的波士尼亞穆斯林；巴爾幹半島的吉普賽人；歐洲的巴爾幹人；柏林圍牆倒塌後的南斯拉夫人；甚至是毗鄰墨西哥的荒僻邊境中、位居少數的美國人。關於庫斯杜力卡作品的報導也犯了同樣的毛病：它們都密切依循媒體對該地區往往充斥偏見、扭曲、沙文主義且灑狗血的描述。

其實，上述評論比較是讓我們看到它們的作者心態（和評論產生的環境），而非評論的對象：庫斯杜力卡的電影引起的不安和疑慮通常與影片本身的關連不大。所有針對他的抨擊調性均基於偏見，而不中肯。必須瞭解，那些攻擊有時實際導致他的電影票房失利。《亞利桑那夢遊》在美國招致惡毒的評價，票房也慘敗。以《流浪者之歌》在南斯拉夫遭到的惡評來看，觀眾會如此喜愛這部片，實屬難得。

這樣強烈、同步且反覆的惡意抨擊很可能摧毀一個人的事業，但庫斯杜力卡撐了下來。但《地下社會》卻未能安然全身而退。該片在法國遭受的待遇雖然並未徹底毀了它，卻大大影響到票房收入：以庫斯杜力卡的標準而言，四十萬人次左右的觀眾數字不算成功，何況這是經過金棕櫚獎加持的電影。此外，《地下社會》的法籍製作人不知為何決定將該片撤出奧斯卡獎競賽；而《地下社會》也沒賣給主要的電影發行公司，導致該片從未在美國的戲院大規模上映。[74]

這一切並不好受。庫斯杜力卡從未學會如何好好處理這種狀況，總是口出惡言反擊，導致反過來傷害自己。對比較不受批評影響的人來說，私底下可能會覺得這樣的狀況頗為有趣：居然有電影足以引起軒然大波，導致哲學家、政論家和八卦專欄作家群起圍攻，解讀基於歷史的類虛構故事、檢查作者隱含的意圖並檢驗其政治傾向？換做別人，則可能收買腐敗的知識分子來做這種事，好讓其電影登上頭版頭條——不論是以甚麼理由。但《地下社會》涉入的風險太高，而庫斯杜力卡似乎毫不樂在其中：在《世界報》上發表尖刻的回應後，他宣布不再拍電影。[75]

　　這彷彿是一場宗教審判：被絕罰（anathema）[76]者的罪名已定。我深感不安的是，這一切的運行規則複製沛綠雅（Perrier）礦泉水被下毒的謠言，後來沒有人敢在超級市場購買它。在這種情況下，沛綠雅的品質變得無關緊要。就我拍的電影來說，這是更關鍵的，因為它們需要特定觀眾群的支持。我認為《地下社會》是慘遭池魚之殃：我個人才是他們要攻擊的真正目標。我人沒站上前線保衛自己的城市，卻跑去拍電影。更糟的是，電影還是在貝爾格勒拍的。最要不得的是，我還見了米洛塞維奇。我會興起不再拍電影的念頭，是因為人們對這一切無動於衷，而非因為有人攻擊我。整樁事件的態勢尚未完全明朗，而有些參與的人現在已經承認：他們大大誤解了南斯拉夫。（艾米爾・庫斯杜力卡）[77]

邊緣的崇拜

人物、主題與意義

▌ 提升小人物

反叛者的特權：「我比你更邊緣！」

> 在過去的十五個世紀，歐洲小說的重心持續往下移動……高度模仿
> 型：〔虛構的主角〕比我們更有權威、熱情和表達力……低度模仿
> 型：倘若主角不比其他人或其環境來得優越，主角就是我們平凡
> 人……反諷型：倘若能力和智識比我們差，我們就覺得居高臨下，
> 俯瞰被奴役、挫敗或荒謬的情景……據我所知，東方小說也並未遠
> 離神話或浪漫的模式。（諾思洛普・弗萊〔Northrop Frye〕）[1]

當代的「東方小說」——包括「民族」電影——讓許多人驚訝。[2]
艾米爾・庫斯杜力卡選擇的模式通常比反諷更低階：主角比一般觀眾的
水準低、經歷「奴役、挫敗或荒謬」都還不夠；觀眾更喜歡暫時下降到
聽任殘疾者發落、由外貌缺陷的人統治的一整個世界——他們暫時（且
相較之下更具英雄氣概地）闖入「正常」世界冒險。庫斯杜力卡的電
影——外加其誇大的手法，構成當代小說模式低落的最明顯範例之一。
導演概述共產主義垮台前後的東歐政治的荒謬，並藉由疾病的他者性、
巴爾幹場域被神話化的邊緣性及其他種種生理障礙，來合成他片中人物
的社會劣勢。

不過，庫斯杜力卡的邊緣性的概念——尤其是他與他的反英雄的
關係——深具洞察力，甚於任何既有背景、藝術影響或人為當代框架可
能提出的表述。它帶有個人的追索、甚至一種「使命」的特性。庫斯杜
力卡總括地將邊緣性提升為作品的一項中心概念，其他的一切都符合於
它，並將它發散至各個方向。[3]因此，他的主角成為各種可能意義下的邊
緣人：

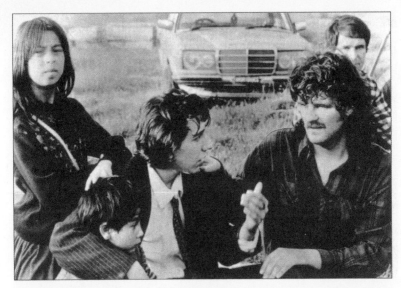

圖4：庫斯杜力查於《流浪者之歌》拍片現場執導的情形。沛爾漢（達沃‧杜伊莫維奇〔Davor Dujmović〕飾）和妲妮拉（Danira，艾爾薇拉‧撒莉〔Elvira Sali〕飾）等人物身負多重的殘障。

──他們是「傳統的」東方人，而非「現代的」西方人

──他們屬於被壓迫／迫害的民族群體

──他們是政治小人物或犯人

──他們是種族的邊緣人

──他們是異教徒

──他們是窮人

──他們與法律作對

──他們重病以及／或是殘廢

──他們是酒鬼

──他們是精神病患或「村裡的傻子」

──他們是外行人

──他們使用比較差及／或過時的技術

——他們的品味庸俗

——他們邋裡邋遢

——他們是小孩或青少年

——他們是孤兒或無父無母地長大

——他們以上皆是

　　庫斯杜力卡的電影角色通常具有多重的邊緣性。例如《流浪者之歌》中的沛爾漢同時是貧窮、無賴、吉普賽混血、斜視、並有自我毀滅傾向的孤兒。還是青少年的他將會犯罪和殺人，並將兒子賣身為奴。他一家人都深受貧窮、瘋狂和疾病的糾纏，彷彿全世界的不幸都集於一身。他不僅在義大利與一群小混混攪和時變成異鄉人，即使在家鄉塞拉耶佛和吉普賽人社群裡都是個邊緣人，而這樣的背景原本就已經注定處於社會底層（他未來的岳母叫他做「身無分文的雜種」）。佩爾漢的弱勢是多重的，而庫斯杜力卡大部分的其他角色也都類似地處於社會底層，或具有生理缺陷。他的主人翁（至少在前三部南斯拉夫製作的電影中）從來沒有了不起的成就。這是為甚麼這些電影這麼容易引發觀眾同情；這些影片的深刻情緒的一項基礎也在這裡：其中具有許多引人去瞭解、甚至憐憫的理由。

　　此外，這樣的概念也延伸到導演身上。庫斯杜力卡很年輕的時候，即開始喜歡想像自己是不法之徒或劣勢人物，並在現實生活或電影中都同情那些邊緣人物，也經常扮演他的非職業演員的保護者。將自己定位成邊緣的觀察者或藝術家，也是一種後現代認可的態度：例如，在英國，即曾有人論及黑人／女性／勞工階級的知識分子的突出地位。[4]邊緣的名聲透過排列組合的變換而倍增。例如，如果是個在自己的族群被排斥的塞拉耶佛移民導演，經常對立於西方的主流美學與政治，並以拍攝歐洲最受迫害的國家和少數族群的電影聞名——背景自然設定在歐洲

最受排擠的國家南斯拉夫，這樣如何呢？象徵性的邊緣位置本身不僅保證會帶來特定的反叛者特權，也顯示當代、「進步」的（西方）已經到了必須從「落後」的（東方）尋找靈感的地步。正如斯拉維‧紀傑克（Slavoj Žižek）所言，人們可以就「我比你更邊緣！」這一點來爭論。

巴爾幹背景：「東方」導演？

　　庫斯杜力卡的電影主題是他特有的安排的某種合理延伸。仔細探究他電影中一再運用的主題及其處理方式——「宿命」的疾病、動物與人的共生關係、拼湊（bricoleur）風格的服裝與技術——對照之下，可以看出所有這些都宣告了他是個「巴爾幹」及「東方」的導演。他對邊緣性的看法，無疑也深植於這種傳承之中。然而，相較於主流的西方導演、多數的歐美「獨立」導演，以及——令人不免訝異——他大部分的第三世界同儕的任何表現，他更為靈活，運用和推展上也更富同情心。雖然當代對這種反英雄抱持某種偏好的傾向，但庫斯杜力卡的情況則是綜合的、相當激進，甚至——我們將會看到——具有政治爭議性。

　　的確，即使庫斯杜力卡在南斯拉夫以外的地點拍片（《亞利桑那夢遊》、《巴爾幹龐克》），它們依然在探索同樣的「東方」、而非「西方」的神話的與符號的空間。導演對地點的選擇可以作為證明：「庫斯杜力卡都在邊陲地帶拍電影：中心總是有點不自然」[5]。最後這一點當然也適用於《亞利桑那夢遊》，其拍攝地點大部分都在美國的邊陲地帶。庫斯杜力卡其他電影的主角都住在巴爾幹半島。但即使提起《亞利桑那夢遊》時，庫斯杜力卡也說：「劇中人物都是失敗者。那就是美國人都不想當本片製作人的原因」[6]。

　　因此，若以歷史角度探討庫斯杜力卡這些關於迷失、被踩躪的革命之子的敘事，將只能探觸到其中一部分。他對弱勢小人物的興趣還含括

其他不同角度，不限於探討巴爾幹半島這些動亂國度中，在政治、種族和歷史上都被邊緣化的人民。不過，庫斯杜力卡選擇的邊緣人物、駁雜的文化影響及其符號的意義似乎都「自然地」源自他電影中的巴爾幹背景──尤其是在與西方典型相較之下。瀏覽當代的巴爾幹及東歐電影，將立即令人想起庫斯杜力卡的手法。在東歐的虛構作品中，可以看出他們對邊緣人物的著迷，從伊利‧曼佐電影中親切的失敗者角色，一路可回溯至偉大的東歐作家博古米爾‧赫拉巴爾（Bogumil Hrabal）的作品。不過，庫斯杜力卡將這樣的主題發展到極致，並添加了巴爾幹當地特有的弦外之音。

▌邊緣的夢想：《你還記得杜莉貝爾嗎？》

「窮人才搞意識型態和宗教」

> 記得我爸曾說，假如你想看一個人的靈魂，必須請他讓你細察他的夢想。那將會使你寬容地對待那些比你際遇更慘的人。（《亞利桑那夢遊》片中獨白）

庫斯杜力卡的早期作品──短片與電視電影──中，已經存在邊緣的人物，但導演顯然需要適切的文本。他改編了幾篇知名小說家的短篇故事，一邊等待機會來臨，而機會出現在兩部以第二次世界大戰後的塞拉耶佛為背景的成長小說。這兩部小說將被彙整改編成他第一部劇情片《你還記得杜莉貝爾嗎？》的劇本。至少從兩個面向看來，這都是一項邊緣的計畫：它描繪的環境（劇中人物都是住在貧窮社區的孩童、智能障礙者、病人、藍領工人和小混混），並且，劇本出自當時尚默默無名

的穆斯林作家阿布杜拉·西德蘭之手，他當時只出版過一本關於塞拉耶佛的小書，書雖不厚，卻情感濃烈。另一方面，這部劇本對具有抱負的導演來說有如一座金礦，包含了各種應有的元素，生動而情感濃烈。劇中場面常常同時既悲且歡，具有地方特色卻又訴諸人類共通的原型。

庫斯杜力卡的第一部電影中，情節變化不多，而主要是透過人物的夢想來描述他們。從外在而言，他們受困於郊區呆板的生活；在內心則渴望成為「通達世故」的人。然而，這些夢迥異於我們通常在電影中所看到的，亦即好萊塢所鼓吹的夢想。他們並不幻想可以「成功」，不論那是甚麼意思——得到裝滿一卡皮箱的錢、創造藝術作品、飛黃騰達、遇見理想伴侶，找到人生中失落的一角等。處於一九五〇年代的塞拉耶佛，這些人物的夢想微不足道而樸素，一如其生活方式。

片中最主要的理想主義者，是扮演父親形象的馬侯（Maho），他由衷「相信」共產主義。在一次家族拜訪中，他姊夫告訴他：「窮人才搞意識型態和宗教，親愛的馬侯。我實在不懂你……你還是關心怎麼填飽肚子吧。」然而馬侯以某種方式將其真實處境抽象化：一家六口多年來竟然在「暫時居所」裡硬擠著睡兩張床。他是個夢想家，確信共產主義的天下會在二〇〇〇年來臨。馬侯不僅是片中最複雜的角色，也是最接近某種原型的人物。他拒絕面對現實，由於酗酒、潮濕和菸助長了慢性自殺，囉哩囉嗦又不切實際地談論意識型態，雖然會動粗、又默默關心家人的難搞性格，在在都帶有他那個區域和時代典型的反英雄人物的影子。

馬侯努力想把三個兒子教成好人。這番教養顯然對老大克林姆（Kerim）奏效：他似乎比實際年齡更老成，而且深受意識型態的影響，還自願參加共黨的「青年隊」。另一個兒子和女兒還耽溺在童年之中：小兒子因為太想要腳踏車，居然在睡夢中踩單車；女兒則一直嘀咕說想去海邊。[7] 在他們之間，還有狄諾（Dino），最受父親疼愛，也是本

片的主角。他養寵物鴿、彈吉他，還和妓女有過一段。最重要的是，他反抗父親的意識型態。他的夢想沒有那麼平板，但即使他相較之下比其他人優越，仍是反英雄的角色，透過以下行為來表現：他愛看地方報紙上預測未來的劣質報導、私下偷練催眠術，還喜歡跟不法之徒鬼混。

　　狄諾常和幾個不良少年廝混，這些小混混夢想著在地方市集扒到大肥羊。這些青少年的想像緊扣著一般勞工階級的夢想：他們想組樂團，然後在地方的舞會演唱。他們的另一個夢想是女生：一位比較年長且據說性經驗豐富的朋友跟他們透露一些鹹濕的故事。他們笑他騙人，但他照樣繼續敘說跟一個當地女孩的邂逅。但最重要的是，他們很重視並自豪於認識了「辛圖」（Sintor，大約可直譯成「捕狗人」），本地一名

圖5：狄諾在塞拉耶佛的背景前聆聽義大利的聲音。兩萬四千個吻（〔譯注〕片中反覆出現的義大利歌曲名稱）中的第一個，尚未降臨在他身上。斯拉夫科・施提馬茨（Slavko Štimac）於《你還記得杜莉貝爾嗎？》中的演出。

外表奸險的皮條客，會「發掘」村裡的女孩，帶她們去塞拉耶佛。而他手下的一個女孩——「花」名杜莉貝爾的美女——則夢想能見見世面。

大部分人物的夢想簡單之至，且到片尾時都實現了。然而共產主義的天下仍未來到（二〇〇〇年早已過去）。小兒子從姑丈那兒得到了腳踏車，那天適逢爸爸去世；然而他仍掩藏不住笑意。少年幫派組成了「真正」的流行樂團，帶著「真正」的樂器，因此也夢想成真了。最後，狄諾算是成為「真正」的催眠家，成功催眠了他的寵物兔。最重要的是，他墜入愛河、保護心愛的女孩、象徵性地取代亡父的位置、通過痛苦而危險的成長過程，而變成真正的男人。

業餘派：邊緣性技巧

這樣的境況幾乎適用於庫斯杜力卡所有的主角。就這些人物和伴隨他們的敘事而言，或許「業餘者」是與「失敗者」相輔相成的適用基礎。故事敘述一個滿懷熱情的外行人，而且結尾時依然外行？好萊塢根本懶得說這種故事。然而庫斯杜力卡的角色甚至無意販賣自己的技術，因而敘事本身可說是在推廣某種成立的「非職業」世界觀。庫斯杜力卡的電影充斥著非職業表演者：《你還記得杜莉貝爾嗎？》中的狄諾會彈吉他，而他的同黨們都是業餘樂手；《爸爸出差時》中的俄國醫生也會彈同樣的樂器，而法蘭約一直樂在其中；米爾薩則是業餘的電影愛好者，而且彈手風琴（一如《流浪者之歌》與《亞利桑那夢遊》的主人翁）。最後，庫斯杜力卡自己在《巴爾幹龐克》中變成（業餘的？）表演者。[8]

《亞利桑那夢遊》的一個角色是個日以繼夜地表演的業餘演員：表演給朋友看、在電影院表演給不情願的觀眾看，甚至在電視機前、沒有觀眾也照樣表演。他可能是庫斯杜力卡最極致、偏執的業餘者角色，絲

毫沒有要變成「專業」的樣子。相反地，他很滿足於自己的偽身分，利用自己的形象來勾引女生，在整個過程裡，當然都樂在其中。同樣的情形也適用於其他大部分的角色，他們的才能從傻氣（馬爾科利用詩詞引誘娜塔莉亞；葛蕾絲在《亞利桑那夢遊》中演奏手風琴來引人注意），到真的有兩把刷子（安琪查的滑翔機駕駛引發吉猷對她的興趣；艾克索在《亞利桑那夢遊》中秀出造飛機的才能來吸引伊蓮〔Elaine〕；米爾薩的動畫片則能娛樂家人）。其他的則介於兩者之間，讓人搞不清見識到的究竟是傑出的才能、或僅僅是耍猴戲（如伊凡用火柴搭成的教堂模型；梅爾占〔Merdžan〕在《流浪者之歌》裡的模仿表演；克里克〔Kliker〕在《你還記得杜莉貝爾嗎？》中的歌唱表演也可能是這種例子，卻受到同儕欣賞）。

以某種方式，這在《巴爾幹龐克》中達到巔峰；片中，庫斯杜力卡與他兒子參與的樂團立志要震撼世界。但就算那些據稱是「絕對」專業人士的公開表演——例如杜莉貝爾在夜總會中的表演；娜塔莉亞在《地下社會》中的戲劇演出；《黑貓，白貓》中「黑色方尖碑」（Black Obelisk）的酒吧演出；以及最後，《巴爾幹龐克》裡的「無菸地帶大樂團」——也總是有種業餘者之夜和荒謬劇場的味道。

對業餘派抱持的這種態度，源自巴爾幹的環境：每個斯拉夫人的靈魂中，都困著一位口若懸河的詩人、一個瘋狂的科學家、一名懷抱明星夢的演員或至少一名拼湊者、一個樂手及舞者，就等著有機會上場。大部分都難以稱得上完美，但不論表演者的社會地位、成就和可能的商業成功，這些業餘技藝大致上仍受到欣賞。[9]

極端的邊緣性：庫斯杜力卡的反英雄人物

貝爾格勒有許多人認為《安德烈·盧布耶夫》（*Andrei Rublev*）是史上最棒的電影。許多塞爾維亞人偏好像這部片一般真實而強大的東西。就這方面而言，貝爾格勒異於所有其他的巴爾幹城市：在恨不得逃往西方的索菲亞和雅典，幾乎未曾提到《安德烈·盧布耶夫》是重要的作品。另一方面，在塞爾維亞，東正教的基督教藝術是從生活方式和信仰的實踐發展而來；不像天主教和新教的情形，是由具有征服傾向的教會強加的。（艾米爾·庫斯杜力卡）[10]

西方和東方對邊緣性的態度有著關鍵性的差異，於是，這在「西方」和「東方」的電影裡亦然。例如，西方的電影中，殘疾者的困境經常會被其成就所「平衡」，象徵了克服差異的最終勝利。其他人則區隔、無視並忽略那番差異：殘疾者被健全者的世界接納。是藉由成就，他們才受到平等的待遇（而非認為他們是平等的）；成就提升了他們的地位，卻未因此讓他們獲得救贖。在東方電影中，極度邊緣的角色──精神病患、村中愚人──都能以確切的原貌被接受：多虧他們的不同，而在社會結構裡占有特殊的地位。這是一項根本的差別。[11]

村中愚人是底層中的最底層，也是所有邊緣性角色的象徵性統治者，也一再出現在庫斯杜力卡的劇情中。對庫斯杜力卡而言，村中愚人不僅是最極致的失敗者形象。在庫斯杜力卡描繪的傳統社群中，村中愚人是意義深遠且複雜的角色，而且被其社會所同化接納。一如超自然、夢想和幻想具有其空間，瘋狂也有著穩固的位置。最偉大的斯拉夫電影之一：《安德烈·盧布耶夫》的主角是著名的聖像畫家，他將犯下殺人罪──這足以動搖其信仰及藝術的基礎──來保護村裡的弱智女孩免於遭受強暴。而正如安德烈·塔可夫斯基名作中的弱智女孩，庫

斯杜力卡電影裡的白痴也被他們的社群——以及他們的創造者——寬懷地接納。在東正教（俄羅斯）的傳統中，他們被稱為「神聖的愚者」（*yurodivi*），無法犯下惡行。他們不（需要）仰賴引起別人的憐憫來安身立命。他們自豪地要求，這也是他們應得的。

從這一方面和其他議題看來，庫斯杜力卡的手法顯然是「東方」的態度。村中愚人同時被喜愛和嘲弄。這樣的角色很可能發揮極大的吸引力：身為觀眾的我們會排拒比我們優越（但必須尊敬）的人，卻會寬懷地接納我們可以照顧（同時也會輕視和嘲笑）的人。觀眾獲得這樣嘲笑／照顧的二元選擇，而作者的態度往往同時隱而不顯。

克里克：「每一天，在各方面⋯⋯」

> 艾米爾・庫佛（Emil Coover）是一八五七年起開業的醫生，他的病人會利用文字技巧促使自我及其靈魂從疾病中康復。病人們覆誦著：「每天，我在各方面都有所進步」。而這些話締造了奇蹟。（《你還記得杜莉貝爾嗎？》中的成功祕訣）

《你還記得杜莉貝爾嗎？》中的所有人物都有其滑稽、古怪而可笑的一面。很難從中找出誰是反英雄人物，因為村中愚人的成分平均散佈在全片所描寫的環境裡。可以說是由村中愚人掌有大權。在爭取這個高難度角色的少數幾位候選者當中，主要競選人之一是古板的地方政治人物「奇查」（Čiča，意指「老爺爺」），已年逾七十，卻經營青年會，並發表激昂的流行音樂演說。就某種意義來說，蠢人當道。

但狄諾一夥人中有個高個子的年輕人，名叫克里克（Kliker，意指「小石子」），喜歡和比自己年紀小很多的男孩廝混，且慢慢顯露出他是弱智的。和劇中其他接受他本色的角色一樣，我們聽他不斷耍寶

而發笑：他自鳴得意地自吹自擂，偶爾還唱唱歌——慢慢地（也怪怪地？），我們瞭解他其實不大正常。但他也被描繪成具有夢想：他唱〈藍色海灘上〉（On Sea's Blue Shore）時，眼睛會發亮，這首歪歌則改編自貓王（Elvis Presley）的名曲（「我夢見一位金髮尤物，我真是爽呆了」）。

有趣的是，克里克可能是片中唯一「完滿」的角色。他是個自在的表演者、情人、甚至是有自知之明的「智者」。不像狄諾一路上面臨了諸多艱難的挑戰和風雨，不知為何，克里克的成功來得理所當然。他在影片過程中不曾笑過，但他完全有理由對自己所得的一份感到滿意，而且他幾乎不曾遇到試煉。他絕不會失敗，因為他沒有努力。他的魅力來自他的無可救藥：他是庫斯杜力卡作品中最無可救藥、也因此最吸引人的怪胎之一。簡言之，身為村中愚者的克里克，實際上是「自己人」；而身為對人生有所期望的正常個體的狄諾，則是「局外人」。

布拉查、伊凡、札比特：「瞧瞧他有多英俊、聰明、有教養」

《地下社會》中也包含幾位村中愚者。主角之一：人們不敢碰的徹爾尼有個稍微遲鈍的兒子約凡，他顯然無法適應安全的地下避難所（從電影上可比擬為和子宮一樣安全）以外的生活。威風三人組的其他兩位——美女娜塔莉亞與幕後主導的馬爾科，也都有弱智和殘障的兄弟：一個是外表滑稽的布拉查（Braca，意為「老兄」〔Bro〕）——戴著誇張的眼鏡、坐著輪椅、像漫畫人物般癲狂等等。另一個是口吃的動物園管理員伊凡（很可惜這並非演員斯拉夫科‧施提馬茨最佳的表演之一），顯現為隱藏的村中愚者主角的典型範例。

伊凡既瘸又傻，雖然顯然不如常人，卻不曾遭到嘲弄，甚至還帶著一些悲劇英雄的特徵。他也算是片中主角徹爾尼的跟班，而徹爾尼也溫

柔地照顧伊凡，異於他平時慣有的殘酷和冷硬。說來奇怪，接近電影尾聲時，伊凡反而成為劇情的催化劑。在最後的滌化（catharsis）時刻，伊凡轉而對抗他的反派大哥馬爾科及他自己。伊凡雖然被歸類於殘障／弱智的角色，但實際上是《地下社會》的故事中唯一不受汙染的「正派」角色。[12]

《爸爸出差時》的情況不同，因為片中描述的整個社會——有著愚蠢的修辭、受害者的政治、天真的世界觀——還太年輕，且犯了「孩童的疾病」。片中的確出現弱智與酗酒的人物，但並未加以突顯。酗酒的好好先生法蘭約被選上，演出喜劇場面的歌唱角色（類似《你還記得杜莉貝爾嗎？》的克里克），他和小孩在一起的時間多過跟自己的同輩。我們還看到一個不起眼的村中愚者角色在讀信（他也喜歡和小孩共處），還有一個對群眾掏心掏肺的醉漢，出現在比較短、也較不重要的片段中。不過，《爸爸出差時》中最弱智的，是南斯拉夫的社會本身。

《流浪者之歌》主角的吉普賽鄰居札比特和整群人比較若即若離，提供了大部分的喜劇娛樂效果。以他的年紀看來，他也不應該和主角如此密切來往。札比特變成佩爾漢祖母的情人後，笨拙地想扮演佩爾漢的代理父親，最後卻自願做他的中年隨從。他繼而以沛爾漢的「代表」自居，一副典型吉普賽人的大搖大擺姿態。[13]最高潮的場景中，沛爾漢試圖利用教堂的鐘上吊自殺：看著沛爾漢上下來回擺盪、快沒氣了，札比特還以為他想把鐘敲響。不過，札比特並不單純是取悅觀眾的傻子。再次與克里克及伊凡等人一樣，他的判斷也為故事敘述帶來關鍵的要素。他對主角的崇拜造就了主角的狀態。是札比特同時傻氣／天真和崇高／悲憫的表現，讓主角（在電影敘事空間之外）顯得更為光彩。

一般而言，有些故事會在一群大人物中安排一個村中愚者，就為了提醒讀者：並非人人都是完美的。不過，其他故事，例如《地下社會》，則以跟班對襯出主角的英雄色彩。還有一些（比較當代的）電

影，主要人物則全都是這種愚人，藉以顯示正常、遑論英勇行為是多麼罕見。但對庫斯杜力卡來說，村中愚者似乎超越這些地位，而在他的電影中扮演一項自我實現的元素。他們可能不甚完美，但絕對充滿情感。

庫斯杜力卡在選擇角色類型上，挑戰了個人主義的「成就」高低區別：成功的是那些最具靈魂的人，不一定是「出人頭地」的人。這和西方的一般標準大相逕庭。狄諾或沛爾漢都沒有實際確鑿的「成就」，但和同儕比起來，他們選擇的道路更富於勇氣、熱情、好奇心和靈魂。每個角色，甚至是反派，都是透過其「人性的一面」來界定的。在西方電影中，這些角色要先被「正常化」，才能被接受。唯有透過庫斯杜力卡對標準所做的改變，我們觀眾才能不顧「成就」，而將這些「失敗者」視為完整、重要、成立的英雄人物。[14]

「找些瘸子和一個侏儒來」

庫斯杜力卡的角色在社會上處於最底層；同時，他有許多情節以疾病為中心。「他者」是外來者、不法之徒和小孩──但同時也是病人及／或殘障者。最關鍵的例子出現在《流浪者之歌》。妲妮拉（Danira）生於塞拉耶佛的貧困郊區，出生時一腳便比較短；妲妮拉深受哥哥沛爾漢愛護，以沛爾漢自己的童話故事語言來表達，他到外面的大世界闖蕩，即是為了「找解藥」。結果，解藥是其他人負擔得起、但他們這個貧窮的吉普賽家庭無力承擔的：遠赴對他來說遙遠而「先進」的斯洛維尼亞共和國，在醫院動手術。

富有的吉普賽教父阿默德（Ahmed）回到沛爾漢居住的郊區時，沛爾漢的機會來了；阿默德是來招募新血，加入他在義大利的乞討兼偷竊事業。沛爾漢對阿默德坦承自己的願望，而阿默德本人也欠沛爾漢的祖母哈娣札（Hatidža）人情。哈娣札是個治療者，之前救了阿默德的兒子

一命，可說讓他起死回生。阿默德承諾會負擔沛爾漢妹妹的醫藥費，而沛爾漢可以加入他的「事業」，為自己賺大錢。沛爾漢不久便發現，阿默德的手下其實是一批罪犯，但阿默德及其兄弟們恩威並濟、且甜言蜜語地引誘他犯罪。

經過一段過程後，阿默德身體不行了，也失去對幫派的掌控；就像電影《教父》（The Godfather）的主角，他心臟病發，倒了下去。阿默德在義大利的犯罪生涯中，大半的時間都坐在輪椅上，而他原本就佈滿皺紋的臉上更附加了顏面神經麻痺，他因此成為庫斯杜力卡電影中最典型的病人角色之一。阿默德的兄弟丟下了他，沛爾漢則在出乎意料地接到使命時，趁機接棒。雖然沛爾漢顯示出忠心，並將搶劫「存下來的錢」都交出來，他不久便發現阿默德一直以來都在欺騙他；他不僅沒把錢付給斯洛維尼亞的醫院，也沒像當初承諾的，在蓋自己的房子時也幫沛爾漢蓋一幢。沛爾漢的整趟旅程，結果變成了追尋聖杯的過程：他妹妹或女友需要的或許不是手術或金錢，而是他的愛、關心與存在。

沛爾漢是個典型的巴爾幹英雄：他的方法和判斷或許有待商榷，但心意和動機絕對真誠。沛爾漢因此成為義賊：沒錯，他是會從有錢的西方人身上詐騙竊財，但純粹是為了幫妹妹治病和提出足夠的聘金，獲得同意、娶他心愛的雅茲亞。怎能想像西方的罪犯為了生病的妹妹存錢？這不只是想像的問題：西方電影覺得太過「庸俗」的，對巴爾幹人來說卻太真實了——像沛爾漢這樣的人真的存在。

阿默德派沛爾漢回南斯拉夫時，交代他一項任務：「找些瘸子和一個侏儒來」。沛爾漢帶著一批新人回來，阿默德馬上教這些健康的年輕人如何「學殘障走路」。在這裡，身為瘸子或侏儒是一項有價值的資產。有趣的是，阿默德也變成了某種（有點不正常的）生病的愛人。他的心臟病康復得似乎特別慢，或至少他如此宣稱（「這毛病讓我好難受」）。阿默德對沛爾漢坦承，他懷疑自己的少妻不忠，她生的小孩可

能不是他的種。這樣的疑心病就像一種疾病，從阿默德身上傳染給沛爾漢，他也漸漸對女友產生相同的懷疑。到了影片尾聲，阿默德神奇地康復了，再度選了個年輕活潑的吉普賽美女再婚。

兩次中風和壞掉的肝：其他生病的主角

《亞利桑那夢遊》中，大部分的角色都有精神病。全片彷彿憂鬱症蔓延的小宇宙。在一個誠實的時刻，大部分角色坦承具有自殺的念頭，其中至少兩個人在影片過程中試圖自殺，而至少一個人如願。當中最突出的是伊蓮，她的情人是另一名青少年主角、年紀比她小很多的艾克索。艾克索的叔叔李奧（Leo）來找她，試圖勸她結束這段關係時，她（已經有殺夫前科）竟對他開槍。諷刺的是，李奧本人也同樣愛吃嫩草。不過最接近村中愚者的概念的，是真正精神錯亂的葛蕾絲，她第一句台詞便是「你想過要自殺嗎？」，之後，除了這件事之外，她也沒想別的了。不過，在《亞利桑那夢遊》中，被點名生病的人是李奧。李奧心臟病發、被送上救護車後的臨終片段，讓人想起瑪莎（《爸爸出差時》裡的生病角色）感人的告別戲。

然而庫斯杜力卡彷彿厭倦了這一切，他在《黑貓，白貓》中對這長久以來累積的病態、不幸與死亡比了個中指。雖然他讓兩個吉普賽家族的族長體弱多病，差不多都一腳進了墳墓（扎里耶〔Zarije〕是個酒鬼，肝已經喝「壞」了；葛爾加〔Grga〕則是老菸槍，幾次中風讓他眼睛「都快瞎了」），他卻賦予他們另外一個生命，和之前的人生一樣悠哉、快樂，而且「不健康」。[15]此外，達丹（Dadan）這個邪惡的角色則有點像諷刺版的阿默德。整部《黑貓，白貓》將病痛的悲慘轉化成樂趣與遊戲，卻未實際減弱這個概念──反而予以增強。

還有一個生病主角的顯著例子，是《你還記得杜莉貝爾嗎？》中、

二次世界大戰後，塞拉耶佛的孩子們。一如《流浪者之歌》以沛爾漢的觀點來說故事，《你還記得杜莉貝爾嗎？》的故事則圍繞著一名青少年。狄諾似乎是這個環境中唯一健康／正常的孩子：他最親近的朋友之一是弱智的青年克里克；另一個則是拄著拐杖走路的瘸子；還有一個則耳朵被砲火炸聾，頭上纏著大得誇張的繃帶。因為都身有殘疾，他們與辛圖的往來以及加入樂團演奏，都代表一種證明自我能力的方式。

罪犯

有些被我當成十字架一樣背負在身上的人物類型各式各樣，但他們唯獨不屬於電影和文化的範疇。然而他們卻為電影帶來某種真實的氣味。他們是迷人的流氓，在攝影鏡頭前散發強烈的光熱。影片的影格吸收了這一切。我在哥里卡（塞拉耶佛的一區）長大，有人引介我認識這類的人，然後再認識了各種罪犯，而我過濾了生命中的片段，放到影片膠捲裡。可是，在南斯拉夫和法國這裡，有一整群人責備我認識像坎波[16]這樣的人。《地下社會》在貝爾格勒首映時，最大的新聞是：現場四千名觀眾中，阿坎（Arkan）[17]也在場。這樣的人物會被利用來做負面宣傳：假如你想抹黑一個人，你就說他和甚麼樣的人混在一起。我怨忿地回答：「對，我就是和他們一樣！」──不是因為這是事實，而是因為我想對抗這樣的偏見。我因為好奇而認識了犯罪世界中大大小小的各色人物，他們都是很有趣的人。要拍出我拍的那種電影，就必須結識各式各樣的人物，這當中有罪犯、也有總統。（艾米爾‧庫斯杜力卡）[18]

就連辛圖（由「坎波」飾演）也不是直接了當的壞人。他的確替

鎮裡的女孩拉皮條，但另一方面，也誠心誠意地想取悅、而非脅迫那群年輕人（raja）。在青年會的一幕中，他以大善人的姿態出現，推翻下棋、喝果汁、聽義大利流行音樂的常態，改而喝啤酒、聽當地表演者（包括克里克在內）演出，結果青年會的成員們興奮地高喊他的名字。相同地，阿默德回到波士尼亞郊區的故里時，也會灑錢送禮。這些壞人擁有政治天賦，也在乎並享受別人的欣賞。因此他們都具有雙重身分：皮條客會用「大哥」這個聽起來親切的名字去接近女生，但男孩們都曉得他另一個兇狠的外號。阿默德也有另一個聽起來比較體面、「文藝」的別稱：「族長」（Sheik）。另一方面，他弟弟的名號卻較不詩意，叫做沙達姆（Sadam）。

在《你還記得杜莉貝爾嗎？》最殘酷的一幕中，辛圖回到狄諾的藏身處，領走新招募的女孩時，命令她和整夥男孩子先後上床。這對狄諾來說打擊很大，因為他在相處過程中已經愛上了她。可是這對其他男孩來說是一種「獎賞」，辛圖就是這樣「對待」他們的。在溫存後，頭上纏著緞帶的男孩突然扯下緞帶，看似不藥而癒（「我耳朵裡嗡嗡響」）。《流浪者之歌》中也有類似的場面，一名吉普賽女孩被賞給男孩們：這是給她的「教訓」，卻是給幫派的「獎賞」。狄諾和沛爾漢面臨這樣的壓力，依然婉拒了這分「好意」。不過辛圖雖然殘酷，卻顯然地努力討人喜歡。同樣地，阿默德尋求別人的同情。裝病的阿默德看起來並不像殘忍的黑幫老大——而比較像落魄的乞丐，他試圖在自己手下身上激起憐憫，而不是畏懼。

《黑貓，白貓》裡的罪犯達丹無所不用其極，只為了將妹妹嫁出去。相較於更早的片子，這部電影中的罪犯更加可愛，除了囤積違禁品，也懷有過人的巨大魅力。其中，在各方面都最突出的莫過於名叫葛爾加的這位令人難以抗拒的逃脫者，他滿臉笑容、心胸寬大，是曾在西歐活動的職業罪犯。他顯然很適應國際制裁下的南斯拉夫的新時局（或

許有點像前塞爾維亞準軍事部隊領袖阿坎，他本身就是拍傳記電影的好題材）。他的死對頭達丹代表的是新一代、更難制的罪犯。片中暗示了：達丹不像葛爾加和扎里耶，他可能不是「純種」的吉普賽人，雖然他的同夥都是，而且他同時會說塞爾維亞語和吉普賽語（「我這個人沒有種族偏見！」）。

在某些方面，達丹這個角色就像那些來自貝爾格勒街頭的新生代流氓的翻版（有點像南斯拉夫紀錄片《改變塞爾維亞的罪行》〔The Crime That Changed Serbia〕的主角們）[19]。更重要的是，吉普賽教父們藉著不法勾當獲利的故事，其實不如乍看之下那麼與政治無關；這和當代塞爾維亞黑幫的雷同可能不只是巧合（達丹一度被稱為「愛國的生意人」）。所有這些，代表吉普賽人在《黑貓，白貓》中不「僅是」吉普賽人，同時也（以塞爾維亞電影的常態而論）具有某種更廣泛的象徵寓意。然而這同時可作兩種解讀：可以是諷刺在這樣鳥不生蛋的國家，為非作歹是唯一嚴肅的職業。[20]另外一個更合理的解讀是，這是讚頌處於——如南斯拉夫由國家掌控的媒體會一再指稱的——「冤枉」的經濟制裁底下，當地人「成功」的惡意抵抗行為。這個層面雖然潛存在隱而不顯的次要背景中，而且被《黑貓，白貓》粗俗不羈的幽默感掩蓋，但它仍然存在。

最後，庫斯杜力卡本人在法國片《雪地裡的情人》中扮演一個核心的角色——尼爾·奧古斯特（Neel Auguste）；他是個殺人犯，由於行刑延後，獲得了贖罪重生的機會：他拯救了一條生命、生了一個小孩，並且變成第二共和時期（故事發生在一八四九和一八五〇年之間）一個小型法國殖民社群裡受歡迎的人物。換言之，尼爾（一如庫斯杜力卡電影中的人物）是「可愛的」罪犯，他淪落此途，純屬意外。若從政治角度解讀，則可視該片為反死刑的電影，它同時展現了庫斯杜力卡著名的二元性概念：人在某一套環境條件下，會做出特定的行為；當環境驟

變，暴力行為瞬間轉變成慈悲之舉。並沒有所謂固定、本質的「天性」可言。

我們可以說《雪地裡的情人》這部片就是關於艾米爾・庫斯杜力卡，或更是關於他的公眾形象：這部片支持他的幻想，並且基於這些幻想而蘊生——「他」終於能夠引誘女人（島上的寡婦）；「他」是心地善良的盜賊（拯救了一個女孩的性命）；「他」是高尚的野蠻人（「尼爾・奧古斯特從沒學會好好識字」）。以佛洛伊德的學說來詮釋，可以說庫斯杜力卡終於有象徵性的機會，來成為他在真實生活中不敢當的罪犯。尼爾・奧古斯特是被利用、但也被犧牲的「他者」——伴隨著他的保護者一起，一如導演本身在《地下社會》推出後所遭受的際遇。

死硬派

雖然《你還記得杜莉貝爾嗎？》和《亞利桑那夢遊》裡的人物因為鄉下保守的環境而變得死氣沉沉，庫斯杜力卡的電影中卻有好幾個人物都極為狂暴。庫斯杜力卡在生涯中途大大改變了其電影節奏，而在《地下社會》、《黑貓，白貓》和《巴爾幹龐克》中，有一種類似的、鋪天蓋地的狂亂感。因此，片中人物變得卡通化而且誇張。他們開始呈現出一種瘋狂過度的行徑，而這已不僅僅是個人性情的問題。這些電影呈現的整個社會秩序，已經在挑戰正統和被接受的價值觀。因此，較不容易辨認個體的瘋狂和角色的疾病，即使《地下社會》的徹爾尼和《黑貓，白貓》的達丹似乎比其他大部分角色更瘋狂——和迅速。再說，問題不出在於他們（兩人其實頗為社會化），而是社會生了病，需要治療。

受第二次世界大戰摧殘的南斯拉夫的一些游擊隊員之間，流傳著這種說法：「是子彈不要他們的命」。徹爾尼在《地下社會》中的角色是對死硬派游擊隊員傳說的誇張拼湊模仿，顯然也指涉了這個傳說。他被

兩百二十伏特的電壓擊中時，只有頭髮豎了起來；蓋世太保的電擊刑求殺不死他，連手榴彈在他手上爆炸也沒事。和後者相同的情節也發生在《黑貓，白貓》的達丹身上。然而，炸彈對徹爾尼和達丹的影響與在克魯索探長（Clouseau）[21]身上的影響一樣，都讓他們偶爾的高度模仿型冒險變得極度荒謬。

此外，徹爾尼確實變成《地下社會》中的生病角色；他在康復期間被限制行動，被關在地下室的二十年裡，有時會緊張症發作，而在戰時（一九四〇年代和一九九〇年代皆然）則變得狂躁。另一方面，他很類似喜劇人物的樣態，簡直堅不可摧──只有自殺才能讓他死去。就像《你還記得杜莉貝爾嗎？》中的馬侯，徹爾尼也代表另外一種地方人物原型：馬侯直到最後一刻都堅守共產主義的立場，雖然共產主義已病入膏肓。另一方面，徹爾尼則超越了任何意識型態：他的愛國心、生命力和天真超越了一切理智的界限。雖然可以將他視為本質上好心、甚至善良的，但他同時是草率而具破壞力的。[22]他過度誇張的男子氣慨和過盛的精力四處造成傷害且害死別人，尤其是他關愛的人。

「侏儒中的高個子」：生病的戀人

庫斯杜力卡虛構的戀人絕非出自「一個女人愛上一個美男子……並迸發熱情的美麗故事。」[23]幾乎庫斯杜力卡的每部電影都有殘障、生病或精神錯亂的戀人，略舉其中幾者：例如《你還記得杜莉貝爾嗎？》的克里克；《流浪者之歌》的阿默德；《亞利桑那夢遊》的伊蓮與李奧；《地下社會》的馬爾科和徹爾尼。這是西方電影共通的主題。（性）伴侶的地位如此容易和殘障人士合為一體──附帶一些必需的附加情節，這再也不足為奇。例如在英國電影《愛在星空下》（*Frankie Starlight*）中，克服了明顯殘疾的侏儒主角先是成為知名作家，然後是花言巧語的

戀人，情節的走向變得十分通俗。

另一方面，在庫斯杜力卡與布紐爾的電影中，侏儒不需具有特出的技藝，即顯得吸引力十足。在布紐爾的自傳中，可以找到關於性吸引力奇妙之處的絕佳指涉，他談到某位墨西哥侏儒的例子：

> 我的生涯中，曾和幾位〔侏儒〕共事，我發覺他們都很聰明、非常可愛，而且意外地有自信。事實上，他們似乎大都對自己的體型感到十分自在，而且確信自己絕對不願跟一般正常體型的人易地而處。他們似乎也擁有令人嘆服的高度性活力；《娜塞琳》（*Nazarin*）中的侏儒經常周旋在墨西哥市兩名體型正常的情婦之間。說真的，我見過許多女性似乎都偏愛侏儒，可能因為他們同時扮演了孩童與情人的角色。[24]

此外，在庫斯杜力卡的《黑貓，白貓》中，有著愛神艾芙蘿黛蒂（Aphrodite）名字的新娘艾芙蘿蒂塔（Afrodita）也是侏儒，並不適於和一位主角搭配。她和體型正常的新郎都不是很想結婚，但被蠻橫的兄長硬湊在一塊。在她覺得自己找到理想伴侶時，兩人終於得以逃脫宿命：他是讓她立即感到一見鍾情的高個子。葛爾加·維利奇（Grga Veliki，意為「大個頭」）也同樣為她傾心：亦即，她的身高不是障礙，反而是構成她魅力的優勢和重點。片中引用一整則傳說，來解釋她的吸引力：高個子的爺爺曾說過一個故事，他有個前妻也是侏儒，雖然他多次再婚，但只有她讓他魂縈夢牽。

甚至，這項事實也值得注意：《流浪者之歌》中的侏儒小偷常利用他的劣勢來幫同夥的忙（例如從車窗進到車子裡偷東西），也在片中獲得「波士尼克」（Bosanac，意為「波士尼亞人」）的名號。艾芙蘿蒂塔雖然身形嬌小但比例良好，但波士尼克則外觀畸形，從各方面來說

都是「異常」。[25]庫斯杜力卡的世界的規則是：不論片中人物多麼反社會、外貌畸形、精神錯亂或病得多重，仍能順利吸引觀眾認同，並成為真正的英雄。他們挑戰了一句吉普賽諺語：「侏儒的本領是能把痰吐得很遠」。[26]

母親與娼妓：庫斯杜力卡與禁慾

在庫斯杜力卡的電影中，唯一不存在過度——或疾病——的領域，就是性。庫斯杜力卡雖然習於踰越常規（可以說即使在汲汲於爭取「解放」之際亦然），但他唯一不敢碰觸的禁忌可能就是性——除了他早期的電視電影《新娘來了》（*The Brides Are Coming*），處理亂倫的題材。這是他唯一真正被禁演的作品。儘管如此，如果考量到他片中大量且多樣的踰越，他作品其餘的部分則出乎意料地禁慾且父權主義。

導演大致上探索過包含傳統的男／女階級的各種邊緣性，甚至涉入多個未曾被探索的領域。然而，在他一連串的踰越中，性或許仍是最弱的一環。庫斯杜力卡很厲害的一點是：不靠搔癢撩撥，就能達成強而有力的享樂策略。因此，看他如何詮釋《白色旅館》（*The White Hotel*）這本小說，一定很有意思（尤其演員口袋名單包括茱麗葉・畢諾許〔Juliette Binoche〕），因為書中充滿露骨的性幻想與佛洛伊德式的象徵主義，而庫斯杜力卡於一九九七年即曾動念，想加以改編並搬上銀幕。

庫斯杜力卡最喜愛的塞爾維亞導演茲沃金・帕夫洛維奇，最著名的就是反覆地將性行為描繪成死前的喘鳴。以庫斯杜力卡的作品而言，性經常與暴力密不可分（他的前三部電影都有強暴的情節）。不然，就是性行為經常受阻：《爸爸出差時》裡焦躁不安的馬力克、闖進杜莉貝爾房間發現狄諾在裡面而痛打他一頓的辛圖、《地下社會》中因為德軍

的一九四一年砲轟而被迫中斷的性交。但即使在《你還記得杜莉貝爾嗎？》中的一場（頗為純潔的）激情戲，以及馬爾科在《地下社會》中不斷追求性高潮，觀眾其實從中看到的並不多。旁觀者所見的視野甚至比行為本身更加受阻：性發生在鏡頭外、關上的門後、裙襬下、床單下（好萊塢風格）、或是向日葵花田中（義大利風格）。對一個矢志要傳達單純的生命樂趣的人而言，庫斯杜力卡似乎極度羞怯。

　　的確，《爸爸出差時》近乎是道德寓言：倘若梅薩對妻子忠誠，將不會經歷那些政治紛擾。因此，本片的關鍵在於主角因為家花（*femme de jouissance*，也就是賽妮雅〔Senija〕）而揚棄了野花（*fille de joie*，安琪查），而非為了提托而揚棄史達林。此外，庫斯杜力卡慣於將他電影中所有的女性角色化為娼妓／妻子二元的極端。賽娜是無微不至、有耐心的妻子，杜莉貝爾則是娼妓。賽妮雅作為人生伴侶，是比賽娜急躁了點，但她也願意忍受一切、支持她的男人，但《爸爸出差時》的安琪查卻是個不牢靠（而且水性楊花？）的情人。《地下社會》的薇拉也會抱怨丈夫不忠，卻從來沒想過要離開他；另一方面，娜塔莉亞則算是隱性的娼妓，她不放過任何機會來操控並背叛她的男人們。有趣的是，正如在義大利電影中，娼妓經常是令人沉迷的對象，卻非視覺上戀物的目標：《你還記得杜莉貝爾嗎？》、《爸爸出差時》、《流浪者之歌》和《地下社會》都有娼妓的場景，但都刻意避免「剝削」她們的性行為。

　　庫斯杜力卡的電影裡沒有美麗尤物，也沒有勾引男人的銷魂女：他電影中的女人長相和魅力平庸，男主角們似乎也不特別被吸引。連熱情的愛人，像是安琪查、杜莉貝爾、伊蓮或雅茲亞（更別說像賽妮雅這樣任勞任怨的家庭主婦），也都是普通的平凡女子，要抗拒她們亦非難事。庫斯杜力卡電影中的女性角色，充其量只能說是對銷魂女的某種形式的反諷或拼湊模仿（像是《黑貓，白貓》中的伊達〔Ida〕與《你還記

得杜莉貝爾嗎？》的盧蓓查〔Ljubica〕），但她們本身並不令人銷魂。

《地下社會》在這方面可說是有點例外。雖然娜塔莉亞的角色也是誇張的拼湊模仿，她卻最接近銷魂女的形象：共有三個角色（以及大部分的敘事）圍繞著她深不可測的魅力打轉。異於前三部電影以「人性的一面」來呈現身為社會犧牲者的娼妓，《地下社會》則不然：肉體是用來販賣的──不論是從比喻或實際上而言皆然，而且向來不虞缺乏。

相較於標準的共黨英雄──之前都被描繪成極度禁慾，《地下社會》的主人翁們則格外惹人側目。此外，有些作品直接將共黨英雄的殉難連接到基督教的殉教──例如南斯拉夫經典小說《歌》（Pesma）[27]所呈現的。另一方面，徹爾尼與馬爾科代表另一種反轉的極端：不斷通姦、豪飲和暴食基本上是他們的生活方式，這幾乎是對神的挑釁。他們的許多行為都是被慾望激發和唆使，而非某種更高的理想──他們更是好色之徒，而非烈士。這種呈現共黨菁英的方式極為獨特。在《地下社會》裡，連傳說中鐵桿的德國征服者追著共黨分子跑，也只是為了染指他們的女人。

▎庫斯杜力卡與選角

疾病的「詮釋」相對於「呈現」

在東正教與天主教文化（或更延伸到非新教世界的東方）的呈現（presentation）系統中，瘸子乃基於其疾病來建立身分。因此，通常都略過或隱含地表現疾病產生的詳細過程，而不會費力地予以重建。相應地，其敘事手法本質上也異於新教系統：常有真正生病或殘障的人士在這些電影中「演出」，而肢體的特徵會帶來加分，賦予電影一股超現

實的感覺。影片「以他們真正的面貌」來呈現病人，而非由達斯汀‧霍夫曼（Dustin Hoffman）或荷莉‧杭特（Holly Hunter）這類的演員來扮演。新教文化似乎無法認同以這樣有問題的方式來「剝削」殘障人士，而天主教（或甚至是東正教色彩更濃厚）的文化，則覺得扮演這種角色的演員有點虛假。另一方面，假如真正的疾病是搬上銀幕的好素材，甚至比演出的疾病更可信，則該如何定位演戲這門藝術？[28]

　　似乎只有以極端反諷的模式，當代好萊塢裡的當代精湛演技才能引人注目。因此，人們開始以疾病的強度來衡量精湛演技的強度：以準確而精細的重建來演出一種已知的疾病。這些電影不僅「關於」這些角色，也「關於」那些病症或殘疾本身：自閉症、失聰、失明。演員扮演這樣的角色之際，可以盡情展現演技的火花。但這種電影的一項特色是，都是由演員演出生病或殘障的主角：新教文化或許最善於在電影中詮釋（interpret）疾病。

　　在大部分的情況裡，主角都能超越其身體疾病：他們成為成功的藝術家、找到伴侶、獲得治療、登上羅馬帝國王座、征服拉斯維加斯賭場，或以某種方式（至少暫時地）被社會秩序所接納同化。在人類自立自強的英美神話中，「殘障者」若維持原樣、未能證明或成就某事，這樣的故事就沒有意義。人們持續相信：人人都有條件改頭換面。這裡的一語雙關是刻意的：其中部分原因在於，這些電影都出自新教文化。

　　在天主教傳統中的許多國家電影工業和導演，在其各自的、彼此頗為殊異的國家發現了類似的轉變。像是西班牙的布紐爾（尤其是他在墨西哥拍攝的電影《被遺忘的人》〔Los Olvidados〕）、智利的亞歷杭卓‧侯杜洛斯基（Alejandro Jodorowsky，拍攝了《鼴鼠》〔The Mole〕、《聖血》〔Santa Sangre〕和其他作品），或是更近期，比利時的雅寇‧凡‧鐸麥爾（Jaco van Dormael，《第八日》〔Eighth Day〕）等導演，都以真正的病人或畸形人作為電影主角。對關於病人的故事的

接受情形彷彿恰沿著宗教界線一分為二，在它兩邊，新教文化提倡一種呈現法，天主教和東正教文化則主張另一種。德瑞克·馬爾康（Derek Malcolm）採訪威尼斯影展時，曾如此報導：

> 《無情荒地有琴天》（*Hilary and Jackie*）會在評審團和觀眾之間同樣造成徹底的分裂。這部關於大提琴家賈桂琳·杜普蕾（Jacqueline du Pré）的傑出處女作獲得英國、美國和北歐觀眾的普遍好評，而挑起法國和義大利人的反感。勞達迪歐（Laudadio）和我一樣，也無法解釋這番分歧。[29]

　　暫且拋下對一位出色的同行說教的快感，我們發現所提出的解讀很適用於《無情荒地有琴天》的情形：就算只簡略知道本片的基本布局（關於重病知名音樂家的極度「灑狗血」的故事，佐以對其病症精確寫實的重新建構），便足以解釋它的吸引力有何不同：這基本上是「新教」的敘事。

　　庫斯杜力卡的情形恰恰相反：他在英美受到相對冷淡的反應，在法國和義大利則享有偶像地位，這至少部分地取決於他的手法。他的電影中不僅充滿各種特異、古怪的人物，還有生病的人物。他的作品中經常——且不引人注目地——呈現各種生理和心理的異常。[30]

「素人演員」與演出

　　庫斯杜力卡本身應該會支持《地下社會》片中的導演在某個場合這番坦誠的說法：「人們說，選角就占了導演工作的一半」。首先，庫斯杜力卡經常使用非職業演員。他在這個方面很類似帕索里尼（Pier Paolo Pasolini），他迷戀古怪、「真實」而令人難忘的臉龐，而非好萊塢式

的漂亮明星（或者如《亞利桑那夢遊》的情形，採用的是風華不再的好萊塢漂亮明星）。飾演《流浪者之歌》中的鄰居和《黑貓，白貓》中的扎里耶的札比特・梅梅多夫（Zabit Memedov）即屬於那些外表奇特、為庫斯杜力卡的電影注入超現實效果的演員。或者套用他片中角色的台詞：梅梅多夫扮演這兩個主要角色，都「絕對一流」。

　　庫斯杜力卡經常使用所謂的「素人演員」（naturščik），來自真實生活的人物在他片中多少是在扮演他們自己。庫斯杜力卡自己發掘的素人演員中，最顯著的例子就是丹妮查・亞卓維奇（Danica Adžović），在《流浪者之歌》和《黑貓，白貓》中都扮演奶奶的角色，而也因為演出庫斯杜力卡的電影而聞名。談到真實性，據說在坎城有一組美國特效人員前去問導演，丹妮查臉上深刻而表情豐富的皺紋效果是怎麼做的。也是丹妮查悲哀的表情為《流浪者之歌》中的淨身儀式場景增添悲劇氣氛。這並不出乎那些特效人員的意料之外：該片由真正的吉普賽人演出主角之一，或者其中一大部份是她真實的人生故事。然而當導演揭露一個單純的事實時，他們卻抱以懷疑的眼光：她在片中帶有的傲人皺紋都是她自己原有的。

> 我片中的吉普賽演員行為舉止和好萊塢當紅的明星一樣；但他們不會推薦朋友來當助理，反而會把家人找來，要你給他們一個角色。丹妮查・亞卓維奇的女兒雅德蘭卡（Jadranka）在《流浪者之歌》中扮演新娘；伊爾凡・亞格利（Irfan Jagli）的父親在同一部片中演出一段獨角戲，而胡斯尼亞・哈希莫維奇（Husnija Hašimović）也有好幾名親戚參與演出。（艾米爾・庫斯杜力卡）[31]

　　事情最早要追溯到《你還記得杜莉貝爾嗎？》，除了幾個主要角色（以及從塞爾維亞帶來的演員），演員全都是非職業演員，都是第一

次（大部分也是最後一次）演電影。就像亞卓維奇一樣，克里克和其他人都是以本人及本身的言談舉止入鏡。庫斯杜力卡拍片時，總有某種固定的口袋名單，由精挑細選的素人演員組成，他們時而出現在他的片中。例如綽號「坎波」的米爾沙·祖利奇就是其中之一，庫斯杜力卡選他扮演《你還記得杜莉貝爾嗎？》中的皮條客角色。他和飾演克里克的沙夏·祖洛瓦奇（Saša Zurovac，克里克是他在真實生活中的小名）在《爸爸出差時》中一起客串演出。他也在《流浪者之歌》中扮演吉普賽賭徒，也是阿默德的兄弟。一名評論者以為《黑貓，白貓》的選角標準是要笑得夠開——這雖然是個玩笑，卻也是有經驗的揣測。同樣地，祖利奇最明顯的特質就是外表，以及混過地下罪犯幫派。

庫斯杜力卡將所發掘的素人演員中比較有天分的變成「真正」的演員。最佳範例便是他多次合作的愛將達沃·杜伊莫維奇（Davor Dujmović），在《流浪者之歌》中飾演主角沛爾漢，也在《地下社會》中扮演弱智者。他還是青少年時即被庫斯杜力卡發掘，演出《爸爸出差時》中的大兒子米爾薩這個陪襯的角色。庫斯杜力卡的另一名愛將是斯拉夫科·施提馬茨（《你還記得杜莉貝爾嗎？》的主角狄諾，及《地下社會》中的動物園管理員伊凡）。施提馬茨是專業演員，但起初是以素人演員的身分踏入南斯拉夫影壇，他還是個十一歲的農家男孩時，被劇組相中，飾演廣受好評的電影《孤狼》（The Lone Wolf）中十一歲農家男孩的角色。杜伊莫維奇等於是在庫斯杜力卡的電影中長大的；施提馬茨的童星生涯結束後，也因為他而展開了新事業。

最後，庫斯杜力卡的電影中也經常出現經驗豐富的職業演員，他們來自南斯拉夫或國際影壇。起用知名演員，這可以是玩弄地評論他們的舞台形象。著名的塞爾維亞演員波拉·托多洛維奇（Bora Todorović）經常扮演反派角色。他在《流浪者之歌》中扮演的角色阿默德，可以視為混合了他在超寫實的「吉普賽文化」電影《南國先生》（Montenegro）

圖6：表情豐富的皺紋：丹妮查・亞卓維奇在《流浪者之歌》中有精彩的演出。庫斯杜力卡在電影中一再起用非職業演員。

中的角色，同時拼貼模仿馬龍‧白蘭度（Marlon Brando）在《教父》中的角色。托多洛維奇的兒子塞貞（Srdjan）本身也是不錯的年輕演員，在《黑貓，白貓》中飾演達丹，雷同於他常被指派扮演的輕狂少年。父子兩人在《地下社會》中都飾演引人注意的配角：波拉飾演餐廳老闆兼樂手高魯伯（Golub），塞貞則扮演徹爾尼之子約凡。

交換疾病

> 病人所代表的最嚴重的危險——且因此變得真正反社會、猶如個危險的狂人，在於他強烈要求人們以他的原貌來正視他，以及交換疾病。病人（以及垂死的人）欲基於這番差異來進行交換，這是異常且不被允許的要求，而他們的目的不在於獲得照顧或康復，而是給予他的疾病，讓它可能被接收，因而達成象徵性的認可與交換。
>
> （尚‧布希亞〔Jean Baudrillard〕）[32]

　　庫斯杜力卡的部分演員根本不是演員，而是真實生活中的邊緣人或流氓。還有其他演員可能真的有、或沒有病。最有趣的是，導演在處理疾病上經常採取「東方」的手法。《你還記得杜莉貝爾嗎？》中的高個子青年沙夏‧祖洛瓦奇（克里克）曾是精神病院的住院患者。觀眾在觀看電影時很難察覺這一點，因為在電影敘事（diegesis）中，我們僅以他表面的樣子來接受他。在塞拉耶佛時，祖洛瓦奇以酒後吐真言而出名，還會突然地唱起歌，就像他在電影裡的舉動一樣。他引人忍不住發笑，但知道演員本人的遭遇之後，將為角色增添一絲悲哀的色彩。就算不知道他的遭遇，有他出現的每個場面，都會讓人感到存在某種難以承受的曖昧。同樣地，《流浪者之歌》的開場實際上是一名長相怪異的吉普賽人（伊爾凡‧亞格利的父親）不尋常而「詩意」的獨白，而我們之後會

知道，他說自己從精神病院逃了出來。和祖洛瓦奇一樣，這位特異人物的遭遇也是真的。

　　在影壇中，疾病的吸收與交換其最極端的案例當屬伊夫‧蒙當（Yves Montand）：他在法國電影《IP5迷幻公路》（*IP5: The Island of Pachyderms*）中扮演的角色里昂（Leon）死於心跳停止，他本人在幾天後也以同樣的狀況身亡。角色和演員結合，並互換身分：可以說《IP5迷幻公路》這整部片就是關於伊夫‧蒙當之死。當然，好萊塢最著名的案例是約翰‧韋恩（John Wayne），從一九六〇年代中期起即接受癌症治療，但他一直工作到一九七六年，飾演的都是病懨懨的角色。他在最後一部電影《英雄本色》（*The Shootist*）中飾演處於病症末期的警長。這名角色罹患胃癌，只剩兩個月的性命，然而觀眾也知道，演員本人也因同樣的病症而將不久於人世。許多人說，約翰‧韋恩最好的演出都是他生病期間扮演的角色。

　　同樣地，狄諾的父親馬侯也是《你還記得杜莉貝爾嗎？》的主角之一，可以說是庫斯杜力卡作品中最重要的病人角色。在片尾格外感人的一刻，馬侯逝於結核病。[33]飾演馬侯的斯洛博丹‧阿利格魯迪奇（Slobodan Aligrudić）演過許多配角或滿平庸的角色，如共黨官員和黨工——就像他在《爸爸出差時》裡扮演的角色——但狄諾的父親一角可說是那些角色的總結，而且是當中難度最高的。馬侯位居悲劇和荒謬可笑的邊緣，也必須突顯出他對待兒子們時，兼容殘酷與溫柔的強烈張力。在《你還記得杜莉貝爾嗎？》的拍攝過程中，阿利格魯迪奇抽菸喝酒，程度甚至比銀幕上的角色還凶。拍攝《爸爸出差時》時，他已經發現有嚴重的心臟問題。他在一年後辭世。馬侯這個角色可說是專為阿利格魯迪奇而寫。無疑地，這是他演得最好的角色。

　　波洛‧史傑潘維奇（Boro Stjepanović）飾演《你還記得杜莉貝爾嗎？》中的青年會管理員「斯維柯拉斯」（Cvikeraš）、《地下社

會》中的舞台監督，以及《鐵達尼酒吧》裡的酒吧老闆孟托・帕波。史傑潘維奇是資深的南斯拉夫演員，因為外表特殊而常飾演丑角，而且只不過是「身高不高」。他有時扮演陰柔的藝術家，在《地下社會》中正是被指派扮演這種角色。另一方面，吉卡・里斯提奇（Žika Ristić）是「奇查」同志身邊的配角，其形象完全依照第二次世界大戰退伍老兵的刻板形象來形塑，他們經常提高音量，好讓「現代社會」聽到他們的聲音（唉，他們在戰後的南斯拉夫也這麼做）。

乍看之下，庫斯杜力卡的選角毫無章法。這些電影彷彿在混亂無序中產生：任何人都可能成為明星，即使那些原本就是明星的人亦然。在某些情況，生病的角色是由真人擔綱，但和其他人混在一起時，就變成了表演。庫斯杜力卡並不忠誠地堅持跟自己的演員班底合作：演員來來去去，大門永遠為新的成員敞開。而昔日的明星與新生代明星同台競演──再度是在不同世代、類型、模式和方法的戲謔混合中。然而，一切都會被導入一個明確界定、「自然」的演出方式，在此，所有人都被鼓勵、有時甚至是被迫做「真正的自己」，即使這源自某種幻想或他們曾演出的其他電影。

這可能是庫斯杜力卡的電影中，非職業與半職業演員得以與頂尖的南斯拉夫或國際知名演員同台演出，卻不顯得突兀的唯一方式。導演的概念是某種自然、本能的演出，這是指「有天賦」的非職業演員（像是丹妮查・亞卓維奇）最符合需求。假如他採用著名演員，其方法是一樣的：他大抵是依照他們的明星形象來指派角色，要求他們做「最擅長」的演出。以某種方式，選角本身解決了角色的「演出方法」的一大部分。在少數情況中，庫斯杜力卡電影中的角色概括總結了演員本身的整個演藝生涯（《流浪者之歌》中的托多洛維奇；《你還記得杜莉貝爾嗎？》的阿利格魯迪奇；《亞利桑那夢遊》的傑瑞・路易；《地下社會》中的拉扎・里斯托夫斯基）。在其他好些情況裡，病症和殘疾發揮

具體的作用。

　　庫斯杜力卡的演員們也同樣地際遇特殊，幾乎可以獨立成一章來探討。《你還記得杜莉貝爾嗎？》和《爸爸出差時》中出現的一些南斯拉夫影壇傳奇人物，像是阿利格魯迪奇或帕夫雷・武伊西奇（Pavle Vujisić），皆已辭世，為南斯拉夫電影畫下一個時代的句點（或者像在《爸爸出差時》中客串演出的佐蘭・拉米洛維奇〔Zoran Radmilović〕的情形，則是為該國的劇場畫下時代的句點）。其他演員，像是米基・馬諾洛維奇，則承繼前者，在國際影壇有出色的發展。這樣的演員還包括米拉・佛蘭，她移居美國，在科幻電視影集《五號戰星》（*Babylon 5*）中飾演迪嵐（Delenn）大使而廣為人知。史傑潘維奇重拾演技教授之職。有趣的是，飾演杜貝爾的莉莉安娜・布拉戈維奇（Ljiljana Blagojević）成為貝爾格勒的文化書記，而布蘭尼斯拉夫・勒區奇（Branislav Lečić，《地下社會》中的穆斯塔法）則成為塞爾維亞文化部長。里斯托夫斯基與文森・加洛（Vincent Gallo，在《亞利桑那夢遊》中演出）日後本身都成為電影導演——前者的風格近似庫斯杜力卡的「魔幻寫實」。

　　杜伊莫維奇以麻醉劑上癮為人所知，他於二〇〇〇年自殺，享年三十歲。最後還有一個重要的人物：外號「坎波」的米爾沙・祖利奇變成軍閥，在塞拉耶佛圍城期間掌控了自己的一塊轄區（名叫「祖奇」〔Žuč〕）。據報導指出，他在整個戰爭期間與平民維持良好的關係，就和《你還記得杜莉貝爾嗎？》中的辛圖一樣。詮釋庫斯杜力卡的角色的人，本身往往也很有個性。

▎庫斯杜力卡電影中的動物與大自然

我去年在米蘭舉行展覽。現在流行邀請導演做裝置藝術。這項計畫
十分成功，多虧了瑪麗娜・阿布拉莫維奇（Marina Abramović）、鮑
伯・威爾森（Bob Wilson）、彼得・格林納威（Peter Greenaway）和
小野洋子（Yoko Ono）等參展者；參觀人數達三、四萬人之譜。我
製作了一件《地下社會》的裝置作品，有著破碎的星星，位於一座
地窖。來自瓦倫西亞的人也希望我替他們的雙年展做類似的東西。
我們去店裡買了一隻養在小盒子裡的兔子，然後把牠放在有馬達、
可移動的人造島上──這很明顯是改編自《地下社會》的片尾鏡
頭。整個裝置的尺寸是三乘五公尺，兔子習慣後就開始到處跑跳。
可是，一個保護動物權益的團體跑來，還組織了糾察隊：他們說兔
子嚇壞了，而且空間不夠。我們解釋：我們將兔子從小盒子裡解救
出來，牠也受到萬全的照料，因為我們愛護動物。他們還是說不，
然後地方報紙頭版刊出了我們參與虐待動物的報導。這些笨蛋宣稱
他們能清楚界定不能控制自己本能的動物，與能控制自己本能的人
類之間的分野。這是否成立，得視情況而定：哪個理論說人能控制
自己的不理性？可是他們是非政府組織、關於人類和動物的問題的
專家。各國政府下令把半個歐洲搞爛、全面摧毀好幾個國家，而非
政府組織（NGO）只會在最後出現，撂下一句：「瞧瞧他，他在虐
待小兔子」。（艾米爾・庫斯杜力卡）[34]

黑帽、白帽：作為被「剝削」群體的動物

在西方的文化空間之外，人們以截然不同的方式象徵性地運用動
物。好萊塢「學派」採用動物的擬態（mimicry），輔以蒙太奇剪接，

為了某種「功能性」的目的來利用牠們——將動物世界套入敘事，將之變成一種噱頭，然後予以戲劇化。由於是透過動物的行為舉止來定義牠們，因此有可能曾被詮釋為極度善良的物種，另一回卻被詮釋成大壞蛋。[35]

雖然好萊塢內的電影工業運用動物來營造某種近似馬戲團表演的東西，但許多東方／第三世界的導演運用動物時，根本不需要牠們「演戲」。動物依其最自然的方式表現，即足以在象徵秩序中占有一席之地。在東方電影裡，動物不需要反叛甚麼，或對甚麼感到憤怒，因為牠們在象徵秩序中的位置並未改變。在東方電影中，動物的本性是「固定的」，庫斯杜力卡也抱持這樣的看法。就這方面而言，他的電影比較接近孟加拉導演薩雅吉・雷（Satyajit Ray），而非任何西方導演。例如，在孟加拉電影《大河之歌》（The Unvanquished）中，一條蛇進入主角家中，並不是指蛇進入了屋內，而是象徵死亡的逼近。同樣地，《地下社會》裡地窖中的猩猩，其意義也沒那麼單純：牠比較是代表與世隔絕所培養出的愚蠢。

南斯拉夫電影贊同相關的「東方」觀點。由訓練過的動物演出的電影比較容易看——也比較容易忘記。然而，在《電話接線生的悲劇》（Love Affair）片中，當黑貓自己優雅地走過去，坐在艾娃・拉斯光溜溜的臀部上，這形成了一個難忘的歷史性鏡頭（這隻貓為這個角色帶來厄運，她後來死於自己愛人之手）。這和任何一隻貓或蛇都沒有關係。至於庫斯杜力卡，他甚至在描繪動物時，也保存了「自然」的曖昧性，拒絕將牠們兩極化、使牠們做出極端的行為。這是對類型電影的重大否決。即使是特別著墨的動物角色——像是《地下社會》的桑尼（Soni），牠們也不會純粹只是可愛或兇惡而已。

喪失寵物：童年的結束

　　庫斯杜力卡每部電影中，都有動物「客串演出」，其中有些（後文斜體字所列）更是敘事的象徵秩序的重要一環：

—— 《你還記得杜莉貝爾嗎？》：猴子、狗、*兔子*、*鴿子*
—— 《爸爸出差時》：鴿子、狗
—— 《亞利桑那夢遊》：*比目魚*、*雪橇犬*、烏龜、豬
—— 《流浪者之歌》：*火雞*、貓
—— 《地下社會》：鸚鵡、*猩猩*、鵝、老虎、大象、魚、豬、貓、牛、驢、馬、鹿
—— 《黑貓，白貓》：*貓*、狗、老鼠、鴨子、*火雞*、*豬公*
—— 《巴爾幹龐克》：鵝、牛、豬、蜥蜴、狗、貓

　　在庫斯杜力卡的好幾部片中，喪失寵物象徵飼主的成長過程。在《你還記得杜莉貝爾嗎？》中，狄諾第一次展現催眠能力，即是在他的寵物兔身上。他將愛上的女孩在肯親吻他之前，先吻他的寵物鴿。當她終於吻他的時候，狄諾的鴿子偏偏選擇主人的額頭，作為絕佳的棲息點（狄諾生氣地反應，但根據地方的迷信，這是好運的徵兆）。最後，當他父親覺得狄諾的年紀夠大了，便拆下了他的鴿舍。唯有瞭解《你還記得杜莉貝爾嗎？》的象徵系統，《爸爸出差時》中的梅薩和妓女一夜春宵後出現的鴿子才有意義：牠們如今變成一種「內在」的符號，代表「性」——這次發生在關起的門後。這延伸到《黑貓，白貓》裡，葛爾加想起前妻時，會說「我的小鴿子」。

　　《流浪者之歌》的主角從祖母那裡收到一隻火雞當作禮物。他的叔叔梅爾占很眼紅：「每次都是沛爾漢這個、沛爾漢那個，有甚麼是要給

我的呢？」這隻寵物火雞親近地陪伴沛爾漢長大，而且似乎聽得懂他的命令。當他開始追求同鄉的吉普賽女孩雅茲亞時，這次輪到火雞感到忌妒。他的無賴叔叔終於把火雞拿來煮成午餐，這是沛爾漢第一次真正怒火中燒。他不久後便離家出走。當他們一幫人在義大利被捕，沛爾漢在睡夢中模仿火雞叫。最後，他在臨終之際回想起那隻火雞，如今牠籠罩在白光之中，彷彿置身天堂。簡言之，火雞是家庭正式的一員，而對無父無母地長大的沛爾漢來說，牠更甚於家人。火雞在片子前半段是沛爾漢的同伴，而且很可能代表了他驟然失去的童年回憶。後來，火雞成為沛爾漢象徵性的替身——這隻動物的尊嚴、死亡和復活都指涉到牠的主人。我們甚至可以更進一步說，這隻笨拙、「不受管教」但美麗的動物代表沛爾漢的靈魂。

此外，當大水沖走沛爾漢偷來藏在河渠石塊後的財寶，他唯一從水中救回來的是一隻小白貓。這似乎就夠了：這立刻提醒了他——他真正的目標是自我犧牲，而非屯積塵世的財物。在他短暫的犯罪生涯中，蒐集黃金錢財只是達成目的的手段：他起初只是想讓生病的妹妹「有雙瑪麗蓮·夢露（Marilyn Monroe）般的美腿」，以及娶走心愛的女孩。被拯救的小白貓象徵依賴他的人（小孩、生病的妹妹）。而正是在那一刻，他決定離開義大利，重新讓一家人團聚。

就像《流浪者之歌》，《地下社會》裡的角色也將永遠無法克服失去寵物的傷痛。當炸彈襲擊伊凡工作的動物園而害死動物，伊凡傷心欲絕。他和倖存的小猩猩一起變老——他們甚至在這樣嘲諷的共生關係中「變得機靈」。他們一起躲到地下、逃離拘禁，當伊凡「移民」德國時才「分開」。身為有妄想症的瘋子，伊凡會爬樹；影片還安排了某種浪漫的重逢——他們在多年後找到彼此。在一連串的鏡頭中，伊凡和徹爾尼的兒子約凡被拿來和桑尼相比：斯拉夫科·施提馬茨與塞貞·托多洛維奇臉上的表情和他們的比手劃腳，都刻意模仿那隻寵物猩猩。

在開場的片段，作者即運用動物清楚勾勒出即將登場的人物的能力：其一（伊凡）和不起眼的跟班一樣脆弱，因為失去寵物而傷心欲絕。另一個則是被神化成堅不可摧、幾乎大無畏的英雄：家鄉受到無差別轟炸、個人遭受電擊、懷孕而歇斯底里的妻子、甚至是橫衝直撞的大象——全部同時出擊——也絲毫無法使徹爾尼亂了分寸。徹爾尼是這樣的一個硬漢，既不受驚、也不害怕，就算窗下出現逃跑的大象也一樣。他既強硬又不顧他人：他隨手抓起一隻小黑貓來擦鞋，然後就走人。由於黑貓代表厄運，這實際上代表他的宣告：對命運嗤之以鼻。

添翼的豬：動物象徵

> 如字面所示，魔幻寫實提出一個讓魔幻獲得現實地位的方法。讓諸如阿斯圖里亞斯（Asturias）的《玉米人》（*Men of Maize*）、魯爾佛（Rulfo）的《佩德羅·巴拉摩》（*Pedro Páramo*）、尤其是馬奎斯（Márquez）的《百年孤寂》（*One Hundred Years of Solitude*）等小說與眾不同的，是它們將本土民間信仰當成確鑿的知識，而非異國情調的民間傳說。這意味著這些信仰將滲透到用來敘事的語言中，讀者將無法仰賴和「進步」相連的西方科學理性思想，來解讀所讀到的東西……魔幻寫實……意味著並置歐洲與本土對事件的感知。例如，在《佩德羅·巴拉摩》中，最後揭曉所有角色其實都已死亡……馬奎斯常常強調，某些讀者和評論者眼中奇幻的東西，事實上只是很普通平常的現實。你如不瞭解社會與歷史脈絡，它就會顯得奇幻或具有異國情調。（羅威廉〔William Rowe〕）[36]

庫斯杜力卡電影中的動物並不具備「善良」或「邪惡」的性格，即使牠們突然從動物園逃走亦然。牠們活在和人的共生關係中，顯得頗為

圖7：庫斯杜力卡與桑尼——《地下社會》中的地底俘虜之一。動物在庫斯杜力卡的電影中扮演明顯的象徵性角色。

「中立」。《地下社會》中，因納粹轟炸而從貝爾格勒動物園逃出來的那頭受驚大象所造成的最大危害，似乎只是偷走主角的鞋子（徹爾尼反擊辱罵道：「你……你是馬呀！」）。然而，在所有這些電影中，動物乃充當象徵符號，而非執行或指示特定的行為。史實上，確實發生過野生動物從貝爾格勒動物園逃脫：這座動物園於一九四一年的轟炸中被擊中，導致一些動物從園中脫逃。柵欄傾塌，較大型的野獸擊殺小型的動物。不過，這起事件在《地下社會》中乃作為一個特殊的隱喻：戰爭開始了，人的野性本能被解放出來，弱者受苦。

在庫斯杜力卡所有的電影中，《地下社會》在探索動物的象徵上最具野心。從片頭——說話的鸚鵡宣告幾位主角是「流氓」，到片尾——由牛來象徵亡者的靈魂，《地下社會》片中出現了整座動物園（從實際

上和修辭上皆然）。當徹爾尼二十歲的兒子約凡生平初次離開地下避難所，他對外在世界的無知，由他無法分辨不同的動物可見一斑。

《地下社會》片中好些隱喻的用意源自指涉到動物界的（塞爾維亞語的）諺語及措詞。馬爾科在狐媚的妓女堆中買春（塞爾維亞語比喻成剛送到附近市場的棱魚）。約凡和伊凡一直（與他們的夥伴桑尼）一起鬼混（monkey around）。當一尾鯰魚（在塞爾維亞俗諺中代表愚蠢）在徹爾尼的餐桌上復活時，他急忙用槍來解決牠；這很顯然是在預警接下來，徹爾尼已經解決掉、或至少他以為自己解決掉的一名納粹將再度出現。然後法藍茨帶著一群人來尋仇，這次換徹爾尼和馬爾科當笨驢（一匹真的驢子在法蘭茨到達時神祕地入鏡）。最後，當馬爾科、娜塔莉亞和伊凡死到臨頭時，一匹白馬奔跑入鏡。

此外，只要在適當的場合，庫斯杜力卡經常使用當地通用的諺語和笑話來應用常識。就我們所知，這是庫斯杜力卡原創的符號學貢獻：「我發現，例如在《地下社會》中，把笑話依照人們說的方式一五一十地〔在電影中〕搬演出來，效果極佳。」[37]就連著名的結尾片段，包括關於南斯拉夫解體與孤立的所有大隱喻，都不過是將民間流傳的說法：「我們的國家崩解了！」（Pukla nam zemlja!）予以視覺化罷了。[38]

庫斯杜力卡從最喜歡的素樸派畫家的畫布上汲取靈感，而將動物描繪成與人類處於快樂的共生關係。電影呈現露天的生活，動物於是總能作為敘事的一個基本部分。為了使動物合理地融入《地下社會》以都市景觀為主的背景裡，片中出現了動物園和動物園管理員的角色。不過我們不得不納悶：怎麼可能將動物塞進音樂紀錄片，而不對敘事造成明顯的負擔？然而，庫斯杜力卡在《巴爾幹龐克》裡不費吹灰之力就辦到了這一點。每位樂手都被賦予獨有的象徵標記：貝斯手被控將蜥蜴斷尾，但他保證尾巴會再長出來；薩克斯風手帶獅子狗去看獸醫，然後兩者一起玩起音樂來了；鼓手模仿豬，嚇到旁人；鍵盤手的

《政治》（*Politika*）報刊被山羊吞進肚子；低音號手擁有一頭牛；然後，由於主唱在拍攝音樂錄影帶時弄破了幾顆蛋，於是加入鴨子，再生出幾顆來。不知不覺中，這部電影中的動物數量慢慢增加，最後，甚至《巴爾幹龐克》片中一再響起的歌曲，也多以動物為主題（〈瓢蟲〉〔Ladybird〕、〈比特犬〉〔Pitbull Terrier〕、〈雲雀〉〔Sky Lark〕）。

　　庫斯杜力卡最接近動物擬人化的呈現，是《亞利桑那夢遊》片頭的作夢場景：一隻雪橇犬在極地的嚴冬中救了主人。然而，對主角艾克索而言，這隻雪橇犬也代表「救星」，他之後會遇到有自殺傾向的人物，並將設法勸阻他們。這段演出最棒的地方，在於看來彷彿出於本能、而非經過練習的，是自動自發的、而非「演出來」的。在《爸爸出差時》和《黑貓，白貓》中，狗和主人翁也互動密切，但最自然的表演出現在《你還記得杜莉貝爾嗎？》，在兩個鏡頭中，街頭的雜種犬顯然自由發揮。其中一個鏡頭裡，父親在醫院門口，一隻黑狗繞著他徘徊，突顯出他躊躇著，不知該如何說出最後的話。他想告訴狄諾他很愛他，但仍保持沉默。在本片最後的鏡頭中，一群狗和小孩子跟在載著狄諾一家人離開街坊的卡車後奔跑。其中一個孩子踩到小狗而絆倒，他的樣態基本上是無法彩排出來的。同樣的狀況也見於《地下社會》：一隻鵝激怒了一頭老虎（南斯拉夫王國和納粹德國？）。《流浪者之歌》、《亞利桑那夢遊》、《地下社會》、《黑貓，白貓》——這些電影中都有訓練有素的動物擔綱。然而，這比較是關於置換（transposition）：導演選擇不經意的片刻，這正是他畫面的力量所在。他片中有動物的場景都——或至少看起來——十分自然，也總是具有象徵意義。

「牠們總是很快樂」：主導主題

《亞利桑那夢遊》片中最明顯的主導主題（*leitmotif*）是一隻偶爾現身、悠遊於景象中的魚（一些這樣的「鏡頭外」特效會出現在《亞利桑那夢遊》與庫斯杜力卡後來的電影中）。《亞利桑那夢遊》的主角艾克索是（紐約的？）「漁獵監察人員」，聽起來像是在自我追尋的人的行業。艾克索不單計算和測量魚，還會「探視牠們的靈魂」，「讓牠們做好游入海洋的準備」。這也暗示艾克索與其他角色的關係。[39]

我們也可以在英國電影中找到一個顯著的相同例子：在《女狐》（*Gone To Earth*）中，寵物狐狸很明顯是狐媚的吉普賽女主角的象徵，並助於界定出女主角與同時獵捕她和牠的上流社會男主角之間的關係。而一如寵物狐狸適用於比喻喜歡赤腳在林中奔跑的吉普賽美女，寵物龜則是《亞利桑那夢遊》中的葛蕾絲的好選擇，這個角色就和烏龜一樣封閉而難以接近。有一刻，她抓到機會好好談她的寵物：「我想當海龜，牠們總是很快樂。」她被問到怎麼知道烏龜很快樂，答道：「因為如果你看牠們的臉，牠們總是在笑……而且牠們長生不死。」快樂而長生的烏龜是葛蕾絲的反面形象：她小時候遭到虐待，後來失怙、孤單、病態地善妒、徹底不快樂，而且內心被死亡所牽縈。

《黑貓，白貓》的主導主題，是實際吞噬掉一輛衛星牌（Trabant）汽車的大豬。這大可作政治隱喻的解讀：豬正在吞噬東歐沿著「藍色多瑙河」殘存下來的東西。這樣的解讀可以從《地下社會》中一個有如博斯（Bosch）畫作的簡短鏡頭獲得印證，其中，一頭大豬把屍骸當成點心在啃。尤其是在最早描述南斯拉夫無政府狀態的塞爾維亞電影《人生多美麗》（*Life Is Beautiful*）推出後，這樣的解讀更是無可避免。該片的結尾片段包含了分解鯨魚、加以貯存的紀錄片鏡頭——這是很直接、強而有力的隱喻，象徵著肢解被毀滅的國家，並將戰利品中飽私囊。

死亡與復生

——娜拉，你的心……

——我才不管我的心。（以吉普賽為主題的電影《王子》〔*The Princes*〕）中的對白）

你大驚小怪，我才不甩死亡咧。（《黑貓，白貓》中，吉普賽大家長扎里耶逃離醫院時的台詞）

《黑貓，白貓》並非以吉普賽人為笑柄，而是嘲笑死亡：兩個吉普賽家族的家長都死而復生。然而，他們的復生絕非沿襲恐怖電影的成規：他們並不憤怒、沒有舊約聖經般的復仇、也不是找活人討未了的債。他們彷彿從夢裡醒來：扎里耶進入「臨床死亡」狀態，只是用來阻止孫子婚禮的計謀。庫斯杜力卡一再以死亡開玩笑，反映出巴爾幹民族不可思議的生命力。這不只是反諷的，像在《地下社會》中；在《黑貓，白貓》中，這更成為可逆的。

一如在《黑貓，白貓》裡，《地下社會》中也有好幾個角色經歷了偽死亡——伊凡兩度上吊自殺（第一次是對《流浪者之歌》的指涉，他被哥哥救了）。《地下社會》瀰漫著自殺傾向，而自殺後也常常伴隨著復生：德國軍官法蘭茨中槍，後來才發現他有穿防彈背心；即使是高壓電流也殺不死徹爾尼，卻電死了刑求者；徹爾尼被要求飲彈自盡，但他佯裝自殺而脫險，後來並在弟弟伊凡毆打他時，再度裝死。約凡的新娘聽到約凡可能已經喪生時，投井自盡。徹爾尼聽到兒子的「呼喚」時亦然，但可以說是他把兒子害死的。法蘭茨（包括片中拍的關於徹爾尼生平的影片裡扮演法蘭茨的演員）總共被勒殺一次、槍擊三次……死亡與復生因此構成《地下社會》中最常反覆出現的主題。

在結尾的片段中，整群死者全部復生。而且不僅是生命獲得繼續、地下婚禮搬上地面重新來過，連瘸子與村中愚者都獲得治癒：伊凡講話變正常了；布拉查可以走路，也不再需要戴眼鏡。另一名瘸子——《流浪者之歌》的妲妮拉在夢中也和布拉柯（Braco）一樣能行走。在「真實」人生中，他們和殘疾是一體的。但童話世界（尤其是吉普賽的童話世界）超脫了生與死的限制。片中描述的環境有著充沛的生命力，即使面臨重大災難——甚至死亡，依然咧嘴而笑並且歌唱。庫斯杜力卡的角色一再復生，這不只是巧合。在塞爾維亞民間傳說中，這項特殊的聖經故事主題極為重要。

「為甚麼雨總是下在我身上？」：淨化與災難

水也一直富於象徵意義。[40]洗滌的目的不僅在於清潔，也是一種淨化。在庫斯杜力卡的電影中，這和墜入愛河的過程密不可分。《流浪者之歌》中有最實際的呈現：吉普賽人淨身儀式——源自北印度（Hindi）傳統的習俗——的同時，年輕戀人沛爾漢與雅茲亞也正在互相發誓。水在《你還記得杜莉貝爾嗎？》裡也是一項神奇的元素：狄諾與杜莉貝爾進行一個私密的儀式，在做愛之前會將一碗水灑在彼此身上。同樣地，《爸爸出差時》的小男主角馬力克則是和女孩一同入浴時愛上她。[41]

雨代表的意義則完全相反：它作為災難逼臨的惡兆。《你還記得杜莉貝爾嗎？》中，在狄諾很慘的時刻下起了雨：他目睹女友被迫和其他男孩們上床。狄諾無法承受：他衝出去哭，把淚水藏在雨中。雨對他父親來說也是災難，因為站著淋雨使他的結核病更加惡化。《爸爸出差時》的開頭是夏天。賽娜去找哥哥打聽丈夫下落時，是下雨天。下一個片段中，仍下著雨，畫面上滿是冰冷的色調，馬力克與米爾薩兄弟倆為了弟弟存的錢而打架。雨代表危機：馬力克依然夢想著買足球，但米爾

薩堅持把錢交給母親。

　　同樣的規則也適用於《流浪者之歌》中的沛爾漢：盛怒的叔父將他家拆掉時，正下著雨（有趣的是，他是用繩索和卡車把房子往上拉，因此原始的片名是「懸吊的房子」〔A House for Hanging〕）。阿默德中風時也下著雨。此外，當沛爾漢返家獲知妻子懷孕時，他懷疑孩子不是他的，雨也隨著這番疑慮落了下來。最後，他偷的所有財寶都被大水沖走了。

　　《亞利桑那夢遊》中，一名愛斯基摩獵人陷入冰凍的水中。倘若不是他的狗救了他，他鐵定必死無疑——更何況當時下著暴風雪。而《亞利桑那夢遊》片末的暴風雨與狂暴的天氣（以閃電擊中一顆樹為高潮），為崩壞的大結局及葛蕾絲的自殺提供了末日般的背景。雨總是帶來悲劇——也因此《黑貓，白貓》這齣喜劇裡，總是陽光普照。

▌ 抽菸賦予力量

廣告：「廉價的符號」

　　我拍過七、八支廣告：在法國，當人們想要特別的東西，就會找我。一般而言，我拍過的廣告都是滑稽的，包括一支香菸廣告。概念是邀請幾位導演，各拍一部廣告。我猜假如布紐爾還在世，你要他在拍好萊塢電影和洗衣粉廣告中做選擇，他一定會選拍廣告。當人們以你的作者導演身分邀請你，而且不特別要求照他們的意思來拍，你便能很自由地發揮。此外，練習用三十秒的時間來說故事也很有趣。（艾米爾·庫斯杜力卡）[42]

和其他知名導演（兼雪茄行家）——像是尚-盧‧高達（Jean-Luc Godard）與羅曼‧波蘭斯基（Roman Polanski）並列，庫斯杜力卡本人也是雪茄行家，曾受委託為瑞士香菸品牌「巴黎女子」（Parisienne）拍攝一系列藝術感的廣告。參與的導演都是以作者導演的身分受聘。庫斯杜力卡選擇以馬戲團為廣告片的背景，當中包含幾位獨特的人物，並用一鏡到底的手法拍攝；波蘭斯基則採用吸血鬼的角色，愛在吸血後（這裡是吸人血）來根菸。

　　當客戶「需要特別的東西」，庫斯杜力卡交出來的成果確切符合期待，也不偏離他自己的童話世界（像是「巴黎女子」的廣告，或是「義大利線上」〔Italy Online〕的廣告）[43]。在庫斯杜力卡的情形，這種半分鐘的說故事練習似乎效果極佳，因為在他的片中，可以看到一些堪為典範、技術上十分成功、顯然極具想像力的微型導演技巧。前述的廣告包含一種微型的「品牌營造」：不只營造產品的品牌，也營造出導演其「主題內嵌風格」（style-locked-into-a-motif）的品牌。就庫斯杜力卡的情形，證明了分析微小細節足以反映出導演的整體哲學（魔幻、享樂、偷竊、欺騙、父權關係、成年等主題）。

　　更有甚者，有才華的導演也能在反覆運用的主題間自由輪替，甚至徹底「翻新」，而不落入刻板的俗套。庫斯杜力卡的電影提供了一些與抽菸相關的可能答案。許多舊的「香菸隱喻」由於經常被運用在電影中，已經流於陳腔濫調。朝別人臉上吐煙，暗指挑釁或鄙視；一堆菸屁股表示時間流逝；向人借火則代表挑逗。嘴角叼根菸代表這是個很「酷」的傢伙，一如知識分子吸菸斗、強硬的生意人抽雪茄，而妓女手持長菸嘴……。[44]隨著時間演進，抽菸器具成為電影專業的一部分，或者以馬克思的術語來說，即「生產的手段」。電影似乎真的是個「散播者」，而以高達的話來說，就是隨時大方供給各種「廉價的符號」[45]。

成年：《你還記得杜莉貝爾嗎？》

南斯拉夫電影中關於抽菸最精妙的符號鋪排，出現在庫斯杜力卡的處女作。當中具有多層意義：權力關係與階級、感傷（pathos）以及成長過程。《你還記得杜莉貝爾嗎？》中，人人都是菸槍，但仍依抽菸者的年齡做出明顯的階級分野。這無疑是一種成熟的象徵：父親會抽菸，但不准兒子們在他面前抽菸。狄諾的哥哥克林姆會抽菸，但從不在父親面前抽。最後，狄諾也會抽菸，但從不在父親或哥哥面前抽。未成年的角色，當然被禁止以抽菸展現他們的「態度」。然而狄諾的朋友們，那群流浪的小孩（fakini）全都會抽菸，作為有膽量、與眾不同和鄙視權威的象徵。年輕人的態度則介於中間，他們恐嚇青少年：克林姆有一次抓到狄諾在抽菸，而賞了他一巴掌。當然了，大人完全有權犯這項公然的罪行。

克林姆跟父親告狀，舉發狄諾的行為。馬侯故意問道：「我們上次是怎麼說的？」——「不准抽菸。」父親自己也摑了狄諾耳光，接著警告克林姆：「在這個家裡只有我可以揍人！」觀眾不禁察覺到，整件事都流露出一種父權的虛偽。禁忌所規範的是公然享樂，而非享樂本身（這也適用於性行為）。長輩們都很清楚年輕人的這種習慣，但他們在乎的是表象（及自己的權威），而非習慣本身。這由狄諾與父親私下的對話片段精彩地描繪出來。父親刻意營造一種氣氛，從他的盒中拿出一根菸給狄諾。狄諾拒絕了，面露尷尬之色（「爸，我不抽菸，我是說真的」）。父親注視狄諾的眼睛，淡然地繼續把菸遞給狄諾：「我曉得你不抽。來吧，抽一根吧。」狄諾接過菸，父親幫他點菸。

兩人之間因此建立了信任關係。馬侯跟兒子分享抽菸的快樂與「祕密」，然後小心翼翼地談起了催眠，不過影射的是女人——狄諾即將發覺的樂趣。聊了一會兒之後，父親抬高音量，突然拉回正常的狀況：

「熄掉那根菸。看看他，還會吐煙呢！」狄諾害怕地丟下菸跑開。父親想瞭解兒子的祕密樂趣：他並未擅自干涉或直接說教，而是用菸來接近狄諾，建立兒子對他的信任。在短短的時間裡，他既唆使又拒絕了兒子的樂趣，先是拿菸給他抽，然後又因此斥責他。這其實是一種「轉移」（transfer），源自他擔心狄諾剛萌芽的性慾，而他最後仍做到將這份隱憂表達出來。

不過，片中展現的階級秩序不只於此。最後，年事已高的人（老人、病人）也——被醫生——禁止抽菸。《你還記得杜莉貝爾嗎？》接近尾聲之際，有一個既嚴肅又滑稽的時刻：狄諾去探望住院的父親。狀況整個顛倒過來：如今，狄諾幫父親點菸（現在比較是父親依賴狄諾，而非相反）。父親為了隱瞞醫生，遂把菸遞給狄諾：「醫生來了！」他帶著作弊的小學生被抓到的無辜神情（「你好啊，醫生」）。他顯然因為健康考量而被嚴禁抽菸。這也可以解讀成：父親將成人的權力傳授給兒子。父親變成幼兒，而兒子成為男人。

請注意《你還記得杜莉貝爾嗎？》與好萊塢電影《爵士春秋》（*All That Jazz*）中，和權威的關係及醫生和病人的關係的不同。後者的主角不顧健康，這是他選擇的生活方式，醫生也實際確認了這一點。可以建議他不要這麼做，但無法加以禁止。《爵士春秋》的主角在診所進行例行肺部檢查的過程中，從未片刻停止抽菸。而醫生也沒有立場提出健康生活的建言——他自己在全程中也抽菸，且和病人一起做出肺結核的咳嗽。他甚至連試都沒試。在某個意義上，他對主角而言是個「理想」醫生，因為主角和他一樣，絲毫不想放棄自己的嗜好。

庫斯杜力卡其父權的、東方的價值分級迥異於西方將醫療服務視為商品的態度。在西方，醫生比較類似機械技工，盡可能長久地維持病人的健康。在東方，醫生比較像是醫護人員，保有生與死的祕密。或許二者的訓練大同小異，但社會位階截然不同。

《你還記得杜莉貝爾嗎？》的父親知道自己不久於人世。在感人的一刻，父親進入醫院大門時擁抱了狄諾，偷偷將自己的吸菸用具塞進兒子的口袋：一個不起眼的菸盒、菸嘴和打火機。這些幾乎是父親留下的唯一貴重物品，但這個舉動的重要性基本上是象徵性的。父親正將狄諾送進成人的世界；這是他象徵性的成年禮。而由於狄諾不是長子、亦非老么，父親顯然視他為自己的傳人，將照顧家人的責任託付給他。

在本片的最後一幕中，狄諾抽著菸，深陷於沉思中。這個角色經歷的一連串冒險與得失讓他變得成熟：抽菸是在追憶這些事件。香菸的煙圈消逝無形，彷彿在說：「這一切〔回憶、人生往事〕不過如煙一般」。更早之前的一部塞爾維亞電影：由戈蘭·馬克維奇執導的《特殊教養》（*The Special Upbringing*）——由飾演狄諾的斯拉夫科·施提馬茨主演（扮演父親的斯洛博丹·阿利格魯迪奇則擔任配角），也以類似的方式結束（當時不抽菸的施提馬茨表示：為了演出這個角色，他必須「練習抽菸」）。

不過，在南斯拉夫電影中，像《你還記得杜莉貝爾嗎？》這樣賦予抽菸一整套豐富涵義的作品很難得。單是基於主角們的抽菸習慣，即可構築出故事中重要的人際關係的全盤概況，甚至反映片中的整個社會。在這方面，《你還記得杜莉貝爾嗎？》不啻為一部野心宏大的作品，即使在姑且不論庫斯杜力卡的整體作品之下亦然。這番說法並非誇大其辭：抽菸在此代表生活方式，而且是當中息息相關的一環。

當然，一經確立特定（且較為固定）的主題之後，即可隨意組合，創造繁複而意想不到的變化。《你還記得杜莉貝爾嗎？》片頭，一隻關在籠中的猴子吸引了旁觀者的矚目。狄諾一夥人試著叫一名高個子鄉巴佬拿菸給猴子抽。[46]當這傢伙低身靠近猴子，這群小孩即扒走他的錢包。同時，猴子搶走那包菸，拆個稀爛。在這個情形中，三項主題組合出強而有力、意想不到的象徵。而且，一如在庫斯杜力卡後來的影片

中，這樣的呈現方式將觀眾的注意力導向主題與後續的情節。

一次三根菸：共同享樂

中國電影《小武》是東方電影中菸抽得最凶（而且和庫斯杜力卡路線相同）的一個好例子。該片的主角是當代電影中菸癮最重的。他顯然也透過抽菸而獲得力量：他抽得起「西方」的菸，這就是身分地位的表現。他樂在抽菸，但也很愛現：心情好的時候，他會開始自動拿菸請人抽。有一回，他的朋友製造了一只俗氣的打火機，點火時會響起〈給愛麗絲〉（Für Elise）的音樂。身為扒手的主角用完這個玩意兒後便（出自本能反應？）占為己有。類似的場景也出現在《流浪者之歌》中，阿默德幫派中的伊爾凡是沛爾漢的朋友，多年後和沛爾漢重逢，問道：「你抽甚麼菸？」。沛爾漢掏出一個盒子（之前的場景顯示這是登喜路〔Dunhill〕品牌的），遞了根菸給他。伊爾凡抽出一根菸，說道：「哇！好讚的菸」，而實際上是稱讚沛爾漢「出人頭地」。

高超的導演能使抽菸發揮隱喻的作用，而同樣的行為可以蘊含多重意義。請抽一根菸的行為足以導致觀眾做出多樣的解讀，像是挑釁，就如在《探戈與金錢》（Tango & Cash）中，主角沒從別人遞給他的菸盒中抽出菸來，卻拿走對方嘴中的菸。這也是指鬥爭，一如《諾言》（Promise）片中的一幕，兩個東德人輪流抽一根菸，高談對「另一邊」的繁華的幻想。就庫斯杜力卡的情形，同樣是共抽一根菸的行為，可能意味著給予或拒絕樂趣（《爸爸出差時》）、偷竊／詐欺（《流浪者之歌》）、合作的邀請（《地下社會》），或是親密關係（《你還記得杜莉貝爾嗎？》；《亞利桑那夢遊》）。

《亞利桑那夢遊》片中，艾克索和葛蕾絲在甚感親密之際同抽一根菸。不過，片中另一個鏡頭則表現了較跳脫常規的「香菸隱喻」。和

愛人伊蓮徹夜激情後,艾克索一次點燃了三根菸。這可能是指性的歡愉（三倍的強度,或一夜三次）。或者,每根菸可能分別代表三位主角,在一個屋簷下一同「消耗殆盡」。或是指艾克索在母女倆之間左右逢源,獨自享盡齊人之福。

狄諾後來發現杜莉貝爾在市區的旅館工作,於是前去找她。他看著她表演脫衣舞:如今她就像電影中的人物,有著一頭金髮。狄諾去她的房間找她,問她過得如何。「我還活著」,她回答。她由於出賣靈肉而變得冷硬,而她變成菸槍的事實更突顯了這一點。倆人做愛,她在他嘴裡插了一根菸,並且點燃。這個舉動認定了狄諾是她的情人:他們共享一根菸,正如他們共享歡愉。而杜莉貝爾實際上「給予」他歡愉,也從他身上「獲得」歡愉。

吉姆·賈木許（Jim Jarmusch）指出,在好萊塢經典電影中,德國軍官抽菸的方式很奇怪,尤其是他們拿香菸的方式。[47]他們的樂趣不一樣,造成他們和觀眾之間的疏離感。有趣的是,庫斯杜力卡在《地下社會》中塑造的漫畫人物般的德國軍官法蘭茨顯然不抽菸;片中只有一次顯示他拿菸──當時他扮演好警察,將點燃的菸塞進被綑綁的徹爾尼嘴裡。徹爾尼把菸吐到他臉上,並口吐他慣用的詛咒。他雖然可能是盜匪,但不是通敵的叛徒。

詐欺:《爸爸出差時》、《流浪者之歌》

因此,可以藉由類似的手段來拒絕樂趣。羅曼·波蘭斯基的《鑰匙孔的愛》（Bitter Moon）片中,主角目睹女友和另一個男人貼身熱舞。盛怒之下,他獨自離開夜店,坐上計程車,而當他想點菸時,計程車司機亮出「禁止抽菸」的標誌。這於是加深了主角的挫折:他面臨了樂趣的雙重拒絕。他於是把點燃的菸丟出車窗。

在《爸爸出差時》中（早於《鑰匙孔的愛》），庫斯杜力卡圍繞著相關及倒反的隱喻；他讓主角梅薩在小舅子的婚宴上，未經後者同意就搶走他口中的菸。梅薩以前的情婦安琪查此時已嫁給吉猷。梅薩的這番舉動遂顯示他從小舅子身上奪走歡樂：不只搶走抽菸的樂趣，還有洞房花燭夜的歡愉。這既是他的魯莽，也是一種欺騙——但其意義更延伸到人物複雜的關係糾葛。對梅薩而言，他和那個女人的韻事無疑改變了他的人生：她向警方舉發他，導致他長期坐牢。最重要的是，吉猷還是警方的人。

這個搶菸的小動作，讓主角完成微小的象徵性復仇。他接著把安琪查帶到地下室，真正的復仇在此展開。點菸可以表現親密、關係、或權力的整個轉移。在《金錢帝國》（*The Hudsucker Proxy*）片中，公司董事長自殺，但他點燃的雪茄立刻被一位董事會成員「接手」。關於公司的下一位接班人是誰，答案不言而喻。我們還可以推論出運作方法的一些細節——他會自行攬下大權，而非等到被推舉升遷。《流浪者之歌》中也有一幕類似的抽菸場景（該片也早於《金錢帝國》——如果讀者認為這有重要性的話）。阿默德油嘴滑舌地安撫沛爾漢，好驅散他關於阿默德是否會實現承諾的疑慮；此時，阿默德不經意地抽走徒弟口中的菸，拿過來繼續抽。藉由語意學，我們趨向於對阿默德保持懷疑。原來，身為職業小偷的阿默德依循著自己的「天性」本能，一路謊騙和欺詐沛爾漢，並偷他的東西。

一開始，沛爾漢的叔叔梅爾占和阿默德的一個弟弟一起賭博。與這名罪犯同夥的侏儒在梅爾占身後偷看他的牌，他口吐煙圈，手裡打著暗號。最後，沛爾漢的叔叔打牌輸到全身只剩一條內褲。雅茲亞的父親在《流浪者之歌》中用香菸使出更複雜的把戲，表面上吞下香菸，然後從耳朵噴出煙來。我們觀眾從一開始就進入了一個欺詐與魔幻的世界，常規在此並不適用。而這光從主人翁們抽菸的方式就顯而易見。

一九七〇年代版的《大盜龍虎榜》（*Dillinger*）中，每當追捕主角的警探掏出雪茄，周圍就會出現好幾隻點燃打火機的手。這意味著他強大（而且逐漸增長）的權威，因為冒出越來越多隻手，想獲得他的青睞。同樣地，《地下社會》的徹爾尼也抽著與他的力量成比例的大雪茄。一旦《流浪者之歌》中的沛爾漢自己累積足夠的權威、將要「飛黃騰達」，成為阿默德的副手，他馬上開始抽起雪茄；此舉顯然是模仿奧森・威爾斯（Orson Welles），他之前並看過他的海報。沛爾漢的權力明顯展現在這一幕：一名壞蛋跳出來幫他點菸（這個壞蛋如今顯然由他使喚）。不過，那樣的舉動與《大盜龍虎榜》的情況迥然不同。在此，這發生在乞丐的底層世界。因此，點菸器是個俗氣的玩意兒——可笑地混合了手錶和打火機，而如今是由一名侏儒點菸。

在庫斯杜力卡的電影中，抽菸迥異於好萊塢與時事相關的教條派（許多美國片都帶有小型的宣導）。相反地，在庫斯杜力卡的電影中，抽菸象徵成熟的意義，而且被理解為一種成年的儀式：年輕人模仿長輩，就像《你還記得杜莉貝爾嗎？》、《流浪者之歌》和《地下社會》中抽菸的青少年。同樣地，對庫斯杜力卡來說，抽菸的意義與西方當代導演相反：抽菸總是賦予他的角色權力，增進他們的權威，並且突顯他們人生中享受的樂趣。[48]在庫斯杜力卡的電影裡，抽菸是一種巴爾幹現象，保有儀式性的返祖性質。

吉普賽之王

享樂、音樂與魔幻

Kusturica

私人樂趣、眾人罪惡

巴爾幹與享樂

試想巴爾幹半島這個地方……被自由派的西方媒體描繪成民族熱情的漩渦——多文化融合的美夢變成了一場夢魘。斯洛維尼亞人（我本身就是）的標準反應會說：「是啊，在巴爾幹半島的確是這樣，但斯洛維尼亞不屬於巴爾幹的一部分；我們是中歐（*Mitteleuropa*）的一部分；巴爾幹要從克羅埃西亞或波士尼亞開始算；我們斯洛維尼亞人是歐洲文明抵抗巴爾幹瘋狂的最後壁壘。」如果提出「巴爾幹半島從哪裡開始？」這個問題，得到的答案總是從那下面開始，往東南方過去。對塞爾維亞人來說，巴爾幹始於科索沃或波士尼亞，塞爾維亞人在那裡努力捍衛基督教歐洲不受這個「他者」的侵略。對克羅埃西亞人而言，巴爾幹開始於信奉東正教、專橫暴虐且殘留拜占庭遺緒的塞爾維亞，克羅埃西亞則擔任護衛西方民主價值不受其擾的角色。對許多義大利人與奧地利人而言，巴爾幹始於斯洛維尼亞，那裡是斯拉夫蠻族的西方前哨站。對許多德國人來說，奧地利也被巴爾幹的腐化與無能所敗壞；對許多北德人來說，天主教的巴伐利亞也難逃巴爾幹的汙染。許多傲慢的法國人則覺得德國沾染了東方巴爾幹的野蠻——他們缺乏法式優雅。最後，對某些反對歐盟的英國人而言，歐洲大陸是新版本的土耳其帝國，並以布魯塞爾為新的伊斯坦堡——這個貪婪的專制暴政威脅著英國的自由與主權。（斯拉維·紀傑克）[1]

巴爾幹位於何處，除了在我們的想像之中？以巴爾幹位於何處的問

題來問塞爾維亞南部、馬其頓與波士尼亞東部的居民，答案會是甚麼？所有人似乎都把責任推給別人，但唯一合理的答案（同樣適用於許多西歐人）則是：巴爾幹就在這裡。一些來自巴爾幹心臟地帶的藝術家，像是艾米爾‧庫斯杜力卡，則提出更為基進的主張：巴爾幹（意指東方〔Orient〕和東邊〔East〕，但也是飽受詛咒、妖魔化、羞辱、傷害的歐洲外圍地帶）就在我的作品裡；我在哪裡，巴爾幹就在哪裡。

西方對巴爾幹的看法一如他們對第三世界抱持的既定觀點，可以用「幸好你不住在那裡」[2]來一言以蔽之。巴爾幹地區滿是不修邊幅、「邋遢」（sloveny）、具有斯拉夫名字的人，且由它而衍生的都是惡劣的字眼，像是「吸血鬼」與「巴爾幹化」[3]。庫斯杜力卡的情況則正好相反。他的作品和這樣想像中的巴爾幹他者密不可分。透過利用並強調這種差異，他讓觀眾羨慕巴爾幹的多采多姿、自由自在、性情、熱情與美好。他一個人便將種族歧視的偏見轉化成羨慕：相較於西方的疲弱不振，波士尼亞、吉普賽或塞爾維亞人的生之慾象徵了對遙遠——但不幸已失去——的生命力的某種懷舊召喚。因此，甚至是巴爾幹生活型態中顯然「原始」的面向與明顯的「落後」，都在庫斯杜力卡的作品裡轉變成優點，並獲致一種難以言喻而吸引人的魅力。這是導演得以同時在西方與家鄉成功的「秘密」手段其基本構成要素之一，顯然也是這一點，使他的作品如此獨特。相對於一般虛構或寫實作品將巴爾幹呈現為歐洲的黑暗面，這則可以被視為電影銀幕上最切題而實際的反向呈現。

很重要的一點是：庫斯杜力卡電影中的邊緣人物不只是占有一席之地，並純粹地被觀眾接受為合理的主角（一如好萊塢電影人物常見的情形）。他們也不是因為庫斯杜力卡的政治運作或煽動手法而加分（一如第三世界電影的基進運動時而發生的情況）。庫斯杜力卡對邊緣性的主要觀點在於邊緣生活其特殊、不可捉摸而極樂的愉悅，近於法國人所謂的神漾（*jouissance*）。這種樂趣既是美學的、也是身體的，但在此專屬

於（巴爾幹）他者其未知而神祕的滿足，對外來者而言是難以企及和理解的。那麼，對巴爾幹而言如此具有文化特殊性的這些樂趣究竟為何？

本地人以獨特的方式（敘情歌〔sevdah〕）享受音樂：他們熱中縱慾的、酒神式的、放肆不羈的慶祝活動（對婚禮的狂熱），且對超自然現象有深刻的理解，並如此虔誠地信奉古老的迷信，彷彿這對他們來說真的有效。生猛粗野的滋味、聲響、感受與觸覺都形成了庫斯杜力卡的主角們所經驗的地方奧祕、被遺忘的習俗與祕密的樂趣之漩渦，他並在電影中大規模利用這些素材。

音樂、飲酒、狂喜與民歌

「敘情歌」這個名詞的定義是一種音樂類型：情歌（sevdalinka）是從土耳其統治時期流傳下來的波士尼亞通俗歌謠——比較不是民間的，而更是都市的，而且原本是以沙茲琴（saz，一種弦樂器）伴奏，可見於《你還記得杜莉貝爾嗎？》的午餐片段。即使是比較愉悅的曲調，在西方人耳裡聽來依然頗為憂傷，盡是對人生與失戀的悲歡。的確，悲懷（sevdah）一詞常用來泛指對這些地區一般的音樂的某種情緒反應，或許甚至是一種具有文化特殊性的人生感觸。不過，音樂與酒都只是媒介——只要是斯拉夫人，就很容易想起難過的事。一如他們所說，這關係到在異族統治下的苦難中培養出的世界觀。

悲懷最廣為人知的意思是一種奇異的極度亢奮狀態，同時帶有斯拉夫人聆聽音樂時所陷入的深沉哀愁。它必須有現場的表演者和一張桌子（意指有酒為伴）。「文化特殊性」的元素是：必須亟力表現出對音樂的認同。要不是高舉雙手／仰頭朝天，就是發射自動武器（希望大家開槍的方向一致），不然就是把辛苦掙來的財產讓給樂手（最好是西方貨幣現金），或是敲碎玻璃器皿（身為巴爾幹地區最務實、最文明的希臘

人，還為了這種習俗特製盤子），或同時做上述的所有行為。

全世界都有藉助音樂出神入迷的現象——部落文化和伊斯蘭傳統則透過宗教儀式來進行。非洲裔美國人亦然，他們為了同樣的目的運用福音歌曲（世俗與宗教音樂最迷人的混合）。安達魯西亞人聽佛朗明哥音樂時，也會經歷一種頗為相近的熱切情感：著魔（duende）。諸如此類。斯拉夫敘情歌的特色在於：只在世俗的場合中演唱，並揉合了痛苦與樂趣。或許正因為如此，在最極端的敘情歌表演形式中，人們甚至可能會自殘。伊斯蘭苦行僧進入出神狀態時，不會感到穿刺的痛楚也不會流血，但另一方面，斯拉夫人卻在敘情歌的演唱過程中自殘，以感受痛楚及淌血。敘情歌將內在痛楚轉化並外顯為外在的傷口。這是一種全員齊唱、齊射、觸發傷殘且高度鋪排的悲觀厭世（Weltschmertz）。

悲懷是塞爾維亞電影中一再出現的主題，但不知為何，卻很少在電影敘事中流露出來。都會派的導演時常諧擬這個主題，因此，所打動的是銀幕上的人物，而非觀眾席上的人。令人印象最深刻、也最著名的例外出現在塞爾維亞電影《我還見過快樂的吉普賽人》：吉普賽主角貝里·波拉（Beli Bora）深受〈車輪轆轆〉（Djelem, Djelem）的曲調感動，於是打碎玻璃杯，將尖銳的碎片放在桌上，然後張開手掌壓著碎片，故意割傷自己。他笑自己幹的傻事，但笑著笑著，便哭了起來。這段演出十分搶眼，可能是比金·費穆（Bekim Fehmiu）最棒的演出，而他也是唯一活躍於國際影壇的阿爾巴尼亞演員。這可能是現存於電影銀幕上的悲懷境界的最佳版本，但若想感受起雞皮疙瘩的感動，你可能必須有斯拉夫血統。費穆顯然具有這種血統。

當然，庫斯杜力卡幾乎在每部電影中都深刻運用敘情歌（不過他在《亞利桑那夢遊》中滿難讓美國人進入狀況）。《你還記得杜莉貝爾嗎？》中，兩家人在午餐後擦出火花，差點——但未確切——到達這番境界。連皮條客辛圖也難以抗拒：當他現身當地的青年會——美其名為

「文化中心」，他隨即關掉義大利音樂，因為對他而言，只有流俗的本地音樂才夠來勁。他坐在桌前，旁邊必然伴隨一瓶啤酒。所有人都群起仿效。至於狄諾，後來也有相似的舉動：在夜總會看杜莉貝爾跳脫衣舞時，他也喝啤酒解悶，但其中並不包含悲懷那般濃重和強烈的哀愁。

換句話說，假如情緒悶在心裡，那麼你可能只是個醉鬼。但若是充分表達情緒，悲懷才會慷慨激昂。例如，《爸爸出差時》的吉猷無疑感受到極致滿點的悲懷。在婚禮上，吉猷的妹妹走向他，而從他們短暫的談話看來，她顯然指責他摧毀她的家庭幸福，雖然我們可以說吉猷並非徹底的壞蛋。他甚至不是很積極的警察。吉猷無疑因為參與讓妹妹和妹夫受害的惡行深感懊悔。這番感受隨著現場奏起敘情歌〈莫里奇兄弟〉（Braća Morići）而流露：歌曲述說一對真有其人的波士尼亞罪犯最後被軍方捉到並處死。[5]這顯然在吉猷心底激起一連串聯想，因為他在本片故事中就是扮演劊子手。既然他感受到悲懷，於是用頭顱敲碎一只酒瓶。他傷得不輕，臉上流露出彷彿忘卻憂愁的表情，類似《我曾見過快樂的吉普賽人》中的貝里‧波拉。而一如吉猷承襲了貝里‧波拉，《地下社會》片中也指涉到吉猷，還加了必要的誇飾：徹爾尼把頭當成致命武器；馬爾科也不遑多讓，多次用頭砸碎酒瓶，以警告娜塔莉亞她酒喝得太凶（但這並未明顯影響到他的頭及娜塔莉亞的酗酒惡習）。馬爾科與徹爾尼尋歡作樂時（內容包括嫖妓、開槍和大喝特喝），會請一輛車來載他們，但同時還要一輛車來載吉普賽銅管樂隊。一般而言，吉普賽樂隊以讓人最快地陷入悲懷而聞名（就算你本身並非吉普賽人）。

一如庫斯杜力卡援用並進一步發展的其他主題的情形，他必然將悲懷轉變成荒謬劇（Grand Guignol），一個極度誇大的版本，其中，人們的自我毀滅不僅止於自殘（這種衝動肯定也存在真實人生中），而一路延伸到自願死亡。《你還記得杜莉貝爾嗎？》中，馬侯在派對後不理性地對大自然大發脾氣（他堅持在外面淋雨，不肯躲雨），這或許是一種

「慢性自殺」、一種表達悲懷的怪異形式。同樣的道理也適用於《亞利桑那夢遊》中葛蕾絲的自殺（背景中放著「敘情歌」），以及《地下社會》中，娜塔莉亞之舞和馬爾科的自殘。可以說，這些都是聆聽敘情歌之際體驗的極端情緒鑄成的結果。[6]

「讓咱們出賣靈魂」：幾首歌曲

> 民歌豈不就是太陽神式與酒神式事物結合的永恆跡象（perpetuum vestigum）？民歌極為廣遠地在所有民族之間流傳，透過持續更新的表現而強化，這向我們說明了大自然這股雙重藝術衝動的能量，它在民歌中留下痕跡，正如一個民族的酒神祭儀活動在其音樂中變得不朽。的確，從歷史上也可以證明：任何盛產民歌的時代，也是最受酒神浪潮強烈刺激的時代，我們必須視之為民歌的基礎與先決條件。但首先，我們必須將民歌視為反映世界的音樂鏡子、那首原始的曲調，如今它試圖在夢中以類似的方式顯露，並在詩歌中表達。如此一來，旋律便同時是原初的與普同的……在民歌的詩中，我們見到語言極盡所能地模仿音樂。（尼采）[7]

《地下社會》中有精妙的悲懷片段。徹爾尼的兒子出生時，他的妻子薇拉同時殞命，一如沛爾漢的兒子出生時，雅茲亞喪生。薇拉一死，塞爾維亞民謠〈伊巴爾河請別流動〉（Stani, stani, Ibar vodo）便緩緩唱起。歌詞訴說一個「親愛的人」，「幾乎每天晚上」都在「孤單的屋子」裡等待。敘述者要求伊巴爾河停止流動，因為他「必須和他親愛的人會合」。至少就這首歌的情境看來，那位親愛的人已死；那孤單的房子是她的墳墓，而河流代表生命的流動。敘述者召喚死亡到來，這樣他才能與親愛的人重逢。

音樂持續到下一個片段。緊接在他的妻子辭世之後，這個片段一開頭看起來像一場葬禮。徹爾尼流著淚，在亡妻的照片前點燃一根蠟燭。然後樂手出現，他們其實一直在現場為他演奏這首曲調。他的手已經血跡斑斑：這是個悲懷的時刻。該片段持續下去，呈現徹爾尼坐在歡宴中的一桌，原來這一切實際上是為他兒子慶生。隨著劇情繼續演進，我們可以明顯看到，這場生日派對只是一個幌子，徹爾尼藉機對付亂來的同夥（他們竊取原來由徹爾尼偷的錢）。死亡、誕生、悲懷、歡慶與報仇全都繫在一起，在「自然而然」的發展中互相交會和取代。

庫斯杜力卡在表現悲懷上最具原創性的貢獻就是上述這個片段，其中，悲傷與歡樂的表現交織於一體。一開始，悲哀的輓歌表達出徹爾尼最深沉的詛咒，接著是毆鬥──兩名主角最喜愛的娛樂。馬爾科一手策畫出後續的情境：他命令吉普賽樂師吹奏較為愉快的曲調（「音樂快一點、再大聲一點」），然後動手開扁。馬爾科畢竟是醉了，興致也來了，想要揮灑熱血，只不過還不是他自己的血；而他將在大約二十年後悔恨──在約凡的婚禮上，他將自願廢掉自己的腳。

說也奇怪，《亞利桑那夢遊》中的悲懷時刻出現在一開始的片段：當狗救了愛斯基摩主人，背景中可以聽到〈來吧，亞諾〉（Hajde Jano, hajde dušo）的音樂。歌曲中，敘述者要他親愛的人賣掉所有的東西（每一段歌詞都提到一項物品），最後甚至要她賣掉他們自己的靈魂，「只為了跳舞」。這首歌是很典型的例子：歌曲某方面深刻探觸（斯拉夫人）對物質事物的鄙視；另一方面，它也顯現一種一路導致自我毀滅的非理性。這首歌有力地烘托死亡逼近的陰影，並在最後的自殺片段中再度響起。在片中，這首曲子也做為介紹艾克索這個角色的序曲，他最終願意賣掉一切，「只為了跳舞」，卻沒有共舞的對象。

最後、但也很重要的一個例子：沛爾漢衣錦榮歸地回到塞拉耶佛，卻發現女友雅茲亞懷孕了，他甚至沒問候家人，便直接到酒館

（*kafana*）買醉，栽進深沉的悲懷狀態。他把啤酒灑在半裸的吉普賽舞孃身上，嘲弄豐年祭的儀式。他認為懷孕的女友肚子裡的孩子不是他的，而那正是他面對命運的方式（「神啊，祢對我做了甚麼？」）。當然，他不會放過自殘的機會。他先咬碎酒杯，然後隨著祖母和雅茲亞的出現，讓狂歡之夜到達最高潮之後，他拿點燃的菸燙手臂，以此自殘。他的鄰居警告吉普賽樂隊：「停止音樂！你們快把他搞瘋了！」

除了找出庫斯杜力卡電影中特殊的悲懷主題之外，我們可以進一步說，庫斯杜力卡電影的主要目的就是營造這種特殊的心境。這是為甚麼音樂如此重要。它必須有效地傳達敏銳而具文化特殊性的情感——甚至是對「異教徒」。《流浪者之歌》中，當傳統曲調〈聖人紀念日〉（Ederlezi）全力播送時，悲懷有如野火燎原地傳遍各家戲院，連最麻木的人都難以倖免。因此，這部片中的河流片段才會如此感人：當中並未發生令人憂傷的事，而是記錄一個頗為開心的場面。它觸動觀眾，因為它和悲懷境界一樣，並非表達特殊的、依附於某一事件的特定情緒（*feeling*），而是一種深刻感受到、普遍而無所不包的情感（*emotion*）。它同時觸及極度的歡愉與深刻的痛苦：在表達悲懷上，〈車輪轆轆〉與〈聖人紀念日〉的「音樂錄影帶」所達致的境地遂足以媲美第七藝術。它們臻至的深度也和電影並駕齊驅。

那種黑魔法：異教信仰與超自然現象

新娘們在飛

如我們前面看到的，庫斯杜力卡讓他的人物背負多重的劣勢：在巴爾幹半島，「我們每況愈下」。但這些人物同時也令人意外地富於天賦

本領。《流浪者之歌》中的可憐人們受到身旁看護他們的鬼魂與幽靈幫忙（像是在妲妮拉面前現身的亡母幽靈）。他們有許多幻想，並且作著多采多姿的夢（沛爾漢夢見笑顏逐開的祖母出現在米蘭的街道上）；最重要的是，他們還身懷超自然能力：沛爾漢也擁有心靈傳動的天賦。

不過，庫斯杜力卡對超自然事物的興趣並非全然來自吉普賽人。這其實源自他本身（以及西德蘭）的作品，而且平分於不同角色身上。《你還記得杜莉貝爾嗎？》的狄諾學習催眠術；《爸爸出差時》的馬力克會夢遊；《黑貓，白貓》的老吉普賽人死而復生，年輕人札雷則是魔術師。徹爾尼也是，他在前述的生日片段中露了一手。[8]所有這些聽起來似乎不容易在敘事中處理，但超自然現象的效應並不像想像中那麼突兀。另外一個較為心靈走向（也較不「功能主義」）的電影傳統——俄國導演塔可夫斯基的作品，也影響了庫斯杜力卡。《流浪者之歌》正介於《魔女嘉莉》（*Carrie*）（因為片中女主角使用超能力來殺人）與塔可夫斯基的《鏡子》（*Mirror*）（片中具有心靈傳動能力的小孩在沒有明顯的目的之下讓一杯牛奶在桌上移動）之間。於是，沛爾漢有時運用他的能力取樂（捉弄他的鄰居），有時則為了達成目的（殺害阿默德）。就像他失落的家園一樣，庫斯杜力卡片中的指涉也徘徊在東方與西方之間。

所有這些角色藉由非理性事物來宣洩的行徑，並不講求實用價值。狄諾運用催眠術，頂多只是迷倒他的寵物兔；馬力克的夢遊充其量只是刻意嚇嚇爸媽。換言之，不像敘情歌徹底成為庫斯杜力卡電影中的基本要素，超自然現象比較是一種輔助元素。觀眾或許會期待看到圍繞超自然現象的各種可能性開展的整個劇情，但對庫斯杜力卡來說，這當中並沒有神祕的弦外之音、戲劇性的開場或被催眠迷惑的剪影。相反地，可以將超自然的天賦解讀成這些角色對其社會處境的非理性反應：狄諾投入催眠術以反抗父親的馬克思主義狂熱；正如馬力克的夢遊行徑或許是

對超現實的政治情勢波及其家庭的一種反應。這也適用於札雷的魔術：這是逃離拿他的未來當交易籌碼的匪類的唯一方法。面對周遭的殘酷現實，孩童與青少年均投入非理性的世界。

> 我在布拉格的一個老師告訴我：「分辨好電影和壞電影的方法，在於好電影的每個角色彷彿都沒有了重力。」於是我想，我為何不學夏卡爾（Chagall），真的讓人們都飄浮起來？（艾米爾‧庫斯杜力卡）[9]

　　庫斯杜力卡很聽他布拉格老師瓦夫拉的話，讓他電影中的人物飛了起來。有些人物消失於空中，或者，套用埃米爾‧洛泰亞努（Emil Lotyanu）詩意的片名，「飛上青天」。[10]在《你還記得杜莉貝爾嗎？》中，狄諾告訴杜莉貝爾，他夢見自己在他的城鎮上空翱翔。而在《爸爸出差時》的片尾，馬力克一路飛向天際。《亞利桑那夢遊》裡，載著氣絕的李奧的救護車也朝月亮（天堂？）飛去。其他有些角色則跟著家具一起漂浮，就像《亞利桑那夢遊》的艾克索和伊蓮。伊蓮唯一持續追求的幻想就是「飛走」。當安琪查被問到是否會害怕飛滑翔機，她很客氣地答道：「那沒甚麼。我們全家人都是飛行員。我就是愛飛。」《流浪者之歌》片中有兩名飛翔的新娘：沛爾漢亡母的幽魂以及雅茲亞。雅茲亞分娩時，沛爾漢讓她漂浮起來；這個複雜的場面同時包含出生與死亡、漂浮與心靈傳動、吉普賽人在戶外分娩的習俗及其遷徙移居的生活型態，因為剛好有一列火車在背景中經過。[11]同樣地，《地下社會》裡的新娘葉蓮娜也飛了起來──雖然是笨拙而機械般地。

　　可以說所有飛翔的角色（狄諾、馬力克、雅茲亞、安琪查、伊蓮、葉蓮娜、艾克索、李奧）都戀愛了，因此在夢之國度中離地飛起。但其中的關注還更深刻：飛行更是面對真實而迫切的問題時，一種孤注一擲

而非理性的解決之道。「飛走」的主題似乎是庫斯杜力卡片中的邊緣人逃離惡劣生活處境的唯一方法。但將他們放逐天際，似乎並非特別有社會意識的解決方法。飛行代表某種形式的逃避現實。以某種方式，這個概念在庫斯杜力卡的紀錄片《一隻鳥生命中的七天》（*Seven Days in the Life of a Bird*）中達到巔峰。一名男子在塞爾維亞買了一塊地，周圍是別人的私有土地。由於糾葛的法律因素，男子被禁止穿過這些土地開路，鄰居們也不讓他從他們的土地進入自己那塊地。嘗試各種可能的方法後，就像庫斯杜力卡說的：「他別無他法，只好去學飛。」[12]

宗教或迷信？斯拉夫人與異教信仰

庫斯杜力卡於《流浪者之歌》中也頗為深入地探索吉普賽人的宗教儀式。片中著名的潛入河中的儀式場面類似於北印度的傳統。本片的高潮之一，是將吉普賽人的不妥協連接到對基督教的否決的那一幕。在較完整的版本（電視影集）的《流浪者之歌》中，最後一個場景是掛在牆上的十字架：彷彿是厭惡主角的叔叔梅爾占為下一場牌局祈求好運的舉止，它上下顛倒。《地下社會》中也有十字架倒置的相關場景：背叛基督的罪人靈魂繞著十字架墮落地轉圈。即使是《黑貓，白貓》裡關於十字架的次要橋段（達丹用它來藏古柯鹼）也暗示庫斯杜力卡與信仰的關係。他身為無神論者，卻對基督教抱持近乎著迷的執念，而透過他電影中不斷出現的倒十字架主題，似乎可延伸成他視斯拉夫人為異教徒的一番表述。[13]事實上，倒十字架與利用教堂的鐘上吊自殺（出現於《流浪者之歌》與《地下社會》）都是東歐電影中既有的主題，通常用來評論共產黨對基督教的背棄。[14]

透過與大自然的某種感官連結表現的所有這些奇蹟與斯拉夫神祕主義，顯示出塔可夫斯基對庫斯杜力卡影響甚深。而兩者的顯著差

異是：塔可夫斯基的作品引人入勝地深具基督教意識，但《流浪者之歌》所呈現、甚至（似乎是由庫斯杜力卡本人）倡導的宗教則是異教信仰，這使他的立場比較接近喬治亞導演薩傑・帕拉占諾夫（Sergei Paradzhanov）。庫斯杜力卡喚起無以名狀的斯拉夫異教的過往，即是透過將它重現在精確聚焦的現代時期中。

《流浪者之歌》片中的河畔節慶場景發生在家族守護聖人紀念日（slava），這種塞爾維亞的東正教習俗源自斯拉夫昔日的異教信仰。片中的聖徒紀念日是五月六日的聖喬治日（異於陽曆的日期），這一天對所有吉普賽人都意義重大，即使對穆斯林亦然。細查之下，會發現這項習俗其實揉雜了多種宗教：印度教、伊斯蘭、基督教與異教信仰。這番揉雜顯然是「超越宗教」的。同樣地，《黑貓，白貓》中的所有吉普

圖8：《流浪者之歌》中著名的淨身儀式場景，包含庫斯杜力卡電影風格的所有重要的因素：具有深刻景深的鏡頭、突顯音樂的運用、環繞與升降的攝影機運動、平行的次要動作，以及最後、也很重要的——強大的情感衝擊。

賽角色頸上都掛著各式各樣的宗教符號（龍頭老大葛爾加混戴了大衛之星、新月形與基督教十字架；吉普賽老奶奶舒伊卡〔Šujka〕戴著偌大的十字架）。但似乎沒有人在乎──甚至注意到。鑽謀營生的重要性顯然超越任何宗教差異。

「黨的戰士」：伊斯蘭與共產主義

《爸爸出差時》的吉猷也有同樣的困擾。雖然（根據他本人的坦承宣告）他是「黨的戰士」，他卻不斷地提到神。事實上，儘管他應該守護共產主義的信條，他卻是片中唯一屢屢提到神的角色。同樣地，《流浪者之歌》裡最常祈禱的角色是梅爾占叔叔。但他唯獨祈求賭博時能有好手氣。他的對手比較務實：他們騙光了他身上的每一毛錢。

的確，觀賞《你還記得杜莉貝爾嗎？》會讓人覺得共產主義不是一種政治運動，而是一種類宗教。父親馬侯將自創的馬克思思想當成福音，不斷宣揚。他解說的方式（偶爾很好笑）全都是用陳腔濫調（「這個世上，除了物質，沒有別的。一切都是化學作用。化學就是物理，物理就是生物學，你懂嗎？」）。當他回家時──通常都帶點酒意，會召集兒子們，進行某種形式的共黨心理戲劇、模仿的「黨大會」，命令小兒子擔任會議記錄。有一次，母親憂心地提醒：上床時間到了。父親一臉嚴肅地反對：「賽娜，請勿打斷會議的進行。」

庫斯杜力卡最貼近伊斯蘭的時刻，可能是《你還記得杜莉貝爾嗎？》中馬侯過世的場景。片中的父親嚥氣後，他的姊夫貝席姆（Besim）最後到場，目睹老婆進行著穆斯林儀式──她甚至將死者遺體轉往麥加的方向──而大為震驚：「妳在幹嘛？他是共產黨員！」馬侯生前或許被共產主義收編，但他死後回復穆斯林的身分。本片劇本含有編劇阿布杜拉・西德蘭的自傳性成分，但和父親這個角色的關係顯然

密切關係到庫斯杜力卡自己的家庭背景。

　　庫斯杜力卡在這方面的態度模稜兩可。可以說在庫斯杜力卡的情形，「宗教議題」在於檢視斯拉夫民族異教信仰的一段過往，且這從未發展成一神教。亦即，在庫斯杜力卡的電影中，斯拉夫民族在面對基督教與伊斯蘭教上似乎是「不成功」且不完整的。至少在告解的層面上，他們很難算得上有宗教信仰：他所有的角色都處於「半吊子」狀態，彷彿都遵行《流浪者之歌》的主人翁們鋪下的路線。他們飄遊在這種深不可測的異教記憶與告解的怨忿之間。庫斯杜力卡電影中唯一「正式」的宗教儀式──《爸爸出差時》裡的東正教葬禮──是一場心懷怨念的假儀式。在庫斯杜力卡的世界中，每個人不停召喚、回想並談論神，放眼望去，卻看不到真正的信徒。

　　另一方面，對庫斯杜力卡電影的評論，同時密切地喚起魔鬼和上帝。導演打下的浮士德契約[15]，讓凡夫俗子的同儕們眼紅不已，他們搬演異教信仰或魔幻（遑論悲懷）等非理性力量時，遠不如庫斯杜力卡來得顯眼。最後，西方觀眾們對他有種近乎迷信的崇拜──他們在面對這些未知事物之下目瞪口呆。

　　在抱持懷疑態度、「有學問」的法國哲學家中，也有人呼籲應該進行驅邪。芬凱爾克勞特在《世界報》上那篇文章的結論是，「連魔鬼都做不出對波士尼亞這般殘酷的暴行。」[16]庫斯杜力卡並未真的由於這番觀感而憤恨不平：「身為藝術家，必然無所不用其極，連靈魂都可以出賣給魔鬼」。[17]「我的電影致命而粗野。其中藏著魔鬼，因為這些影片就是這樣地起著作用。在國外尤然。」[18]導演巧妙地支持並恰恰利用了西方強加於他的偏見。

　　對世俗化的西方而言，與魔鬼的東方式交會必定是極為誘人──也就是具市場性──的經驗。對一些東方人而言，這開啟了一些吸引人的可能性；他們為魔鬼取得獨家版權，並自詡為魔鬼的私人公關，對容易

上當的西方人傳播恐怖故事。吉普賽人在整個中世紀就是這麼做的，而這樣的例子在南斯拉夫內戰中多不勝數。這當然也適用於電影圈。倘若巴爾幹本地人與魔鬼勾結，那麼當地藝術家恰可以提出關於魔鬼的第一手報導。

▌電影中的頭號嫌疑犯：吉普賽人

「比黑人還黑，比流浪者更被放逐」

> 歷史上，羅姆人一向不甚願意對非羅姆人解釋自己的族裔，而寧願掩蓋事實，作為他們生存的機制。在中世紀的歐洲，許多羅姆婦女確實以算命為生：她們的異國與神祕風情使她們的技能更具說服力；但是非羅姆人終究仍認為羅姆人與魔鬼勾結，遂禁止他們在任何地方定居，由此創造出另外一個刻板印象：羅姆人作為快樂、四處移徙的流浪者，不受任何事物與道德規範的束縛。事實上，他們起初可能是以遊走的商旅型態生存，之後卻變成被迫浪跡天涯。流傳下來的吉普賽人典型形象是荒淫、偷竊、自由的，原因或許如波赫士（Jorge Luis Borges）會說的：獨角獸存在，因為我們需要牠。我們依然需要經常想像不像我們這麼侷限、可預期的人和生命……即使我們由於他們的不同而詆毀他們。（麥可‧夏皮洛〔Michal Shapiro〕）[19]

以粗略的種族分類來看，庫斯杜力卡有兩部電影是關於波士尼亞人，一部關於美國人，兩部關於南斯拉夫人，還有兩部關於吉普賽人。然而他的作品幾乎已經和最後這個族群畫上等號。難怪吉普賽人成為庫

斯杜力卡整體作品中最突出的部分：首先，在現實生活以及藝術呈現的世界中，吉普賽人都是歐洲對於邊緣性最極致的想像。其次，魔幻（表現在迷信、異教信仰、超自然現象中）符合吉普賽人形象的程度，正如「痛苦的滿足」適足以代表巴爾幹民族。

庫斯杜力卡本身對吉普賽人的著迷源自好幾項原因。確定的是，有一部分源自他少年的回憶，但可能更重要的是：早從十世紀便開始遷徙、且是最早移居西方的東方民族之一的吉普賽人，在西方虛構作品中提供了東方異教徒最根深蒂固的畫面。難怪許多電影導演——包括庫斯杜力卡，都以吉普賽人為靈感來源。甚至，對他來說，吉普賽人以前一定是這種「觸手可及的奇妙東方人」。這樣的選擇也是一種與電影傳統及風格的對話，因為在塞爾維亞電影中，吉普賽人的（再）呈現扮演了極其重要的角色。最後，庫斯杜力卡的作品在西方與前述引言中的吉普賽人一樣，具有相似的象徵性地位，因為人們對他的與眾不同毀譽參半。此外，吉普賽人依然是電影其少數的神祕、未被道破的現行特質之一，這集中圍繞在幾個易於辨識的固定形象上。

吉普賽人在歐洲一直被當作入侵者對待。英國人宣稱他們來自埃及；西班牙人認為他們來自低地國；法國人則認為吉普賽人從西班牙來入侵他們的家園。[20]大家一致同意的是：吉普賽人總是屬於他方。大家都佯稱與吉普賽人毫無瓜葛，同時似乎又將各種祕密的幻想與樂趣算在他們頭上。有趣的是，種族歧視與國族主義的養分比較是來自「他者」其假定的優越（以歡愉和享樂而論），而非低下（愚蠢、疾病、原始的本性）。

庫斯杜力卡、梅里美與吉普賽人的婚禮狂熱

想參與吉普賽式生活的所有樂趣，最佳時機就是婚禮。庫斯杜力卡

圖9：庫斯杜力卡大部分的電影都包含繁複而漫長的婚禮片段。圖為《地下社會》中富含基督教象徵符號的婚禮片段。

的兩部關於吉普賽人的電影——《流浪者之歌》與《黑貓，白貓》——中都有漫長、繁複的婚禮片段，並非純屬巧合。這深植於吉普賽人對婚禮的狂熱，但也是展開純然鬧劇而又不受處罰的好藉口，而真正的巴爾幹婚禮最後往往會演變成這樣。庫斯杜力卡電影中的婚禮上，人們大吃大喝、唱歌跳舞，彷彿這是他們在世的最後一天。此外，新娘會飛；新郎與賓客喝得爛醉；吉普賽樂手不論是綁在樹上、坐在旋轉木馬上或倒掛於樹梢，都照樣演奏；足球砸到蛋糕、大量玻璃粉碎；人們毫無緣由地割傷或燙傷自己；其他人則照慣例在餐桌上走，並純粹為了取樂而讓手邊的武器走火，這甚至包括手榴彈和戰車⋯⋯這才叫做娛樂！

　　普羅斯佩・梅里美（Prosper Mérimée）在小說《卡門》（*Carmen*）中提到吉普賽人對婚禮的狂熱。[21]他提出一個很誘人的假設：因為吉普賽人沒有國家，便將「愛國心」轉為對彼此的忠誠，尤其是對自己的配

偶：「她們看似好色放蕩，但她們十分忠於自己的種族，對丈夫更是極為忠誠。」[22]法國史上最受歡迎的香菸，盒子上包含所有激情與歡愉的必需要素。菸盒上的圖案裡有一名樂手、一個狂舞的女舞者、香菸的煙霧——就像在庫斯杜力卡的影片裡一樣。毋怪乎這種香菸的品牌就叫「吉普賽」（Gitanes）。「吉普賽牌香菸從前被視為第一款『現代』的香菸，因為販售包裝盒上有辣妹的圖案……就像盒子裡的菸一樣，菸盒上的美女形象正是吉普賽婚禮的必備要素。」[23]

　　與吉普賽牌香菸推出大約同時，吉普賽人冒出來變成巴爾幹電影早期的一項主題。第一部於國外發行的巴爾幹默片——地點就在法國，是一九一一年由百代（Pathé）電影公司發行的《塞爾維亞的吉普賽婚禮》（En Serbie: Un mariage chez les Tziganes）；一如片名指出的，該片也是關於吉普賽的婚禮。據說製作人當初看到這部片時，他們「笑得從椅子上跌下來」[24]巴爾幹婚禮——即使唯一出席的吉普賽人是樂手，都和吉普賽慶典一樣有極盡能事的慶祝活動，富於歡樂而滑稽的特色，逗得法國人樂不可支。

　　所有這些聽起來像是純然的歡樂。但一如《我還見過快樂的吉普賽人》的經驗清楚表明的，悲懷的橋段是這種「異國風」電影選單上絕對難以避免的項目，《塞爾維亞的吉普賽婚禮》帶來的教訓是：巴爾幹電影裡必定要包含婚禮片段。而庫斯杜力卡似乎是唯一將這些主題發揮得淋漓盡致的導演。的確，他大部分的電影中都有婚禮，而且常常不只一場。《地下社會》有三場繁複而漫長的婚禮片段，電視版還多了第四場假婚禮；《流浪者之歌》有三場婚禮與一場葬禮；庫斯杜力卡於《黑貓，白貓》中，則讓一場無效的婚禮以及之後片尾的雙重婚禮幾乎占去一半的片長。導演本人曾說，他甚至試著於《亞利桑那夢遊》中插入婚禮場景，但顯然最後並未成功。不過，我們仍在片中目睹了為將來到的婚禮做準備的「定裝排演」，並兩度在背景中看到別人（出奇安靜）的

婚禮隊伍。當然，《爸爸出差時》的婚禮片段包含了本片的最後高潮。總而言之，沒有婚禮的電影根本算不上是電影。

縱使庫斯杜力卡電影中的婚禮都有令古羅馬人汗顏的歡慶，但它們大部分都具有一個致命的缺陷。跟真真假假的自殺一樣（安琪查、沛爾漢、艾克索、葛蕾絲、伊凡和扎里耶都曾自殺未遂），「假」婚禮與「真」婚禮也輪流發生。常常有人被逼成婚（雅姿亞、蜜莉〔Millie〕、札雷、伊達、艾芙蘿蒂塔），不然就是暗藏恩怨。婚禮也是巴爾幹民族的誇富宴（potlatch）的一種形式，當地人總是互相較勁，看誰在子女的婚禮上灑比較多的錢。婚禮上應該要有讓人吃不消的酒食、子彈、音樂、破碎的玻璃杯──和心，而格外重要的是，要比鄰居花下更多錢。

婚禮的神漾讓人很容易融合悲懷與飲酒作樂。庫斯杜力卡將「黑色電影」的主題運用得很好，其中，人們往往在體面的家庭聚餐上爭鬧不休。庫斯杜力卡的電影中，為甚麼總是有人跳上桌子？因為這代表明目張膽的踰越：擺出白色桌巾和最好的碗盤來踐踏，這是最道地的誇富宴。這表現出厭惡界限以及熱切地想跨出侷限，一如《流浪者之歌》與《黑貓，白貓》中的主人翁經常處於非常狀態。吃東西的行為也不同，從《地下社會》及《黑貓，白貓》中的大口吃肉，到《黑貓，白貓》裡「邊跑邊吃」早餐，再到《雪地裡的情人》中發出聲音大口喝湯。[25]一如黑色電影的導演的情形，這都富於曖昧的意涵，徘徊於原始粗野與歡愉享樂之間。

窺見他者或隱藏的自我？

我們知道，西班牙的吉普賽女子和卡門一樣，會以公開的舞蹈演出賺錢。吉普賽人在西班牙電影中展現的狂野性感與誘惑，主要是透過佛

朗明哥舞來形塑，特別是在卡洛斯‧索拉（Carlos Saura）的作品中。[26]
梅里美當然地將卡門原本的故事背景設定在西班牙（最後改編成各種媒
介的作品，包括索拉的《蕩婦卡門》〔*Carmen*〕）。[27]

　　歐洲國家之中，在階級區分最根深蒂固的英國，觀眾認為關於吉
普賽人的寓言重點一定是放在階級上。典型地，其中會有一名品行欠佳
的吉普賽（即較低階層）的銷魂女，利用魅力色誘一名高尚的男子，
以此「毀了」他。[28]另一種情形是，她會被一名這樣的男子「拯救」，
搖身變成「忠貞」的人妻。[29]《殘月離魂記》（*Madonna of the Seven
Moons*）則是一種有趣的變體：精神分裂的女主角過著雙面人生，既是
良家婦女，也是吉普賽浪女。這種人格分裂是由於女主角青春期時，曾
遭到吉普賽人性侵犯：當場必然地出現一位紳士來解救她。換句話說，
此處，身為吉普賽人被視為一種疾病。

　　法國電影導演採用的故事和英國人很類似（例如《吉普賽憤怒》
〔*Gypsy Fury*〕）。法國觀眾也偏好風流情事，但重點放在激情、而非
階級上。在法國電影中，更甚於任何其他地方，吉普賽女人是致命的誘
惑者，她們象徵自由──相對於某種較為世俗的選擇。在法國電影中，
迷戀吉普賽女郎經常導致謀殺。例如，吉普賽女郎可以做為一種混亂因
子，挑戰或摧毀（婚姻的）現狀。對換性別角色的變化例子雖然較為罕
見，但仍可能出現，像是《河灣羅曼史》（*Bayou Romance*）。

　　好萊塢創造的吉普賽電影角色並不多；他們隨機地冒出來，而且
通常圍繞固定的主題被塑造。美國電影大部分將吉普賽人與超自然現象
連結在一起：在他們眼中，吉普賽人擁有了部落的、「大地的」或「雌
性的」知識，這賦予他們某種地位，足以施展魔法、算命、下咒和降禍
於人。魔法師、算命仙和女巫是最常出現在好萊塢電影中的吉普賽人角
色。

　　同樣的刻板印象在大眾文學中也屹立不搖：史蒂芬‧金（Stephen

King）在小說《銷形蝕骸》（*Thinner*，於一九九六年改編為電影）中，很諷刺地運用了大部分關於吉普賽人的偏見。不過，故事情節中最關鍵的刻板角色是一名吉普賽老婦，對白人主角下咒。一般來說，經典好萊塢電影太過拘謹，不敢處理卡門傳奇中熾熱的性愛主題。另一方面，吉普賽背景讓誘人的女主角具備了超自然力量。綜合這兩種刻板印象，可以獲致無窮的組合變化。[30]

在東方，即使故事含有某些同樣的因素，所強調的主題則不同：例如，性墮落的主題便消失了。「東方」的電影工業乃依循其專屬的社會背景的特殊性質。在寶來塢，吉普賽人還是扮演種姓制度中的下層角色（這可能就是他們當初遷離印度的原因）。[31]印度電影始終強化種姓界限的規則。印度電影中的吉普賽女孩可以美麗而善良，但總是貧窮的。這種「矛盾」讓通俗劇情有盡情揮灑的空間。典型的劇情是：種姓的阻礙導致愛情（不）圓滿。正如印度觀眾的看法：「吉普賽人」總是代表一個種姓階級。

以吉普賽人為主題的俄羅斯電影，焦點會放在理想化的流浪生活型態、多采多姿的民俗文化以及無拘無束、奔放的自由。一般而言，蘇聯電影中出現的吉普賽人角色都是樂師或舞者。當中最著名也頗受好評的是《消失空中的吉普賽營地》（*The Gypsy Camp Vanishes into the Blue*）這齣獨特的音樂劇，音樂（由作曲家葉夫傑尼・寶加〔Yevgeni Doga〕譜寫）是由俄羅斯的吉普賽樂隊擔綱演奏。女主角算是淨化版的卡門，同樣不懷好心而狂放不羈（且命運相同），不過，和其他女性的社會主義角色一樣，她們都不因罪惡而墮落。

有時──但很難得──「他者」會被揭露為不可化約的：這並非突然良心發現，而是因為常識的反抗：某人的皮膚不是白的、而是黑的，另一個人喝的是梨子汁、而非茴香酒。我們如何同化黑人、俄

國人？這裡有一個可供急用的形象：外來者。「他者」變成純粹的客體、奇觀、丑角。他被放逐到人類的範疇後，不再威脅家園的安全。（羅蘭・巴特）[32]

對付刻板印象

上述及其他現存的吉普賽主題電影的創作大部分都依循、甚而小心翼翼地遵守嚴格的國族規範——也就是偏見。愛情故事適合混雜一些算命和／或魔法的元素，但除此之外，總是淪為一種非此即彼的情節。《流浪者之歌》一出現，那些辛苦建立起的隔閡剎那間都應聲崩解。這部電影的基進之處，在於它輕易遊走於規範之間、恣意援引各種不同來源的元素，讓各式各樣的特質獲得活靈活現的絕妙平衡。

庫斯杜力卡必然地採用吉普賽音樂與舞者，來炒熱《流浪者之歌》中的婚禮場景，他們不僅在《黑貓，白貓》中有大量的戲分，在《地下社會》中亦然。即使不論片中漫長而大量的婚禮片段，這幾部電影都大量地載歌載舞。《流浪者之歌》中有幾個場景包含了舞蹈（沛爾漢和阿默德各自的婚禮、沛爾漢的悲懷片段）。而大致來說，庫斯杜力卡的所有電影都含有某種「現場」音樂表演。亦即，人物和樂手們不需特別受到鼓動，便會拎起樂器大鳴大放，聽到第一個音符就馬上活蹦亂跳。由於《流浪者之歌》、《黑貓，白貓》及《地下社會》等片的音樂成分極其突出，幾乎險些變成「民俗風」的音樂劇。而到了《巴爾幹龐克》時，庫斯杜力卡終於拍了一部音樂紀錄片。

《流浪者之歌》讓所有人、甚至（或者尤其）是觀眾中的吉普賽人大吃一驚。片中包含各種主題，從種姓的阻礙（雅茲亞的母親瞧不起未來的女婿沛爾漢，但稱讚雅茲亞的膚色白皙），到以治療的形式施展的魔法（沛爾漢的祖母哈娣札救活了阿默德孱弱的兒子），或是以超

自然能力的形式（沛爾漢的心靈傳動能力，而且有本事迷倒他的寵物火雞）。片中有激情的戀愛故事（沛爾漢與雅茲亞），但也有「血濺婚禮」的主題：從沛爾漢的復仇開始，直到阿默德的吉普賽新娘在盛怒之下為新郎之死復仇告終。

總而言之，《流浪者之歌》不是單一的電影：它將所有關於吉普賽人的電影融為一體。此外，片中至少可以找到十幾個引用自名作的典故。《流浪者之歌》可能是自《卡門》之後，第一部將所有關於吉普賽人的通俗觀點冶於一爐的作品，並將上述元素融入獨特、無所不包而超越時空──且幾乎是原型（archetypal）──的敘事中。之所以達到這樣的成果，是藉由混合東方和西方的世界觀及原型。本片和《卡門》一樣的企圖是：針對吉普賽的「本性」提出論述。例如，在開場片段中，可以聽到從房間後面的電視機傳來播放（英語發音）紀錄片的聲音，提到基因與染色體等關鍵字，間接地對前景展現的吉普賽人樣態提出基本的說明。

本片的編劇手法是平衡的兼容並蓄：吉普賽人固然以竊賊及騙子的形象出現，但也是樂手和舞者，並且構成多采多姿的傲人文化。他們貧窮、邊遠且報復心重，但也慷慨、慈悲而富有愛心。雅茲亞的貞操雖然可議，但這個家庭的崩解，卻是由於沛爾漢錯誤地懷疑孩子不是他的。《流浪者之歌》片中，導演輕鬆自在地耍弄種種矛盾，納入各種既有的刻板印象並加以超越。本片乃定位在任何想得到的（通常由各國電影工業所立下的）規範與規則之上（以及之外），由於它如此斷然的踰越性，在這方面幾乎沒有其他作品可資匹敵。《流浪者之歌》藉由納入關於吉普賽文化的所有「國族式」立場與解讀，而同時逸出了它們：它構成一部重大的跨國族作品。

的確，本片代表吉普賽人銀幕形象嶄新的一頁，其中含括被不同國族的電影所區隔的所有既有刻板印象。片中最基進的改變在於民族「正

統性」的層面。片中的傳統價值是基於本身就成立的目標，不帶任何「崇高」的政治或意識型態的目的。雖然庫斯杜力卡基本上和他的塞爾維亞同代導演屬於同樣的美學流派，他則更進一步。他努力在電影中打造詩意的層面（因而拋開了不加修飾的「自然主義」），建立成立的神話系統（亦即不固著於政治議題），並且確保故事含有強烈而豐沛的情感內容（即不拘泥於東歐「社會議題」電影的虛無絕望，或社會主義寫實電影的故作樂觀）。從所有這些方面觀之，《流浪者之歌》可被謂為庫斯杜力卡的最高成就。

再者，這部電影也成為「民族」電影中最重要、或許也是第一部獲得經典地位的作品。欲「衡量」本片的重要性，不僅必須細查歷來對吉普賽人的呈現的歷史，甚至還必須檢視在這之前和之後的西方電影中，如何呈現像這樣的少數民族。在所有呈現「顛倒階級制度」的電影中，本片是最具影響力也最完整的；其格局宏大，融合了各式主題，在處理既有的刻板印象時，不僅集其大成，也踰越成規。本片也在這樣的重要名片之列：不僅藉其詩意特質、精采概念或對民族精神的描繪而具有代表性，同時極為有力——特別是在喚起觀眾情感的方面。欲展現本片的多重層次，則必須透過《流浪者之歌》的觀點，重新組織庫斯杜力卡「無理可循」的主題，而以許多方式，該片的這番觀點乃是這些主題最精進的顯現。

▎《流浪者之歌》：競爭者與影響

庫斯杜力卡、佩特洛維奇、帕斯卡列維奇

塞爾維亞電影（一如不同規模上而言的英國、印度與美國電影）

的關注，在地理及意識型態方面起了不少作用。但主要的差異在於，在好萊塢電影的情形，吉普賽人一直扮演配角，顯然被視為社會中無關緊要的族群，代表「他者」。在塞爾維亞電影的情形，他們經常扮演主角，代表隱藏的「自我」。毋怪乎吉普賽主題的電影首次入圍影展，便是在塞爾維亞發跡。《塞爾維亞的吉普賽婚禮》問世後，塞爾維亞劇情片《我還見過快樂的吉普賽人》在半世紀後的一九六七年於坎城影展放映，結果該片這樣的主題及「民俗風」的拍片手法大受青睞。本片在坎城造成不小的迴響：不僅贏得評審團特別獎，後來更賣出一百四十餘國的版權，立下延續至今的一股電影風潮。該片如此成功，以至於：

> 法國觀光客對造訪南斯拉夫的興趣正與日俱增。最大手筆的是一家名為法式觀光（*Tourisme Français*）的旅行社，以「追隨快樂吉普賽人的腳步」為一項觀光專案的名稱，招徠遊客。[33]

　　亞歷山大‧佩特洛維奇（Aleksandar Petrović）的《我還見過快樂的吉普賽人》早在「民族」風潮興起前十年即已問世，本片並讓塞爾維亞人被（法國人）任命為「吉普賽人的官方代言人」。承先啟後的吉普賽電影《流浪者之歌》也攝於塞爾維亞，這或許純屬必然，因為本片從歷史上延續了始於一九一一年的吉普賽電影週期。

　　不過，影響庫斯杜力卡最深的南斯拉夫導演當屬茲沃金‧帕夫洛維奇，他與移居海外的杜尚‧馬卡維耶夫從一九六〇年代起便享有反體制的名聲，而且是塞爾維亞影壇的頭號黑色電影導演。他是庫斯杜力卡個人最喜愛的導演。帕夫洛維奇同樣為邊緣的事物著迷，著眼於貧窮、小奸小惡、下流骯髒（同時指這個詞的各種意涵，從汙泥到髒話）、荒廢的住宅、郊區地帶等。這留給庫斯杜力卡強烈的印象，從他的大部分作品和多次在言談中提到帕夫洛維奇可見一斑。「布拉格學派」的帕斯卡

列維奇、馬克維奇與卡瑞諾維奇確實證明了有資格繼承黑色電影的帕夫洛維奇、佩特洛維奇及馬卡維耶夫。不過，庫斯杜力卡綜合了這些各式各樣的影響，幾乎「繼承」了整個黑色電影的衣缽。

戈蘭・帕斯卡列維奇的電影生涯，是所有導演中最接近庫斯杜力卡的一位。帕斯卡列維奇和庫斯杜力卡採用同一則新聞報導而拍了一部吉普賽人電影，或者和庫斯杜力卡一樣也拍了一部關於美國的失敗者的特殊電影（《別人的美國》〔*Someone Else's America*〕），這些或許都純屬巧合。他也經常起用同一位編劇——米希奇（Mihić）、同樣的演員（施提馬茨、馬諾洛維奇）、甚至製作人，而且也參加一樣的影展。帕斯卡列維奇總是緊跟在庫斯杜力卡的拍攝計畫後的一步之遙。

還是其實他超越在前呢？帕斯卡列維奇較早進入布拉格影視學院、較早在南斯拉夫成功出道、甚至較早躋身主要國際影展圈。他與米希奇的合作早於庫斯杜力卡發現這位作家之前，而米希奇為帕斯卡列維奇執筆了五部劇本，清楚顯示出誰才有資格宣稱米希奇是他的御用編劇。事實上，應該說兩位導演的成功之道有其共通之處，而非誰學誰的問題，這從美學手法到主題上皆然。不過，庫斯杜力卡一飛衝天的發展，讓帕斯卡列維奇小成本的製作與影展成績（他通常獲得觀眾或評審特別獎）相形失色。庫斯杜力卡既然位居最高寶座，於是他仍有可議之處的「開創性」地位也益形穩固。

觀點：「局內人」與「局外人」

我們被電視垃圾淹沒了，還有三流的談話節目以及周遭的那些都市慘劇。從這樣的狀況中產生一種需求：我們需要創造屬於自我的純淨世界。然而，即使這破壞了遊戲規則或口出惡言，它本質上依然純潔，因為它沒有被意識型態收編，也沒有變成今日大部分的媒

體與生活的那種樣態。因此，我覺得，我在學校學到十分嚴格的規則後所拍的每部片，都呈現出對電影裡的活力的熱切追尋，這很令人興奮。它們比較接近雷諾瓦（Renoir）而非新浪潮（nouvelle vague）或媒體的去神話化。這是一種追尋，欲將強烈而敏感的人生經驗在電影銀幕上傳達出來。（艾米爾・庫斯杜力卡）[34]

　　庫斯杜力卡與帕斯卡列維奇的路徑第一次真正交會，正值兩人都在拍攝關於吉普賽人的電影。庫斯杜力卡的傳奇始於引起導演本人注意的一則新聞報導。一九八五年十二月，關於某集團在義大利販賣吉普賽兒童進行竊盜、乞討與賣淫的聳動報導，占據了各大新聞頭條。庫斯杜力卡與帕斯卡列維奇都開始根據這個主題發展劇本。帕斯卡列維奇已經習慣在有限的預算與緊迫的時程下拍片，因此動作較快：以此為主題的電影殺青、趕上參加一九八七年的坎城影展，並在影展的「導演雙週」單元放映。《守護天使》（Guardian Angel）這部片甫發行時，彼得・考伊（Peter Cowie）將它列為一九八六／一九八七年間全球最佳電影第四名。[35]

　　庫斯杜力卡的巨作《流浪者之歌》還要兩年後才完工，直到一九八八年末才發行，並於一九八九年坎城影展的正式競賽單元放映。相較於其他巴爾幹導演（說實在的，任何導演都一樣），庫斯杜力卡對其角色的情感執著（以及對既有刻板印象及政治「訊息」的超脫）開創了新鮮而成功的先例。本片大抵是回應新聞報導設下的議題，但並不予以否認：《流浪者之歌》的真實性來自大膽處置多餘的意識型態包袱。編劇戈頓・米希奇在庫斯杜力卡的協助下，依照枯燥的事實打造出可信的故事敘述：新聞報導呈現的人物——即使是那些販賣自己兒女的人，並非單純是想像中的邪惡大壞蛋。

　　《流浪者之歌》片中預設的觀點是「局內人」的角度。這令人比較

容易認同片中的主人翁，並且停留在他們世界的範圍內。沛爾漢面對他的厄運、仇敵、愛情與困境，全都在吉普賽社群中：西方社會可被視作偶爾的背景或——另一種情況——天然的災害。觀眾在觀照沛爾漢對抗義大利警察（他避開了）或遭遇水患（讓他損失慘重）之際，都只能基於與片中人物一樣高的層次。這個手法很不尋常，尤其當吉普賽人仍是存在於故事中（in fabula）的民族。

創造關於吉普賽人的「局內人」旅程，似乎可能是更為複雜而艱鉅的任務，至少更甚於將義大利黑手黨變成有魅力且吸引人的人物——尤其是在普佐（Puzo）／柯波拉（Coppola）的《教父》系列之後。例如，《流浪者之歌》的阿默德從手下的乞丐大軍收繳乞討所得時，他們必須倒立跳躍：這是確保扣住他們口袋裡每一塊錢的最佳方法。片中有些片段甚至呈現為混仿黑手黨的勒索或搶劫手法。

就直接的政治煽動而論，庫斯杜力卡將這樣的主題「中立化」，專注於描繪其弱勢主人翁們各自的命運。在巴爾幹地區拍攝的電影之中，這是極為反常的作法：巴爾幹電影習於以人物充當表達「基進」的社會表述的人偶道具。《流浪者之歌》飽含豐富的意涵，而非僅指向其中一項。然而，一如《地下社會》的情形，將主題如此去政治化的作法本身，反而矛盾地變成政治的。《流浪者之歌》的關鍵就在導演本身的觀點：他迅速而不著痕跡地從社會範疇轉入私人領域來做出轉變，並以某種信念呈現其吉普賽主角們、特別是沛爾漢的境況，使觀眾深切地感同身受。沛爾漢顯然將自己視作、也被他的創造者視為比較是浪漫主義的英雄，而非真正的罪犯；儘管觀眾有自己的偏見，而這名角色也有明顯的缺陷、罪愆與惡行，但觀眾仍然支持他的看法。

相較於帕斯卡列維奇的電影，這一點更加明顯。《守護天使》的故事從一名塞爾維亞記者的觀點展開。他採取類似西方人的態度來看待吉普賽人：他不瞭解那個世界；它顯得比他原先認為的更不友善、陌生而

殘酷。藉由「譴責」販賣兒童這項特定的行為（亦即將這種行為變得可憎），導演難以避免地立即帶進了評斷，最後使片中大部分吉普賽人都變得可憎。事實上，片中試圖將一名吉普賽男孩從厄運中解救出來的白人主角，也遭受同樣的輕蔑：吉普賽族群被描繪成危險的次文化，「守護天使」則是天真的傻子。恰和片名相反，《守護天使》在某方面支持吉普賽人身為歐洲賤民的狀態。一如許多當代好萊塢電影，這部片影射地、也或許更明顯地流露仇外的心態。結果，帕斯卡列維奇比較受到這則新聞報導的「影響左右」，而庫斯杜力卡卻直接從當事人那裡獲取資訊。「我很幸運」，庫斯杜力卡說道，「首先，我身旁有很多窮人；再者，有許多吉普賽人。」[36]

貧窮相對於窮人

在看過兩人大部分的作品後，庫斯杜力卡與帕斯卡列維奇的分歧似乎顯得細微，事實上這卻是原型的差別。乍看之下像是兩人推出電影之際的偶然競爭，實為兩者在美學／政治上一再出現的差異。對於電影、以及其他藝術形式中的邊緣性，基本上存在兩種相對的態度。一種是基於政治動機且帶有諷刺色彩（在此關係到「局外人」觀點）。第二種則針對個體並且是讚揚的（連接到「局內人」觀點）。特別針對本分析的需要，可以用下列兩名導演為範例，他們在處理某種特定類型的邊緣性——也就是貧窮——上，各有獨特的手法。「局外人」觀點可以布紐爾作為典型（《被遺忘的人》、《薇莉狄雅娜》〔Viridiana〕），「局內人」觀點則可依據維多里奧・狄西嘉（Vittorio De Sica）（《慈航普渡》〔Miracle in Milan〕；《風燭淚》〔Umberto D.〕）。

毋怪乎布紐爾特別指名《慈航普渡》，抨擊該片將貧窮的境況理想化，並說明他想顯示貧窮對人造成的影響。[37]這雖然是合理的觀點，但

由於它針對貧窮之際，乃將之視為一種社會現象，最後的結果是：窮人必然被描繪成墮落且喪失人性。狄西嘉的出發點恰相反：他選擇將窮人角色描繪成有尊嚴、有人性，儘管他們的社會處境惡劣。結果是他不得不（至少是默然地）暗示貧窮是可接受的社會現象，甚至某種角度上是自然的。我們可以進一步將第一種歸納成基本上是馬克思式的觀點（提出社會批判），第二種則基本上是基督教的（提供個人慰藉）。實際上，兩位導演的主題本質上並不相同：布紐爾處理貧窮的議題，但狄西嘉關注的是窮人。[38]

庫斯杜力卡似乎將這個問題維持為開放的：他片中的窮人既非截然地「悲慘」、亦非「被撫慰」；他也未在社會範疇（東歐）或私人領域（西歐）中選邊站。欲理解庫斯杜力卡在塞爾維亞影壇的地位的改變，以及《流浪者之歌》引發的吉普賽人銀幕形象的轉捩點，這些二元對立的概念都是關鍵。南斯拉夫的黑色電影及包含吉普賽人的作品，過去都單純被拍成關於貧窮的電影，它們將貧窮（而非窮人）預設為可憎的。透過黑色電影作品，窮人的「吉普賽狀態」變成了一種心態，或至少是某種特定電影手法的標誌。

但是，理解帕斯卡列維奇，必須基於黑色電影與社會寫實電影的脈絡，理解庫斯杜力卡，則須基於電影中表現少數族群的全面框架之脈絡。庫斯杜力卡及其塞爾維亞同僚間最主要的差異，一直是他們與神漾的關係。帕夫洛維奇與佩特洛維奇都是嚴肅的類型，他們的電影中罕有或沒有幽默的成分。帕夫洛維奇幾乎以堅持不在電影中傳達神漾為榮：他片中的角色就算歡喜時也看似不幸，甚至（特別是）在最開心的時刻也感到痛苦。唯一例外的是《當我死了變得蒼白》（*When I'm Dead and White*），恰巧也是他最受觀眾喜愛的電影。

佩特洛維奇最受歡迎的劇情片是《我還見過快樂的吉普賽人》，也是他整體作品中反常地涉入神漾境地的一部。帕斯卡列維奇偶爾也會

達到那種境界，而這樣的電影也都是他最令人滿意的作品（《日子漸漸過去》〔...And the Days Are Passing〕、《1968年困惑的夏天》〔The Elusive Summer of '68〕）。神漾顯然是觀眾領會且欣賞的元素，勝過導演的心安理得或政治評斷。但這是一種煉金術般的元素——光憑堆疊笑料，或在銀幕上擺滿漂亮的笑臉，絕不是辦法。然而，許多塞爾維亞導演及一些東歐導演——或許有道理地——加以避免，為了不淪為意識型態的工具，於是也支持了類似帕夫洛維奇的觀點。

事實上，所有的塞爾維亞黑色電影都可被視為對社會寫實電影的一種回應：後者描寫的勞動階級都極為活躍、自豪而快樂，黑色電影卻將他們呈現為醜陋、墮落而邪惡。黑色電影以惡意的方式回應，而將人們描寫成貧窮而不幸（尤其是吉普賽人）以及墮落而低等（特別是女性），彷彿宣告「這就是社會主義對人民造成的下場」。相反地，庫斯杜力卡的主角們從未完全受限於本身的社會處境：在他的世界中，有許多逃離或扭轉社會處境的方式（神漾、魔法）。他選擇採用非政治的方式，讓片中的巴爾幹人物重拾些許尊嚴。

庫斯杜力卡解放羅姆語？

以前的吉普賽主題電影中，羅姆語只偶爾間歇地迸現。庫斯杜力卡的作品中，意義最深遠的或許在於他完全投入這種語言，並透過語言觸及這個民族完整的精神特質。一如雷納德・馬爾汀（Leonard Maltin）所論：「以名叫羅姆語的吉普賽語言拍攝的《流浪者之歌》可能是第一部在每個上映的國家都必須上字幕的電影。」[39]倘若庫斯杜力卡以其前兩部電影而被視為波士尼亞文化的「解放者」，則類推到《流浪者之歌》與《黑貓，白貓》，我們可以斷定他就吉普賽人方面，也採取了類似的立場（但在這兩個例子中，這都僅限於電影內部的空間，從未擴展成某

種直接的政治擁護）。

曾有一部名為《吉普賽人》（*Gypsies*）的南斯拉夫紀錄片，主角是一名吉普賽男子，他直接對攝影機講話。他打扮得整齊乾淨，穿著通常只有政治人物才會穿的成套西裝。更重要的是，片中伴隨一位專業新聞播報員的旁白，字正腔圓地發表政治正確的觀點，關於吉普賽人在南斯拉夫社會中的角色等。可能真的有吉普賽人會如此打扮、發言和思考。這部電影的創作群可能認為這樣能「提升」受訪者，但付出的代價是甚麼？我們可以說這否定了此人的聲音、造型、意見及語言；片中呈現的人物不再是吉普賽人，而是「雙面麥斯」（Max Headroom）的一個早期版本。[40]他不僅被剝奪語言，連整個文化和身分都被消毒漂白、甚至遭到抹滅。

庫斯杜力卡當然不想這麼做。《流浪者之歌》中，他呈現在銀幕上的，是構成身為吉普賽人的一切。這不僅是語言的問題——當吉普賽人表達讚美，其語法和比喻是「不可思議」的，因為「一般」的語句無法容納他們高度的熱情（以《黑貓，白貓》的扎里耶為例，他覺得葛爾加「像吸血鬼一樣優雅」）。用安伯托‧艾可（Umberto Eco）的話來說，庫斯杜力卡片中的吉普賽角色的確藉由身穿的衣服來說話。他們若身穿套裝，顏色會極度誇張且配色衝突；若是打了領帶，領結就會別出心裁；若是頭戴帽子，尺寸通常會小一兩號；下雪時，墨西哥帽則是個好選擇……在《流浪者之歌》中，庫斯杜力卡特意突顯他們生氣蓬勃、拼湊風格的文化敏感度。片中並未取笑或嘲弄這種風格，而是極度讚美及推崇。我們將會看到，庫斯杜力卡在片中鉅細靡遺的復原再現，還囊括各種小玩意；更重要的是，這番重建更觸及語言、音樂與習俗——即這個特定族群完整的精神特質。

這一切展現出令人難以置信的轉變，而且不只是在與其他吉普賽主題電影相較之下才如此。這番先例潛藏在吾人時代的所有劇情片對民族

誌與民族符碼最徹底的投入中。伴隨整個「民族風」運動的興起，這部電影標示出一個時代，並直接影響西方電影工作者。就這個面向而言，《流浪者之歌》的重要性慢慢開始浮現。[41]

塞爾維亞菁英分子從未由於該國電影一直牽扯到吉普賽人而洋洋得意，但觀眾似乎從不介意，因為有吉普賽人的電影一向被認為是大眾娛樂。不過，歷年來的確出現一些反對聲浪，抗議「為何總是以描寫底層生活的電影，在海外代表本國的形象」。例如，著名的塞爾維亞導演喬杰·卡迪耶維奇（Djordje Kadijević）即認為《我還見過快樂的吉普賽人》的吉普賽主角貝里·波拉和《流浪者之歌》的沛爾漢都只是「半人類」。他鄙視「以十九世紀輕歌劇為濫觴的吉普賽男爵神話，以及發軔於中世紀的鬧劇。」[42]

吉普賽人也毋須因為他們在集體想像中的這種地位而高興——但有一個例外。南斯拉夫的吉普賽觀眾開心地接受一部關於他們的電影，這是很有趣的事。戲院裡的吉普賽觀眾也為現場增添一股叫好與喝倒采的熱鬧氣氛，直可比擬印度的商業電影院中的類似反應。光是他們真實的生活形態可以出現在大銀幕上，便令吉普賽觀眾感到珍惜，並可能因而忽略了《流浪者之歌》中輕微的諷刺意味。而吉普賽人認為該片大致上採取同情他們的立場，並以讚揚的方式呈現其生活方式——至少與其他作品相較之下，而該片更以總括的方式肇始了在大銀幕上呈現吉普賽的民族精神。

其他語言

《你還記得杜莉貝爾嗎？》、《爸爸出差時》和最後的《流浪者之歌》或許可被視為語言踰越的極限。然而，庫斯杜力卡在運用語言上的豐富性令人印象深刻：語言是「解放」、是原汁原味的表現方式、是偷

竊、是鄉愁、是風格——甚至是抽象。《亞利桑那夢遊》一開場便是愛斯基摩人以某種未知的語言說話，片尾也類似：現在是艾克索和李奧模仿他們那種「聽不懂」的語言。片中呈現的美國深受巴別塔（Tower of Babel）症狀所苦：李奧的華人裁縫師口操自己的語言。李奧斥責他、要他「別再哼唱」，裁縫師答道：他不是在唱歌，而是在算尺寸。口操西班牙語的墨西哥樂手們惹得紐約佬保羅受不了，他於是放話說：「我不講西班牙話。這裡是美國。我們這裡講的是英文。」而他卻是義大利裔美國人。

評論家與影迷時常詢問關於庫斯杜力卡片中的歌詞。狀況是：他的（前任）配樂家戈蘭‧布雷戈維奇往往沒有為所譜的歌曲填詞，而是由歌手隨意哼出一些聽起來熟悉的字句。《亞利桑那夢遊》含有一些歌詞，聽起來像拉丁語系的語言，但實際上不存在這種語言。[43]同樣地，庫斯杜力卡也以某種跨國族的方式對待語言：「想到可以用法語拍片，我很興奮，這是一種我不懂的語言。」庫斯杜力卡甚至在法國電影《雪地裡的情人》軋上一角，但他根本不會講法語。這再創了巴特關於竊取語言的概念，由「所有那些外於權力之人」偷竊。[44]

《流浪者之歌》是南斯拉夫電影，由南斯拉夫與吉普賽演員以羅姆語（另一種他不懂的語言）演出，在南斯拉夫與義大利拍攝；至於《黑貓，白貓》則是由法國、德國與南斯拉夫共同製作，片中使用羅姆語及塞爾維亞語；《亞利桑那夢遊》是法國製作的電影，由美國演員以美式英語演出，在美國的諸多地點拍攝；《地下社會》由法國、德國與匈牙利共同製作，由南斯拉夫演員以塞爾維亞語演出，拍攝地點包括捷克共和國、保加利亞與南斯拉夫。最後，《巴爾幹龐克》片中的語言與歌曲大部分是塞爾維亞語發音，但也大膽借用羅姆語、英語、義大利語及德語，片中並有來自這些國家的人物亮相。解讀《流浪者之歌》時所採用的規則也適用於其他電影，它們都猶如跨國族的探險。依附於國際符

碼、似乎「次等」的國族符碼四處尋覓其優越性，而跨國族的符碼則讓出了本身部分的優越性，來成全權力核心之外的族群。那些「處於權力內部者」（像是庫斯杜力卡）藉由納入在權力外部者的語言，達成某種形式的語言綁架偷渡。

《流浪者之歌》以一連串的踰越為特色。文化上，本片將「吉普賽人」（一個種姓階級，在歐洲被賦予了專屬的階級特色）升格為「吉普賽族人」（正在吸納某種民族性的各種特色的一個種族）。這不只是巧合，因為庫斯杜力卡讓波士尼亞人獲致尊嚴，這是在前南斯拉夫獲致了國族地位的一個宗教族群。然而，他小心地避免將這些變成政治煽動，即使在處理《地下社會》中的南斯拉夫人（如導演本人所描述的）亦然。其作品的踰越潛力從未變成一種政治慣例。這肯定是一種當代的踰越，目的似乎是賦予失勢族群以力量。繼《流浪者之歌》之後，《地下社會》以某種方式帶頭進行一項秘密計畫：以不可能的組合——德、法兩國的金援，並對南斯拉夫的命運抱以一種曖昧、隱藏的同情。從各方面看來，身為失落理想的鬥士的庫斯杜力卡，在想像之中找到一個安穩的所在——這是一種理念，也因此構成一種市場。

> 當然了，我欣賞西方文明所成就的一切——人們具有一定程度的個人自主性，這一點在巴黎比在倫敦和紐約來得更成熟。另一方面，在沒有受邀之下，你不能帶著一幫殘障人士、小人物和邊緣人進入別人的屋子，危及他們愜意的生活方式——他們會不惜動用炸彈和導彈來自我捍衛。問題在於，中產階級——亦即消費大眾——在這些事上受到完善的保護。這是一個軍事的體制，除了自身之外，毫不支持其他體制，並且加以減除。假如他們過去想讓本身的觀眾成為公民、而非消費者，那麼，舉個例子來說，他們應該會協助觀眾學習欣賞布紐爾、而非史匹柏（Spielberg）的電影。我樂於在他們

的臥室裡作為他們背後的芒刺，就像當時布紐爾那樣。（艾米爾·
庫斯杜力卡）[45]

▌影像……

類型作品

　　庫斯杜力卡的下一項吉普賽冒險計畫不太一樣。據說導演拍完野
心宏大、耗費精力的《地下社會》後，決定轉換方向，署名創作一部看
似「逃避現實」的電影——至少以他自己的標準而言是如此。庫斯杜力
卡決定放下明顯是政治的、或其他「偉大」的表述，這引起大部分評論
者正面的反應。的確，歷經《地下社會》的論戰後，即使改編馬克思的
《共產黨宣言》也顯得不那麼政治。不過，倘若我們欽佩《流浪者之
歌》不妥協讓步的普世價值，與拒絕利用題材來獲得立即的政治利益的
態度，我們就必須以同樣的態度看待滑稽笑鬧的《黑貓，白貓》。

　　瀏覽之下，本片的劇情似乎暗指塞爾維亞的情勢，意味著本片不
像表面上看來如此逃避現實：該片幾乎是讚頌在遭受經濟封鎖的國家
裡，當地人仍能巧妙地想出各種補償措施。《黑貓，白貓》可以被歸類
為「吉普賽胡鬧喜劇（slapstick）」——就概念層次而言，這可能是庫
斯杜力卡最薄弱的一部電影。[46]就「執行」的層次而言，導演第一次調
製出一部絕對「易於消化」、娛樂性極高、有時甚至令人捧腹的電影成
品。

　　但庫斯杜力卡還是超越這項前提，更躍進了至少一步。《黑貓，白
貓》看起來像是一部完熟的類型電影。若說《流浪者之歌》是「經典」
的東方電影，則《黑貓，白貓》就是「混種式」（spaghetti）[47]的東方

電影。滿口爛牙、誇張的自製技術和不修邊幅的古怪角色,本片應有盡有。著名的貝爾格勒影評人兼專欄作家波哥丹‧提爾南尼奇(Bogdan Tirnanić)稱讚《黑貓,白貓》是庫斯杜力卡迄今最好的電影,因為它具有純粹的類型特色(例如,顯示一袋錢,即明顯點出了影片的類型)[48]。換言之,關於吉普賽的電影已更接近類型之作,是多多少少「更純粹」、無雜質的娛樂。

《黑貓,白貓》的拍攝比《流浪者之歌》晚了十年,並以甚至更不羈的方式投入享樂。此外,《黑貓,白貓》整部片似乎就是一場漫長、輕鬆以及──終於──愉快的慶典:片中以各種不同的方式表現歡樂,開槍作樂只是比較輕微的一種。片中毫無一絲悲哀的氣息:此處(大部分)的吉普賽人生活富裕而自足,自成一個無憂無慮也無法無天的社群。片中展現的喜樂世界觀,突然排除了所有(斯拉夫人?)關於悲慘命運的沉思,一味看往人生的光明面──眾明星演員一路瘋狂尋歡作樂到底。

本片的故事中,在談到音樂、跳舞、飲酒和為非作歹時,當代犯罪頭子同時是樂團首席。一如往常,壞人是「紳士的小偷」(吞掉贓物)、「正義的殺手」(純粹基於原則而殺掉拐騙他的賊)、殘酷/溫柔的愛家男人(折磨妹妹,卻是為她好)。此外,達丹個人也極具魅力,音樂一放,他的腳就會不禁擺動──這是塞貞‧托多洛維奇最重要的角色之一。不過,幾乎其他每個人也都享受著音樂和美酒──例如,這是垂垂老矣的吉普賽人扎里耶僅存的癖好──但片中這些是源源不絕的笑料、為了作樂而作樂。這裡沒有悲劇:悲懷的陰霾散盡、仿彿從不存在;現場盡情演奏、任君開懷享受。但其中還有新的刺激,包括這些錯綜複雜的妙事:貓狗交尾、浸入屎尿、以水澆電線桿(當然是為了改善收訊)、蓋布袋揍人、拿手榴彈雜耍,以及品嚐汽油的味道等等。

「老爸，別在星期天過世」

　　劇情進行如下：滿腦鬼點子但不大有生意頭腦的馬寇（Matko）打算從約旦私運一批油進南斯拉夫。在國際制裁下，人們通常無法在商店買到任何外國貨，馬寇於是在多瑙河畔跟俄羅斯水手進行小規模走私，水手們是在前往黑海的途中路經此地。在電影的前段，馬寇就被定位成自己的天敵：我們在片頭就看到他獨自跟自己打牌。他也被判定為糟糕的父親（會搶兒子的早餐），以及輸家：才和水手談妥一筆好生意，就整個人連買來的貨一起跌入河中。

　　為了成就這輩子最大的一筆生意，馬寇需要一筆巨款來賄賂海關人員。他求助無門——除了駭人又好笑的教父葛爾加：他販賣私酒，還是垃圾收集行的老闆。葛爾加欠馬寇的父親扎里耶（一座神祕的砂石分離工廠的擁有者）人情，扎里耶曾經分別在法國和義大利的港口「二度救了他的命」。葛爾加於是無以拒絕扎里耶的兒子。馬寇騙葛爾加說他父親過世了，以博取同情，但扎里耶其實只是病了。確實，扎里耶是這麼熱愛狂野吉普賽音樂及酒精的行家，因此當孫子札雷領著一支吉普賽樂隊來醫院探訪他，他決定不顧重病地逃出醫院。葛爾加本身也是自豪而慈祥的祖父，最大的願望是在嚥氣前看到長孫「大個子」葛爾加娶老婆。而談到生死，葛爾加至少已經中風兩次。

　　除了資金之外，馬寇還必需打通保加利亞邊境的人脈，而很有勢力的罪犯達丹正可以幫上忙。達丹活脫脫像是洛城警察最大的夢魘：聽饒舌樂、脖子上掛著兩公斤的金鍊、古柯鹼吸不停、開著白色大轎車到處跑、浪女隨伺在側，連開心時也會揮動很遜的九毫米手槍助興。葛爾加和達丹分別屬於敵對的幫派，地盤在多瑙河畔不知名的地點，但顯然位於今日的南斯拉夫境內。

　　扎里耶已經退休了（這或許是諷刺地模仿遭近期戰爭波及的昔日

生意人）。他那一無是處的兒子馬寇一心想往上爬，但他既不夠聰明，也不夠心狠手辣。最後，達丹和阿默德一樣，是黑手黨的奇異巴爾幹變種，他發飆的舉止比較像是表演給手下看，而且沒一會兒就開始怨嘆自己一生的辛苦，那就是：他父母雙亡，於是得負責把三個姊妹嫁掉，但因為三人奇醜無比，唯一的對策就是「好言相勸」，也就是勒索。

不出所料，達丹跟馬寇玩黑吃黑的把戲；在下藥迷昏馬寇後，偷了走私的油，並提出要馬寇十七歲的兒子娶他唯一還沒過門的侏儒小妹，以抵償他在邊境幫馬寇張羅打點的苦勞。馬寇腦袋再不靈光，此時也知道這一切都是達丹搞的鬼，但他也無計可施（「達丹……他是戰犯。他會把我們全都幹掉！」）。婚事就這麼說定，但除了達丹之外，每個人似乎都很不開心——最不開心的是兩位新人，對於被突然湊合感到愕然。馬寇的兒子札雷已經和碧眼的酒吧女侍伊達有過一段（伊達誘惑札雷，並破了他的處男之身），而達丹的妹妹艾芙蘿蒂塔宣稱已經在夢中見到理想伴侶（札雷顯然不符合她的夢幻經歷）。

這場爆笑的婚禮絲毫未被打斷，即使扎里耶突然（似乎是故意）暴斃，或者衰弱的葛爾加前來看到過世的老友，當場第三次心臟病發作。達丹堅持在整個事情落幕前悄悄送兩人上閣樓，再用冰塊降溫，而且沒有人能反對他的意見。艾芙蘿蒂塔抓住最後的機會，在札雷的幫助下逃離宴會現場。她機靈地躲在樹幹裡，且隨即看見心目中的理想紳士（結果這個人正是大個子葛爾加，他也主張「只要一見鍾情，其餘免談」）。這位侏儒小姐顯然能把痰吐得很遠[49]……

葛爾加和達丹兩派人馬在一場不嚴重的槍戰後（雙方無人傷亡），兩家人最後做了兄弟式的擁抱。此時，我們發現達丹原來是葛爾加「大爺」在義大利時的手下。在這個世界，任何事情都有可能——各種「事實」撲面而來：葛爾加和扎里耶是住在附近的好友，卻彼此睽違二十五年；或是「幾乎全盲」的葛爾加最後竟以驚人的準確射擊結束了槍戰；

圖10：古怪的一對：嬌小的艾芙蘿蒂塔（薩莉亞．伊布拉莫娃〔Salija Ibraimova〕飾）找到極致真愛：「大個子」葛爾加（亞薩．德斯丹尼〔Jašar Destani〕飾）。《黑貓，白貓》是庫斯杜力卡第一部「純」喜劇，當中包含強烈的笑鬧成分。

觀眾歡欣地接收這些事實，一如它們也歡欣地撲來。結局亦然：兩對新人馬上舉行婚禮，一切似乎都恢復正常。不僅札雷娶了他愛的伊達，艾芙蘿蒂塔嫁給素昧平生卻已經引她注目的高個子，連閣樓裡的兩具屍體都死而復生，參與大家的歡慶。一切圓滿結束：為了確保一切都重回正軌，片尾還出現了「圓滿大結局」的字幕。

吉普賽新浪潮與巴爾幹式的庸俗

《黑貓，白貓》片中標榜的庸俗概念並非全然的多愁善感——像庫斯杜力卡頭兩部電影中那樣；相反地，庸俗在本片中被放大、未經修飾——且深具娛樂效果。《黑貓，白貓》中大部分的胡鬧橋段都源自巴爾幹地區，亦即直接援引一種自在地以屎尿為題材的幽默。達丹落入別

人設下的戶外廁所陷阱後，竟信手拿鴨子當毛巾來擦身體，而這樣的場景都來自當地流傳的笑話。[50]

《黑貓，白貓》片中有些俏皮話是以民間俗諺改寫而成；有些則源自童話故事（艾芙蘿蒂塔的情事有些地方類似《灰姑娘》）；其他的則取材自新聞報導。即使對說塞爾維亞語的電影觀眾來說，吊掛在樹上演奏的樂隊也太過超現實，但這卻是比較放縱的塞爾維亞婚禮的必備節目（連知名民謠歌手在表演這種噱頭時，都會開出「特別的價碼」）。[51]

總而言之，一如同時期其他塞爾維亞電影的情形（像是塞貞・德拉戈耶維奇〔Srdjan Dragojević〕的《那年傷口特別多》〔Wounds〕，或是戈蘭・帕斯卡列維奇的《巴爾幹酒店》〔Cabaret Balkans〕），本片中許多「超現實」的成分都取自光怪陸離的現實世界。但手法卻大異其趣，而且若相較於帕斯卡列維奇較為直白的諷刺劇，則將再度確定《黑貓，白貓》中的神話創造，及暗示性地認可塞爾維亞所處的無政府生活型態。庫斯杜力卡的誇張手法施展在神話裡，但帕斯卡列維奇與德拉戈耶維奇則以更為諷刺挖苦的方式，批判社會標準的低落。一如往常，庫斯杜力卡於《黑貓，白貓》中開放接納差異性、更寬廣而全面的巴爾幹「價值觀」及生活方式，其中都流露著天真的色彩；然而帕斯卡列維奇與德拉戈耶維奇預設的觀點，卻都明白地譴責當代的亂象。

不過，庫斯杜力卡拍攝《黑貓，白貓》時，再度遇到一部「影子計畫」，名為《吉普賽魔法》（Gypsy Magic），攝於馬其頓，由史托勒・波波夫（Stole Popov）執導。[52]出現了加入這兩部片的行列的影片：塞爾維亞紀錄片《宛如塞爾維亞人》（Almost Serbs），甚至還有一部美國紀錄片《美國吉普賽：永遠的異鄉人》（American Gypsy: A Stranger in Everybody's Land）。「民族風」的主題再度受到矚目，但即使這些拍攝計畫有些搶在《黑貓，白貓》首映之前上映，庫斯杜力卡的影響力之深，使得其他人都只是以他的作品為參照。或許情況確實如此：《黑

貓，白貓》以某種方式回歸了「有憑有據」、類型導向的吉普賽神話，成果可觀。但是，再者，總括前人的成果，這對庫斯杜力卡並不會造成問題，他以生之喜（就連死亡都帶勁）將之活化，並加入更多豐富的元素。片中元素如此豐富，而實際上，許多觀眾覺得《黑貓，白貓》強度極高，單憑一次觀賞，無法完全消化。

吉普賽電影：庫斯杜力卡與葛利夫

> 別再拍照了，我們又不是猴子！你們這些外地人！
> （《王子》片中的一名吉普賽主角）

沙文主義者試圖侮辱庫斯杜力卡，在文章裡稱他為「吉普賽流浪者的私生子」。不過，對他而言，這其實更是他所樂見的參照點：「我現在忙著玩音樂——而我過得跟吉普賽人一樣……我本身的狀況使我過著流浪的生活。」[53]庫斯杜力卡似乎在《巴爾幹龐克》中證明了這一點，但他的殺手鐧則是在像《雪地裡的情人》這樣的電影裡：他做到了使用、亦即「大肆利用」本身固有的粗野特性，像所有其他人一樣將之展露無遺。然而，像強尼・戴普這種知名演員與庫斯杜力卡合作，使得吉普賽人於一九九〇年代末期儼然成為一種時髦的錦上添花。戴普在近期兩部電影中扮演吉普賽人角色，也開始使用類似的比喻來談論家人：「我們是吉普賽人。我們一向都是過客。」[54]

所有上述影片並未恪守「民族風」的公式，而都是由非吉普賽人執導。若真的存在某種道地的吉普賽電影，其縮影非東尼・葛利夫的作品莫屬。葛利夫是來自阿爾及利亞、駐居法國的安達魯西亞吉普賽人，他以某種方式超越了戴普，因為他是真正（同時也是「投入」？）的「局內人」。這位吉普賽導演在絕佳時機判定這個主題已經交到外人

手上太久了：他於一九八二年在法國攝製獨樹一幟的處女作《王子》，適逢影壇興起「民族風」。這部片透過住在巴黎市郊的吉普賽主角那拉（Nara）的觀點來敘事。[55]《王子》片中一再出現的台詞是「外地人」：「不然你打算怎樣？嫁給外地人嗎？」；「我不會讓任何外地人這樣攻擊我！」《王子》是第一部嘗試重新界定既有的吉普賽人銀幕形象的電影。庫斯杜力卡想必深受影響，因為他的吉普賽作品中也涵蓋好幾個相關的主題：那拉在酒吧聽吉普賽音樂時，打碎了幾個玻璃杯；他被人毆打時，會在泥巴裡打滾；他揍了自己的女兒後，卻馬上擁抱她；他的母親在下雨後過世，諸如此類。不過，差別在於葛利夫較不會掩飾自己的立場。縱然《王子》的手法對片中主人翁保持某種嘲諷的距離，這部電影卻有清楚的社會意涵，並且包含對政治與種族的（自覺）意識，這是庫斯杜力卡的作品中所沒有的。[56]

葛利夫於一九九〇年代末期搭上巴爾幹的風潮，將他傑出的《過客》（Gadjo Djilo）一片背景設定於羅馬尼亞。該片發行於一九九八年，恰及時趕上《黑貓，白貓》與《吉普賽魔法》的盛況，劇情描述一名法國人前往巴爾幹半島的探險，為了尋找父親最喜歡的歌手，而她當然是吉普賽人（本片於英國發行時保留原文片名，直接意譯為「瘋狂異鄉人」）。這名法國主角最後被一個無政府狀態的吉普賽人社群「接納為自己人」。《黑貓，白貓》與《吉普賽魔法》在劇情上有相似之處，而庫斯杜力卡與葛利夫卻也都熱愛吉普賽音樂，兩人的作品敘事都盡量依吉普賽音樂量身打造。葛利夫還親自替電影譜曲，當時他已經完成名為《一路平安》（Safe Journey）的音樂劇，該劇純粹透過歌舞來敘述吉普賽人千年以來的遷徙史。但在他的吉普賽三部曲橫跨逾二載的時間後，他選擇在巴爾幹半島完成本片。

▌……以及音樂

庫斯杜力卡、布雷戈維奇與吉普賽樂隊

　　正當巴爾幹半島的吉普賽電影——它們是一種特別的音樂劇流派，或至少極度仰賴音樂——大受歡迎之際，吉普賽人也成為地球村的注目焦點。在一九九〇年代晚期，不論是新發行或重新發行的吉普賽音樂（像是史上最著名的吉普賽音樂家強哥・萊恩哈特〔Django Reinhardt〕的作品），數量都與日俱增。在這之前的十年前，唯獨在巴爾幹的婚禮、牲口趕集和餐館的狂飲派對上，才看得到瘋狂的敘情歌表演，若是在歐洲其他地區，這種表演幾乎一定會遭到逮捕的下場。但如今，在高級的表演場所及慶典廳都有這樣的表演。

　　佛朗明哥的音樂與表演者（例如帕可・迪・魯奇亞〔Paco De Lucia〕及透過MTV廣為傳播、講究穿著的國際明星「吉普賽國王」〔Gypsy Kings〕）已經享有盛名好一陣子了。但在一九九〇年代末，人們的音樂喜好漸漸轉往東歐地區。這個地區幾乎每個國家都培養出自己的吉普賽音樂明星。新奇的是，這些明星幾乎一夜之間就在海外變成炙手可熱的藝人。上個世紀末，來自塞爾維亞、保加利亞、俄羅斯、匈牙利與馬其頓的「民族」音樂變成世界音樂愛好者們熱中的樂種。不過，當中最知名的明星還是來自巴爾幹半島。羅馬尼亞的「綠林好漢」（*Taraf de Haïdouks*）樂團即在《一路平安》中亮相。他們甚至打入了主流電影，在近期另一部相關主題的歐洲電影《縱情四海》（*The Man Who Cried*）中與戴普攜手演出。

　　結果，吉普賽電影史詩的最著名導演與知名度最高的吉普賽音樂藝人本身都不是吉普賽人。作曲家戈蘭・布雷戈維奇與庫斯杜力卡的背景相仿，兩人甚至是同鄉，他從一九七〇年代中期開始便從事某種

接近「民族風」路線的音樂——藉著率領一支名為「白鈕扣」（*Bijelo dugme*）的塞拉耶佛樂團。菁英知識分子奚落他竟想混合民謠與搖滾，但聽眾十分熱愛他的音樂，這支樂團當時也是南斯拉夫史上最受歡迎的搖滾樂團。

布雷戈維奇在十五年間發行了十三張暢銷專輯後，把握了第二次機會的來臨：他透過為庫斯杜力卡譜寫電影配樂而享譽國際。第一部作品是為《流浪者之歌》所作的迷人音樂。他於一九九八年之後的音樂作品被視為他成熟的第二階段事業之作，也更緊密連結到他的根源。結果，布雷戈維奇和庫斯杜力卡一樣——且更是透過跟他合作，成為歐洲最受敬重的「民族風」藝術家之一。

較嚴苛的評論者宣稱布雷戈維奇算不上真正的作曲家，充其量只是編曲者。平心而論，他的風格的確兼容並蓄。為庫斯杜力卡的電影配樂時，並非由他本人挑選原創歌曲，而是依據導演提出的要求。不過，布雷戈維奇所做的比表面上看起來更複雜：他以某種太陽神式的細緻優雅搭配庫斯杜力卡酒神式的精神。他縱然有許多令人非議的不是之處（尋求抬高知名度、不擅長演唱與歌詞等等），但最重要的是，他仍是個老練的製作人，總是能掌握觀眾的脈動。布雷戈維奇譜寫的音樂和知名民謠的絕妙改編都源自民俗文化，並且在不知不覺中和它融合為一體——但同時也相當獨特，並夾帶難以言喻的強烈情緒能量。他顯然並非僅是為庫斯杜力卡提供哀戚而難忘的背景音樂而已。相反地，布雷戈維奇與庫斯杜力卡的合作，可說是在大銀幕上確立了「敘情歌」的地位。[57]

既然說到悲懷在大銀幕上的版本，則是否有一種「恰當」的聲音足以傳達哀傷？西方電影中多是選用憂傷的小提琴哀鳴來加以表現，但今天，任何有一絲自尊的導演都不屑採用這種手法，這簡直無異於在銀幕上以機械化的鼓聲搭配軍隊的畫面——《爸爸出差時》中的一幕即是在嘲諷這種刻板手法。在東方，情況正在好轉：例如印度導演可以運用一

種善於哀泣的樂器：薩朗吉琴（sarangi）。《大河之歌》片中，死訊傳來後，傳來一個角色的痛哭之聲：但我們聽到的不是她的哭聲，而是薩朗吉琴的聲音。這個場景經過細心營造，在這一刻達到高潮，令觀眾熱淚盈眶。最後，到目前為止最少使用（也就是說最有效）的表達哀傷的方式（帶著一絲斯拉夫民族的悲懷），就是巴爾幹半島鑽研傳統歌唱的合唱團。布雷戈維奇以一再起用巴爾幹合唱團著稱，幾乎使巴爾幹合唱團在電影中占有專屬的位置。[58]他們出現在他的音樂會以及他的每部電影配樂中——不僅限於庫斯杜力卡的電影，而且歌唱著的合唱團讓人直接聯想到悲劇與死亡，效果極為震撼。

布雷戈維奇繼《流浪者之歌》之後為庫斯杜力卡配樂的電影是《亞利桑那夢遊》。除了琅琅上口、輕鬆愉快的同名主題曲及戲劇性的終曲之外，這部電影包含許多既有的音樂（與《王子》一樣，片中採用多首由強哥‧萊恩哈特表演的歌曲）。庫斯杜力卡與布雷戈維奇最後於《地下社會》裡三度處理巴爾幹悲懷與吉普賽音樂。這部為銅管樂隊而寫的電影配樂奠定了布雷戈維奇的地位，這種樂隊風行於塞爾維亞與巴爾幹地區，成員之中也經常有吉普賽樂手。名聲響亮的斯洛博丹‧沙利耶維奇（Slobodan Salijević）及柏班‧馬克維奇（Boban Marković）大樂團也親自出現在片中，而這再度掀起同樣的熱潮：〈月光〉（Moonlight）與〈卡拉尚尼可夫〉（Kalašnjikov）迅速成為這個地區所有銅管樂隊的標準曲目。

布雷戈維奇為庫斯杜力卡譜寫的三部電影配樂躋身該時期最優秀的電影音樂之列，讓人想起顏尼歐‧莫利克奈（Ennio Morricone）與尼諾‧羅塔（Nino Rota）的經典作品，他們讓音樂成為搭配的影片本身風格的重要元素。如今，業已製作出數首傳頌全球的名作的布雷戈維奇本身已經成為歐洲音樂巨星，任何當代吉普賽與巴爾幹音樂選集幾乎都少不了他的作品。實際上，《流浪者之歌》的主題曲〈聖人紀念日〉與

《我還見過快樂的吉普賽人》的〈車輪轆轆〉都已經成為吉普賽人的地下國歌。

「音樂劇！太過分了！」

《黑貓，白貓》實際上是一部音樂喜劇，因為它一大部分都以婚禮為場景，現場也似乎隨時都有音樂演奏。奇怪的是，庫斯杜力卡並未起用布雷戈維奇為本片譜曲，即使這正是他擅長的樂風。不過，庫斯杜力卡仍沿用布雷戈維奇的吉普賽歌手夏邦·拜拉摩維奇（Šaban Barjamović），他同時為《地下社會》及《黑貓，白貓》的原聲帶獻唱。從庫斯杜力卡的說法來判斷——而他是個直言不諱的人——兩人成功的合作關係已告終止。突然間，布雷戈維奇於國際舞台上的主要競爭者不再是「綠林好漢」這樣的樂手，而是庫斯杜力卡本人。

的確，導演決定請他的老友及偶爾為「無菸地帶」搭檔演奏的樂手來為《黑貓，白貓》創作音樂。由奈勒·卡萊里奇（Nele Karajlić）領軍的作曲三人組出乎意料地打造出成功而動聽的原聲帶。編曲依然用到一些銅管樂器，但這次重心偏向塞爾維亞北部的伏伊伏丁那（Vojvodina）省，輕快地混合多種樂風。例如，主題曲〈瓢蟲〉（Bubamara）即具有以弦樂演奏的「韋瓦第版」及管樂演奏的南美版（曲名也適切地改成〈瓢蟲來了〉〔El Bubamara Pasa〕）[59]。除此之外，庫斯杜力卡也展開個人的音樂事業，樂風延續《黑貓，白貓》配樂的路線，並於一九九九至二〇〇一年間在歐洲巡迴表演，和他同台的是稍微擴編的「無菸地帶」——即「無菸地帶大樂團」（No Smoking Orchestra）。

他們的專輯《嗡啞時光》（*Unza Unza Time*）收錄巡迴演出曲目的錄音室版本，庫斯杜力卡並親自參與錄製；這張專輯比不上布雷戈維奇的作品，樂團也像是布雷戈維奇「婚禮與葬禮樂隊」（Weddings and

Funerals Band）的次級版。較刻薄的人可能會將庫斯杜力卡的整個音樂歷險——特別是他和布雷戈維奇的決裂——視為導演心懷怨懟、一時興起的噱頭之舉之一。在兩人互搶風頭的針鋒相對中，布雷戈維奇毫不讓步：他最近也轉而演戲。

不過，觀眾們應該給「無菸地帶大樂團」一個機會，而再怎麼刻薄的人一旦看過《巴爾幹龐克》，應該都會對庫斯杜力卡奇特的音樂冒險另眼相看；該片是關於「無菸地帶大樂團」巡迴演出的半紀錄片，在二〇〇一年的柏林影展首映。樂團的義大利巡迴演出已經被拍成紀錄片《南岸秀：艾米爾·庫斯杜力卡》（*The South Bank Show: Emir Kusturica*），但《巴爾幹龐克》則大異其趣。其中的動機看起來像是直截的自我推銷——或頂多是巡迴演出的直接紀錄——卻發展成成熟完備的電影計畫。

「世界音樂……給破碎的世界」

> 「無菸地帶大樂團」的聽眾都是年輕人。他們很訝異看到揚名各大影展的電影導演竟然在舞台上活蹦亂跳。這種事顯然是史無前例的。我們的演唱會是電影與音樂的化學作用下的產物。我從來沒想過《巴爾幹龐克》這樣的題材可以拍成電影。那台小攝影機型塑空間的方式令我驚訝。這是我第一次在沒有全然掌控下拍片，而隨之迂迴前進、從過去的吉光片羽中將它組合起來。（艾米爾·庫斯杜力卡）[60]

簡單地說，「無菸地帶大樂團」不是音樂大師的樂隊；他們延續「新原始人」的哲學，有些笑話（不論台上台下）相當粗俗，也不避諱髒話。不過，這部關於他們的電影卻絕妙至極。在台上表演之間的空

檔，數位攝影機始終開著，無情地錄下整個巡迴演出中的各個「尷尬」細節。最終，舞台表演的部分——像是為主題曲拍成的音樂錄影帶——並未帶來太多加分：重要的是其間的空檔。相較於庫斯杜力卡之前的作品，《巴爾幹龐克》的祕訣更是在於其坦然的信念與令人卸下心防的誠實——你無法不被感動。樂手們以典型的嘉年華會般的態度，將自己的人生經歷當作笑話來講。他們與庫斯杜力卡電影中的人物一樣，偶爾試著擺出「世故」的姿態，但卻經常在鏡頭前以動人的開放態度坦露往事。

卡萊里奇富於創意的演出可能和這個有關，他帶來本片亟需的自我嘲諷，並感染了庫斯杜力卡——他讓影片呈現自己和兒子史崔柏在成功和尷尬的時刻的模樣。後者格外難能可貴。最後，經過他們的脆弱與侷限洗禮後，你會愛上這些惡棍，但這是透過一種後現代的大逆轉，觀者的體驗類似於觀看《搖滾萬萬歲》（*This Is Spinal Tap*）的過程：這部關於一支硬式搖滾樂團的虛構半紀錄片發展到駭人的真實地步，而原本為了搬上大銀幕組成的假樂團最後跑到了真實世界，還吸引了真正的樂迷。

同樣地，斯洛伐克吉普賽歌手維拉‧碧拉（Věra Bílá）的演唱會並不特別，但關於維拉‧碧拉人生的紀錄片《彩色的黑白》（*Black and White in Colour*）卻令人耳目一新。如果「無菸地帶大樂團」組成的唯一目的就是為了拍《巴爾幹龐克》，則這支樂團的成就已經超越大部分其他樂團。《巴爾幹龐克》的最後成品呈現庫斯杜力卡的劇中人物——和他自己——真實的樣貌：他們只是一支平庸的半白人樂團，成員並不確切曉得自己在做甚麼，但同樣都懷抱改變世界的滿腔熱血。以某種方式，《巴爾幹龐克》可以說是這句眾所周知的名言的活見證：「人生從不按照計畫來」。

《巴爾幹龐克》起初可能是一部委託拍攝的紀錄片，最後卻企及庫

斯杜力卡的作者導演志業的水平，例如，其程度至少更甚於《最後華爾滋》（The Last Waltz）在馬丁・史柯西斯（Martin Scorsese）的導演志業中所占的定位。比較接近的類似例子可能是伍迪・艾倫（Woody Allen）拍攝自己於歐洲巡迴表演的紀錄片，許多人並非因為視他為傑出音樂家而去看他表演，而是為了目睹大導演現場露一手。他的電影的情況亦然：艾倫特寫自己的私生活，而當媒體大幅報導他的感情關係，他卻記錄下其中樸實無華的互動。同樣地，庫斯杜力卡讓觀眾看到他與兒子之間緊張卻真摯的關係，看似粗魯卻盡是溫情——而超八電影見證了：這樣的關係在過去二十年裡絲毫未曾改變。

這部電影並沒有制式的情節，而是透過一連串小插曲來呈現。這是庫斯杜力卡第一部在剪接台上蘊生的電影。雖然《巴爾幹龐克》乍看之下典型地混亂無章，片子的結構卻極為精確，節奏也拿捏甚準。片子共分成五個層次，穿插匯集了樂團成員於巡迴途中的訪談、他們年輕時代的業餘超八影片（一部分是演出的），伴隨後台練習實況、男子漢的爭吵與宣傳工作，再加上拍攝《嗡哐時光》音樂錄影帶的內容素材。當然，所有這些都透過精準的調度，點綴在現場音樂表演之間——還有庫斯杜力卡的廚房裡常有的東西。

劇情大綱

樂團的巡迴演出始於貝爾格勒，那裡依然可見北約轟炸過的大樓殘骸。率先出場告白的是奈勒・卡萊里奇兄弟，他們的音樂生涯搭配著提托時代南斯拉夫的懷舊景緻。他們拿自己兒時的電影來取笑自己的小資產階級背景（「這是哪門子的公寓？居然沒有鋼琴？」，母親問道）。卡萊里奇是這群人中唯一真正的流行明星，於是其他成員似乎都有點忌妒他的明星地位。

巡迴演出一開始，大夥的狀況欠佳：部分成員受傷、生病，或者單純就是靈感枯竭。經歷在德國的「危機」後，他們終於在健康狀態或表演上都漸入佳境，也有時間講述生動的故事——透過字句，以及關於自己卑微出身的破舊超八影片。這逐漸進展成一種滌化的過程，樂團最後甚至登上巴黎的奧林匹亞（Olympia）音樂廳，在欣喜的觀眾面前獻藝。

史崔柏‧庫斯杜力卡訴說他如何模仿黑人鼓手……直到他在貝爾格勒發現演奏吉普賽音樂的小酒館及當地經驗老到的鼓手切達（Čeda）——他本身最後也加入了「無菸地帶大樂團」。低音大喇叭手亞力山大（Aleksandar）抱怨在葬禮演奏的壞處（「當農家告訴你地點在一英里外，你馬上就知道其實是兩英里」）。「頭頭」（Glava）坦承他一直夢想逃離手錶工廠組裝員的工作，好變成貝斯手。小提琴手和薩克斯風一輩子都是樂手，而且來自樂師家庭，演奏古典樂曲和爵士樂……直到他們發現了搖滾樂，從此一頭栽了進去。還有其他情況：鍵盤手坦承他起初受精神問題困擾……直到他開始巡迴表演為止，這對他危險的偏執狂是很好的治療。

同時，超八影片適切地表現他們的封閉小世界較為傻氣的一面；他們被窺視、戲弄、讚揚以及喜愛。他們的獨白與台上獨奏的片段交互出現，時而支持、時而否決他們的說法，但總是恰好配合相關的話語出現（像是貝斯手半開玩笑地指控所有吉他手都太有侵略性，接著馬上出現吉他手練空手道的舊超八片段）。特別感人也有趣的片段，是庫斯杜力卡試圖幫兒子變得成熟，雖然他和卡萊里奇兩人某方面都還在享受人生中延長的童年——即使已經年過四十。

在音樂及視覺上，這支樂團彷彿是從全國民眾中隨機抽出的組合：他們在台上表演之際的穿著暗示他們只有晚上相聚合奏，之後將各自回到白天的工作崗位。薩克斯風手以前吹的是爵士樂，吉他手的取向似乎

也類似；小提琴手畢業自音樂學院；手風琴手直接從民俗舞蹈樂團過來插花；低音喇叭手在葬禮表演中學會職業演奏；歌手（和他的兄弟）過去則是搖滾明星。樂團裡還有一個名導演擔任節奏吉他手，音控師則透過幫人道援助的卡車上貨，而學會他的技藝。

意料之中的，樂團的歌詞包含了塞爾維亞語、羅姆語和德語，而且他們揉雜了各式各樣的種族、典故與樂風。以庫斯杜力卡的說法，「無菸地帶大樂團」是「一團亂，但亂得好」；他們像收垃圾人般精挑細選、融合各種音樂的影響——從饒舌（〈比特犬〉）到東歐的敘情歌（布雷戈維奇已經在《地下社會》「用走」了〈雲雀〉這首歌），再到塞爾維亞的民歌金曲。他們心情好時，甚至會演奏史特勞斯與莫札特。

巡迴演出與《嗡啷時光》專輯CD包含極多電影典故，特別是激活了庫斯杜力卡自己的世界——由他過去的電影、吉普賽人、動物、疾

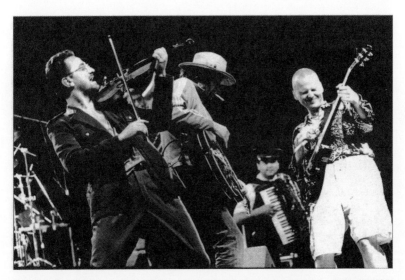

圖11：無菸地帶大樂團正中下懷：庫斯杜力卡與老友們的巡迴演出意外地極為成功。戴揚・斯帕拉瓦洛（Dejan Sparavalo）、艾米爾・庫斯杜力卡、佐蘭・米洛塞維奇（Zoran Milošević）與奈納・蓋引（Nenad Gajin）於《巴爾幹龐克》的演出。

病、歡慶以及素樸派繪畫（在此用於唱片封套上）所構成。《巴爾幹龐克》最後將取自音樂這個媒體的東西加倍還給了音樂。不僅如此，經過九十分鐘、巡迴過十來個城市後，巡迴之初徹底的外行人最後成為真正的英雄。

延續鄉愁

「民族風」、後現代與全球性的成功

Kusturica

▎「民族風」電影及其健將

後現代主義與「民族風」

像奧利佛・史東（Oliver Stone）的《突破煉獄》（*Salvador*）、法蘭西斯・福特・柯波拉（Francis Ford Coppola）的《現代啟示錄》（*Apocalypse Now*）與康斯坦丁・科斯塔-加夫拉斯（Constantin Costa-Gavras）的《失蹤》（*Missing*）這些電影充滿了憤怒，其中，不擇手段的中情局探員和權力慾薰心的官員不僅操縱本地人，也利用了善意的美國百姓。然而所有這些作品……認為有意義的行動與生活都源自西方，而西方的代表者似乎恣意將其幻想與慈善事業強加在腦死的第三世界頭上。在這樣的觀點中，邊陲地區並無生活、歷史或文化可言；若沒有西方，他們也沒有值得呈現的獨立或完整性。若要加以形容，則這裡……全然地腐敗、墮落、無可救藥。然而，康拉德（Conrad）寫作《諾斯特羅莫》（*Nostromo*）時，正值歐洲帝國主義的熱潮方興未艾，當代小說家與電影導演——他們已相當瞭解康拉德作品中的反諷——其創作卻遵循了……西方對非西方世界的呈現中，其智識上、道德上與想像上的大規模翻修與解構。（愛德華・薩伊德）[1]

假如要用一個類型的詞來總括庫斯杜力卡對當代電影的貢獻，我們可以說他的電影實質上、或許甚至可以說是標準地「民族風」。電影界的民族風可以追溯至一九五○年代，當時印度導演薩雅吉・雷與日本導演黑澤明透過某種有意識的「藝術電影」風格呈現地方色彩，這種應用則遵循西方的標準。而就像庫斯杜力卡的整體作品被等同於某種典型地方色彩的東西，薩雅吉・雷與黑澤明偶爾也在自己的國家遭受漠視，有

時甚至是公然的敵意，最好的狀況則是令人不解。

半世紀後，他們的傾向幾乎不再引人側目。民族風儼然成為全球的而非地方的現象。並且，其繁衍出的種類之多，導致無法將之歸入單一的媒介——在文學、流行音樂與藝術裡都看得到民族風，從事者包括馬奎斯等作家、奧芙拉・哈扎（Ofra Haza）等表演者以及詩琳・娜夏特（Shirin Neshat）等藝術家。確實，同屬一群開創性的電影導演之列的庫斯杜力卡和幾位非西方的民俗風作者導演，因為他們的成功「太過令人折服」而難以讓本地觀眾認同。此外，他們的作品在某種程度上的確是拍給外國觀眾看的。例如執導《街童日記》（Pixote!）的巴西導演赫克托・巴班克（Hector Babenco），和印度導演米拉・奈兒（Mira Nair）在她的處女作《早安孟買》（Salaam, Bombay!）中，都保留了大部分的地方特色，但顧慮到外國觀眾的觀影經驗，其表現手法並非這麼理所當然。換言之，這意味著這些電影中的表現手法並不「在地」——在地的是它們的主題。

這些電影與類似的作品構成一種當代的全球現象；也就是說，一種融合了新民俗主義（neo-folklorism）容易領會的符號，以及（對西方人來說）難以理解而陌生的日常生活的複雜組合。和《流浪者之歌》一樣，這些作品經常一下子呈現感人的劇情、一下子卻又殘酷得令人難以忍受。然而，這些電影不論轉移到何處去呈現，實際上從頭到尾都簡明易懂：觀眾不需要是南斯拉夫人、巴西人或印度人，也可以對這些電影產生正面迴響。而這也正是為何這些電影在各自的本國電影工業中顯得特別突出——由於對外國觀眾的體貼，並朝跨國族的方向踏出一步。

巴班克、奈兒與庫斯杜力卡的強項是：他們在母國拍片——或至少從這些國家汲取靈感——但他們同時也相當地「西化」。正因為他們的在地連結及對地方性的堅持，這些導演對外國觀眾與本國觀眾同樣地、或甚至更具吸引力。而若要以這番做法在海外成功，則必須精通西方的

表現符碼，並與西方文化脈絡產生對話。這也意味著國族（與種族）差異的界定乃涉及「他者」，而這番界定亦是由「他者」所做，因此不論是南斯拉夫、印度或巴西導演，都可以被吸收成為偶像以及作者導演。

導演出差去：外籍導演庫斯杜力卡在美國

庫斯杜力卡憑藉他的前三部電影而建立國際名望。但他和同僚們都必須面對這一代外籍電影導演遭遇的劇烈矛盾。透過從本身在地（國族）文化汲取故事與表現方法來證明其能力的這些作者導演，正是那些有機會以「中立的」（國際性）製作來拍片的導演。政治上，他們的名聲建立在不妥協、有時打破禁忌、極端自由主義的態度上，但接著卻被迫拋棄這種態度。同樣地，有些導演因為低成本電影的成功而獲得高額的金援，但這種資助在許多層面上都敗壞了他們的拍片方式。

這些都是不得不忍受的苦處。庫斯杜力卡等人為自己創造在海外拍片的機會，可以起用大牌明星並享有更寬裕的預算。「大牌明星」其實通常就是指美國明星，而「海外」通常就是指美國。不論就預算、產業上與技術上的可能性，以及工作環境而言，這應該都是一樁美事，但許多案例都顯示這同時隱含文化衝擊、被當作政治工具利用，以及創意的妥協。

不過，巴班克的《紫苑草》（*Ironweed*）、奈兒的《舊愛新歡一家親》（*The Perez Family*）或庫斯杜力卡的《亞利桑那夢遊》則是饒富興味的案例，因為它們創造出跨國族的混合（並且，很重要的是，他們某種程度上依然堅守自己「自由派」的態度）。這幾部電影要不是美國製作，就是於美國當地採用美國演員拍攝，但和標準的好萊塢產品大異其趣。然而，在美國拍片的所有這三名導演顯然都在抗拒既存的限制：他們並未對美國的意識型態面照單全收並當作「參考標準」，而將世界其

他地區視為（視政治上的遠近親疏而定）多少是「異國情調的」（或者以政治語言來說，就是「不公正」）。相反地，他們在電影中呈現受自身侷限束縛的美國：無形的衝突、潛在的種族歧視、濃厚的地域主義、殘酷的生存法則。他們選擇自己的主題，並且忠於慣常的小人物角色，因為他們很清楚真正的戲劇在哪裡。至少，我們無法指控奈兒、巴班克和庫斯杜力卡見風轉舵：他們並未遷就美國的背景，而背離他們賴以成功的拍戲態度；而箇中的代價便是：這幾部電影（票房上）並不「成功」。

▎東方人的一瞥：《亞利桑那夢遊》

西方對所謂的有機食物需求很大。這裡的蔬菜吃起來像是嚼塑膠。以「來自天堂的蔬菜」──番茄為例：要是一次生產幾億顆番茄，就無法掌控它的味道；只有在精心控制的環境與數量下栽培，才有可能培養出番茄飽滿、豐富的滋味。這基本上就是我在電影上所做的：攝製風味獨具的有機電影。也有其他和我作法一樣的導演──比方說阿莫多瓦（Almodovar）和馮提爾（Von Trier）。另一方面，也有像麥當勞的速食電影產業：這種心靈糧食，味如嚼蠟。（艾米爾‧庫斯杜力卡）[2]

波士尼亞與赫塞哥維納在一九八〇年代末的國族兩極分裂，促使該共和國最著名的藝術家庫斯杜力卡必須選邊站。[3]為了逃避這種壓力，他於一九九〇年移居美國，於哥倫比亞大學（Columbia University）教授電影。然而，庫斯杜力卡與好萊塢的象徵性「對立」只是表面上被壓制。他開始拍攝第四部劇情片時，這番對立很快即浮上檯面，而整部片

圖12：《亞利桑那夢遊》中，艾克索（強尼・戴普飾）的工作是準備將送入海中的魚群，而他自己也準備好面臨誘惑的試探。對庫斯杜力卡來說，選角本身即解決了表演方法的問題。

在他旅居美國的兩年期間內完成。

　　表面上，《亞利桑那夢遊》不過是一名東歐導演重新審視美國夢的一番低調而不乖張的嘗試，並無特別基進之處。[4]將片名從美國轉換成亞利桑那，反映出庫斯杜力卡美國處女作其縮水的（政治）野心：美國或許仍保持著夢想，但在亞利桑那這荒僻之處，情況並非如此愜意。儘管如此，《亞利桑那夢遊》仍展現出相當的企圖心，將電影本身「預設」的環境背景、表演方法、故事情節——事實上是這個小宇宙的所有侷限——全部翻新再造。

在不通往任何地方的路上

　　《亞利桑那夢遊》以一場夢境開場，這個關於阿拉斯加的夢中，一位帶著當日獵獲物回家的愛斯基摩人掉進了冰冷的水裡。他試著晾乾衣

服，但在增強的風暴下不支倒地。此時，命運出現轉機：他被他那群雪橇犬拖到雪橇上、安全送回家，而逃過了凍死的命運。愛斯基摩人最後被妻子救活。

鏡頭一轉，來到紐約乏味的現實中：做夢的年輕人叫做艾克索，開場的求生故事可能就是他的一番幻想。我們從片中得知，他的存在主義危機是由於父母在他十七歲時因車禍雙亡。父母的葬禮後不久，他便來到紐約，但並未融入典型的標新立異城市佬的都會烏托邦——像他富於表演傾向的表兄保羅；相反地，他夢想在野地冒險並獲得救贖，於是從事漁獵監察人員的工作。這樣的生活一直延續，直到他接到來自亞利桑那的邀請，請他擔任叔叔婚禮的伴郎。保羅前去拜訪艾克索，試圖說服他一同前往亞利桑那。艾克索百般不願意，他知道叔叔打算要他接手生意、變成滑頭的銷售員；於是保羅只得灌醉他，開車押他回去。

鏡頭一轉，來到幾千英里外的西南方：觀眾與艾克索一起在亞利桑納的道格拉斯（Douglas）醒來，我們在這裡看到他那孩子氣、熱心過頭的叔叔李奧；李奧拚命想彌補虛擲的生命，但有點為時已晚。此時，他正忙著準備婚事，對象是年輕貌美的蜜莉，他暱稱為「波蘭小可愛」；她年輕到足以當他的女兒，而且「十分纖細敏感，跟東歐人一樣」。

不久後，艾克索巧遇另一家人，這家人和他本身的家庭一樣不正常：風韻猶存的伊蓮在丈夫死後，和瘋狂的繼女葛蕾絲一起生活。伊蓮顯然特別偏愛年輕男生，她與保羅打情罵俏，但艾克索卻深深迷戀上她。李奧在保羅幫助之下，努力教艾克索學著賣凱迪拉克，但令他、葛蕾絲、或甚至保羅震驚的是，消極而拖拖拉拉的艾克索竟立刻變成伊蓮的情人。

做夢的亞利桑那

　　亞利桑那本身也深陷夢中。這部電影其實很像美國版的《你還記得杜莉貝爾嗎？》，因為人物都圍繞著多愁善感、相當庸俗、荒誕、偶爾動人的幻想來建構自己的存在。大家都對艾克索訴說夢想，他是本片的敘述者，也算是某種生命救星。一如庫斯杜力卡以往的劇情，艾克索關於愛情／死亡的遭遇是他趨於成熟的一種方式。葛蕾絲剛認識艾克索，就要他面對她的病態幻想：她想自殺，再變成烏龜，回到人間。李奧以某種方式努力搬演父親的夢：他父親在一九一四年開了自己的凱迪拉克車店。他想賣出很多車，如果把車子一輛輛疊起來，可以疊到月亮那麼高。艾克索用冷酷的邏輯戳破李奧的夢：「車子會倒塌的。」

　　至於伊蓮，她想讓童年的夢境成真：她想從自己家屋頂飛上天。艾克索完成了伊蓮的心願，讓她飛了起來——不論是隱喻上（兩人墜入愛河），或是實際上（借助於雙翼飛機）。除此之外，艾克索還試著促動其他人朝他們的夢想前進：他幫李奧經營車店、唆使保羅沉迷於（不成功地？）模仿美國電影明星，甚至試著「協助」葛蕾絲完成自殺的心願。最終，李奧與葛蕾絲的存在焦慮最後以他們的死亡收場。主角們的夢想純粹是浮面的，但他們的有限生命卻是千真萬確。

　　劇中角色無法逃脫命運。葛蕾絲這段話是絕佳的扼要說明：「我父親擁有亞利桑那州第三大的銅礦。你猜怎麼著？現在我擁有亞利桑那州第三大的銅礦。」威脅的、無法逃脫的命運潛伏在《亞利桑那夢遊》的封閉世界裡。自始至終，沒有進步、也沒有改變，因此全片有種虛無感。那或許正是重點所在：人物的徒勞與迷惘看來的確是劇情的一個關鍵「隱喻」。艾克索無以將任何人從他們自身的狀態中救活，他們各自的「旅程」也屢屢受挫。這也難怪，因為本片的構思與拍攝正值南斯拉夫內戰初期：艾克索試圖拯救生命的抱負，也透露了庫斯杜力卡自己的

抱負。

　　對庫斯杜力卡而言，新大陸具有失樂園——而非新發現的樂園——的所有特徵：李奧滿懷愧疚，因為艾克索的父母車禍喪生時，操方向盤的人就是他。他也是個失敗的戀人，顯然將娶到波蘭美女視作他個人「成功」故事的刻苦榮耀。他似乎一開始並不想當凱迪拉克的銷售員，而是因為父親的緣故才做這一行。蜜莉一見到艾克索就哭了，顯然並不為嫁給老男人的安排而高興。保羅只要一有機會便自吹自擂，但在業餘試鏡失敗。也就是說，保羅是失敗的藝人、李奧是失敗的銷售員、葛蕾絲是失敗的繼承人、伊蓮是失敗的美女、蜜莉是失敗的淘金女、艾克索是失敗的……漁獵監察人員？依循同樣的調性，《亞利桑那夢遊》也是失敗的投資，耗資一千七百萬美金，卻未創出票房佳績——至少在美國是如此。

後現代選角

　　《亞利桑那夢遊》一片是關於它的角色，但更是關於電影本身。片中特別富含互文性指涉，它們甚至比《流浪者之歌》中的這類指涉更明顯。觀眾很容易注意到：片中每位人物都代表或指涉一種單獨的類型。扮鬼臉且走路會絆倒的李奧來自脫線的肢體喜劇。然後是伊蓮，她那「草原上的小屋」以及服裝和霰彈槍則指涉西部片。保羅本人活生生就是對美國經典電影的指涉。艾克索這個角色，尤其是他的阿拉斯加夢，則來自冒險電影。麥可・波蘭（Michael J. Pollard）飾演的戴爾摩納哥（Del Monaco）先生可能代表非主流獨立電影。時尚名模寶琳娜・普利茨科娃（Paulina Porizkova）扮演的蜜莉則代表美艷的魅力。彈手風琴是非常不美國的形象——莉莉・泰勒（Lili Taylor）飾演的葛蕾絲嘴角總是叼根菸，她彈奏這項樂器時，指涉了古怪、甚至可能是吉普賽的女主角

們。可以說，每位角色都源自另一部電影，而這項手法更突顯了他們徹底的孤獨。

對庫斯杜力卡而言，選角也可能是一種表達。以某種方式，《亞利桑那夢遊》的選角是以後現代的方式重溫電影史。許久以來，似乎都沒有人想找傑瑞‧路易在電影裡演出他專屬的滑稽相。由於演員本身強烈（雖然過時）的銀幕形象，傑瑞‧路易近年來多多少少都落於只能在電影裡扮演自己。他在《亞利桑那夢遊》之前的《喜劇之王》（The King of Comedy）裡，就是擔任定型的角色，飾演一位滑稽脫口秀主持人的「正經」角色；他在《亞利桑那夢遊》之後的《天生笑匠》（Funny Bones）中，仍扮演類似的角色：一個曾是喜劇演員、愛擺排場的人。費‧唐娜薇的情況也是同樣的道理。從《夜夜買醉的男人》（Barfly）到《亞利桑那夢遊》之間的六年，她未曾參與成功的電影或飾演引人矚目的角色。就某種意義來說，兩位演員都已不再是影壇矚目的焦點，直到庫斯杜力卡在《亞利桑那夢遊》中，才重新讓他們發光發熱；傑瑞‧路易（雖然他在片中飾演的角色李奧具有既認真又滑稽的曖昧性）甚至有機會重演他過去黃金時期的丑戲。透過在庫斯杜力卡這部片中的角色，他得以展露某種「真正」的人性面，同時讓他「復古」地重溫過去的演藝生涯。

《亞利桑那夢遊》一片的要角尚包括強尼‧戴普與莉莉‧泰勒，兩人都是炙手可熱的知名演員，在「絕佳時機」展開演藝生涯，並經常參與大製作的演出。對明星形象的這番玩弄也可能是預示性的：演完這部片後，強尼‧戴普繼續扮演小鎮裡含蓄、憂鬱、愛作夢的人。緊接在庫斯杜力卡這部片後，他主演了《戀戀情深》（What's Eating Gilbert Grape?），這部「獨立」電影具有極為類似的布局，也描寫美國窮鄉僻壤的病態與孱弱。[5]最後，庫斯杜力卡還在《亞利桑那夢遊》中起用時尚模特兒寶琳娜‧普利茨科娃，而未來幾年後，請超級名模演出主流電影

也變成一種慣例。曝光度一直不夠的文森‧加洛飾演保羅，他的角色也彷彿是他演藝生涯的注解：演員本身也口不擇言，就像他在片中一心想成為的電影明星一樣，但他的成就與他的才華不成正比。[6]《亞利桑那夢遊》這部片的選角本身就代表這個媒介的過去、現在和未來。

庫斯杜力卡在之後的電影中也會玩弄同樣的後現代選角遊戲。《地下社會》片中有劇院與片場的片段，而片中的主人翁不愧是著實的野蠻人，把兩邊都拆了台。也就是說，他們喜歡吃吃喝喝、玩女人，這些他們國家都不缺，但就像戈培爾（Goebbels）[7]的名言所說：沒有值得他們掏槍出來拚命的藝術（對照於馬爾科戰後的變節行為，這變得更好笑：他搖身變成備受尊崇的藝術家）。徹爾尼忍不住衝上舞台，將綁架與刺殺行為變成一場表演，把史特林堡本人的戲劇都比了下去。徹爾尼屬於舞台劇時期，他將新聞片和拍片現場都當真——最後當然砸了所有這些場子。相反地，馬爾科屬於電影時代的人物，他利用舊的新聞片來操縱夥伴，並在片場表現得行止得宜，他在那裡也被當成榮譽嘉賓。

然而，選角本身反映了兩種媒體的歧異：主角們分別「屬於」這兩項媒體。飾演馬爾科的米基‧馬諾洛維奇是經典的電影演員、同語言的演員中的佼佼者，臉部表情運用自如。觀眾可能難以察覺他在舞台上豐富的整套細微演出手法。拉扎‧里斯托夫斯基恰相反：他雖然有大量的電影演出經驗，他宏亮的聲音及威風的模樣則比較適於舞台劇，這使他變成所謂的「正統派演員」，在大銀幕上的表演經常太「過度」（這種特質徹底符合徹爾尼這個角色）。因此，《地下社會》也評論了演員本身，因為里斯托夫斯基予人的印象是舞台劇演員，而馬諾洛維奇是電影演員。

玩弄演員形象，這一直是導演的一貫手法，並延伸到他的下一部電影：《黑貓，白貓》中的達丹指著牆上照片、談起父親時，他的父親是電影人物（在這個情形，達丹會是《流浪者之歌》中的阿默德之子），

還是演員塞貞‧托多洛維奇在談論自己真實生活中的父親——演員波拉‧托多洛維奇？然而，由於《亞利桑那夢遊》星光熠熠的卡司陣容，它仍是庫斯杜力卡的電影中玩弄演員選角最有力的例子。而庫斯杜力卡也盡可能發揮其卡司的潛力——不論是在表演上，或是利用他們的明星形象。

在死亡的車子上：非理性的產業

《亞利桑那夢遊》中，評論了日漸式微的美國汽車產業。對凱迪拉克的指涉帶有濃厚的美國色彩，就像庫斯杜力卡說的：「美國一直是電影與汽車的國家。」[8]片中不僅出現「頹廢」的粉紅色凱迪拉克，連片中的「凱迪拉克墳場」都在暗示美式汽車的衰亡。片尾工作人員表真的呈現一段文字：「本片選用凱迪拉克汽車，因為它向來且持續作為美國汽車設計的象徵」。因此，《亞利桑那夢遊》片中最重要的輸家就是凱迪拉克本身，象徵這種耗油的大車業已讓位給效能更高的日本車。李奧與顧客（由麥可‧波蘭飾演）有這樣一段對話：「老兄，你聽我說。我給你爽勁、性感和美觀。就一輛車來說，你夫復何求？」——「低耗油率，這很重要。」這番反駁激到李奧的痛處，他開始語帶恫嚇，以高聲的輕蔑言詞結束這場交會：「你去買福特好了！」凱迪拉克的故事提示我們回到庫斯杜力卡作品中另一個（後現代？）特徵——過氣的玩意兒。告別凱迪拉克當然引發濃濃的鄉愁，但《亞利桑那夢遊》其他部分亦然：選角、對明星光環的擁戴、與美國經典老片的關係，以及別具氣氛的配樂。

第二個有趣的層次，是盡量將敘事與對話營造得不理性及神話化，幾乎未曾離開窮鄉僻壤的小世界。就像《流浪者之歌》，《亞利桑那夢遊》中也出現治療者，雖然只在對話裡：「李奧去墨西哥找了個胖胖的

女巫醫，她施了些法，就把我醫好了。」全世界最理性的地方（？）也
被神話化：「我愛紐約。我媽媽說紐約是全世界八個真正有磁引力的地
方之一。」片中頗多的時間都用在回想古老習俗——人物們在晚餐桌上
重述巴布亞新幾內亞的成年禮試驗。而為了強調美國不全都是摩天高
樓、財富和都會叢林，本片在粗野的窮鄉僻壤及邊緣地帶追尋這個國家
的精神。《亞利桑那夢遊》的場景設於美國極南（亞利桑那州的道格拉
斯及土桑〔Tucson〕）與極北（愛斯基摩人的段落發生在阿拉斯加州的
白山村〔White Mountain〕）。

　　《亞利桑那夢遊》最傑出的部分是它的原創性。庫斯杜力卡的所
有電影都全然不可預期，但就算觀眾知道《亞利桑那夢遊》的演員、
熟悉背景、預期導演慣有的主題，該片仍保有這項特性。縱使相較於
奈兒或巴班克等外於主流例子的電影，庫斯杜力卡的電影仍證明是強力
「抗拒」美式拍片、表現符碼或刻板劇情。他顯然拒絕成為「溫順的
奴隸」——這個絕非奉承的特質被用來形容好萊塢另外一位原籍東歐的
導演的作品。[9]確切地說，庫斯杜力卡將美國當成他的一項主題，而非
容許美國將他當作其「新發現」之一。庫斯杜力卡在《亞利桑那夢遊》
中容納美國文化，而非被美國文化吸收：他從好萊塢的相反角度來拍攝
美國。美國（透過電影）將高樓、大道、汽車與都會環境呈現得有如自
然，但庫斯杜力卡處理新大陸時，卻將它當成某種富於異國情調的東
西。

除了美國夢，別無其他夢想：淺談金錢

> 以我個人來說，我一點都不想在早上起來，咬著指甲看票房數字；
> 我寧可喝著咖啡，沉思永恆的意義。沒錯，我的電影不像賣座片有
> 那麼多人看，但那些電影愚蠢至極，我根本不想跟它們競爭。我怕

的是這一切只關乎對市場的嚴密掌控，你只能適應它——汽車的情形也一樣。美國人連買外國車都很少，更何況是買進外國電影。他們傾向使用電影作為主要的宣傳工具。而他們以前的確對電影很在行：我自己就是從看好萊塢電影學會拍電影這門專業。很遺憾，現在其中可學的東西已經不多了。（艾米爾・庫斯杜力卡）[10]

　　自從最早的那些電影館及影展設立後，愈來愈多導演獲得寶貴的參考點。他們也瞭解到：取悅「國際」（即西方）顧客、藝術與影展觀眾及影評人的重要性與日俱增——他們遠比祖國的觀眾重要。當然，這項規則只適用於來自不發達的「異國」文化、作品在當地不具經濟效益的導演。現在，誰想當「在地」的電影作者——至少就觀眾的角度而言？非西方的導演被迫從狹小的市場回收成本，因此他們希望作品能立即「轉譯」成全球性的產品，而他們創作時，經常懷抱這樣的野心。他們充其量是在作品的曖昧性上做花樣——印上在地的標誌，但會獲得全球正面迴響（不論就美學或市場而言）。這不僅是依循西方利潤、開銷、預算、製作設備與標準的導向的興趣，同時也是一種挑戰，事關能否將自己的影迷、影響力與讚譽擴及到全球。

　　庫斯杜力卡無疑達到兩個極端的平衡。他除了是藝術電影與影展的異數之外，他的電影在本國算是主流電影，在國外也有可觀的觀眾群。《流浪者之歌》自從一九八八年十二月於塞拉耶佛首映，獲得觀眾起立喝采以來，該片伴隨著吉普賽音樂在全國巡迴放映，獲得廣大的成功。在南斯拉夫，計有一百八十萬人看過這部片。該片開創了一股潮流，他之後的每部電影在像是法國、德國與義大利等國的票房都以百萬為單位計算。庫斯杜力卡只要推出新片，必定都能在國內票房稱冠。他的電影在南斯拉夫通常都是年度總冠軍或亞軍。《亞利桑那夢遊》是一九九三年的亞軍；《地下社會》於一九九五年奪下冠軍；《黑貓，白貓》則是

一九九八年的第二名。法國的觀眾高達一百二十萬人，而《地下社會》的總觀影人數約為二百五十萬人，其中一百萬是塞爾維亞與希臘觀眾。

可以將庫斯杜力卡的電影形容成：由先進（西方）技術記錄下「粗野原始」（巴爾幹）的夢想，並達到最高水準的專業價值。這特別適用於《流浪者之歌》之後的電影，而《流浪者之歌》也是庫斯杜力卡唯一一部得到美援的作品（亦即哥倫比亞電影公司〔Columbia Pictures〕，斥資八十萬美元）。隨後兩部電影《亞利桑那夢遊》與《地下社會》分別於多個地點拍攝，並動用昂貴的特效，獲得了豐厚的預算，並請到國際卡司演出。最後算起來，這些電影的成果看起來遠比實際花費的金錢來得昂貴。

《亞利桑那夢遊》開拍時，華納兄弟（Warner Bros.）的代表——自豪地握有北美版權——每天都興致高昂地來片場看他們的東歐奇才拍片。但他立刻驚愕地目睹這部末日啟示式的電影大結局的拍攝實況，其中有個喝得爛醉的艾克索——劇本裡甚至沒有這場戲。這是他最後一次出現在片場，《亞利桑那夢遊》不討喜的結局也導致庫斯杜力卡與美國大廠的合作畫下句點。無論如何，這部作品是「獨立」藝術電影中少見的昂貴製作，也是庫斯杜力卡本身電影製作成本的巔峰。他預算比較接近的唯一作品是下一部：《地下社會》，共耗費一千三百萬美元左右。要減輕像《亞利桑那夢遊》與《地下社會》這種風險較高的電影製作的經濟負擔，一個方式就是比較保險的工作——拍廣告；庫斯杜力卡就是靠這樣的差事來貼補拍片透支的部分金額。

庫斯杜力卡的拍片成本不僅以南斯拉夫標準來說算是豪華，甚至以歐洲標準來看亦然——如果考量到其影片屬性的話。例如，《亞利桑那夢遊》的成本超過奧斯卡得獎作《美國心玫瑰情》（*American Beauty*），片中請到的明星也多過一般賣座電影。庫斯杜力卡要很努力才能取得平衡：一方面要保住相較之下人數有限的藝術電影觀眾、另一

方面要維持像樣的預算。最後，庫斯杜力卡決定不再拍複雜的大場面，也不再聘請好萊塢明星，而解決了這個問題。時至今日，庫斯杜力卡要募得四百萬至八百萬美元之譜的預算不成問題，光是賣出不同國家的戲院與電視版權，即可輕易回收。相較於前兩部電影，《黑貓，白貓》的四百五十萬美元預算看似微不足道。然而，該片的產值卻毫不遜色。相反地，該片比較接近類型電影的包裝反而吸引大量觀眾。實際上，《黑貓，白貓》可被視為歐洲的賣座片，總觀影人數高達五百五十萬人。[11] 本書寫作的當下，《巴爾幹龐克》已售出十多國的戲院版權，就一部電視紀錄片而言，已經是不錯的成績。

▎政策性的「民族風」電影：坎城與法國價值觀

外籍導演庫斯杜力卡在法國

我們若回溯塞爾維亞導演在美國發展的紀錄，會發現某種「第十號交響曲」的症狀[12]：他們在美國拍攝的電影通常介於大功未竟與終結的詛咒之間。不論理由為何，在南斯拉夫非常成功的導演——通常也在歐陸開創出亮眼的電影生涯——始終未在美國有突破性的成功。他們現有的劇情長片（包括《地下社會》）也未曾賣給主要的發行商。戈蘭‧帕斯卡列維奇的《夕陽輓歌》（*Twilight Time*）和派卓‧安東尼耶維奇（Predrag Antonijević）的《戰地傷痕》（*Savior*）都一敗塗地。斯洛博丹‧希揚（Slobodan Šijan）的「美國作品」《祕密成分》（*Secret Ingredient*）（部分背景在美國，也有幾位美國明星參與演出）等於斷送他的前途，他之後再也沒拍過電影。

相較於這些電影，庫斯杜力卡的《亞利桑那夢遊》不論在預算或

成績上都不可同日而語，但也很難算得上一般所期待的那麼成功。但最主要的差異是：《亞利桑那夢遊》是法國製作的電影。法國文化以及電影依然發揮著納入外來事物的能力。這雖不如美國強勢，但難度也沒那麼高，因此，好些東歐導演仍選擇巴黎為基地，他們在此找到適合創作的環境。傳統上，這些導演都來自波蘭（波蘭斯基、祖拉斯基〔Zulawsky〕、包洛夫傑克〔Borowzyk〕），但隨著一些畫家與作家落腳此地，也開始有來自前南斯拉夫的導演（佩特洛維奇、馬卡維耶夫、畢拉〔Bilal〕、帕斯卡列維奇）。

庫斯杜力卡在美國過了兩年後，決定加入他們的行列。好萊塢對於像庫斯杜力卡這樣異國風格的外國導演的回應，是要他們「調整」自己的做法來適應好萊塢本身的市場（歐洲藝術電影遂透過美國獨立電影而被「歸化」，對於法國賣座片，則以好萊塢明星和背景重拍）。另一方面，法國則會照單全收──包括導演的合作班底、他們對公眾形象的想法、工作方法、甚至語言。就庫斯杜力卡的情形，法國（或許也是一般而言的歐洲）最明顯的優點在於：與法國製作人合作時，他還是可以當一個南斯拉夫導演──這在美國不可能辦到。

坎城的政策

文壇的「叛逆新銳」（*enfants terribles*）[13]若未獲得巴黎的認可（這當然也包括「魔幻寫實」與一般而言的拉美文學），就無法躋身廣大的圈子之中。而「民族」電影風潮在法國推廣最力，亦非巧合，因為有坎城國際影展做為主要的推手。民族風在全世界最具聲望的影展獲得高度評價、並揚名立萬，而影展的選片與給獎，也證明了坎城對民族風電影的喜好。若單純根據坎城影展得獎影片來評斷，則可以將民族風電影的誕生界定在一九七〇年代末期和一九八〇年代初期，這些

是一九七〇年代晚期的義大利片（一九七七年的《我父我主》〔*Father and Master*〕；一九七八年的《木屐樹》〔*The Tree of the Wooden Clogs*〕）。接下來的十年裡，坎城已經開始關注東方電影（土耳其電影《生之旅》〔*The Way*〕與日本電影《楢山節考》分別於一九八二與一九八三年擒得大獎）。上述作品都可以被歸類為民族風電影，因為它們處理的題材是封閉、傳統、古老和所謂「原始」的族群，但不帶紆尊降貴的意味。實際上正好相反：它們正是透過「局內人」的歷程而獲致成功。

值得爭論的前提是：部分歐洲影展──特別是在賈克‧朗（Jacques Lang）[14]在位時期──試圖以模糊的歐洲價值、「文化多樣性」與「藝術完整性」等名義與好萊塢商業主義分庭抗禮。坎城卯足全力推行法國電影與法國品味，作為這種多文化的另類選擇。另一個可能的假設是：坎城一方面想推翻美式（實用主義）根據其本身市場需求而設的國家角色，取代以歐式（藝術家的藝術〔*l'art pour l'artiste*〕）原則：完全接受別人「真正的面貌」。毋怪乎許多東方的民族風電影都是和法國共同作。

有趣的是，另外兩部前述的民族風電影也在坎城備受矚目，雖然或許不到熱烈喝采的程度：米拉‧奈兒的《早安孟買》榮獲為最佳處女作而設的金攝影機獎，庫斯杜力卡則憑《流浪者之歌》抱回最佳導演獎。坎城影展之所以成為庫斯杜力卡國際成功的關鍵媒介，或許可以透過該影展和民族風電影的連結來解釋。瞭解該影展的概念後，將頗容易預見本質上是民族風電影的《流浪者之歌》會在該影展獲得佳績。更容易預見的是，該片在法國獲得更為正面的影評，因為法國正是民族風的搖籃，而非美國或英國等地。

法國品味的起源必需追溯至很久以前，他們對民族風的特殊興趣或許產生在殖民時代。這不像法式波西米亞風（以及對它的理解）那麼

容易解釋。在視覺藝術領域，我們可以回顧法國畫家尚-雷昂·傑洛姆（Jean-Léon Gérôme）的例子，他運用的異國風形像很類似於今日的導演。[15]他作畫的時代約為十九世紀的五〇年代，足跡遍及摩洛哥、埃及與中東地區，然後在法國的展示間呈現作品，獲得成功。因此，法國人最早開始欣賞並開創了民族風。至今，電影成了所謂的民族誌方法與「整體」（holistic）生活方式特別奏效的場域。我們可以推測：民族風的興起關係到原始的人生觀：「原始」族群顯然較為放任其激情、熱血與幻想，而由於當代電影已經「窮盡」各種類型，因此愈加渴求各種原始形式的情境和情感。庫斯杜力卡的電影一再帶進波士尼亞（最後是法國與歐洲）電影中的，正是這種原始感。

> 我很喜歡這些〔民族風〕電影。我覺得這是對付全球化唯一真正的武器與反抗，雖然全球化是無法避免的過程，但它的實現方式卻是透過歷史與政治的一場騙局。文化多樣性才是我們真正應該相信的理念。當然了，我喜歡來自弱小文化的電影，因為它們瞬間把我帶進我能瞭解的世界——那是擁有真正的情感而非情緒的世界；是有著真正的問題與戲劇、而非斧鑿出來的世界。我不認為應該忽略市場，但現在電影為市場量身訂作，到了沒品的地步。所以我很樂於看到張藝謀和阿巴斯的電影。除了政治上的反作用外，全球化有其正面效益，特別是對來自弱小文化的藝術家而言。一旦通過那道關口，你就有廣大的市場做後盾；在我的例子，那道關口就是在坎城獲得肯定。（艾米爾·庫斯杜力卡）[16]

　　庫斯杜力卡在法國成功的關鍵或許在於法國傳統上傾向於酒神式、而非太陽神式的藝術種類。[17]若是概要地區分，則歐陸電影傾向酒神式典型，英美電影則偏向太陽神式典型。畢竟，或許不單純由於法國的天

圖13：捧著獎座的庫斯杜力卡。對歷史的興趣促使他大規模探討南斯拉夫歷史，並讓他於一九九五年贏
得第二座金棕櫚獎。

主教信仰與波西米亞品味，而也涉及政治和藝術鬼才的歐式觀念，造成
時常令人困惑、但個人魅力十足的庫斯杜力卡、以及他那些戲劇上起起
伏伏，但情感與形式上都活靈活現的電影得以在眾多導演與作品中脫穎
而出。

庫斯杜力卡的影展佳績：法國與義大利

作品較為晦澀及「藝術」電影的導演若想發展事業並籌畫新片，
一個穩當的做法就是透過影展獲得經典地位。然而，要在影展中成功，
他們必須反覆拍攝能躋身影展競賽項目的影片——其本身名額有限，幾
個主要影展的情形尤然。少有電影導演可以逃脫這種自相矛盾的兩難局
面。在這些少數人中，艾米爾・庫斯杜力卡展露最為卓越的技藝，首部
劇情片即打入影展圈，此後幾乎不曾離開。庫斯杜力卡的影展聲譽十分

值得探討，因為無人能出其右。從某種角度觀之，這結合了他「不良」的形象與某種成功的論述——這一貫是影展的論述。此外，他的成功主要在法國及義大利，更準確而言，就是在坎城與威尼斯。

《爸爸出差時》贏得坎城金棕櫚獎時，南斯拉夫媒體猜測可能是導演的「布拉格背景」奏效，因為當年評審團主席是米洛斯‧福曼。福曼是布拉格影視學院在美國最出名的代表，並且導過多部帶有某種相近的「東歐感性」的電影。不過，庫斯杜力卡不需要有知己主持坎城評審團，他之後還有許多機會證明自己的成功。而且，他也沒放過任何一次機會。他恰在十年後憑《地下社會》奪得第二座金棕櫚獎，激怒了大部分質疑他的人，而非讓他們閉嘴。然而，不論就坎城或所有其他國際大影展和獎項的總成績來看，庫斯杜力卡都是歷來最成功的導演之一。[18]

不知為甚麼，媒體開始流傳：除了庫斯杜力卡之外，沒有人曾經兩度擒得金棕櫚獎，但這並不是真的。坎城與其他大部分影展一樣，都帶著妒意、極為呵護所發掘的人才，並喜歡屢次頒獎給他們。事實上，曾經有四位導演兩度奪得金棕櫚獎。[19]不過，我們還是可以說，庫斯杜力卡是坎城影展（至今）獲獎紀錄最輝煌的導演，因為除了兩座正式競賽項目的金棕櫚獎之外，他也在一九八九年獲頒最佳導演獎。

他在威尼斯的成績也十分亮眼。早在他進軍坎城之前，便已獲得最佳處女作金獅獎（一九八一年的《你還記得杜莉貝爾嗎？》）。這部電影也獲得國際影評人費比西獎（FIPRESCI）。整個傳奇還不僅如此（此時正值南斯拉夫內戰爆發）：《亞利桑那夢遊》於一九九三年獲頒柏林影展銀熊獎（評審團特別獎）。庫斯杜力卡於一九九八年帶著《黑貓，白貓》重回威尼斯，這部電影與前作相較之下較為「容易進入狀況」，也比較適合電影院觀眾——但依然足以拿下最佳導演銀獅獎。在影展圈的活躍表現使他於一九九三年成為坎城評審團的一員，並於一九九九年出任威尼斯評審團主席。[20]

坎城影展的獎項絕非毫無政治考量，這見於他們在好些情況中宣揚過自由派、「反獨裁」的態度。我們至少可以透過政治化（「反共黨」）的態度，部分地解釋他於冷戰期間在西歐影展（坎城、威尼斯與柏林）的攻城掠地。若仔細觀察坎城的得獎影片，將發現有一派都是標榜「基進」的（明顯或間接的）政治表述的英美影片，比方說《假如》（*If...*）、《外科醫生》（*M.A.S.H.*）、《對話》（*The Conversation*）等。然而，民族風則奇特地混合了自由派的政治介入和「異國情調」的主題及背景——這種特色在影展圈頗為吃香。像是中國電影《霸王別姬》（一九九三年金棕櫚獎）或土耳其電影《生之旅》（一九八二年與《失蹤》同得金棕櫚）都是這樣的例子——它們都具有政治議題性，這和它們基於美學動機的決定一樣重大。

同樣的道理偶爾也適用於講述東歐共產主義幽靈的故事，像是波蘭電影《鐵人》（*Man of Iron*，一九八一年坎城金棕櫚獎得主）和庫斯杜力卡自己的《爸爸出差時》及《地下社會》。選擇在柏林影展放映《亞利桑那夢遊》也非偶然，因為柏林影展與美國獨立電影頗有淵源，後者也是和庫斯杜力卡的美國創作事業最接近的類型。至少可以說，庫斯杜力卡與他的製作人們很清楚要在甚麼場合與時機播映他們的電影，以及如何加以呈現。

當然，以事後論來分析庫斯杜力卡的成功很容易。但要回答這位導演如何屢獲殊榮、連連獲獎就複雜多了。憤世嫉俗的人可能會說，成功像滾雪球般一發不可收拾；而庫斯杜力卡身為知名的影展異數，大可要求特別待遇甚至獎項，作為在影展首映他的影片的條件。這種說法讓人不禁懷疑庫斯杜力卡除了拍片之外，其實還擁有更高明的權謀手段與才能。

但最簡單的解釋或許就是正確答案：他的電影就是所有競賽片中最好的作品。最後結算可以看到，庫斯杜力卡的每部電影實際上都在最

重要的西歐影展首映並且獲獎，有幾部甚至獲得多個獎項。他從學生時代即是如此：他的早期作品，像是《格爾尼卡》或《鐵達尼酒吧》都獲得全班首獎——前一部參加卡羅維瓦立（Karlovy Vary，在當時的捷克斯洛伐克）學生影展，後一部參加南斯拉夫玫瑰港（Portorož）的電視節。連庫斯杜力卡拍的阿里巴巴廣告都贏得義大利廣告大獎（*Grand Prix di Pubblicità Italia*）。

玩意兒：「後現代」對「現代」

——咱們的威士忌比原產的還讚。

——這還用說，咱們的技術比較讚。

（《黑貓，白貓》中販賣私酒的吉普賽人的對話）

庫斯杜力卡：玩意兒與懷舊

一般來說，後現代電影對過去時代的重建變得愈來愈龐大且準確，不論是使用的口語、背景或道具。它們也力圖具現特定的時代精神，這是更為困難的任務。例如，古裝劇《總統的祕密情人》（*Jefferson in Paris*）最令人印象深刻的不在劇情，而是片中往昔的繁文縟節（主角一開始是十八世紀駐巴黎的美國大使）。片中最令人讚嘆的細節正是技術上的：主角用來複製信件的奇妙粗製機械。同時期的另一部電影《純真年代》（*Age of Innocence*）除了具有無懈可擊的服裝與口音，還採用了更細緻的形式技巧，讓觀眾感受昔日的氛圍。這部電影藉由像塞西爾‧德米爾（Cecil B. De Mille）的默片中那種老式特寫鏡頭（運用陰影）喚起舊時代的氣氛。

後現代電影的慣常手法是刻意隱瞞電影拍攝的年代，強調故事發生的時代。這一點可以透過片中展現的技術做到，也可以經由形式來暗示：可以由那個時代的音樂、甚至電影來有效地營造某個時代氛圍，這正是庫斯杜力卡格外擅長的手法。最後拍成的作品是一種「懷舊電影」，所展現的野心是清晰、「貼切」地回到過去。這樣一來，懷舊不再只是某種稍縱即逝、私人的參照，而轉變成一種主導性的創作理念，有時甚至是一種精密算計而有效的策略。後現代同時也重新界定藝術家與歷史的關係。就這些層面來看，對庫斯杜力卡本身的作品的最佳形容就是一種「懷舊電影」。

我們通常不會將「庸俗」或「小玩意兒」（gadgets）等字眼用在舊時代的物品上：人們面對過去時，通常會趨於偏袒、多愁善感且壓低姿態，彷彿我們的先人不會做錯任何事。當代導演愈來愈常藉由喚起過去的科技與舊時代的通俗事物來玩弄懷舊的樣貌。在這些導演中，艾米爾·庫斯杜力卡的地位相當顯著。他的電影中，古老、被遺忘或「未知」的技術或老舊、庸俗的物品在觀眾眼前創造超現實的效果——觀眾若出生於電腦與數位展現的世界中，這番效果尤其突出。

庫斯杜力卡呈現出很完整的懷舊物件。他的主角能取得的奇妙機器在他歷來作品中占有特殊地位，而且對作者本人來說，一直是戀物崇拜的物品。主角本身有時也會為之著迷——這將對科技的戀物崇拜置入電影敘事。人物們對自己的機械抱有某種特殊的自豪：《你還記得杜莉貝爾嗎？》的皮條客辛圖有一輛老舊的摩托車，幫派少年們仔細端詳它，並心生羨慕。《爸爸出差時》中，梅薩送大兒子米爾薩新的鏡頭當禮物，米爾薩心生敬畏且笑顏逐開地讚嘆：「五十毫米的耶！」。[21]

不過，我們（至少對南斯拉夫觀眾而言）可以看到，當不久前的過去的物品隱然浮現，則會讓人想起日常生活的種種。《你還記得杜莉貝爾嗎？》、《爸爸出差時》與《地下社會》中造型古怪的收音機告訴我

們流行趨勢與我們的頭號敵人是誰;《你還記得杜莉貝爾嗎?》中奇妙的計程車計費器教我們掏錢;《地下社會》裡的手搖警報器讓我們籠罩在恐懼中;《流浪者之歌》裡原始的加油機則喚起歡悅的夢想。

有時,這些機器的確很奇妙,唯獨存在於庫斯杜力卡的電影裡,別處都找不到:《亞利桑那夢遊》裡由業餘者打造的飛機;《地下社會》裡奇異的地下室與超現實的機械裝置,例如也包括那個古怪的手動淋浴裝置。《黑貓,白貓》裡特製的輪椅速克達,而配備各種玩意兒的臥榻則代表了主人葛爾加的權勢——但顯然也為他帶來極大的樂趣。

各種玩意兒不僅是敘事的「組成」部分之一,同時具有語義符號的功能:像是《爸爸出差時》裡帶著不祥預兆的空調設備是一台轉動(籠罩一切)的黑色桌上型電扇;這台放在警察辦公室裡的電扇由左到右「監看」著。梅薩得知自己將被監禁時,這台電扇是場景中最顯眼的東西。當他聽到自己將被釋放,背景中可以看到同樣款式的白色電扇。

「搭著福斯汽車……向東推進[22]」

不過,當我們提及當代電影中的玩意兒,我們通常不會想到過去,而是未來——有強力磁鐵的腕錶或發射子彈的筆——出現在可能是最大肆炫示各種玩意兒的系列電影《007》。當然,它們在片中的使用並非隨機、簡略的:雖然是以有點粗糙的方式,但它們象徵一種科技優勢。《007》一方面美化了英國情報單位,一方面也露骨地替該國的汽車工業打廣告。更有甚者,背景中還響起英國流行音樂(主題曲總是交給甫登上英國流行排行榜的樂團來詮釋)。當然,英國戰爭工業「最新進」、最誇大的利器總會在第一線殲滅專橫暴虐的大壞蛋。這些元素加起來,構成一場吸引人的套裝巡禮,讓人見識到女王領導下締造的令人讚嘆的工業成就,準備好和史上最商業的英國片一起出口到世界各國。

圖14：飛向……或墜入情網？《亞利桑那夢遊》中的伊蓮（費・唐娜薇飾）與艾克索（強尼・戴普飾）。庫斯杜力卡電影中老派而古怪的機械和玩意兒帶有懷舊氣息。

　　庫斯杜力卡的電影中發生的狀況基本上一樣，只不過反轉過來。當然，要在電影裡呈現巴爾幹科技的「最高成就」的確有點可笑，即使搭配英國人拍攝《007》所使用的誇張手法也不成。甚麼東西能和頂級東歐汽車並駕齊驅？裝上渦輪引擎與各式裝備的斯柯達（Škoda）汽車？還是會飛的尤格（Yugo）汽車？相反地，庫斯杜力卡搬出來的正是那些「令人尷尬」的東西，他巴爾幹的鏡頭下呈現出不可思議、超現實而且本身令人難以抗拒的風貌。這些東西也表達出在地人的智慧，他們經常以最少的資源達到最大的效果。

　　簡言之，巴爾幹的玩意兒的確相當荒謬，也因此在銀幕上顯得如此出色。在《黑貓，白貓》裡，庫斯杜力卡捨棄呈現最好的東西，而選擇了東歐汽車工業中最荒謬的實驗品：衛星牌（Trabant）汽車。看過另類經典的塞爾維亞電影《誰在那兒唱歌？》（Who Sings Over There?）的人，怎能忘得了那輛巴士的殘骸？誰曉得，說不定有人寧願坐葛爾加

的輪椅速克達（膝上可以另外坐一隻吉普賽小野貓），而不願像詹姆士·龐德（James Bond）一樣在小座艙裡抱著芭芭拉·貝琪（Barbara Bach），漂浮在海中？編劇與導演可以選擇獨寵自己的題材，藉由將他們構思的世界實體化，召喚出慾望與懷舊。最重要的是，也召喚出樂趣：詹姆士·龐德可以飛上天、潛下海、滑翔並任意駕駛各種交通工具，但他似乎太忙而且／或是太酷，導致無法真正樂在其中：他永遠無法像辛圖、葛爾加或馬爾科一樣，從這些玩意兒裡找到無窮的實質樂趣。[23]

庫斯杜力卡在這個層面上的功夫似乎更為細緻：選擇甚麼庸俗物品才能獲得觀眾喜愛並發揮昇華作用？重新挖出哪一首被遺忘的巴爾幹曲調，足以同時觸動東方人與西方人的心弦？哪一張默默無名的素人臉龐初次出現在銀幕上就教人難忘？庫斯杜力卡愈是下探雜種、低賤、底層文化——全都是耗損、不勘的巴爾幹大雜燴的特色，就愈惹人喜愛和令人動容。其中有吉普賽人、混濁骯髒的地點、還有荒謬可笑的巴爾幹小玩意兒。例如，《007》獨鍾先進的航空科技並不稀奇，但庫斯杜力卡在《亞利桑那夢遊》中的航空裝置卻沒幾個飛得起來。《007》的車子會自動駕駛、飛天、發射導彈、還會潛水，而庫斯杜力卡的交通工具卻總是一副快要散掉的樣子。《你還記得杜莉貝爾嗎？》中超載的卡車及需要人推來發動的計程車是極致的廢物崇拜。《流浪者之歌》裡也有古老的拼裝轎車，車上載滿了人和行李，整輛車幾乎都要貼在地上了；《黑貓，白貓》裡還有一輛更令人發噱的車子：混合了（前端）馬車和（後端）飛雅特（Fiat）汽車。

庫斯杜力卡將本身定位成超越《007》式的優越。不過，在電影敘事中，他的人物藉由所擁有的罕見而別具價值的汽車，而展現自己私人的和當地的優越。但更有趣的是，這些驚人的科技奇蹟也讓每位觀眾印象深刻。但原因不在於它們彆腳的性能，而是它們反過來帶有的高度情

感價值。它們都具有數十年的歷史，身為觀眾的我們傾向於為它們的主人感到難過──而非羨慕──不論他們可能多麼以所擁有的東西自豪。《007》的重點基本上就是誇張：這種「玩意兒」的目標在於消費以及廣告工業，而庫斯杜力卡的作品重點卻是懷舊與「藝術直覺」。訣竅在於：利用看似粗劣的東西引誘觀眾，但再一次，人物們使用這些玩意兒所展現的快樂遠比它們本身任何「客觀」性能與交換價值更引人入勝。

懷舊與進步的理念

　　庫斯杜力卡片中的玩意兒讓我們瞭解過去──它們表現出後現代的懷舊理念。相反地，《007》電影中的玩意兒則預示未來──它們表現較多現代的進步理念。大致來說，我們看到，西方電影中的一切都只有在轉化之後才能被運用──變成修改、校正及改善後的版本：病人大都在被治癒或有所成就之後被接納、動物則須經過擬人化、死者必需變成惡鬼、吸菸者是壞人、消費者則熟稔科技……。以某種意義而言，這些都反映出一種進步的概念：假如他們仍維持原狀，只是與時代脫節的無可救藥的人、被征服的物種、屍首、尼古丁上癮者，誰會注意他們？

　　但庫斯杜力卡注意到他們。對他而言，情況恰相反。邊緣人與賤民、貧困的地方、大量的殘障人士、厄運與壞品味、老菸槍、庸俗的東西和拼湊的玩意兒──即底層世界一詞可能意謂的一切──也得以在不引進西方的「進步」概念之下，超脫本身明顯的限制。以馬克思的語言來說，這可以稱為使用價值屢屢超過交換價值的勝利。在每個退化的角落，都潛伏著實際可觸知的人性，這帶著強大而扣人心弦、難以抵抗的傳奇故事色彩。所有這些悲慘的元素集合成某種神奇的整體。以製作體系與商業效益的層面而論，這依然無法構成像《007》電影那樣有賺頭而吸引人的組合。但在意識型態的內容及其面對人性的立場，以及將藝

術移轉到他處等層面上，這顯然具有更神奇的化合效應。

▌互文性：影響、引用與改編

　　庫斯杜力卡的作品從《流浪者之歌》開始，特別是其後的作品，愈加偏向後現代的特質。其中包括出自各式來源的指涉與引用，或屬於多種不同的型態（大部分都屬於「下層文化」），或橫跨多種藝術（但總是「大眾」的，從音樂到繪畫、詩和電影）。或許是庫斯杜力卡本身的「去中心化」讓他能夠援引如此多樣的素材，游刃有餘地融入作品，並信心滿滿地將援引的材料「稱作」是自己的。

音樂與歌詞：懷舊

> 從《誰在那兒唱歌？》這部片開始，我引進了某種我所謂的「應用
> 詩歌」。它可以達成特定的目的，就像莎士比亞劇中場景會出現
> 「黑森林」、「墓地」、「午夜」等題字。在我的作品中，這些都
> 變成某種吟遊詩人的歌曲。（杜尚·科瓦切維奇）[24]

　　庫斯杜力卡的形式創新之所以具有昇華的性質，其祕訣、或應該說是關鍵之一，在於他對音樂及歌詞的運用。庫斯杜力卡每部電影的配樂都具有極其精細、近乎交響樂的結構。有趣的是，片中的音樂常常出現在電影敘事之中：大部分的名曲都由樂手在銀幕上現場演出。一如好萊塢大成本製作的模式，庫斯杜力卡的大部分電影中都有一首「熱門歌曲」（以及搭配的「音樂錄影帶」片段）。

　　策略是如此，但篩選的方法則不同。從塞爾維亞流行音樂排行榜挑

一首歌，或甚至援用歌星，無疑是一種藝術自殺。[25]相反地，庫斯杜力卡經常從「發掘」過去來尋找巴爾幹失落的靈魂：《你還記得杜莉貝爾嗎？》中聽起來過時、絕對「落伍」的熱門歌曲〈藍色海灘上〉；《流浪者之歌》中編曲宏偉的吉普賽民謠〈聖人紀念日〉；《地下社會》中「復古」的銅管樂隊曲調〈卡拉尚尼可夫〉及〈月光〉（由杜尚·科瓦切維奇填詞）；以及《黑貓，白貓》與《巴爾幹龐克》的主題曲〈瓢蟲〉。

這些曲調都是特別為庫斯杜力卡的電影所譜寫，但刻意營造出「復古」、懷舊的氣氛，編曲也走傳統及／或老派風格。比較現代的曲子〈在死亡的車子上〉（In the Deathcar）（出自《亞利桑那夢遊》，由伊基·波普〔Iggy Pop〕填詞演唱，布雷戈維奇譜曲）雖然登上排行榜，但這些都迥異於標準的熱門歌曲。甚至像《爸爸出差時》這樣主題很難與歌唱扯上關係的電影都有一首悅耳的主題配樂（佐蘭·席姆亞諾維奇〔Zoran Simjanović〕譜寫），也有自己的「專屬樂曲」（亦即適切地重新詮釋的俄羅斯、墨西哥、匈牙利與波士尼亞民歌），由劇中人物在各種場合演唱。

片中對樂曲與歌詞的運用並非任意的，並總是在界定主角人物的特性上具有象徵意義、發揮作用。《你還記得杜莉貝爾嗎？》中有三首重要的歌。其一是〈藍色海灘上〉，歌曲雖然傻氣畢露，卻發揮指明「克里克」的作用（亦即作為「浪漫」主題音樂的村中愚者版），通常伴隨青少年對性事的興奮而響起。第二首是「父親的主題音樂」，即硬梆梆的共黨進行曲〈東西方都覺醒了〉（East and West Are Waking Up），關連到父親的意識型態（卻很諷刺地以「音樂盒」的調調來編曲）。最後就是〈兩萬四千個吻〉（24,000 Kisses），翻唱自亞德里亞諾·塞蘭塔諾（Adriano Celentano）的歌，歌曲在一九八〇年代已經相當過時，卻評論了巴爾幹地區（波士尼亞）在一九五〇年代對「大世界」（義大

利）怯懦的嚮往。

　　同樣地，《地下社會》片中也有「德軍占領」的主題音樂——一九四〇年代的德國熱門歌曲〈莉莉瑪蓮〉（Lili Marleen）襯著紀錄片的片段播放：在德軍入侵時，以及在馬爾科的假廣播中；有趣的是，提托的喪禮上也播著這首歌。德軍於一九四一年占領南斯拉夫後不久，貝爾格勒電台的強力播送讓這首歌變成史上最受歡迎的戰地歌曲，受到德軍與聯軍雙方一致喜愛。〈莉莉瑪蓮〉不僅是有歷史的歌，它也創造了歷史；戈培爾很厭惡這首歌，它在德國也遭到禁播的命運。

　　此外，還有一首憂鬱而氣氛十足的〈地下社會探戈〉（Underground Tango，因為一九五〇年代的關係？），用於悲傷／愛情的場景，並代表一般的失落感。〈呀呀〉（Ya Ya）是愚蠢的一九六〇年代扭扭舞曲——當劇情快轉、進入下一載，這首歌是時光流逝的唯一象徵。最後是片中效果最佳的配樂：布雷戈維奇的銅管音樂汲取自不朽的巴爾幹傳統，勾勒出劇中主角奇異而不妥協的世界。〈月光〉談的是被拘禁在地下的人無法分辨日夜（「月光，現在是中午嗎？太陽照著，是午夜嗎？」）。對音樂的整體運用的另一面則是民謠歌曲〈伊巴爾河請別流動〉，伴隨著死亡響起。這首曲調總共在片中出現三次：轟炸之後，以風格別具的重新編曲版（包含斯拉夫合唱）出現，以及當徹爾尼發現三人組的另外兩人身亡時。前述的生日／攤牌片段中，則是在銀幕上現場演奏這首曲子。

　　〈在死亡的車子上〉無疑代表了《亞利桑那夢遊》主角艾克索的不祥預感，但也捕捉到導演本人對美國的虛無的看法。導演明確地讓《亞利桑那夢遊》顯現為只是在美國拍攝的歐洲電影，彷彿想確定不會造成任何誤解。庫斯杜力卡在幾個層面上執行電影背景的「去美國化」。本片配樂一點都不美國：強哥·萊恩哈特的吉普賽爵士營造了嬉鬧的氣氛（〈你令我癡狂〉〔You're Driving Me Crazy〕、〈小調〉〔Minor

String〕和〈顛三倒四〉〔Topsy〕），塞爾維亞的敘情歌出現在關於死亡的場景（〈來吧，亞諾〉），最後，還有派對上的墨西哥街頭音樂。

其他幾個重要角色具有專屬的歌。《黑貓，白貓》中的饒舌歌曲〈比特犬〉宣告達丹的出場，這首歌粗俗得饒富興味，就像《爸爸出差時》中的〈莫里奇兄弟〉巧妙地突顯片中警察的角色以及他和主角的關係。《黑貓，白貓》的主題曲〈瓢蟲〉很輕快（以大調寫成），獻給一位尋找真愛的侏儒美女。相反地，〈聖人紀念日〉（以小調寫成）具有這般扣人心弦的情感力量，不僅預示《流浪者之歌》主角長大成人及他拋在身後的女友的慾望，也敘述著他的同胞經歷的悲慘歷史。

「繞圈圈」：攝影與結構

> 我一直以來都遵循法國詩意寫實主義（poetic realism）的規則，以優雅為極致的目標。但現在這個時代，你又不能太過嚴謹。在我的電影裡，我甚麼方法都用：結合了手持攝影機、推軌與吊臂攝影。我就像有毒癮的人一樣，各種藥都嗑。（艾米爾·庫斯杜力卡）[26]

彩色電影誕生超過半個世紀後，我們可以說，許多電影都單純是上了顏色。彩色經常只是作為某種不可避免的工業標準而存在，並非表現的手段。不過，在庫斯杜力卡的電影中，一如大部分的民族風電影，色彩的確發揮表現的作用。假如我們大膽嘗試以黑白片的形式觀賞《流浪者之歌》，這部電影顯然行不通。整部片會看起來極為冷酷淒涼，婚禮與夢想的片段將失去超現實感、鋒芒盡失。庫斯杜力卡電影的「多彩多姿」並非只是一種刻板的比喻，而是確實的形容，因為色彩是其作品的「穿著表現」與氣氛中不可或缺的元素。

在界分民族風的差異上，光與色彩絕對是根本的要項。擔任攝影師

起家的張藝謀，是突然在一九八〇年代將炫目視覺效果帶入電影的最突出例子。甚至在老一輩導演的情形，像是韓國的林權澤，只要對比他在一九七〇年代與一九八〇年代執導的影片，也可以察覺民族風電影常規的出現，並看到他的視覺概念大為改觀。

帶著這項了解的同時，我們也看到攝影指導維爾科・費拉奇是庫斯杜力卡最重要的工作夥伴之一（他的七部半作品中，有五部半由費拉奇掌鏡，無疑是與他合作最持久的對象）。他在《你還記得杜莉貝爾嗎？》中的表現一如影片主題一樣靜態。在本片的範圍裡，唯一的推軌鏡頭（在狄諾被介紹給杜莉貝爾認識的場面）顯得極端：正是杜莉貝爾實際地撼動狄諾的平靜世界。以繞著主角半圈來收結的推軌鏡頭，則是給《流浪者之歌》中的沛爾漢（復仇片段）及《地下社會》裡的伊凡（最後的片段）的特殊待遇。這個手法只有在敘事的關鍵時刻才會登場。

攝影機的環形運動可能是最重大的，因為其效果徹底符合庫斯杜力卡的循環敘事結構及主題。最明顯的例子是《流浪者之歌》中著名的淨身儀式片段，運用了一百八十度的環繞搖攝，沛爾漢則定在中心點：少年選擇了伴侶（之後並懷孕），顯然進入了生命的循環。這樣的命題一直延續到《黑貓，白貓》，攝影機對準垂死的扎里耶拉推進時，同時旋轉著：他從這個世界去到另一個世界（再次建立一種生死的循環）。

隨著預算更加寬裕，攝影機的運動也變得更加精巧繁複，但費拉奇絲毫沒有折衷他優雅、無破綻的運鏡風格。的確，對比於粗野的動作及「雜亂」的場面調度，庫斯杜力卡片中的攝影運鏡最適於以優雅一詞形容。《地下社會》裡的攝影機採取了一些奇異的視點：從地板向上、由天花板向下、甚至從子宮裡往外！不過，《地下社會》奔放的活力大致上來自鏡頭捕捉的內容，較不是藉助攝影運鏡與蒙太奇。與費里尼及布紐爾的情形一樣，場面調度也是庫斯杜力卡的強項。

再一次，環形運動顯得相當出色。影片的場面調度突顯了學不會歷史教訓的人只得一再惡性循環：馬爾科與娜塔莉亞的屍首繞著十字架轉圈；三名主角演唱主題曲時繞著鏡頭打轉的特寫；在地下避難所中，掛著樂手的偽巴別塔旋轉著；那對卑劣的戀人則掛在吊燈上旋轉。攝影運鏡與物體在場面調度中的環形運動遂和影片本身的結構營造一致的效果，大致都依循微調過的「Ａ－Ｂ－Ａ」的公式而設計。即使從庫斯杜力卡整體作品的規模上觀之，我們也可以發現他循環地返回早先的主題——《地下社會》在《爸爸出差時》之後十年又回到共產主義的主題；《黑貓，白貓》在《流浪者之歌》之後十年重回吉普賽主題，而《巴爾幹龐克》於《你還記得杜莉貝爾嗎？》過後二十年，再度聚焦於一支樂團。

「左邊、左邊、再左邊」：美術

> 我唸書時，瞭解到電影導演必須有視覺方面的訓練，因此我很認真學習藝術史這們課。透過學院經驗以及我拍的頭兩部電視電影，我尋找自己的視覺特徵，而領悟到素樸畫家正是一種表現的指標。這是很棒的靈感來源。（艾米爾·庫斯杜力卡）[27]

庫斯杜力卡電影中最容易辨識的美術影響，是一般而言的南斯拉夫「素樸」藝術，特別是畫家伊凡·格涅拉利奇（Ivan Generalić）的作品。格涅拉利奇的作品不僅驚人地貼近庫斯杜力卡的主題——像是婚禮（《結婚蛋糕》〔*A Wedding Cake*〕）、夢一般的幻想（《男孩的故事》〔*Boy's Story*〕）、吉普賽人（《吉普賽營地》〔*Gypsy Camp*〕）、動物（《空中的魚》〔*Fish in the Air*〕，這正是《亞利桑那夢遊》主導動機的前驅）；連格涅拉利奇的生平似乎也極為貼近庫斯杜

力卡的素人與業餘者世界。

南斯拉夫的素樸畫派歷史始於一九三〇年代，當時，畫家克里斯托・賀格杜希奇（Krsto Hegedušić）在克羅埃西亞的赫萊比內（Hlebine）村莊發掘一名天賦驚人的鄉下男孩。他馬上將男孩納入翼下，格涅拉利奇就此參加了薩格勒布的許多繪畫聯展，第一次在他十七歲那年。一九五〇年代，他在巴黎及布魯塞爾舉行的個展奠立了他的國際名聲。格涅拉利奇於一九九二年過世時，擁有不少追隨者並享譽全球；在這種特殊的畫派中，唯有亨利・盧梭（Henri 'Douanier' Rousseau）能出其右。

在這期間，純粹被貼上「詩意寫實」標籤的所謂的「赫萊比內畫派」成員已達兩百人左右，並深刻影響南斯拉夫的電影導演。亞歷山大・佩特洛維奇在他的《我還見過快樂的吉普賽人》片中，以南斯拉夫的素樸畫派作為視覺概念，因而聲名鵲起，所運用的層面遍及服裝、布景以及直接的引用。繼而還有克羅埃西亞導演安特・巴巴亞（Ante Babaja）在《白樺樹》（Birch Tree）片中採用這種手法。雖然片中也包含較鮮為人知的傳統習俗，但讓本片博得好評的最重要因素，來自片中室內場景樸素卻神祕的燈光及生猛的色彩。後來的電影，像是《風景中的女人》與《天真的人》（A Naïve One）都直接在敘事中處理素樸藝術的現象。

最後，庫斯杜力卡本身則在《流浪者之歌》與《黑貓，白貓》中進行了生動、甚至視覺上激烈的實驗。前述的關於沛爾漢的片段——他和寵物火雞浸淫熾熱的色彩中（以紅色為主調），以冷調色系（綠色）的背景來襯托。素樸畫家有時也會運用這種效果，讓影像產生夢幻般的感覺。《黑貓，白貓》則更接近童話故事的基本原色。盧・貝松（Luc Besson）的兩部視覺效果驚人的電影——《霹靂煞》（Nikita）及《第五元素》（The Fifth Element）的攝影師提耶希・亞伯加斯特（Thierry

Arbogast）彼時受聘為生猛的「原始」畫作添上活潑的筆觸時，結果奠立了庫斯杜力卡與費拉奇合作二十年後意想不到的先例。《黑貓，白貓》的拍攝為了把握到晴朗的天氣而耗時兩年，攝影風格也比庫斯杜力卡任何其他片子更為「愉悅」。視覺上，該片代表了庫斯杜力卡電影生涯中承先啟後的作品。這在和費拉奇掌鏡的作品相較之下尤其顯而易見，特別是《爸爸出差時》採用的棕灰色調、反差較不明顯膠捲影片，以及《地下社會》同樣暗沉低調的用色。當然，這些電影的世俗主題說明了攝影手法的差異。

庫斯杜力卡對繪畫的運用較音樂來得節制，但同樣令人印象深刻。[28]不過，其主題的多樣性——音樂方面，從奧圖曼時代的傳統音樂到伊基・波普不一而足，而在視覺方面也一樣不受拘泥。當然，人們已大量論及庫斯杜力卡與夏卡爾及其畫中的飛翔人物的特別相似之處，連庫斯杜力卡本人都曾提過。這位畫家和庫斯杜力卡都同樣對「素樸」藝術著迷。我們還可以論斷並論及庫斯杜力卡、夏卡爾與其他好幾位藝術家均受到俄羅斯幻想藝術（fantastic art）的顯著影響。這大抵是指主題與調性方面：夏卡爾的畫作絕佳地捕捉了某種鮮活的超現實主義，構圖中混合了動物、樂手與婚禮。格涅拉利奇及夏卡爾的畫作與庫斯杜力卡的電影一樣，都呈現出人們與大自然及動物快樂共生的面貌。

庫斯杜力卡的作品是以視覺與情感為主導的電影，而非語言與智性。他的電影在概念層次上具備強大的智性與理性潛力，而不是在對話與情節中。確實，看完《地下社會》後，留在吾人記憶中的不是複雜、時而令人困惑的故事，而是影像：被炸毀的動物園、水底的復生、從本土分裂的小島上舉辦的飄浮婚宴、娜塔莉亞在昂揚的大砲前充滿佛洛伊德式暗示的舞蹈、繞著倒置十字架打轉的燃燒輪椅。

不過，比較不明顯的是，導演在發展《地下社會》的概念時，很可能從塞爾維亞的繪畫意象汲取部分的靈感。馬爾科挑中的娼妓看似從蒙

特內哥羅畫家斯拉夫科‧澤切維奇（Slavko Zečević）畫布上跳出來的人物。此外，塞爾維亞畫家米察‧波波維奇（Mića Popović）也有以猩猩（代表愚蠢）為主題的一整個系列畫作，讓人想起《地下社會》的意象與象徵手法。[29]波波維奇的一幅繪有猩猩在曼哈頓上空走繩索的畫作，在美國受到的待遇正如庫斯杜力卡的《亞利桑那夢遊》。

波波維奇在作品中對外籍勞工的次文化與社會寫實主義展開諷刺的改編。[30]庫斯杜力卡與科瓦切維奇也在《地下社會》中毫不留情地攻擊，從社會寫實派的詩（馬爾科一再陳腔濫調地「引用」自己的詩句，並不時穿插引述馬雅可夫斯基〔Mayakovsky〕的詩句，他是所有文藝官僚的死敵），到電影（愚蠢的政戰電影《春天乘白馬而來》〔*Spring Comes on the White Horse*〕的一個場景的諧擬），以及雕塑（可笑的徹爾尼塑像的揭幕儀式）。

然而，隨著社會寫實主義在藝術圈的衰亡，「黑色電影」在塞爾維亞影壇變成一種舊時代遺留的主題的與美學的遺跡。因此，偶爾有人對「黑色電影」展開攻訐（雖然通常都頗為笨拙且走日丹諾夫／芬凱爾克勞特的路線），也非完全無中生有。從這樣的觀點看來，庫斯杜力卡於《地下社會》中諧擬早已滅絕的社會寫實主義藝術形式，可以被解讀成純粹的懷舊。

塗黑：《亞倫‧福特》與漫畫惡搞

若把《流浪者之歌》的主角墮入犯罪世界的劇情假設成窮人版的《教父》，則《地下社會》可以算是窮人的《007》，因為片中有祕密活動、地下避難所與大魔頭。一般而言，《007》的世界很適合大肆諧擬。不過，直接惡搞的作品，像《皇家夜總會》（*Casino Royale*，007的創作者伊恩‧佛萊明〔Ian Fleming〕也參與其中），在藝術上或商業上

都是失敗之作。

對《007》系列最為扎實的諧擬來自另外一種媒體：義大利漫畫《亞倫‧福特》（Alan Ford）。其中那群邊緣人包括一個病人和一個小偷，但他們仍打算為更美好的未來奮鬥，並從聰明、體面、裝備精良的壞人手中拯救世界。總是墜入愛河然後被女人拋棄的金髮主人翁（「我叫福特……亞倫‧福特」）是對龐德的混仿，基於龐德一直以來的性別偏見的殘餘。他的間諜組織的其他成員，像是德國發明家葛朗夫（Grunf）則是直接借自《007》的Q先生，而一如英國上層階級的樣態悄然被「亞倫‧福特」幫派裡有著「先生」稱號的一員所貶低，一名據稱是英國的貴族分子其「涉世」僅來自在國外坐牢的經驗。

> 《007》的確是〔《亞倫‧福特》漫畫〕參考的對象，但〔概念是〕所做的事情恰好相反。007和同夥組織精良，但很遜的TNT一行人則以他們的幻想作為唯一的武器。（麥斯‧邦克〔Max Bunker〕，《亞倫‧福特》的創作者）[31]

唯有間接透過《亞倫‧福特》的中介，庫斯杜力卡與《007》的二元對立才能完全成立。假如庫斯杜力卡想拍超級英雄的電影，他可能就會改編這部漫畫。《亞倫‧福特》具有「原始」、老舊、窮人的各式玩意兒（持續地拿最少資源、最大效果來開玩笑）、肢體打鬧、動物主角及殘障的大首領，似乎是最完美的選擇。有趣的是，《亞倫‧福特》未曾在英國發行，卻在南斯拉夫出過許多版本，並擁有廣大的讀者群。[32]庫斯杜力卡甚至提到這部漫畫是《地下社會》的美學模範，也對他的藝術影響重大。[33]他在下一部片中直接向這部漫畫致敬：《黑貓，白貓》裡，達丹手下的一名吉普賽保鑣正是《亞倫‧福特》的瘋狂愛好者。

《亞倫‧福特》屬於所謂的「黑色漫畫」（fumetto nero〔black

comics〕）。庫斯杜力卡已經在其吉普賽人電影中採用黑色藝術及深膚色的人物。細數他的電影，其中有黑色絞架幽默[34]、敘情歌的低迷；以「小黑」為一位主角命名；《地下社會》主題曲中唱著「戰爭的黑暗籠罩我們」，以及暗無天日的地下避難所生活，加上黑色背景；「黑色電影」與「黑色漫畫」（最後加上歐盟列出的塞爾維亞政治人物「黑名單」）──籠罩庫斯杜力卡作品的黑暗感似乎明顯地可見一斑。真的嗎？

▎「核心」與「邊陲」的電影：一段美好友誼的開始？

電影迷或政治動物？

庫斯杜力卡並未以身為影迷著稱：導演或多或少不希望外界以這種角度切入他的作品，而且一般而言，他在訪談中也會避免過於智性的言論。他寧可自謂並自視為「溫柔的野蠻人」，是個直覺勝過智性的藝術家、比較是政治而非美學的動物。他的告白式寫作中，很少討論拍片過程；相反地，他述說故事、詳述自己的政治理念，很嚴肅地看待身為知識分子一員的東歐導演角色。最重要的是，庫斯杜力卡喜歡發表政治理念、言論，有時甚至是教訓。他打算為法國市場撰寫的書其諷刺的標題說明了一切：《政治白癡日誌》（*Journal of a Political Idiot*）。

不過，這位「溫柔的野蠻人」將大部分的時間都花在電影上。庫斯杜力卡的電影中，電影顯然是最重要的互文性元素，而他顯然熱中於吸收、評論與詮釋電影史──這不能單憑他對其他電影的持續挪用來評斷。歸根結底，他在作品中引用其他電影，其重點之一可能還是政治

的：這間接支持了「附屬依賴」的理論。庫斯杜力卡的引用手法有一項特別突出的元素，那就是許多引用都出現在電影敘事內部。他電影中的角色上電影院、看電視、錄影帶或家庭電影；拍攝影片、數位錄影帶與快照；在牆上掛海報並且崇拜，這些並非只是對其產生反應或與之互動，而是在他們自己的「生命」（即電影敘事）中加以模仿與搬演。

因此，他引用的不僅是內容，也包括媒體本身：《你還記得杜莉貝爾嗎？》、《爸爸出差時》及《地下社會》中，收音機是資訊與娛樂的來源；《你還記得杜莉貝爾嗎？》、《流浪者之歌》及《黑貓，白貓》裡可以看到海報的蹤影，並且被搬演和誤用；《爸爸出差時》、《地下社會》與《巴爾幹龐克》中有人拍攝、展出照片，也有人為此大聲叫好；庫斯杜力卡的所有七部電影中，每部都重溫並模仿經典電影，並讓人誤以為真；《亞利桑那夢遊》與《巴爾幹龐克》裡，有人在家庭電影裡哭泣，也有人對著它們流淚；《爸爸出差時》片中，人們很欣賞一部業餘動畫；《流浪者之歌》及《黑貓，白貓》裡，電視則一直播個不停。[35]

《流浪者之歌》一片最主要的指涉對象是南斯拉夫電影《愛只有一次》（*You Love Only Once*）。首先，片中直接引用《愛只有一次》的人物作愛場面：主角（由米基·馬諾洛維奇飾演）點燃火柴，在黑暗中照亮愛人的胴體。沛爾漢與雅茲亞在戲院中一同觀賞這部片，片中的熱戀情事正是兩人戀情的參照。片中將繼而改編援用同一個場面，但這次的情節是吉普賽少女被迫為娼。與《流浪者之歌》全片其他部份一樣，這個場面是將電影的知名主題以想像的方式「轉化」進入吉普賽人充滿衝突的世界，既駭人又魔幻。同樣地，胡斯尼亞·哈希莫維奇（飾演梅爾占的角色）在同一部片中模仿李小龍，並以更明顯的方式模仿卓別林，或許指涉了卓別林的吉普賽出身。[36]

另一方面，我們在《亞利桑那夢遊》中看到對美國電影的大規模

探索。《亞利桑那夢遊》片中精緻的電影橋段改編，絕不只是偶然的指涉。它們化為該片的肌理：人物持續且自覺地指涉特定的美國電影。文森·加洛飾演一心想成為演員的保羅，喜歡模仿明星——從卡萊·葛倫（Cary Grant）在希區考克的《北西北》（*North by Northwest*）片中內斂的演技卻極為搶眼的表現，到勞勃·狄尼洛（Robert De Niro）在《蠻牛》（*Raging Bull*）裡的陽剛炫技，以及艾爾·帕西諾（Al Pacino）於《教父第二集》（*The Godfather: Part II*）中同樣著名的演出。當一隻蒼蠅停在保羅臉上時，他短暫地喚起《狂沙十萬里》（*Once Upon a Time in the West*）的場景。葛蕾絲當著客人面前試圖自殺時，他無計可施，只能講起《綠野仙蹤》（*The Wizard of Oz*）裡一段懦弱的獨白。

保羅圍繞著這些銀幕人物來建構自己的身分認同（他在業餘試鏡之夜的這段話很有道理：他說自己比卡萊·葛倫演出銀幕上最著名角色時還奮力）。《亞利桑那夢遊》中引用的電影片段界定了保羅其義大利裔美國人的身分，也評論了成功的藝術家與模仿者的關係。《你還記得杜莉貝爾嗎？》與《流浪者之歌》也都呈現了同樣有力的「原作－複製」（以政治術語而言就是「核心－邊陲」）關係：其中的人物都會上電影院，從中參考如何變得世故。

《黑貓，白貓》裡一再反諷地指涉《北非諜影》（*Casablanca*）這部電影：吉普賽大家長葛爾加顯然是這部經典的忠實影迷，時常播放這部片的結局來觀賞。在這個情形中，「一段美好友誼的開始」存在於兩名吉普賽教父、也在達丹與馬寇之間，而此處和這番引用的關係，則在於諷刺地歪曲了這句已被引用無數次的台詞。

最後，庫斯杜力卡還將這句話當成《巴爾幹龐克》片中的格言。同樣的情況還有在電視上看到《狠將奇兵》（*Streets of Fire*）而模仿起黛安·蓮恩（Diane Lane）的伊達，以及《流浪者之歌》中模仿義大利海報上名模的沛爾漢。札雷羨慕地看著多瑙河上的遊艇乘客隨著〈藍色多

瑙河〉（On the Beautiful Blue Danube）跳華爾滋，這無疑是《2001太空漫遊》（*2001: A Space Odyssey*）一片異想天開的變形。在庫斯杜力卡電影人物的心中，大眾媒體是遙遠而令人嚮往的夢幻世界，他們一心想寓居其中。

庫斯杜力卡對這種引用的「偏好」可以追溯至他的電影生涯之初，始於他在《你還記得杜莉貝爾嗎？》裡適切地引用庸俗紀錄片《歐洲夜風情》（*Europe by Night*）。這部片似乎讓片中人物印象深刻，因為他們會模仿在銀幕上看到的東西。塞拉耶佛夜總會裡的脫衣舞表演即改編自那部紀錄片裡、來自羅馬的「高級」舞孃「杜莉貝爾」的類似場面。因此，片名本身就是一場「互文」的歷程，從好萊塢原本的「寶貝娃娃（*Baby Doll*）」（「核心」），透過義大利的混仿（「半邊陲」），再到波士尼亞對混仿的混仿（「邊陲」）。

理想上，關鍵的引用都依循同樣的「核心／邊陲／半邊陲」規則。假設希區考克的《北西北》場面在《亞利桑那夢遊》中是正本，則保羅沒有道具的表演就是「劣質的副本」，而伊蓮駕駛的雙翼飛機則提供了「完整的演出」。同樣的關係也建立在《黑貓，白貓》裡，從《北非諜影》原版的結局——葛爾加一再複誦關鍵台詞，到美好的友誼終於綻放在達丹與馬寇之間。這樣的例子在庫斯杜力卡的片中不勝枚舉。

「喝酒有用嗎？」：《地下社會》與懷舊

庫斯杜力卡的作品具有另一個層次的引用，較不搶眼但同樣重大。這位導演的「互文性」最有趣（也頗為特殊）的面向或許在於高度的自我指涉。創作者或多或少都會自發地開始模仿／複製自己的作品：這正是通常被稱為「風格」的東西。然而，庫斯杜力卡「執著」於少數幾個主題，並將它們從一部片帶到下一部片中，並且進行對自己影片的引

圖15：劊子手的懺悔：《爸爸出差時》裡的賽娜（蜜莉雅娜．卡瑞諾維奇飾）與吉獸（穆斯塔法．納達瑞維奇飾）。「押韻」的對話以及情節或影像後來變成庫斯杜力卡的註冊商標。

用，這讓他有相當的空間來結合符號和微妙的變化。

　　《地下社會》或許是庫斯杜力卡重新搬演自己作品、最具野心的一次嘗試。本片具有這樣戲謔的反諷風格，而發展成某種自我諧擬的表述，圍繞著庫斯杜力卡的作品主題，及這些主題頗為偏執的反覆。因此，《地下社會》「不只是一部電影」：它啟始了庫斯杜力卡所有影片間可能是最大量的互文連結。片中充滿如此之多的指涉，必須有廣闊的空間方能全部處理，而片中的核心命題也很難藉由這番努力而解決。就這方面而言，《地下社會》的確是庫斯杜力卡的精心力作：片中運用了數十項精微的細節，就算看過該片多次，再次觀看之際，仍能發現新的

東西。[37]

更甚於他自己其他的電影，《地下社會》一直召喚著某種事物：就這層意義而言，它不可避免地是一部世紀末電影。庫斯杜力卡合併了五種不同的指涉「過去」的層次：南斯拉夫的歷史、神話、電影、他自己既有的作品以及《地下社會》本身。它們都指向同一個方向：召喚與懷舊。若過度執著於第一個最明顯（且原始）層次的懷舊（南斯拉夫的歷史），很容易忽略其他較不明顯、卻更為有力的召喚，這一切都令人對這個已毀滅的國度及其帶有缺陷、卻光輝燦爛的過去同時感到懷舊與惋惜。

《地下社會》裡對歷史的指涉混雜著電影典故，尤其是關於庫斯杜力卡自己的電影。在一個打鬥的片段裡，馬爾科的獨白指涉《你還記得杜莉貝爾嗎？》中的辛圖的一段話，而他在徹爾尼婚禮上的悲懷表現則指涉《流浪者之歌》的沛爾漢。徹爾尼說服妻子相信自己是忠實的，這讓觀眾想起《爸爸出差時》；孩子們帶著足球亂玩的片段亦然（讓人想起《亞利桑那夢遊》裡的家庭電影）。

還可以找到其他類似的例子——《地下社會》像是集庫斯杜力卡所有作品大成的重新搬演。在此，我們可以看到片中「回收利用」了導演的主要演員（斯拉夫科・施提馬茨、米基・馬諾洛維奇、達沃・杜伊莫維奇、蜜莉雅娜・卡瑞諾維奇）、動物的主導動機（魚、鴨子、火雞、猩猩）以及小主題（婚姻、難產致死、上吊自殺未遂、飛行的新娘）。最後，影片內部出現大量的指涉，創造出一種循環的結構。大體而言，庫斯杜力卡的電影都以節奏快速、有時教人目眩神迷的展示開場，以坐雲霄飛車的方式勾勒出一個未知環境的特性。

重複意義重大的台詞或行動，就是一齣劇本的韻腳。《爸爸出差時》中正好有一個特別強有力的例子。梅薩被捕後不久，賽娜問吉猷：「你晚上睡得著嗎，哥哥？」他回答說睡得很好，但實際上他才剛被她

吵醒，整個人還昏昏沉沉的。在片尾的婚禮上，梅薩卻恢復開頭的自由之身。賽娜再問吉獸同一個問題。這次的答案是「完全沒辦法睡」。「喝酒有用嗎？」她刻薄地繼續問。「暫時可以」，吉獸這樣回答。

不過，《地下社會》整部片子都有押韻。在這部特殊的影片中，形式上的手法用來突顯當代南斯拉夫內戰其實是第二次世界大戰的延伸。該片的基本布局——一、戰爭／二、冷戰／三、戰爭——清楚指出這一點。片中許多情節一再重複，也由此被喚起。徹爾尼發現馬爾科與娜塔莉亞兩度在他背後摟抱；他用繩子捆住娜塔莉亞、綁架她兩次；馬爾科兩度與徹爾尼互鬥，而娜塔莉亞也兩度耍他（同時也是對《爸爸出差時》的指涉）；三個人兩度唱同一首主題歌，而且鏡頭也以同樣的手法拍攝；徹爾尼兩度受到電擊；馬爾科拿手杖打人（這個場景只在完整版出現），伊凡後來也這樣打他；伊凡送給新人教堂的模型，後來他就在那座教堂上吊自殺；約凡舉行了兩次婚禮；開場的音樂也在結尾出現，諸如此類，族繁不及備載。

《地下社會》的對白同樣刻意地自我指涉與重複。幾位人物像唱片跳針一般，一再重複自己的招牌台詞。驚慌的酒吧老闆兼樂手高魯伯一直重複「慘了」，卻從沒試圖阻止慘劇發生；事實上，他等於一直在招致和喚起慘劇。在政戰片中扮演徹爾尼的演員的招牌台詞是「我是說……真的」，但這句話毫無意義，只代表他無話可說。然而，其他人物也無話可說。徹爾尼自己幾乎唯獨一直唸著「該死的法西斯王八蛋」，偶爾加上「哦……他／她真的惹毛我了」。不然，他一開口幾乎都是複誦共黨制式教條最白痴的經典詞句，任何生活在前南斯拉夫的人都耳熟能詳。就這方面來說，他繼承了《爸爸出差時》中的梅薩，只不過他在片中呈現比較辛酸、戲謔、憤世嫉俗的面貌。梅薩不帶感情地重複那些語句，是因為擔心受怕。徹爾尼則戲謔地重複這些話，彷彿在引用名言金句，雖然他對字字句句都深信不疑。

有一種足以在一個電影段落中營造特定張力的專門方式：經常透過次要情節來強調主要情節。沛爾漢與雅茲亞親熱之際，有兩個吉普賽小孩旁觀，並形成對比；徹爾尼被手榴彈炸傷的慘劇，則是透過布拉查的興奮來預備並強調；札雷的婚姻契約，則是由伊達即將面臨的相同婚約來平衡。這種「押韻」手法：從重要到不重要的動作、從一個鏡頭到下一個鏡頭、從一個段落到下一個段落、從一部電影到另一部電影，連結起原本難以搭配的事物；這樣的手法也清楚表明了所有的人物都遭逢無法解釋、無所不包、無所不在的共同命運。

庫斯杜力卡對各種南斯拉夫電影的致敬中（例如船上的段落包含改編自《巴爾幹快車》〔Balkan Express〕的橋段），萊柯‧格利奇（Rajko Grlić）的《愛只有一次》備受推崇，庫斯杜力卡曾在四部電影中提到它。[38]庫斯杜力卡對這部特定影片近乎著迷，其原因或許是可以理解的。粗獷的塞爾維亞共黨男子和世故的中產階級克羅埃西亞女子的熱戀情事是南斯拉夫懷舊的經典。它成功地結合私密的愛情故事和恢弘、全面徹底的政治表述，圍繞在南斯拉夫的「破碎的結合」。

此外，這部片從詼諧滑稽慢慢推向主角突然悲劇性地殞落。他喪失理智並自殺身亡（這幾乎預言了塞爾維亞本身的覆滅）。庫斯杜力卡一定很重視所有這些特質，他對自己的作品也懷抱同樣的野心。顯然地，《地下社會》的企圖正是成為一部關於南斯拉夫滅亡的終極巨片。

庫斯杜力卡的引用所達成的奇特效果尤其特別搶眼。回顧之下，不難識別出這些電影喚起的所有不同記憶，並且追溯它們各自的源頭，彷彿在玩單人牌戲。不過，觀看庫斯杜力卡成熟作品的最初經驗，尤其是觀看《地下社會》時，會萌生一股似曾相識的感覺：片中有很多東西我們都曾看過，雖然不確定在何處看過；我們感覺彷彿早已知道這則故事，卻不知道它的結局；我們能辨識並認同人物，即使我們並不喜歡他們。總之，這種引用／改述幾乎不涉及智性的挑戰或美學的抉擇：它幾

乎完全仰賴並玩弄懷舊的因素。

就表面意義而言，《地下社會》是一場「長達三小時、翻天覆地的馬戲」（美國《綜藝》〔Variety〕報刊的評語）[39]。馬戲團或許是正確的比喻（似乎可以藉由庫斯杜力卡以馬戲團為背景的香菸廣告來證明），但先決條件是：必須同時接受另一個刻板印象，即「悲哀的小丑」。雖然懷舊廣泛存在於庫斯杜力卡的整體作品中，但像《地下社會》這樣的電影則深深沉浸其中，我們可以說懷舊在此無疑已達到一種刻意、經過嚴密計算與執行的策略的層次。

南努克三世：引用的作用

對上述引用的辨識乃相對於學院式的專精：例如，《亞利桑那夢遊》片中確實引用並指涉《北西北》。但還有另一種較為抽象層次的典故。我們還可以找到數十個關於特定電影的其他指涉，雖然不全然都那麼肯定。《亞利桑那夢遊》的片頭讓人想起《北方的南努克》（Nanook of the North），背景的船上甚至題有「南努克三世」（Nanuk III）的名字。艾克索也先後做出兩個「不經意」的指涉。他想幫葛蕾絲「安樂死」的行動直教人想起《孤注一擲》（They Shoot Horses, Don't They?）。之後緊接著影射《越戰獵鹿人》（The Deer Hunter）裡著名的俄羅斯輪盤片段。朝這個方向發展，將可以找到許多令人興奮的例子，縱然這些指涉並不明顯，也不具特別的「效用」。[40]

《黑貓，白貓》不僅參照庫斯杜力卡自己對吉普賽人的描述，也充滿他以前影片的典故。札雷歡樂地前往醫院探病的片段是在嘲諷《你還記得杜莉貝爾嗎？》，而馬寇幫扎里耶沖澡的片段則是暗示《爸爸出差時》；達丹（指責馬寇玩骰子作弊）、新娘面紗以及躲在箱子裡都指涉到《流浪者之歌》；還有把人丟進井裡的橋段，而馬諾洛維奇則是延

續自己之前在《地下社會》中的角色。鐵路閘門的段落改編自名為《我的祖國》（*My Country*）的塞爾維亞短片，該片本身在影展中也成績斐然。《黑貓，白貓》有時刻意流露具有挑釁意味的低級品味，其構思可能遙遙牽連到約翰·華特斯（John Waters）的早期影片。為了拍攝一名「藝人」單靠括約肌就能從木板上拔出釘子的表演，庫斯杜力卡必須找到貌似「聖女」（Divine）[41]的人（由徹底扮裝過的日德娜·胡特查可娃〔Zdena Hurtečáková〕飾演）。[42]

最後看來，對電影史進行後現代式的掠奪，此舉本身即否定電影具有任何「歷史」。這個過程（特別是在廣告中）將一切都轉化成可以立即取得的現在式。因此，若是窮盡所有的源頭，會導致本書充滿更多直接或間接的指涉。例如，有評論者發現「吻我啊，傻子」（《黑貓，白貓》）可能是對比利·懷德（Billy Wilder）的指涉（雖然這句話原本是用羅姆語說的）[43]。同樣地，一名貝爾格勒的影評人「發現」庫斯杜力卡在《流浪者之歌》裡「偷了」十幾部東歐電影的完整段落，連鏡頭都一樣。連安德烈·格魯克思曼和斯拉維·紀傑克都跳了出來，前者在《地下社會》中不知為何看到了伏爾泰（Voltaire）的《憨第德》（*Candide*）、庫奇歐·馬拉帕德（Curzio Malaparte）的《完蛋了》（*Kaputt*）及瓦西里·格羅斯曼（Vasily Grossman）的《生命與命運》（*Life and Fate*）。[44]紀傑克則找出同樣離奇的類似之處，包括華格納（Wagner）的《萊茵黃金》（*Rheingold*）中的勤奮侏儒的主題，以及佛列茲·朗（Fritz Lang）的《大都會》（*Metropolis*）片中的地下城市。[45]一些分析者則是看了庫斯杜力卡的電影而異想天開——這種衝動的確難以抗拒——這只是更肯定了庫斯杜力卡作品的「開放性」。

或者，我們也可以暫且論斷庫斯杜力卡的作品的確是「互文」的（當然，大部分的當代文化，從新聞頭條到廣告亦然）。但相異之處在於：庫斯杜力卡的引用與改述往往不僅是單純的「致敬」、只為了致敬

而存在。它們多半巧妙地與各自的敘事結合、與劇情產生交互作用（尤其是在《亞利桑那夢遊》片中），並且具有喚起懷舊感的作用（成效在《地下社會》中特別顯著）。換言之，引用的來源或許無關緊要，但達成的整體效果卻很重要。

▍不確定性：「開放」的作品

「我們的問題跟賴瑞比起來算甚麼！」：編劇家

> 在艾米爾的幫助之下，我為《地下社會》寫了十六版的劇本。篇幅總共超過兩千頁。從我們達成共識要合作一部片開始，我基於原始的想法、費時三年來發展。我們這一代不可能再做到這樣的工作。一群工作狂在做這部片的庫斯杜力卡領導下……一起捍衛舊的技藝。已經很難再出現這種作品了，因為電影正趨於電腦化，電影工藝已死，這不啻是一種自我毀滅。（杜尚·科瓦切維奇）[46]

> 今日的電影音樂的問題在於時程緊迫。通常都只有一個月的時間為一部片譜曲。這是為什麼沒有好的電影配樂譜曲──因為作業都很匆促。庫斯杜力卡電影的配樂這麼棒，理由也一樣──《流浪者之歌》的拍攝期間，我都在現場，而《地下社會》的配樂，我就做了兩年。（戈蘭·布雷戈維奇）[47]

庫斯杜力卡的頭兩部片：《你還記得杜莉貝爾嗎？》及《爸爸出差時》都是由阿布杜拉·西德蘭編劇。這兩部電影都有適切的結構、引人入勝的劇情及令人難忘的對白。這樣的合作似乎屬於某種特別的化學反

應，或更準確地說，應該是天意：具有迫人的強度且誠實不諱的劇本實在罕見。兩人的拆夥顯然對西德蘭的影響尤其深刻：他後來拍成電影的劇本，例如《庫篤茨》（*Kuduz*），都少了他和庫斯杜力卡合作時達致的那種導演的「上層結構」的特性。可以用同樣的說法談論庫斯杜力卡的其他編劇，甚至名編劇杜尚‧科瓦切維奇在某種程度上亦然；他寫的《地下社會》劇本大致上基於他二十年前的劇本《一月之春》（*Spring in January*）。若要驗證庫斯杜力卡的導演手法巧妙之處，只需比較科瓦切維奇同在一九九五年拍成電影的兩部劇本。兩部都以作家本身典型的特色寫就：尖酸的諷刺、誇張的喜劇，諧擬的對象不只是地方歷史與心態，還有這個類型本身。實際上，科瓦切維奇的《喧嘩的悲劇》（*A Roaring Tragedy*）劇本遠比《地下社會》所基於的不起眼文本更為成功。不過，在一九九五年，戈蘭‧馬克維奇執導的《喧嘩的悲劇》是塞爾維亞國內最糟的商業失敗之作，《地下社會》卻雙雙獲得影評與票房上的莫大勝利。在優秀導演的手中，科瓦切維奇的某些文本能變成另類經典電影（《馬拉松跑者邁向勝利的一圈》〔*Marathon Men Are Running a Victory Lap*〕與《誰在那兒唱歌？》都由斯洛博丹‧希揚執導），否則很容易慘敗（《喧嘩的悲劇》與《聚集地》〔*The Gathering Place*〕都由馬克維奇執導）。因此，在《地下社會》之後，科瓦切維奇與庫斯杜力卡必然意識到未來合作的可能性：難怪科瓦切維奇的劇本《賴瑞‧湯普森：一名青年的悲劇》（*Larry Thompson - A Tragedy of One Youth*）會被庫斯杜力卡列為日後的長片計畫之一。[48]

同樣的邏輯也適用於戈頓‧米希奇與庫斯杜力卡在《流浪者之歌》及《黑貓，白貓》的合作。米希奇的作品數量龐大，偶有佳作（包括幾部最著名的黑色電影，像是帕夫洛維奇的《當我死了變得蒼白》），並以身為可靠的劇作家著稱。不過，大家通常會將像《流浪者之歌》、《你還記得杜莉貝爾嗎？》與《地下社會》這樣的影片的成功歸功於導

演的功力，而非編劇。

　　另一方面，也不能直接從字面意義解讀庫斯杜力卡說自己「通常沒有好劇本或好對白」的看法。[49]科瓦切維奇、米希奇與西德蘭對這些電影功不可沒，這在庫斯杜力卡嘗試解釋自己作品時尤其明顯。他面臨的比較是直覺與實際面的困境，需藉由費盡心力尋找適合的劇本來解決──就像每個沒有「御用」編劇的導演的情形。《你還記得杜莉貝爾嗎？》產生自西德蘭的兩則短篇小說的結合；《流浪者之歌》則是根據新聞報導所創作；《亞利桑那夢遊》是庫斯杜力卡於哥倫比亞大學教授的學生大衛‧亞金斯（David Atkins）的作業發展而成。《地下社會》的出發點是一部默默無名的舞台劇。庫斯杜力卡並非傑出的作家，但似乎擅長改寫與彙整，總是堅持建立起劇本的內在平衡，並添加符合其手法的細節。或許因為如此，庫斯杜力卡的某些拍片計畫源於他一心想試圖改編「優質」、卻特別難以拍成電影的文學作品。他曾經動念想改編伊沃‧安德里奇的名著《德里納河之橋》、杜斯妥也夫斯基的《罪與罰》（背景居然設定在紐約！），以及D. M. 湯瑪斯（D. M. Thomas）的《白色旅館》（*The White Hotel*, 根據丹尼斯‧波特〔Dennis Potter〕的劇本）。對電影導演來說，這三個拍片計畫都是無法克服的難題。[50]庫斯杜力卡可能最好還是不要碰名著小說。他所有實際拍成的作品都遠非文學性的，看似平庸、「普通」的對白則在他的電影中奏效。改編任何一部文學巨著，這若不是徹底的踰越，就是自我毀滅。

　　電影導演都會被迫發掘新的方式／手法，否則就得面對慘敗。回顧與西德蘭、米希奇及科瓦切維奇的合作（如果算進科瓦切維奇的劇本《鼻子》，每人各合作兩部作品），庫斯杜力卡其實無從抱怨：回顧之下，他不僅有能力而且也頗幸運，因為他有最好的編劇供他差遣。

「德國人注重細節」：片名

　　庫斯杜力卡游移在將種種標題與暗示塞進一部片中（《地下社會》），以及乾脆不為片子取「正式」的名稱（《黑貓，白貓》）之間。西德蘭為庫斯杜力卡編寫的第二部劇本，據說片名本來是「兒童的疾病」（Children's Disease〔*Dečije Bolesti*〕）。的確，第二次世界大戰後的共黨時期發生了種種事件，對一個年輕的社會來說，有如勢必經歷卻不太嚴重的疾病。而這部電影的主人翁馬力克必須遭受這一切。

　　關於片名的「不確定性」後來變本加厲，在《亞利桑那夢遊》的情況尤然。這部電影原本暫定的片名是「魔幻寫實」的——「箭齒鰈的華爾滋」（Arrowtooth Waltz）。隨著關鍵的元素逐漸浮現在影片素材中，片名開始擺盪在「美國夢」（American Dream）與「做夢的美國人」（American Dreamers）之間。最後拍板敲定的片名可能是其中最不具「深意」的選擇。該片一波三折的誕生過程與主題的不確定似乎也反映在片名的選擇上。

　　《地下社會》也有許多備用的片名，這次則是因為片子發行的考量。帶著童話風味的副標題《從前有一個國家》（*Once Upon a Time There Was a Country*〔*Bila jednom jedna zemlja*〕）通常會和主要片名列在一起。這是很新奇的，因為庫斯杜力卡自一九八五年開始的確愛玩副標題的把戲，但都不會保留到發行時使用。[51]但《地下社會》這部極為概念性的電影將更為極端：不僅有標題、後標題（aftertitle），片中還有插卡（以西里爾字母拼寫、仿照默片的幕間字卡，用以代替解說員的功能），玩得不亦樂乎。

　　《流浪者之歌》的情形則較為直接了當。片名原為「懸吊的屋子」（A House for Hanging〔*Dom za vešanje*〕），片子於海外發行時，顯然是為了行銷的因素改了片名。也就是說，將「吉普賽」擺在最前面，將

令人更容易理解影片並立即界定其主題，就算標題本身很蠢也無妨——無數以吉普賽人為主題的電影都採用這種策略。

　　《黑貓，白貓》的片名教人摸不著頭緒，因為該片的原始片名譯為「雜耍音樂」（Acrobatic Music〔Muzika Akrobatika〕）。瞭解庫斯杜力卡對動物的喜好的人，可能以為片中會有許多貓跑來跑去，但「挑大樑」的卻大部分都是鵝，以及最重要的一條大豬。符合片名描述的動物偶爾會出現在片中，但很容易在一片酒酣耳熱的歡慶中被忽略。這引人如此推想：或許其中的祕密在於英文與法文的「性別統一」的翻譯省略了「性別分殊」的塞爾維亞語片名？也就是說，黑貓是雌性，而白貓是雄性。這一點沒逃過敏感的德國人的法眼（*Schwarze Katze, Weißer Kater*），證明了帕薩特（Passat）汽車的廣告文案「德國人注重細節」（German for details）是對的。我們或許可以推測片名是影射片中的愛情故事；黑貓是深色皮膚的札雷，白貓是淺色皮膚的伊達——哎，如果性別對調就成立了。畢竟，「機靈」的讀者能找到單純的、絕對迷信的影射：厄運（黑貓）與好運（白貓）總是一起出現。正如庫斯杜力卡的其他作品，貓在這裡也是象徵。這樣的解讀有其根據，因為在札雷與艾芙蘿蒂塔不幸的婚禮舉行之前，白貓被趕走了；而在最後老人家的復生與圓滿大結局之前，黑貓被踢走了。在一個短短的鏡頭裡，厄運（真的）被一腳踹開。

　　最重要的是，這部電影沒有片名！意思是：片名始終未出現在銀幕上，取代的是兩隻貓的剪影。我們早該知道，會用字謎來為自己的製片公司命名的人，自然喜歡故作玄虛。[52]用原本的法文（公司設立於法國）來唸公司的名字CiBy 2000，其發音就和美國電影先驅C. B.德米爾（C. B. De Mille）的名字一樣。

尋找奇蹟：結構

不僅庫斯杜力卡電影的劇本、片名與片長沾染上「鬆散」與「開放」的後現代特徵，導演本人毫不妥協的工作方法也反映在結構上的妥協。《流浪者之歌》於坎城首映之後，一些評論者注意到這部片子的結構並不連貫。法國影評人米榭‧西蒙（Michel Ciment）挺身為庫斯杜力卡辯護說，就像閱讀馬奎斯的作品一樣，你不能讀了一百八十頁覺得好看，接著三十頁卻不好看；他以此論斷《流浪者之歌》是一部佳片。觀眾與影評一樣，都只挑他們喜歡的部分與段落（而非從整體來評斷），原因在於作者本身與作品素材的關係。他的拍片方法改變了：他會拍攝遠超過實際需要的量，然後從中選用最令人印象深刻的鏡頭與段落。以《流浪者之歌》來說，他有整部電視影集的片量可以篩選；以《地下社會》的情形而言，他有超過五小時的完整素材要刪減成「正常」的片長。

西蒙的評語論及庫斯杜力卡的成熟作品的不均等性。的確，導演對自己私人神話的興趣與日俱增，導致他疏於關注主導整部影片的敘事結構及特定段落的完整性。他與第一任編劇分道揚鑣後，作品中馬上出現「插曲式」的不連貫結構，導演彷彿端出一塊塊拼圖，希冀這些碎片能自行組合成可行的故事情節。不過，這樣的插曲式結構在特定的導演手法下是成立的。這是關於「尋找奇蹟」，在拍片當下探求神奇的事物。從金錢的角度來看，導演足以採取這種手法，是因為影片預算增加；從美學的立場而言，這讓他的形式趨向後現代的基本條件。

這也是庫斯杜力卡之所以常常「無視」劇本的理由；或更準確地說，他將劇本當成一個出發點。[53]有著像《你還記得杜莉貝爾嗎？》這樣集中、犀利的絕妙劇本，導演可能不需要做太多「調整」。然而，與科瓦切維奇或米希奇合作時，以「且戰且走」的方式創作鬆散不定的劇

情大綱，因此靈機一動、新增內容和——當然的——即興執導的空間也更大了。說也奇怪，《黑貓，白貓》的原始構想是拍攝吉普賽銅管樂手的紀錄片。有庫斯杜力卡這樣「開放」而不確定的工作方式，工作小組其他成員的發揮空間也變大了。類似的情況一直發生，直到最後成品呈現在觀眾眼前。

「你好[54]，要幾公尺呢？」：蒙太奇與片長

這種「不確定原則」除了反映在結構與方法上，也反映在片長上。自從《流浪者之歌》後，坊間便流傳著許多報導，描述將庫斯杜力卡的電影剪成「傳統」或至少「可以忍受」的片長的艱苦過程。《流浪者之歌》、《亞利桑那夢遊》及《地下社會》首映時，片長都達三小時左右，而它們似乎都刻意遠遠超過院線發行或甚至影展可以忍受的範圍。縮短片長似會造成片子的不連貫，在和影片的完整版對照之下尤然（像是《地下社會》「原本」片長達三百一十二分鐘）。《流浪者之歌》與《地下社會》在南斯拉夫都以電視影集的模式播映，而前者的長版似乎並未包含任何重要的遺珠之憾的素材。在《亞利桑那夢遊》的情形，也是短版傑出得多，當初於柏林影展播放的版本已無處可尋。不過，《地下社會》的完整版頗為引人入勝，也包含情感流露的細節，並曾於紐約完整放映。[55]

在各種不同的場合或發行國家更改片名或片長當然並非新鮮事，但庫斯杜力卡向來奮力爭取「藝術自由」，而漸漸陷入一個（頗為當代的）懸而未決（並且一變再變）的不確定狀態。《流浪者之歌》與《地下社會》等片似乎沒有所謂標準片長，而是每次播映時，視播放者的需求而定。

這種特殊的「開放性」的原因之一是，在庫斯杜力卡的情形，電影

創作不僅誕生於拍攝過程，也僅限於這個過程。剪接的發揮空間不大，因為大部分都已經在鏡頭裡完成。例如在《你還記得杜莉貝爾嗎？》的一個午餐段落中，我們可以算出有三個各自獨立的動作同時進行著：前景有男人在唱歌；中間有個男孩子在玩腳踏車；背景有兩名年輕人在打鬥。庫斯杜力卡的大部分電影也都有數個音場，它們全都對敘事很重要。例如在《亞利桑那夢遊》裡，對白有時與敘述者的聲音重疊。

這是東歐電影攝製的根本特色之一，它在共黨時期發展起來。漸漸地，這發展成一種一貫的電影風格，同時反映東歐的時間感及斯拉夫民族「完整」（integral）的世界觀。不過，我們必須注意，在鏡頭裡面完成蒙太奇，部分是為了逃避檢查制度：這樣拍攝的影片無法被重新剪接，只能捨棄不用。除了被棄置的《新娘來了》之外，庫斯杜力卡並未遭受檢查制度的毒手；相反地，這種方法一直都是一種塑造風格的手段。諷刺的是，庫斯杜力卡並未在「專制」的南斯拉夫和製作人發生問題，反而在自由世界碰到了大麻煩。《亞利桑那夢遊》「不圓滿」的大結局引起強烈爭議。製作人大力施壓想更動結局，甚至開除導演也在所不惜。劇組人員站在導演這邊，拒絕與任何其他人拍完該片，庫斯杜力卡遂得以將甚至是他預算最高的電影維持為極度個人化的表述。這是一場代價慘痛、令人心力交瘁的勝利。

分類的問題被擱置——亦即，我們如果認知到：工整的結構雖被應用在《你還記得杜莉貝爾嗎？》及《爸爸出差時》，然而它們的風格乃依循東歐的時間觀而形塑，則我們將看到，分類的研究對於理解庫斯杜力卡的作品貢獻頗為微薄。深的景深依然是庫斯杜力卡場面調度的一項註冊商標，但在隨後的作品中（首屈一指的可能當屬《亞利桑那夢遊》），結構逐漸崩解，變得片段而充滿插曲，節奏也漸漸加快，一如南斯拉夫本身的公共領域。

終於，接下來的「類型」作品《黑貓，白貓》與《巴爾幹龐克》

以某種方式代表對不同時間觀的接納。有趣的是，兩部作品最初受委託拍攝時，都只是很基本的電視紀錄片，卻逐漸發展成庫斯杜力卡整體作品的出色部分，最後更在院線發行。在這些情況中，拍片時程與預算也在控制之中。值得注意的是，導演終於遵守了一般劇情片一個半小時的標準片長（庫斯杜力卡的《地下社會》及《亞利桑那夢遊》片長都遠超過此時限兩倍）。《巴爾幹龐克》片長剛好九十分鐘，捨棄了段落鏡頭，取代以大量的短鏡頭與轉切鏡頭。這樣的決定又是因為人員變動而生──庫斯杜力卡長期的合作夥伴安德利亞‧扎法諾維奇（Andrija Zafranović）在《地下社會》的拍攝期間被替換。或許《巴爾幹龐克》動感的蒙太奇與緊密的結構，可能涉及庫斯杜力卡提拔《地下社會》的音樂編輯史維托力克‧札伊奇（Svetolik Zajc），讓他在之後兩部電影擔任剪接。他在《黑貓，白貓》中的表現或許有些缺點，但確實在《巴爾幹龐克》中證明了他的剪接實力。

延續這樣的論點，我們可以看出庫斯杜力卡在南斯拉夫時期與國際時期（同時也是太平時期／戰爭時期）最明顯的轉折點。第一個時期充滿東歐電影（以及僅讓人作較為「封閉」式解讀的作品）比較「現代」的特色。同樣地，可以說這番論點是成立的：庫斯杜力卡後期在海外的階段是後現代的──該時期作品的結構較為鬆散，也更具「開放性」，可能導致相互牴觸的詮釋。發生於歷史中的真正衝突阻礙了他的許多同儕，或是使他們變得更極端，卻為庫斯杜力卡的電影帶來全新且加深的曖昧性。最後，「類型」階段象徵其作品趨於成熟──《黑貓，白貓》和《巴爾幹龐克》「單純地存在」，似乎已經逸出必需證明特定事物的艱難、費力（且代價昂貴）的困境。

「民族風」誕生了，
但是呢⋯⋯

Kusturica

終結後現代元素：「民族風」與「第三世界主義」

> 以新事物作為宗教的現代人相信自己以某種方式異於所有從前活過的人類，也有別於那些仍活在現代的非現代人，像是被殖民的民族、落後的文化、非西方社會，以及「發展不全」的地區。對後現代人類來說，分野成立與否的關鍵則在於以推想的方式探觸那些精神、社會與文化的他者性之形式；這樣的他者性以新的方式提出政治性的第三世界主義之議題，因為它拆解了西方的「典律」，並帶來以新方式感受其他多種全球文化的可能。（詹明信）[1]

　　整個「民族風」運動不僅在歷史上和後現代的來臨同時發生；它基本上即可被視為一種後現代現象來討論。民族風是電影中「第三世界主義」最完美的化身，本身所呈現的風貌以新奇而自覺的方式結合「原始」的第三世界環境、先進的西方電影製作價值，以及某種轉移——在此刻意調整成適於和當代藝術對話。我們應該做一項重要的區隔：一個「未受外界影響」以及「失根」的本地人永遠無法創造民族風：他創作的是*素樸藝術*。民族風與真確性（authenticity）的關係雖然曖昧（部分是重構、部分是背叛），但民族風創作者必須瞭解西方的表現符碼（尤其假如創作媒介是電影），卻又不能切斷與「原生」文化的繫屬。要做到民族風，必需對西方品味有一定程度的瞭解、具有些微的操控癖性，還有反諷；要做民俗藝術，則需要天真自然。民族風是一個複雜的現象。在第一步，它可以被視作真確性的（部分）喪失，或是害怕喪失真確性之下的產物；在第二步，則可視之為懷舊。

　　例如，像印度通俗劇就不算是民族風電影。某方面而言，它們的論述太單純、太偏向自身培養出來的品味，以致於無法突破文化藩籬。而

且，他們的導演似乎也無意跨越此一藩籬。亦即，印度通俗劇充其量只能算是素樸藝術或民俗藝術：對西方人而言，它們的關連性要不是過於簡單，就是難以理解。[2]

另一種極端是假造的異國風，像是英國導演羅蘭‧約菲（Roland Joffé）的作品，他在各種吸引人的地點拍攝如詩如畫的場面——印度（《歡喜城》〔*City of Joy*〕）、東南亞（《殺戮戰場》〔*The Killing Fields*〕）或亞馬遜雨林（《教會》〔*The Mission*〕）。這些也不算民族風電影。約菲在這些地方都是異鄉客，即使演員是當地人，也無法掩飾這一點。我們可以詳細論析約菲的概念：他片中的主角都近似帶著西方價值觀來教化異教徒與蠻族的白人優越主義者；換言之，這是「帝國主義」電影。[3]

然而，庫斯杜力卡是少數成功地調和箇中矛盾的導演之一。不論選擇從何種角度審視，他的電影都與眾不同，而且他無疑是一九八〇年代之後出現在世界影壇上最突出的人物之一。縱使他基於其世界觀而選擇的那些命題（在片中更進一步發展與擴充）構成他風格的一大部分，但其創作策略有一小部分則純粹以形式主導。而我們至少能以後現代的框架，來部分地解釋他對主題與風格的選擇。庫斯杜力卡電影的「後現代」解讀者可以在特定情形下辨識出以下特點：

——懷舊：庫斯杜力卡充分利用後現代作品對過去的強烈召喚；在他的情形，對懷舊的勾勒可以透過對某個時期、文化空間或（庸俗）物品的廣泛回憶，即一種民族精神。從較小的規模而言，是南斯拉夫人們擁有許多可以回想與惋惜的事物，而導演的懷舊可以被視為涉及他這番願望——提醒他們「從前有這麼一個國家」。從較大的規模而言，我們可以將新民俗主義在西方電影與其他範疇的整個成功現象部分地視為懷舊的產物，這是尋覓原始主義所失去（或瀕危）的「真確性」，以及引發這種情緒的一整套相關象徵。

——互文性：以庫斯杜力卡來說，這種特性總是涉及懷舊，指的是納入對過去的電影及其他藝術作品與流行文化的諸多指涉。在他的電影中，好萊塢經典電影（例如對希區考克的指涉）、他對斯拉夫作品的喜好（對塔可夫斯基的指涉）以及和自己的南斯拉夫圈子（「黑色電影」、「布拉格學派」）的持續對話結合了對自己作品重複、廣泛而尖刻的參照與評論。庫斯杜力卡作品的互文性深入挖掘斯拉夫的文化遺產，運用了捷克新浪潮的反英雄故事、俄羅斯幻想藝術的神祕主義，以及共黨時期東歐電影的政治超寫實主義。

——開放性或不確定性是庫斯杜力卡電影的另一項後現代特徵，結合到他的工作方法的「主觀性」、敘事的結構／組織及其可能的詮釋。庫斯杜力卡的敘事不落入類型電影強加的規則束縛，也不遵循其他電影設下的途徑，和廣被接受、並被電影工業「認可」的公式。分析者以許多標籤來界定這項特色；我們選擇了安伯托・艾可的用語。[4]庫斯杜力卡的「後現代三部曲」——《流浪者之歌》、《亞利桑那夢遊》與《地下社會》——原本的設計就是要激發不同而且經常互相衝突的解讀，因此可以歸類為「開放性」的作品。他看似非理性且難以捉摸的敘事手法和那些「做工精良」的電影形成鮮明的對比，後者多少都僅允許單一的解讀。

——質疑：庫斯杜力卡電影中的不確定性擴展成對意識型態的否定，或換言之，是確定了對宏大敘事的質疑。導演積極抗拒所有既成的意識型態——不只是二十世紀正式遭到譴責的意識型態，如法西斯主義（《鐵達尼酒吧》）與共產主義（《爸爸出差時》、《地下社會》），還包括當前的主流意識型態，像是國族主義（《流浪者之歌》裡的「大逃脫」）以及東歐的放任主義（*laissez-faire*）（《黑貓，白貓》裡間接的諧擬）。即使自由資本主義也難以倖免（《亞利桑那夢遊》）。

——庫斯杜力卡的作品也展現「雙重符碼」與高度兼容並蓄的特

圖16：保羅（文森‧加洛飾）在興趣索然的艾克索（強尼‧戴普飾）面前表演自己的電影幻想。相較於庫斯杜力卡的其他電影，《亞利桑那夢遊》的互文性更加明顯。

質。這也涉及衝突的觀念，但這裡是風格上的衝突：合成了出乎意料、看似不協調的各色元素。許多牴觸與矛盾從形式面上顯現在庫斯杜力卡的影片中，像是吾人已認知到的「場景中建設性與破壞性的元素」以及「音樂與圖像的衝突」[5]。半嚴肅、半幽默是庫斯杜力卡大多數電影中常見的手法——這特別見於《流浪者之歌》，而《地下社會》則以卡通般的鬧劇形式來傳達「嚴肅」的政治表述。導演通常會做出令人料想不到、「不適當」、「超現實」的排列組合，融合情緒、內容與風格的快速轉換。

　　庫斯杜力卡經常旅行、蒐集材料，為了在基本上跨國族的整體作品中建立起互文性的集合——就任何純粹在地的關係與價值觀而言，這不啻為野心遠大的冒險。他大部分的電影其背景與所描繪的傳統生活方式都是「巴爾幹」的；在美學與隱含的政治化上則是「東歐」的；對待傳統與宗教的關係是「東方」的；所展現的技術與交換則是「第三世界」

的。同時，他對電影導演的角色的健全態度無疑屬於「西方」：這見於其預算、高製作價值、宣傳策略、後現代與跨國族的傾向——實在是各方面的混合體。在本書中，我們不禁跟著導演遊走一番，同時依據「西方」與「東方」的原型來界定其作品彼此間的相對關係，並且發現他的「東方異國情調」實則屬於一個更廣闊的表現框架。矛盾的是，或許正是在庫斯杜力卡無所不包的兼容並蓄中，我們能找到支持他驚人原創性的論據。

▌ 終結邊緣性：踰越的藝術

> 強加在由歐洲半島西北端區域統領的世界的價值觀分層是如此地固著，而且由如此強大的勢力所支持，導致幾個世紀以來，這番價值觀持續是世界視野的基準……除了盲目與無知的人之外，所有人都很清楚西方優於東方、白人優於黑人、文明優於天然、有知識勝過無知、神志正常勝過精神錯亂、健康勝過疾病、男人優於女人、正規優於犯法、多勝過少、奢侈勝過節儉、高生產力優於低生產力、高尚文化優於低俗文化。這些「顯而易見的道理」如今不復存在。每一項無不遭到質疑。更有甚者，我們現在可以看出它們從前在彼此分開之下並不成立；它們只有凝聚在一起才產生意義，並做為同樣的……世界權力結構的展現。（澤格蒙特・鮑曼〔Zygmont Bauman〕）[6]

大致上來說，第三世界文化與所謂的少數——即「弱／勢」——族群，不論身為創作者或主角，都在虛構作品的空間中占有明顯、甚至是被刻意強調的位置。再者，關乎「傳統」秩序的一個轉捩點在一九七○

年代顯現，這番轉折在過去二十年中更形加速。在此，我們可以對當代電影目前的踰越潮流提出一個定義：象徵性地認同傳統上被排除於權力之外的族群。

這種反叛顯然是價值導向的，透過電影中的當代（後現代）的轉變而精巧地顯現。例如，自從亞洲電影工業的興起在一九八〇年代中期臻至完熟，「東方」便勝過了「西方」；同樣地，自從非裔美國人的電影在一九八〇年代末興起，黑人也勝過了白人。好萊塢也開始出現對生病的反英雄人物的偏好，更甚於對正常及健康的人物。在過去二十年裡，第三世界「民族風」電影所援引的豐富民俗素材中，原始、「未開化」的人物與故事也取得優勢。

好萊塢出現一股與民族風類似的潮流，試圖將肢體或精神障礙的人物融入（電影角色的）世界。然而，好萊塢將這樣的敘事轉而用於鼓吹一種個人成就的新自由主義理念，第三世界電影裡同樣的主題轉變卻擁有截然不同的象徵位置與政治意涵。不過，東歐電影中的邊緣性主要侷限於社會與政治領域，這在好萊塢則僅限於個人生活領域，而民族風卻結合了它們。我們這位南斯拉夫導演是展現這種轉變的主要作者之一，他在其作品中有系統地挑戰幾乎所有一般來說「較為優越」的特質、文化、族群與符碼。分析同一個權力結構的所有面向，我們很快就能瞭解：庫斯杜力卡的作品超越了意識型態或民族的煽動。庫斯杜力卡片中的主角身為無藥可救的病人、賤民、瘋子、罪犯、異教徒、敵人以及其他文化、語言、陣營與種類的一分子，是另一個世界的人，卻象徵性地被接受並引入後現代的意象。「他者」被提升到以往只保留給天選之人族群的專屬空間。

這種轉變的向量顯然與西歐以恩人自居、「教化」世界其他地區的動態背道而馳，而其中潛伏著一股踰越的態勢──伴隨著歐洲小說模式的每況愈下。因此，庫斯杜力卡對邊緣的專注是一種反叛的形式──

同時並未否決本身的文化樣貌與認同。我們也可以由另外一個方向來界定踰越：那是跨越下限、打破規則並往下發展。就這方面來說，踰越可以被理解成一種反向的超越。以庫斯杜力卡的例子來看，逾越的基本特性就是它的方向——始於「核心」而顯現在「邊陲」、從「優勢」進駐「劣勢」、由「高處」下探「低處」，但這樣的目的只是為了替人類收復這些領域。

庫斯杜力卡透過種種形式的反叛與異議來界定自己、其作品及其「文化使命」。他自一九八〇年代中期獲得西方製作人支持，但相較於當道的電影工業的、符號學的與意識型態的標準，他片中的敘事偏好仍維持著與之相對的定位。我們遂可以將庫斯杜力卡的電影視為豐富的靈感來源，同時也是與電影工業主流相對的另類潮流：他的歷史後設虛構被視為對好萊塢出品的意識型態隨波逐流提出「在地」的抵抗；他對各種邊緣人的堅定支持被解讀為一種具體的「邊緣崇拜」，相對於崇尚成就的主流觀念；他頌揚放肆的情感與不受拘束的享樂，這被詮釋成大肆利用巴爾幹半島在象徵世界中的空間，同時挑戰西方的杳無生氣。最後，他電影中達致的後現代性格，被視為相對於電影工業生產的影片其「封閉」的敘事。

情況證明了：若沒有踰越，則無法超越。假如限定在電影藝術的範圍內，則我們必須探索「地下」電影，才能挖掘出更多關於踰越的基進而重大的影片。「劣等」這項符碼形成了它特有的——在許多方面也是反轉的——電影美學，而庫斯杜力卡經常是這方面的前驅。若無文化，則反文化也不成立（庫斯杜力卡對一般主題的的「反轉」及變異），若無產業的「工藝」則無法達到製造的「藝術」（庫斯杜力卡的拍片方法），沒有規劃則無法即興（庫斯杜力卡作品的「開放性」），沒有低俗文化、就沒有高尚文化（庫斯杜力卡玩弄庸俗的元素），沒有現代、就沒有後現代（庫斯杜力卡關鍵的三部曲）。

最後，或許在踰越之外、便無藝術可言。很少主流的當代作者導演像庫斯杜力卡這樣全心全意接受這個準則。箇中的優勢同時是問題所在：庫斯杜力卡一系列的踰越作品如此完備，幾乎不可能再將他的概念擴充成一個「學派」。他的確終結了其作品所奠基的那些傳統，將這些傳統視為開往它們的結論的大門。一如庫斯杜力卡本身指出的：「我比較像是終結電影的故事的人，而非可以被融入未來的電影的人。」[7]

終結政治與意識型態

感知的對象是透過主體對它的態度所構成。最生動的實例便是裸體：這具軀體可以喚起我們的性慾；可以扮演純粹美學眼光注視的對象；可以是科學（生物學）探究的對象；在極端狀態下，它甚至可以引起一群飢腸轆轆的人的烹飪興致……至於藝術作品，人們經常遇到同樣的問題：當它太明顯涉入政治時，會變得……無法暫時擱置政治的熱情，亦無以採取純粹的美學態度。而那正是《地下社會》的棘手之處：可以將它當成審美對象來切入，只要政治在性愛之餘仍不失熱情，也可以將它當成吾人政治的-意識型態的抗爭議題來切入；也可以是科學研究的對象（主體可以學到關於南斯拉夫危機的背景）；在極端的情況下，其作用可以是做為純粹技術探索的對象。至於《地下社會》引起的熱情反應——尤其在法國一地，它作為關於後南斯拉夫戰爭的意義的政治抗爭議題這一點，似乎完全蓋過它本身具有的美學價值。（斯拉維・紀傑克）[8]

艾米爾・庫斯杜力卡的整體作品豐富而多樣，經常展現出美與歡樂。不過，很少評論者抵抗了純粹以政治目的來耗盡其作品的衝動，卻

拆解其作品以尋找爭議性的枝微末節，其餘便棄之不顧。上演過這些自相殘殺的儀式後，似乎已經很難將庫斯杜力卡的作品回復原貌。

本書重新檢視這個作品整體，藉以在被摒棄的材料與仍存的剩餘事物中尋找價值。

對一名屬於現代而對政治直言不諱的藝術家來說，最簡單的做法是冒險、自身採取特定意識型態立場，然後承擔後果。矛盾的是，從《地下社會》引起的奇特爭論的觀點觀之，庫斯杜力卡絕非他所顯現的那般。他是個沒有明顯哲學身段、不自詡為前衛，也沒有特定國族或意識型態立場的導演。剛好相反。他的電影概念核心基本上不具政治色彩，而更是奠基於非理性、原型的原則。因此，他處理科瓦切維奇為《地下社會》所寫的劇本（以及其他劇本）的手法是「中立化」並消弭任何立場鮮明的東西。[9]

同樣的原則也適用於庫斯杜力卡拍攝的所有其他劇本。就這方面而言，《地下社會》包含某種可被視為「令人迷惑」且「含糊」的曖昧性，因為這部電影一下神話化片中的主角（是否表示「支持」共黨神話與傳說？）、一下卻將他們打入谷底（是否表示恰是在「揶揄」同樣的事物？）。究竟是哪一者？

兩者皆非。也就是說，以現代主義的意義來說，《地下社會》幾乎沒有「政治介入」，雖然該片的確謹慎地提出一些問題。這也適於用來說明庫斯杜力卡所有其他的電影。乍看之下，庫斯杜力卡似乎輕易地轉換於一個個失落的理想之間。我們可以說，國族主義與政治屬於庫斯杜力卡電影中「意符（signifier）的領域」。或者換一個方向，我們也可以擺明地說，庫斯杜力卡樂於陷入政治之中，但一如典型的一朝被蛇咬、十年怕草繩的巴爾幹人，他基本上會避開「強硬」的意識型態議題。他保留自己的權利，前一部片似乎「反共黨」，下一部片又變得「反法西斯」或「反資本主義」。我們可以說，在一九八〇年代的東歐，藉由嘲

弄愚蠢的共黨官員而同時在西方與本國獲得政治上的加分，這並非多麼了不起（尤其對一名政治自主權較高的導演而言）；尤其因為庫斯杜力卡頭兩部片中的嘲諷都獲得絕佳的平衡——他以帶有顯然同情心的手法處理制度本身及其最忠誠的捍衛者：狂熱的共產黨員，愚蠢、僵化的政客，甚至有良心的警察。不論與一九六〇年代尖酸刻薄的黑色電影、或一九七〇年代刻意營造的樂觀派相較之下，這都是一種淡化、基本上不具意識型態色彩的立場。然而，從更宏觀的角度來看——在波士尼亞被淨化的電影環境下推出的《你還記得杜莉貝爾嗎？》，以及處理緘默了三十年的主題的《爸爸出差時》都是開創性的電影。

不過，還是要等到《流浪者之歌》、《亞利桑那夢遊》與《地下社會》這幾部片，庫斯杜力卡才真正展露本色。我們必須認知到，政治證明是對巴爾幹半島藝術家而言代價昂貴的奢侈品，對庫斯杜力卡而言亦然。由於東歐的愛國主義狂熱與西歐的意識型態欺騙雙雙一發不可收拾，庫斯杜力卡也愈來愈難維持中立的意識型態立場。但他依然堅守路線，不計代價地抗拒意識型態的浸染。一如我們已經看到，正當巴爾幹地區的國族主義再度高漲，「國際共同體」持續選擇性地獎賞與懲罰雷同的沙文主義政策，庫斯杜力卡則聚焦在吉普賽人身上，這保證所有的陣營都將群起攻訐。

不容易指出《亞利桑那夢遊》片中對自由資本主義的明顯諷刺；然而該片始終頑強地抗拒「既有」的意識型態，片中每個角色都發動自己微小的叛亂行動、小小的反抗事件，既為了維持對業已受損的尊嚴的意識，也為了逃離他們在權力階層秩度中被指定的地位。就電影製作方面而言，這樣的處境甚至更為戲劇化：瀰漫全片的黑暗調性使庫斯杜力卡打進好萊塢的大好前途幾乎消失殆盡。最後，由於電影主題的性質，庫斯杜力卡是在《地下社會》片中下了最大的政治賭注。許多人都期待——有些人甚至強求——不只是看到共產黨大騙局的故事。人們憎惡

該片一部分選擇在貝爾格勒拍攝，一如他們憎惡該片所有其他的部分，遑論這項事實：該片還達到極高的藝術成就。

這些都導向一個結論，關於庫斯杜力卡「不隨波逐流」的傾向；在人們在政治或其他方面都大抵頗為一致的年代，這並不是壞事。諷刺的是，相較於其他大多數投機取巧的電影導演與名人（包括那些表面上「投身」許多志業、但純粹滿足於在媒體上援用政治八股的人），《地下社會》只要顯得基進，就綽綽有餘。當然，相較於媒體上常見的政治宣傳與簡化的煽動其低劣的競爭，本片達致的平衡甚至更驚人。

除了跨國族之外，最適於概括形容庫斯杜力卡的敘事的詞彙或許是反霸權。這個的確很模糊的修飾語，很適於形容導演以常識的邏輯揚棄包括國族主義的一切意識型態，以及包括伊斯蘭的任何告解式宗教，並且從不隨便提出替代品。就像張藝謀與阿巴斯，庫斯杜力卡的敘事具有一種近乎放諸四海皆準的吸引力。他們純粹是將任何單一意識型態的、宗教的與／或國族的解讀化約成荒謬的事物。

不過，我們已在本書中論辯：在南斯拉夫內戰白熱化的氣氛下，所有受質疑的觀念通常都開放地吸引思想家為之辯護；而庫斯杜力卡的批評者經常設法還原「消失」的意識型態連結，或是挺身辯護「受爭論」的意識型態框架。結果，他的電影在媒體遭受強力抨擊，卻在影展獲得搶眼的成績，過去二十年來，幾乎沒有人能在這兩方面與他比擬。

《地下社會》的一切以及庫斯杜力卡其他的政治「發現」確切地都是一般常識：其中最大的優點、也是他和編劇們「唯一」成功解決的問題，是將這一切轉化成戲劇形式，並在主流電影中發表出來。因此，我們必須承認：很少有電影能像《你還記得杜莉貝爾嗎？》、《爸爸出差時》及《地下社會》這樣成功扼要地將一國的歷史與神話移置到片中。這幾部電影似乎缺少「明確」的政治輪廓，但仔細審視之下，會發現這正是重點所在。就這方面來說，它們不僅是相對上較為基進、但幾乎也

是同樣具有先見之明、打破禁忌、影響深遠——甚至是英勇——的嘗試。

終結共犯電影

> 道德相對論是當代人的根基——而為了生存、致富或只是渾噩一生，人必須將自己的道德信念相對化。一種新人類登場了，他們的前身是那些協助軍事與情報組織的專業人道主義者。當人民產生某些緊張情勢，他們便散布艱困之世特有的愚蠢觀念。這在今日尤其明顯——當他們受強勢媒體輔助、當將一切都被情轉譯成電視、足球與時尚的語言。現在，選擇聲援斯雷布列尼察（Srebrenica）是一種流行，這並非因為有人在那裡慘遭屠殺，而是因為這是一種媒體的主張。這世上的人渣之所以表現自己有多麼慷慨慈善，完全是因為媒體，而非因為人民在受苦受難。（艾米爾‧庫斯杜力卡）[10]

一名專精南斯拉夫電影的美國論析家將一九八〇年代南斯拉夫電影謂為「被解放」的。[11]人們傾向在某些意識型態局限下評價黑色電影的世代，並由此產生熱忱（就這個情形，他們應該是從共產主義的幽靈被解放出來）。我們是否能補充：庫斯杜力卡——偕同布拉格學派與民族風電影的傑出成就——也從強勢而侵略性的表現陳規（這在電影圈無疑被好萊塢所宰制）中解放出來了？他的電影是否真的擺脫了科技進步的專橫要求、交換價值的不停行進、為了捍衛策略領域而精心輸入種族主義與沙文主義、為了實際目標而以令人癱瘓的方式束縛自發性、想像力、主觀性與情感？這樣的後現代租界是否真的達致了這般進步的成就，亦即真正從霸權下的「歸化」、收編的形式中解脫的藝術？

我們很傾向於說是的——鑒於後現代理論家帶來的樂觀態度，和「東方」導演（例如庫斯杜力卡、張藝謀及阿巴斯）的成就所帶起的希望。對比某些「東方」與「西方」的例子時，我們在書中嘗試了不只是平衡文化偏好，並促進吾人接受像源自巴爾幹半島的事物這樣「異類」或「無法接受」的東西。本書證明艾米爾·庫斯杜力卡與他的「民族風」同儕就算不是「被解放」（emancipated）與「造成解放的」（emancipating），或是「自由的」（liberated）與「帶來自由的」（liberating）[12]，至少他們不受各種直接的意識型態共犯形式所束縛。

這種共犯關係在好萊塢呈現何等面貌？所謂的「娛樂工業」其主要目的不只是提供娛樂，或甚至不只是提倡某種世界觀與生活型態，還包括提供持續的意識型態保證，讓我們覺得自己走在正確的道路上，其方法是透過一再吸收各種值得嚮往的目標。我們可以說，電影和新聞工業呈現的西方對世界的詮釋都一樣講究實效：在看似真切關懷的名目背後，總會發現隱藏著逐漸侵吞的、冷酷計算的思考邏輯。

舉例來說，電影中近來顯現、並持續呈現各種極端的生理狀態，可能只是為了隱藏愈加嚴重的社會差異。有趣的是，好萊塢出現大批病人與殘障角色，他們多少都是名副其實的中產階級人物，因此，現在不再是窮人想變得富有，而是殘障者想變成正常。反菸活動（以及影片）是好萊塢等地的產業政令造成的結果，原來並非出自對觀眾健康的真心關懷的表現。而對吉普賽音樂的熱切也適逢吉普賽人再次於歐洲變成代罪羔羊的時機。攤開來說：西方電影與流行文化工業中，對權力邊緣族群的象徵性認同既不一致、也非慈善的；它總是轉向支持當前掌權的意識型態、服務特定的利益或擁有實質的交換價值。

正當第三世界的經濟慘遭蹂躪，第三世界的藝術、音樂與電影卻在西方變得炙手可熱、被喜愛和讚頌。一九九〇年代，隨著西方對第三世界的金援持續減少，第三世界的「文化聲望」卻呈倍數增長。吉普賽人

的情形在歐洲僅是冰山一角，但確實微觀地說明同樣的全世界趨勢。我們可以悲觀地解讀這番現象：這種東方他者的「文化解放」從來未能補足、協助或激發真正的解放，反而被作為標榜，以隱藏真正解放的匱缺或更令人不快的真相。

繼西方傳統上對文化「優越」的投射之後，較為平等的全球性再現框架似乎後來居上。雖然這麼說，但我們仍須記得：西方在文化以外的領域（經濟、科技以及伴隨而來的軍事武力）已經極具優勢，因而足以在自己選擇的文化呈現中顯得「平等」、偶爾甚至是「劣勢」的。這種做法並未遍及流行文化的各種領域（而且實際上不適用於新聞媒體與廣告這些關鍵領域），但至少在藝術電影的區塊是絕對成立的——這恰是南斯拉夫電影導演艾米爾・庫斯杜力卡所屬的領域。

我們已經指出民族風的解放潛能。在電影這一塊，我們必須從像是《你還記得杜莉貝爾嗎？》、《爸爸出差時》以及最重要的《流浪者之歌》等作品中辨識。假如真的有一種電影風格源自巴爾幹半島本身獨特的民族性，那麼庫斯杜力卡就是當代電影的少數先驅之一。假如邊緣性的禮讚這種觀念能在電影中立足，那麼庫斯杜力卡一定是這個流派的大祭司。倘若歷史後設虛構是後現代敘述的主流表現符碼，則《地下社會》必然是電影藝術中最純粹、也最迷人的模範。

然而，第三世界持續出產在世界舞台上深具競爭力的作者導演，東方電影工業的美學成就往往讓西方自慚形穢，吉普賽人在西方蔚為流行——這些事實在過去多少都牽涉到「藝術」的領域。這意味著東方、黑人、賤民、第三世界等依然默默遭到剝削、侵犯與壓迫。若就最後一者的例子而言，其謀略在於運用所謂「進步」的西方反文化（counter-culture），以服務其基本擴張需求的方式來運作。換言之，「多元文化論」的「支持者」、消費者、甚至西方開創者不必關切和相信在地價值，就像班尼頓（Benetton）也不必關切讓黑人、白人與亞洲人四海一

家。就這方面而言，或許可以將民族風視為西方展現對第三世界文化的「尊重」。

　　亦即，抽象的文化流行和實際的歧視之間的差異只有在乍看之下才顯得矛盾。當然，「被壓迫者的藝術」並不是甚麼新玩意兒。文化崇拜與政治／經濟歧視經常相輔相成；與吉普賽人最類似的莫過於藍調音樂的普及流行，非洲裔美國人當時正面臨最艱辛的困境。難怪有人將來自巴爾幹的吉普賽音樂稱為「歐洲藍調」。身為吉普賽人、塞爾維亞人、原住民——或非洲裔美國人，在電影銀幕上或CD唱片上可能很有趣，但事實完全相反。[13]

　　這指向這項顯而易見的論點：只有在具有清楚的交換價值時，公共領域中才會出現「人權」的論點與介入。有趣的是，「過時的」介入——就沙特式的意義而言——今日不再投身階級煽動，而轉向被壓迫者或據稱是被壓迫的國家與少數民族（當然，這種情形唯獨發生在那些被西方意識型態敵人所壓迫的人，像是西藏人、車臣人以及科索沃人，而非那些被西方同盟所壓迫的人，如庫德族、吉普賽人或巴勒斯坦人）。只要那些自稱為人權鬥士的人繼續下去，他們的選擇性就洩露其「關懷」背後極度可議的論據和動機：他們的立場（比較糟糕的情況下）是出於愚昧（即受到強加的議題所操縱），或充其量是出自權謀的考量（他們採取這樣的論點並非出自任何信念，只是涉及個人利益）。可悲的是，現今，邏輯上一致的政治與道德信念已經是很少人負擔得起的奢侈品。

▍終結享樂：祕密武器

　　艾米爾・庫斯杜力卡的電影核心是這番場景……上演享樂爆發、

湧入社會領域的過程。從展現各種極端情感、生氣勃勃的婚禮慶典……到夢遊者混淆理性與非理性、「真實」與幻想界線的夢遊步伐；從酒精催化的集體出神狀態……到個人的視野、漂浮的狀態、心靈傳動……或是人們就……這麼飛了起來。構成庫斯杜力卡電影美學基礎的這種享樂顯然是過度的：難以遏制、往往是毀滅的、甚至是謀害的；但也是解放的——表達一種無拘無束的精神及其無條件的絕對自由。（帕弗雷・李維〔Pavle Levi〕）[14]

在電影史本身，民族風電影是過去二十年裡全世界出現過最令人興奮的電影概念：從美學上，很難加以反駁。不過，雖然相較於（相對受限的）「民俗」創作嘗試和（相對而言剝削的）「帝國主義」電影遺緒，民族風代表長足的進步，但在政治上，民族風被西方市場謹慎地吸收了。民族風電影在西方的成功，一個至要的篩選和元素是它們「自由開明」的態度（亦即，以西方標準而論，大致上是政治正確的）。這些電影必須暗示地批判片中描述的社會，這種不公開的要求預設了一個局外的觀點。從中產生了庫斯杜力卡對西方來說無法理解的「不正確性」。

這種未曾明說的要求經常變成電影中展現的「醜陋、汙穢、邪惡」[15]症狀。我們可以借用義大利導演伊托・斯柯拉（Ettore Scola）這部關於邊緣人物的電影及其片名，來說明一個顯而易見的模式：《街童日記》是關於拉皮條的巴西少年，他在十二歲時已殺死三條人命；《早安孟買》是關於印度街童的底層社會——裡面有毒癮者、智障的孤兒以及被賣為娼妓的少女；《守護天使》是關於南斯拉夫被拋棄的吉普賽兒童的類似命運，他們被父母賣為娼妓、或變成乞丐或小偷……他們都跌跌撞撞地摸索著自己業已喪失的人性。

這些電影或許描寫既有的社會現況，但也帶出第三世界環境中最

卑劣的社會事實——那些以詆毀窮人、甚至不惜以引起反感來批判貧窮的人遂助長了吸引種族主義分子的關於「他者」想像的論說。當然，一旦經過正義的「譴責」，即可擱置某一項議題。很自然地，這些電影都在西方所謂的「必看片單」上掙得一個好位子。在這樣的例子中，非西方國家及該國電影獲得文化解放的可能性有待商榷，這在某方面變成東方主義的延伸。由於這些基進社會諷刺作品表達的這幾種「進步理念」一般來說不存在於美國或其他西方電影中倡導的意識型態建構，我們遂被灌輸以東方反烏托邦的野蠻的錯誤想像——相對於西方烏托邦式的秩序。亦即，西方仍握有政治詮釋權來解釋其令人不快的現狀，但卻將呈現的責任向下移交給東方的他者。

　　基於在電影中的這種位置：政治上被嚴格輸導、美學上相對被符碼化、意識型態上被微妙利用——亦即讓片中的東方角色變得富有、彬彬有禮而「文明」，好好打扮他們，顯現他們為傳統自豪並讓他們說一口標準的語言——以這種方式來建構和發展，效果似乎並不顯著。艾米爾・庫斯杜力卡恰恰相反，他找到一種對之嗤之以鼻的解決方法，說：或許「我們」就是你能想像到的那麼醜陋、汙穢、邪惡——但我們就愛這樣。換言之，這強化甚至利用了他者的某種象徵性地位——被局限在貧窮、邊邊、疾病、「低下」、「原始」、非法、技術落後等等的環境。不過，有人提出一種享樂原則，它推翻、但同時並不否決這些論點：沒錯，這全是真的，甚至比你預期的還差，但我們東方人也盡情享受人生（而對你來說，這基本上是辦不到的）——就像《流浪者之歌》、《地下社會》與《黑貓，白貓》的主人翁所做的。這的確代表某種妥協：它強化、甚至創造了偏見。然而，這以讓人意想不到的大逆轉為他們增添一個新的向度，讓第三世界的主角們透過其神祕的樂趣與才能而獲得力量。

　　因此，庫斯杜力卡作品最後、可能也是最重要的關鍵字就是這種被

轉移的樂趣，所謂的神漾；這是一種基本上非理性的要素，同時也只能在不知不覺中才能感受到。這正是庫斯杜力卡的祕密化合作用的火花，並根本地證明了他的種種踰越之舉：不管客觀環境所有的悲慘，角色人物總是能維持主觀的熱忱。他的作品提供了最顯著的範例，關於觀眾基本上對電影不理性的反應：只要你有辦法傳達片中角色生命喜樂的經驗，那麼不管你其他做了些甚麼，基本上都可以安然過關。對角色的行為做出任何「客觀」的政治或道德評判並不重要——因為樂趣才是庫斯杜力卡真正擅長（很奇怪卻未被認定）的領域。他毫無保留地以直覺大加接納人的本能天性，探求快感歡愉的概念。

唯有從庫斯杜力卡電影的這個面向，才能真正解釋其影片的魅力，以及在觀眾心目中位於何種等級。他所有的七部電影都洋溢著神漾，這顯然是觀眾有反應、喜歡並關切的東西：南斯拉夫影迷的一般共識是《你還記得杜莉貝爾嗎？》「優」於《爸爸出差時》，雖然後者以技術層面來說是比較傑出的電影作品。這部片擁有許多精巧且富有想像力的形式手法——但很重要的是，比較沒有神漾。許多人也認為《亞利桑那夢遊》是庫斯杜力卡「最差」的電影，雖然，這部片在成就、創新與——整體而言——製作價值上都至少比早期作品往前跨出了一步。然而，這部電影也比較冷調，因為角色偶爾會採取「局外」的觀點。再一次，《流浪者之歌》的祕訣在於片中角色的神漾，這在關於吉普賽人的電影中幾乎前所未見，甚至在民族風電影中亦然。

因此，重要的不是導演具有大量形式上的知識、藝術才能與膽識，而是其生活經驗，及其純然非理性、魔法般地表現並傳達神漾的能力。庫斯杜力卡設法在「人性淪喪」的底層世界尋覓成立的人性，並在悲慘的環境中探出內在的樂趣（這和許多西方電影角色的過程相反；他們在舒適、富裕——而且全然宜人——的環境中，內心卻感到悲慘）。相較於庫斯杜力卡的角色，西方電影中那些角色看來確實是被自己天生的狂

喜所驚嚇。

在這個領域，《地下社會》、甚至一般而言的電影其一大部分變得十分強大——並具有實質的「危險」性和真正的顛覆性。它可以玩弄祕密的無政府與「非社會」的衝動（例如前述的善良幫派份子的故事，像是《教父》系列或《我倆沒有明天》〔Bonnie and Clyde〕）；也可以將荒謬的故事變得極度愉悅；最後，倘若與意識型態結合，那正是它最危險的潛能所在。[16]

同時，這正是《地下社會》最令人欽佩的面向。假如觀眾覺得這部片「令人不快」，並因為片中操縱快感而加以抨擊，則不僅好萊塢主流電影、還有電影史大部分重要的東西都會一起垮台。想確實批判庫斯杜力卡對這個媒體的貢獻，就必須大膽地企圖「淨化」電影中的享樂概念——可是一旦這樣做，將不會剩下太多東西。那是為甚麼《地下社會》即使含有某些突顯的國族和政治的成分，它仍將奏效，其魅力的根本也不會稍減——只要神漾的特性仍屬於這個巴爾幹他者。

史丹利・庫柏力克（Stanley Kubrick）在發行他的電影《發條橘子》（A Clockwork Orange）時，也面臨基本上同樣的問題：劇中人物在犯罪、暴力與酒癮上享有的神漾如此誘人且有具感染力，最後導致導演被定上鼓吹犯罪與暴力的罪名。意料之中的，這部電影所遭遇的道德恐慌與《地下社會》日後面臨的狀況一樣。然而，這只是增進了庫柏力克的聲望。神漾是庫斯杜力卡作品中真正不可或缺的元素，而具有文化特殊性的，正是這超越在一切之上的樂趣。這是為何庫斯杜力卡的技藝實際上超越了國族主義與政治：就他關切的事物，他可以在不同國籍、意識型態及語言中取得平衡甚至轉換其間——而且抱著同等的信念、達到一樣的成功。儘管如此，他具有適切的方法、經驗與知識，足以絕佳地表達屬於某種斯拉夫特定心態框架的這番神漾。

庫斯杜力卡其電影的基本矛盾（以《地下社會》為最著名的例子）

在於：片中角色應該顯得不道德且令人反感，但他的電影卻以更有力的暗示來傳達他們生命的喜樂，更甚於著墨在他們對生活方式保持距離、加以奚落與「批判」。再一次，很少評論者看出這種極為有效且強烈的張力，源於這些角色經常在觀眾心中造成一種分裂的情緒，這些事實導向的元素——「風格」、喜好、道德與行為——引起觀眾震驚甚至反感，而觀眾同時莫名其妙地被吸引，不得不流口水羨慕他們居然能全然樂於自己的作為，並無拘無束地恣意享受生命的每一刻——這是一種終極的神漾，陶醉在敵對、吃喝及音樂、愛情與欺騙，甚至在犯罪、戰爭以及自己淌血犧牲。

我們於是達成這番結論：以巴特的術語來說，庫斯杜力卡的電影呈現出一種神漾（歡愉）文本，而非歡悅（享樂）文本。庫斯杜力卡的作品其相當重大的一部分——甚至或許是最重大的部分——即圍繞著神漾：這並非被遺忘的遺緒，而是整個重點所在。庫斯杜力卡作品的相關評論之所以如此貧乏，正因為基本上無法以語言談論神漾；唯一評論神漾的方式是透過文本本身的樣態（尚-馬克‧布伊諾〔Jean-Marc Bouineau〕即如此嘗試）[17]。這是為甚麼，應該說本書解釋了庫斯杜力卡的作品，而最後變成了一種使用手冊：就某方面來說，本書提供了通往至福捷徑的祕密暗語和要點之彙編。

▍終結非理性與主題：「魔幻寫實」

我是在觀察一九五〇年代中期北美的畫作之際初次看到〔魔幻寫實的概念〕；大約同時，安格爾‧弗洛雷斯（Angel Flores）發表了一篇極具影響力的文章，文中用這個詞談論波赫士的作品；阿萊霍‧卡彭堤耶爾（Alejo Carpentier）某種「神奇寫實」（real

maravilloso）的概念不是藉助於魔幻觀點來改變寫實的面貌，而是本身即已是魔幻且幻想的一種現實……最後，隨著馬奎斯一九六〇年代的小說，展開了「魔幻寫實」全新的領域……兩股趨勢似乎匯流成一種新的綜合體──一個改觀的客觀世界，其中也敘述了幻想的事件。不過，此時「魔幻寫實」這個概念的重點……（轉化到電影領域）……似乎轉移到某種必須稱為人類學的觀點：魔幻寫實如今被理解為一種敘事的原始素材，基本上源自農民社會，並引入村落的世界或部落神話的複雜風俗。（詹明信）[18]

阿萊霍・卡彭堤耶爾將拉丁美洲史的虛構視界命名為「神奇寫實」，而人們也大量以這個詞來形容庫斯杜力卡的作品。庫斯杜力卡的電影之謎顯現在：其影片以荒謬主義、「神奇寫實」的方式相異於陳腔濫調的故事，這同時見於所描述的事件及其轉移之中。主流電影觀眾可以想像自己是馬力克，並提出一些幼稚的問題：《亞利桑那夢遊》裡的那條魚在做甚麼？若沒有好心的外星人相助，救護車怎能飛上天？解夢可以如此突然地接替現實嗎？我們如何對待擁有魔力且經常不理性行事的角色？誰是好人，誰是壞人？

此外，導演有時似乎毫不在乎連貫、邏輯的問題，甚至無意將故事收尾。從《你還記得杜莉貝爾嗎？》到《巴爾幹龐克》，庫斯杜力卡大玩魔法與非理性的神話。他的後現代三部曲恰如其人物一樣「不修邊幅」。結構瀕臨崩解的邊緣；縮短特定片段，對連貫性造成破壞性的影響；好幾個「假結局」變成庫斯杜力卡的特色。[19]儘管如此，最後的成品──再度一如其角色──依然比大部分「精心製作」的作品更為感人，也予人更深刻的印象。莎士比亞學者對《哈姆雷特》（*Hamlet*）一劇也提出同樣的主張──技巧上的缺陷最為嚴重，但同時是莎翁最受喜愛與歡迎的劇作。

我們還可以加上一個誘人的論點：庫斯杜力卡將可能的障礙化為明顯的優勢。由於好劇本頗為罕見，這激發他每次都試圖藉導演功力來超越自己。其作品中若出現結構的問題、不幸的災難、鬆散的結尾，都大抵可以被視為一種全新、刺激的拍片手法不可或缺的部分，這種手法刻意捨棄了依循既有公式的敘述模式。庫斯杜力卡可以藉由完全漠視演員的發話，使得用羅姆語拍片變成他的一種優勢。導演本身的曖昧性徹底符合後現代的獨特調性，而且就如其作品中所有其他的部份，都可以被視為精心規劃的意圖，而非個人的缺點。庫斯杜力卡向來不掩飾自己的舉止態度：他反而將之變成一種連貫的媒體演出。最後，他遭受過太多外在壓力，假如沒有他一貫「令人難以忍受」的頑固與壞脾氣，則無法維護身為藝術家的原則，而成為今日的他。

　　藝術家是相當仰賴直覺、大抵上頗為特異的人物；他們適合行止誇張，甚至可以從瘋狂的故事與說故事人身上獲利。假如你發現塞爾維亞某個羅馬時期的墳墓與亡者之境相通（就像杜尚・科瓦切維奇的劇本《聚集地》裡寫的一樣），或者有地下隧道連接雅典、柏林以及其他歐洲首府（如他為《地下社會》寫的劇本顯示）——那依然屬於「詩的破格」（*licentia poetica*）[20]的範疇。畢竟，科瓦切維奇的劇作——像是《專業人士》（*The Professional*）——曾在百老匯上演；而他編劇的電影之一：《誰在那兒唱歌？》被國內影評票選為歷來最佳的塞爾維亞電影。這種「魔幻現實」最令人苦惱的後果是：它居然傳進了政治圈與軍方。塞爾維亞藝術家本身對巴爾幹深度非理性的固有認同，其結果頗為成功：塞爾維亞在過去十年間產出了全世界最引人入勝的舞台劇與電影。可悲的是，激發藝術靈感的這番同樣的非理性也展現在日常生活與政治中（以官方倡導的一種非理性世界觀的形式）。不用說，這造成災難性的結果。之前，當前南斯拉夫軍隊的軍官也嚴正提倡與科瓦切維奇所寫的類似的故事時，情況確實有問題。[21]

奇怪的是，庫斯杜力卡的超現實電影中出現的其他誇張主張後來被科學證實——甚至在西方。例如，科學家發現黑貓確實帶來厄運（就像《黑貓，白貓》裡那隻貓），因為黑貓比白貓容易生病，這以某種方式將迷信與經驗知識置於同樣的層次。北歐歷史學家揭露：從前，納粹的確成群地追求外國女人，而其他學者則證明：他們比較沒興趣進行蓋世太保的工作（就像《地下社會》裡的法蘭茨）。電影理論家看到對黑手黨的某種正面呈現（一如見於庫斯杜力卡的多部電影中）足以作為某種意義重大的社會現象——且值得成為英國學術論述的一項主題。

庫斯杜力卡電影中的非理性固然明顯，但他對非理性的投入以及玩弄「魔幻寫實」的後現代手法，卻可被視為一種頗為務實的策略。他的作品在許多層次上都顯得極為反叛——大抵針對西方主流電影中必然帶有的刻板呈現手法與意識型態，但這種反叛也充分善用現有的技術、語言與文化領域，巧妙地藉此輔助他自己的手段，並且強化、利用某些西方的天真信念及根深蒂固的偏見。不少當代所執著的主題與道德的轉變都出現在庫斯杜力卡的電影中，但它們表現的效果與／或手法卻大相逕庭。

我們因此可以為庫斯杜力卡膚淺、「邊邊」的名聲提出抗辯。不論庫斯杜力卡的作品看起來可能多麼「充滿缺陷」或漫無章法，它在許多面向都非常準確而一貫，雖然他所呈現（甚至倡導）的世界觀極不理性。就某方面來說，庫斯杜力卡的非理性「自然」地源自塞爾維亞的環境，並藉此茁壯——甚至負擔起吃力不討好的任務，要以巴爾幹的非理性抵抗、反對「新世界秩序」其顯然是實用取向的娛樂工業。這樣有效地基於非理性而發展，正是庫斯杜力卡得以升格為巴爾幹導演代表的原因。他因此企及了某種水平的節制的瘋狂：他的選擇與方法都發揮特定的作用，而僅有情節與角色本身趨於不理性。

很重要的是，就像第三與第四章中的符號學探討所顯示的，庫斯杜

力卡絕非只是在一部部影片中機械地重複某些主題，來營造一種註冊商標。導演不僅在文化偏好與主題（「風格」的層次）上、也在它們的意義（語言的層次）上試圖維持一貫。亦即，庫斯杜力卡發表新穎的主題並重新創製它們，同時以一貫的方式來應用：下雨總是表示危機、飛翔表示逃避、黑色物品表示厄運，諸如此類。庫斯杜力卡持續運用諺語與軼事來豐富自己的視覺表現，為電影詞典增加了不少新鮮的詞條：一些慣用的視覺符號已經變成庫斯杜力卡電影專屬的傳承。換言之，如同所有偉大的藝術家，他不僅構築出自己的世界，也打造出堪稱一家之言的表現手法來表現它。縱使庫斯杜力卡的作品會被指責為顯然「不一致」與「不正確」，其中的「異國風情」與「非理性」也備受稱讚，但同時，其中更有著他相當細緻的電影技巧、富有想像力的主題運用、絕對貫徹的世界觀以及他平衡故事的精明準確。

一如他片中的一些主人翁，庫斯杜力卡本人也是一個*拼湊者*，他戲謔地取得「減價標示」，裁剪自己的影片來符合需求，並在最後一刻以一個外加的細節來綴飾其場面調度的巨幅畫布。與其減少，他總是試著塞入更多：在鏡頭（多個畫面）、片段（許多情緒與轉折）以及——最後的——影片（多種結局與片長）。在單一片段和一部影片的結構裡，大部分劇情都藉由平行或對比的次要劇情而突顯。而他作品中保有的大部分主題會再度於各個單獨的敘事中重複，在其中作為「韻腳」。[22]

庫斯杜力卡的電影是放縱的電影。命運讓一位堅持極簡風格的導演——泰奧・安哲羅普洛斯（Theo Angelopoulos）成為庫斯杜力卡主要的巴爾幹競爭者。不過，庫斯杜力卡的放縱政策事實上更涉及巴爾幹的歷史、性情、或許還有神話，而有別於這位希臘導演的布列松（Bresson）[23]傾向。

終結片場：戰時的藝術

> 波吉亞（Borgia）家族統治義大利的三十年間，人們遭遇了戰爭、恐怖、謀殺與傷亡，但同時出產了米開朗基羅、達文西以及文藝復興。瑞士享有博愛以及五百年的民主與和平，但他們產出了甚麼？不過就是咕咕鐘！（《黑獄亡魂》〔The Third Man〕片中的哈利·萊姆〔Harry Lime〕）

> 這樣超現實的處境對作家來說很好，對人民來說卻是一場大災難。多希望有一天南斯拉夫專出差勁的小說和舞台劇，而我們大家都能過得好好的。（杜尚·科瓦切維奇）[24]

東歐——以巴爾幹半島名列前茅——是培養藝術家的沃土，尤其如果他們主打異國風。而艾米爾·庫斯杜力卡傑出地延伸了出產自巴爾幹的現存的「酒神式」藝術。他似乎肩負著一項文化任務：即使他從一九八六年起的電影都是國際製作，他總是返回塞爾維亞尋找靈感、合作夥伴與場景。其他旅外的南斯拉夫導演，像是戈蘭·帕斯卡列維奇、派卓·安東尼耶維奇與杜尚·馬卡維耶夫都依循了他的榜樣。他們的經驗教了大家一課：具有他們這種地位的藝術家大可在海外募集拍片資金，但必須慎重面對全然拋棄本身環境與文化傳承一事。[25]

庫斯杜力卡目前進行的計畫片名暫定為《愛的故事》（Love Story）[26]，背景設於戰火摧殘的波士尼亞，故事改編自真人實事，敘述一名塞爾維亞男子被妻子拋棄，與十來歲的兒子相依為命。兒子偷偷加入自願軍，卻遭到穆斯林俘虜。男主角被指派擔任守衛，看守一名被擄的穆斯林女子，等待時機來臨時，以她換回兒子。但機會來臨時，他已經愛上這名女子，而陷入無可選擇的境地。

有人說：好的藝術產生自極端、非理性的狀況，像是戰爭。南斯拉夫之前多的是戰爭——甚至還出口到外地。至少就知名南斯拉夫作家伊沃‧安德里奇的情形，這番論點絕對成立。他利用第二次世界大戰期間思索並構想的小說，將在後來的時期被譽為大師傑作：《德里納河之橋》、《波士尼亞紀事》（*The Bosnian Chronicle*）與《小姐》都在一九四〇年代早期成書。安德里奇於一九六一年獲頒諾貝爾文學獎，是唯一獲此殊榮的南斯拉夫人。他的大部分作品——以奧圖曼統治下的波士尼亞艱困時期為背景——當然是「東方」作品。

相同地，庫斯杜力卡最具創作力的時期也正值波士尼亞內戰最為熾烈的階段：只有在這段期間（一九九二至一九九五年），他做到了在三年中拍出兩部電影。同樣地，庫斯杜力卡橫掃各大歐洲影展：威尼斯、柏林、坎城，不論金獎、銀獎皆落入他手中。他的電影是「東方」的——充滿強烈的激情、超自然事件、民俗主題與異國習俗，其中有些殘酷地令人無法承受。

的確，所有來自南斯拉夫文化領域、（在西方）被認識到的藝術作品都緊密扣合了民俗，並且都涉及酒神式的藝術態度。安德里奇的小說被瑞典的評審團發掘；來自克羅埃西亞赫萊比內村落的素樸畫家被歐洲畫廊所「發現」；吉普賽人被坎城影展與世界音樂愛好者「發現」；戈蘭‧布雷戈維奇與「無菸地帶大樂團」的「民族」音樂在歐洲的音樂廳被「發現」；米洛拉德‧帕維奇艱澀的「復古」小說被巴黎的出版商「發現」——它們全都指向深沉、神祕的巴爾幹根源。全部（而且主要是）這些來自南斯拉夫的個人與運動在西方受到高度讚譽，成為暢銷作品或備受好評的藝術。[27]然而，這些藝術家被奉為經典、歐洲的這個拜占庭區域（假設巴爾幹半島當今確實被視為歐洲的一部分）的異國情調獲得「正式認可」，這同時是一種優勢和一種詛咒。這代表巴爾幹半島在想像空間中獲得穩固的地位——這對藝術家來說是方便的好事，但這

圖17：庫斯杜力卡在《巴爾幹龐克》裡變成樂手。他的其他媒體的作品（美術、演戲、廣告、音樂）一直高度地循著他一貫的藝術信念。

同時意味著：這個巴爾幹空間仍將永遠不會被建設成、被視為都會的、歐洲的、遑論「文明開化」的地方。

不過，如今整個故事——及其主角——已經變得舉足輕重。庫斯杜力卡的影響力十分廣泛。不只是他已經為其他波士尼亞旅外藝術家敞開大門，像是旅英的電影導演亞斯敏·狄茲達（Jasmin Dizdar）和旅美作家亞歷山大·黑蒙（Aleksandar Hemon）[28]。庫斯杜力卡功成名就之後，我們可以看出對其理念的迴響遍及、穿透整個電影趨勢，大家都借用類似的人物與主題。這番現象不僅限於南斯拉夫同代創作者——像是戈蘭·帕斯卡列維奇與史托勒·波波夫——關係密切的作品。更有甚者，庫斯杜力卡的重要作品直接影響到西方電影，我們大可以說《新天堂樂園》（Cinema Paradiso）、《與狼共舞》（Dances With Wolves）、《戀戀情深》與《魔法電波》（Blast from the Past）都延續了《你還記得杜

莉貝爾嗎？》、《流浪者之歌》、《亞利桑那夢遊》與《地下社會》。

　　庫斯杜力卡近來也進軍電影以外的媒體，展現他強大的能量與令人佩服的熱忱；他近來多方轉戰於演戲、寫作、廣告與音樂——誰曉得接下來會是甚麼，都無不保證能拓展新的觀眾、讓所有合作者平步青雲，而且顯然令他樂在其中。庫斯杜力卡的形象與他早年在塞拉耶佛時幾無二致，但經過二十年後，他已經具備明星形象，而其知名度之高，已經達到可以輕易被複製、宣傳並延伸至新的觀眾和其他媒體。

　　他在導演以外的大部分作品也都獲得佳績。「無菸地帶大樂團」造成不小的轟動，不僅在爵士音樂節登台、在歐洲各地的演奏廳滿堂彩，還與「衝擊樂團」（The Clash）的喬‧史特拉莫（Joe Strummer）這類樂手同台。庫斯杜力卡的電視廣告：描述記性差的大盜阿里巴巴用網路搜尋引擎尋找著名的神奇密語，也使業主在網路使用者排行榜上竄升。庫斯杜力卡也參與阿奇萊‧博尼托‧奧利瓦（Achille Bonito Oliva）策畫的展覽，與其他最知名的當代藝術家同台競藝。庫斯杜力卡在《雪地裡的情人》中扮演的角色異於之前在自己片中插花的表演，並非客串的角色：他與丹尼爾‧奧圖（Daniel Auteuil）及茱麗葉‧畢諾許並列主演。導演相當認真看待所有這些計畫，並在其中一貫堅守其藝術信念。

　　或許甚至「解放後」的塞爾維亞國家也可以效法庫斯杜力卡的榜樣：一旦擁有相當的財務資源可資運用、建立起國際聲望並締結有力的同盟、運用尖端科技並掌握傳播管道——也唯有如此才能設法提倡不一樣的價值觀。可惜的是，直到今天，塞爾維亞與其他巴爾幹文化能名正言順、「有競爭力」地端上世界檯面的，只是一些偏激觀念與敗犬形象的排列組合。巴爾幹半島在現實中需要的是政治復興。這個地區在虛構的世界得到的是「異國情調」、超現實主義、邊緣人、悲劇、奇蹟、藝術與歷史的先例——這些似乎單純是巴爾幹半島的故事。巴爾幹半島本身向來不斷地「將生命變成命運」，來自該地區的機靈藝術家從未另闢

蹊徑，打出烏托邦這張牌。說到藝術，巴爾幹半島一地無疑富於實現的夢想——不是大屠殺的黑暗幻象，而是充滿對生命的熱情、美好而情感豐沛的故事。這個時代的藝術正是這個時代的惡之華，這是巴爾幹如夢似幻的非理性概念所能提供的極致。而自從巴爾幹半島病入膏肓，艾米爾‧庫斯杜力卡已然成為該地代價慘痛的妄想其主要的一位「診斷者」。

注釋

1　〔譯注〕1929至2003年建立於巴爾幹半島的南斯拉夫國，前身為奧圖曼帝國統治的斯拉夫各族。該國原為君主制，而在二次世界大戰後建立南斯拉夫民主聯盟，幾經更迭，最後於一九六三年更名為南斯拉夫社會主義聯邦共和國。1992年起，聯邦體制開始解體；之後，南斯拉夫一詞更隨著2003年塞爾維亞與蒙特內哥羅（Serbia and Montenegro）的成立而走入歷史。

2　〔譯注〕英文的'picaresque'一語，指關於流浪漢、無賴的題材。

3　〔譯注〕原南斯拉夫聯邦之一，首都為塞拉耶佛（Sarajevo）。

4　〔譯注〕原文為'gallows humour'，指關於死亡、疾病等不愉快話題的笑話，有別於以荒誕手法反映世界的「黑色幽默」（black humour）。

Chapter 1

1　Targat於1987: 7中引述。

2　奇怪的是，沒有人拍過關於塞爾維亞國王——「強大（The Mighty）」的史提芬·杜尚（Stefan Dušan）的故事，他於1348年至1355年過世前，將沙瓦河（Sava）與多瑙河（Danube）以南的巴爾幹半島區域全部納入統治。不過他始終未掌控波士尼亞與胡姆（Hum，即赫塞哥維納）。

3　〔譯注〕美國聯邦調查局第一任局長胡佛（1895-1972），任期從1935年聯邦調查局成立至他在1972年過世為止，長達三十七年。

4　該區域以地勢著稱：在像波士尼亞這般多山、荒涼且難以到達之土造反或躲避當局追捕，比起例如在南斯拉夫北方的伏伊伏丁那（Vojvodina）平原簡單多了。

5　Todorova 1997: 180.

6　駐維也納英國大使本生爵士（M. de Bunsen）對英國大使艾德華·格雷（Edward Gray）爵士發表的看法，1914年7月27日。引用自*War 1914: Punishing the Serbs*: 74。

7　〔譯注〕全名約瑟普·布羅茲·提托（Josip Broz Tito, 1892-1980）。在其領導下，南斯拉夫社會主義聯邦共和國於第二次世界大戰後成形；他也是不結盟主義的發起人之一。提托於1953年當選南斯拉夫總統，之後終身擔任總統，直到過世。

8　H. G. Pflaum於'In der Falle der Geschichte'中引述，出自*Süddeutsche Zeitung*, 23 November 1995.

9　這在前南斯拉夫並不足為奇：每七對婚姻，就有一對異族通婚；在波士尼亞則是每三對中有一對；在塞拉耶佛，異族通婚的比例高達40%。參照Ruža Petrović, 'Ethnically mixed marriages in Yugoslavia', *Sociologija*, 1986 (supplement), 229-39.

10　「名義上的國籍」（titular nationality）及「名義上的共和國」（titular republic）等詞均源自蘇聯用語。

11　Bouineau於1995: 61中引述。

12 〔譯注〕羅姆人（Romani）為發源自北印度的流浪民族。其名稱源於他們曾自稱為羅馬帝國的後裔。部分歐洲國家（如法國）也稱羅姆人為「茨岡人」（Tziganes）。「吉普賽」一語緣起於歐洲人誤以為羅姆人來自埃及（Egypt）。

13 存在著不少將杜斯妥也夫斯基視為基督教作家的俄國研究；Florevsky（1983）列出：1930年代中期之前，這種研究便達五十份左右。雖然杜斯妥也夫斯基在此值得一提，但我們將論證：庫斯杜力卡的作品更直接近似於安德里奇（Andrić）及馬奎斯等作家。

14 「《流浪者之歌》的主題與其說是吉普賽，不如說是異教信仰」。Bouineau於1995: 76-7中引述。

15 文中引用的庫斯杜力卡電影對白通常都取自英語字幕（若存在英譯版）。但翻譯不完整或有誤時，則改採作者的翻譯。

16 Bouineau於1995: 71中引述。甚至《巴爾幹龐克》裡的史崔柏（Stribor）‧庫斯杜力卡都符合此類。

17 論及庫斯杜力卡時，或謂沒有多少電影導演（從超越前南斯拉夫的標準來看）能在從電影學院畢業後的六年內，就有機會執導一部電視影集、兩部電視電影及兩部劇情片。參考Dragan Petrović, 'Reservate of sleaze' ('Rezervat duhovne kaljuge'), *Borba* (Belgrade), 11-12 March 1989. 的確，波士尼亞以裙帶關係盛行而聞名，庫斯杜力卡也可能在必要時仰賴有力人士，但這不代表他純粹靠關係而成功。但根據他自己的說法，他的確動用了黨的關係才得以拍完《爸爸出差時》。

18 引述自導演和作者訪談，2001年5月至7月。

19 根據（塞爾維亞電影導演）約凡‧約凡諾維奇（Jovan Jovanović）與作者於1992年秋天的訪談。我們無法在任何電影文獻中找到這些作品的相關資料。

20 與其他類型電影的作品一樣，政治宣傳的大場面影片也充斥嚴重的歷史扭曲。

21 華特當然是提托的戰時化名之一。貝爾格勒電影學院（Institut za film）前任所長佩卓‧葛魯柏維奇（Predrag Golubović）引述：光是在上海，就有兩百萬人看過這部電影。假如你沒聽過這部電影以及片中主角巴塔‧日沃伊諾維奇（Bata Živojinović），去問中國人就對了。

22 該校的南斯拉夫畢業生發展出頗多元的風格，導致甚至無法以廣義的布拉格影視學院「指令」來概括他們所有人。例如，我們即難以用「小人物的故事」來形容扎法諾維奇宏大的歷史主題。

23 《地下社會》發行前的記者會，貝爾格勒，1995年6月19日。

24 Jergović 1998: 48-9.

25 同上。

26 有時稱為「新電影」（new cinema／*Novi film*）。或有可能混淆「黑色電影」和非洲裔美國人電影，是另一項疑難。有時被譯成另外一種「黑色電影」（film noir），再度徒增混淆。本書仍採用最普遍接受的詞項：「黑色電影」（Black film／*crni film*）。

27 Fiachra Gibbons於'He duels, he brawls, he helps cows to give birth. And in between he makes films'中引述, *The Guardian*, 23 April 1999.

28 庫斯杜力卡於Howard Feinstein的'*Black Cat, White Cat*: Kusturica Returns to the

Gypsy Life'中所言, *The New York Times*, 5 September 1999.

29 杜尚・馬卡維耶夫在《W. R.：高潮的祕密》（*W.R.: Mysteries of Organism*）引起爭
議／成功後遠走他鄉，導演拉札爾・史托諾維奇（Lazar Stojanović）甚至因為他的
電影《塑料耶穌》（*Plastic Jesus*）被捕。兩部電影都明顯地受美國影響，拼貼的技巧
也深受美國前衛電影的薰陶。

30 作者訪談。

31 麥卡錫主義是西方當時較為軟性的意識型態政治迫害。

32 梅薩可能是穆斯林名字「穆罕默德」（Mehmed）在當地的暱稱。

33 漫畫登在官方勢力的《政治》（*Politika*）日報，其中呈現辦公室裡的馬克思，背後牆
上掛著史達林畫像。

34 這些數據是根據入場人數所推算的。庫斯杜力卡與作者訪談。

35 《地下社會》完整版中引用了這部電影的一個片段。

36 外國的翻譯將名字「徹爾尼」譯為當地語（「小黑」或「黑仔」）。既然我們保留了
所有其他名字原本的拼寫法，此處也同樣保留「徹爾尼」這個名字。

37 在地下避難所組合的那輛戰車型號顯然是M-84，它是南斯拉夫國防工業以及共和國之
間合作的驕傲（因為零件是在全國各地製造的）。現在，克羅埃西亞似乎掌握了將它
大量生產所需的一切技術。

38 〔譯注〕典故源自羅伯特・威恩（Robert Wiene）執導的默片《卡里加利博士的小
屋》（*Das Kabinett des Doktor Caligari*）（1920），咸認為德國表現主義電影的代表
作。卡里加利博士是會催眠術的醫生，塞札爾則是夢遊症病人，劇中一連串離奇事件
似乎都涉及醫生的催眠術，而塞札爾不過是遭受操控的傀儡。

39 Maclean 1957: 72.

40 類似的手法也出現在《變色龍》（*Zelig*）以及《阿甘正傳》（*Forrest Gump*）中。

41 杜尚・科瓦切維奇與作者訪談，2001年7月22日。

42 如Tony Rayns在'Underground/Il était une fois un pays'文中所指出, *Sight and Sound*,
March 1996, 53-4.

43 據說提托（和馬爾科一樣）以歷史性的「不」回絕了這項好意的邀請。有資格詮釋
「偉大的南斯拉夫之子」的第二順位選擇是李察・波頓（Richard Burton），他在政戰
宣傳片《蘇捷斯卡戰役》（*Sutjeska*）中扮演這個角色。

44 Goran Gocić, 'The Film for the End of the Century' ('*Film za kraj veka*'), *Borba*
(Belgrade), 21 June 1995.

45 「拜把」（*kum*）譯為小孩的教父或婚禮的伴郎，但在這個文化圈中，意味著一種非
血親之間正式締結而深受尊敬的家族繫屬。背叛自己的「拜把兄弟」被視為罪大惡極
的行為：十九世紀反抗土耳其人的塞爾維亞叛軍領袖「黑喬治」（Karadjordje）遇害
時，最令人難過的莫過於正是他的「拜把兄弟」下的手。許多虛構作品的主題均圍繞
著這種「拜把兄弟」的背叛。徹爾尼在《地下社會》中也提到這一點：「咱們應該停
止這種『拜把兄弟』自相殘殺的傳統。」

46 作者訪談。

47 克羅埃西亞的小報經常大篇幅抹黑庫斯杜力卡。

48 奧匈帝國的疆域實際上在1990年代獲得重建，將舊帝國的波羅的海及天主教區域納入歐盟（其中比較富裕的國家，像是波蘭、捷克共和國與匈牙利，則被納入北約組織），再度併入波士尼亞，而屏除了東巴爾幹半島的其他區域。今日，除了希臘之外，東、西歐的新疆界完全依照宗教信仰（天主教—東正教）來劃分，而無視於國家疆界。這對多宗教混合的國家造成毀滅性的影響，它們崩解並／或經歷內戰和動亂（蘇聯、羅馬尼亞、捷克斯洛伐克）。前南斯拉夫被這樣的新局一分為二（北部的天主教共和國斯洛維尼亞與克羅埃西亞「納入」西方，前南斯拉夫共和國與巴爾幹的其他地區被「切割」歸為東方）。一項著作中提出的高蹈、事後之明的解釋宣稱：新教與天主教的歐洲所構成的「文明」異於東正教歐洲的文明。（參見Huntington 1996）

49 更早之前，很可能就可以聽到類似杭廷頓（Huntington）的說法（但沒那麼委婉）。以下的引言只是直言不諱地道出後來將成為西歐對巴爾幹半島懷抱的普遍偏見（雖然並未公開表示）：「『巴爾幹』一詞本身即為一種遏止力（deterrent），是無望的分裂的同義詞、與秩序相對的反命題。當我們為歐洲哭泣時，也不那麼確定塞爾維亞人是否真屬於我們心目中的歐洲。早在冷戰誕生之前，便有兩個歐洲並存了好幾世紀：天主教的及巴洛克的西方基督教世界，以及東正教歐洲——它在巴爾幹的部分融入了奧圖曼帝國與伊斯蘭世界。我們潛意識裡可能認為南斯拉夫的衝突比較是屬於第三世界、而非我們自己的事。」（Peter Jenkins, 'No new ways to halt this old slivovitz war', *The Independent*, 12 November 1991）。

50 參照Peterlić, 1986。

51 參照他的日記表白，刊於Bouineau 1995: 17-36。

52 這從旅法的蒙特內哥羅記者史托言·切洛維奇（Stojan Cerović）的一篇文章可見一斑，他的攻擊較不那麼鏗鏘有力但更極端，寫道：《地下社會》摘下坎城大獎不啻為「電影史上最成功的操作」。他評價該片為沙文主義的電影：「庫斯杜力卡的歷史重建與現實無關……（片中）有人竊取錢財。偷錢的罪犯是兩個令人極度不快的類型：自大、人模人樣且狡詐。這兩個叛徒當然剛好一個是穆斯林、一個是克羅埃西亞人……庫斯杜力卡有意識地製造政治宣傳。他選擇的資料影片……都在汙蔑其他南斯拉夫共和國。」Stojan Cerović, 'Canned Lies'（引用自：http://www.barnsdle.demon.co.uk/bosnia/canned.html）。

53 Dragoslav Bokan, 'For the History of Disgrace' ('*Za istoriju besčašća*'), Duga, 389, 21 January - 3 February 1989, 62-3.

54 Jameson 1990: 6.

55 Boni (1999)與其他義大利文專著都支持這一點。

56 庫斯杜力卡：「你在法國、義大利、德國與西班牙放這部片並且得獎，可以確定會有幾百萬人買票去看你的電影。然後你滿懷期望帶著電影去英國上映……〔卻只有〕一點點觀眾。」引用自Fiachra Gibbons, 'Philistine TV "blocks art films"', *The Guardian*, 1 May 1999.

57 參照例如Claudio Siniscalchi, 'Kusturica's New Fellinian Pearl', (www.cinematografo.it/venezia98/eng/secondo/index.htm)或Gunder Andersson, 'Svart katt, vit katt', (www.filmkritik.org/sve/v18/main_utsk.html)。

58 因此，庫斯杜力卡最喜歡的電影之一即是《大路》。

59 安德烈‧格魯克思曼於法國《解放報》（*Libération*）（引用自Adam Gopnik, 'Cinéma Disputé', *The New Yorker*, 5 February 1996）。〔譯注〕《歐洲信使》、《遊戲規則》、《現代》均為期刊名稱。

60 〔譯注〕安德烈‧日丹諾夫（Andrei Aleksandrovich Zhdanov，1896-1948），史達林時期蘇聯的主要領導人之一，負責推動與制訂蘇聯文化政策，於掌權期間迫害許多文學家與音樂家。

61 Alain Finkielkraut, 'L'imposture Kusturica', *Le Monde*, 2 June 1995.

62 威尼斯影展主席將這個標籤貼在德拉戈耶維奇身上，以此解釋影展為何拒絕他的電影。有趣的是，歐洲重要影展歷史最悠久的威尼斯影展當年是法西斯義大利的寵兒，蘭妮‧萊芬斯坦（Leni Riefenstahl）也是在此確立國際名聲。克羅埃西亞電影在各歐洲影展中唯一搬得上檯面的成績，便是於第二次世界大戰期間在威尼斯影展。

63 2000年，英國媒體對好萊塢扭曲地呈現英國歷史而大表憤怒。批評主要並非針對呈現的手法，而是擔憂損及英國「利益」及國際形象。只要看看好萊塢電影如何呈現阿拉伯人與俄羅斯人，便能得到令人不安的結論，但對芬凱爾克勞特與其他持類似論點的人而言，這似乎不構成問題。

64 Adam Sage, 'Street Talk: French lowdown on high minds', *The Observer*, 5 November 1995.

65 參照Nicholson 1993。

66 Tim Pullene, 'When Father Was Away on Business', *Films and Filming*, December 1985, 47.

67 David Elliot, 'Overrated *Underground* is a mishmash of balderdash', *The San Diego Union-Tribune*, 15 January 1998.

68 他被指控沒有解釋「像阿默德和沛爾漢這樣的角色為何墜入犯罪的深淵，以及羅姆人的村莊為何如此髒亂……很可惜的，他剝削羅姆人現在生活的困境……卻未同時藉機告訴觀眾羅姆人真正的歷史。」Ian Hancock, 'Dom za vesanje - O Vaxt E Rromengo - Time of the Gyspsies', *Journal of Mediterranean Studies*, 7, 1, 1997, 52-7.

69 'Screen: Live: File: Sue Clayton', *The Guardian*, 18 September 1998; 'My Media: Ben Okri', *The Guardian*, 1 December 1997.

70 Stewart 1997.

71 或者，以本書作者的情形而言，大部分是法國電影。

72 'Top 10 Films', *Sight and Sound*, December 1992, 18-30.

73 Barthes於1977: 167中引用。

74 在鄰近的德國，觀影人數也比預期中更低，但義大利的觀眾未受影響。

75 參照《解放報》，1995年12月4日。

76 〔譯注〕絕罰是天主教法典中的懲戒，根據《天主教英漢袖珍辭典》，其意義近似於開除教籍（excommunication）、逐出教會、破門律。受絕罰者禁止舉行或接受聖事，也不得擔任教會的任何職務。

77 作者訪談。

Chapter 2

1 Frye 1990: 34-5.

2 換言之，它跳過了諾思洛普‧弗萊所勾勒的文學模式的過程的幾個步驟。當代小說延展弗萊的分類，而達致一種極端反諷（*ultra-ironic*）的模式，其中甚至更常以不正常的人物為主角。

3 在本書的脈絡中運用的「邊緣」、「邊緣的」與「邊緣人」等詞彙在法文中更常見（*marge, marginal, les marginaux*），但選用這些詞語是為了強調它們之間的類比，且涵蓋了比「邊陲」（fringe）和「小人物」（underdog）更廣的含義。

4 參見McRobbie 1996: 23.

5 戈蘭‧布雷戈維奇於貝爾格勒杜納夫電影學院（Dunav Film School）的演講，1997年5月15日。

6 Bouineau於1995: 77中引述。

7 這對勞動階級的角色而言，依然是無法企及的夢想（這同樣見於其他塞爾維亞電影，例如茲沃金‧帕夫洛維奇的《鼠輩的覺醒》〔*Awakening of the Rats*〕）。

8 業餘者與業餘樂手的主題可以回溯至布拉格學派（例如帕斯卡列維奇便大量使用業餘者），並更上溯到伊利‧曼佐（Jiří Menzel）與捷克新浪潮。

9 這更延伸到庫斯杜力卡的虛構世界之外。導演本身不只是業餘樂手，而也努力想成為作家。

10 作者訪談。

11 為了便於此處的討論，我們不需將差異性的概念延伸至疾病的治療之外。然而就東方的部分，平等權利（egalitarian）的（法國）革命從未被接受。東方從未認可的大幅度的「平等化」（equalisation），而在種種其他事物（種姓、性別、階級等等）中均維持著差異性。

12 村中愚者可以是（非自願的）催化劑或復仇者，像是安德烈‧塔可夫斯基的《安德烈‧盧布耶夫》、大衛‧連（David Lean）的《雷恩的女兒》（*Ryan's Daughter*）或馬里奧‧卡穆斯（Mario Camus）的《聖嬰》（*Holy Innocents*）。

13 「看看他多麼優雅、聰明、有教養和學識」，札比特在沛爾漢的婚禮上這樣説他。

14 英國電影《雷恩的女兒》的故事敘述中，直接對比村中愚者與殘障成功人士的二元對立，並運用了與此論點相關的多項元素：村中愚者在傳統社會中的地位、權力的象徵性轉移等等。《雷恩的女兒》背景設於愛爾蘭半島，劇中「隱性」的主角是麥可（Michael）。他很快就遇見了理想的對照組：領導英國占領者的多利安少校（Major Doryan）。麥可外表畸形，多利安少校（由克里斯多夫‧瓊斯〔Christopher Jones〕飾演）長相英俊；麥可是愛爾蘭人，多利安是英國人；麥可是天主教徒，多利安是新教徒；麥可身處掌權階級之外，也是被冷落的對象，而多利安不僅是（殖民）統治的象徵，也是性魅力的化身，因為他引誘了當地的美女羅絲（Rosy）。麥可是村中愚者，多利安少校則輕微殘障。將兩個人連在一起的是疾病這件事，從一個人身上複製到另一個人身上，從常見的命運嘲弄（麥可）到浪漫化、拜倫（Byron）式英雄的化身（多利安）。《雷恩的女兒》是將兩種疾病的極端加以延伸鋪展的傑作，其中，

「低賤」的一方教人憐愛（約翰‧米爾斯〔John Mills〕的演出精湛），「高尚」的一方在某種意義上令人反感。同樣的原則也適用於羅絲身上：她離開多利安，多利安後來自殺。《雷恩的女兒》在美國招致惡評，導演大衛‧連深受影片的失敗所打擊，因此十四年間未再拍任何一部片。參見Goran Gocić, 'Ryan's Daughter and the Handicapped Lover' ('*Rajanova kći i hendikepirani ljubavnik*'), *Borba* (Belgrade), 8-9 August 1998.

15 在結尾的鏡頭中，葛爾加大口抽著雪茄，並與扎里耶舉杯同慶。

16 〔譯注〕米爾沙，祖利奇的外號。

17 〔譯注〕澤利科‧拉茲納托維奇（Željko Ražnatović, 1952-2000）的外號，他是塞爾維亞的職業罪犯，後來更在南斯拉夫內戰中成為準軍事部隊的領導人。阿坎在歐洲多國犯下搶劫與謀殺等罪行，而成為國際刑警組織（Interpol）的頭號通緝犯，後來更被聯合國以違反人道的罪名起訴。

18 作者訪談。確實，譴責的聲浪大到甚至有些評論者（在表面上試圖做分析的論述中）認為公民們有責任舉報到底哪些人參加了《地下社會》的貝爾格勒首映，並暗示庫斯杜力卡個人必須對坐在首映觀眾席上的人負責（參見Yuves Laplace在Dževad Sabljaković, 'Earthquake of Conscience'['*Zemljotres savijesti*']中的說法；Yuves Laplace, *Svijet* [Sarajevo] 12 July 1998; Horton, Andrew James, 'Critical Mush', *Central Europe Review* Vol. 2, No. 14, 10 April 2000）。

19 達丹的女崇拜者強烈地讓人想起1990年代塞爾維亞的民謠歌手與他們帶動的流行。她們都酷似民謠歌手「瑟加」（Ceca，本名為史薇拉娜‧拉茲納托維奇〔Svetlana Ražnatović〕）。

20 塞貞‧德拉戈耶維奇的《那年傷口特別多》（*Wounds*）在這方面較沒那麼曖昧。

21 〔譯注〕《粉紅豹》卡通系列中的法籍探長。

22 本片編劇杜尚‧科瓦切維奇的作品中經常看到這種二元對立。

23 庫斯杜力卡語，Bouineau於1995: 49中引述。

24 Buñuel 1984: 230.

25 在著名劇作家斯洛博丹‧史耐德（Slobodan Šnajder）的劇作《克羅埃西亞的浮士德》（*Croatian Faust*）中，一名畸形侏儒的誕生，象徵克羅埃西亞納粹國於1941年的成形。

26 引用自Mérimée 1989: 44。

27 《歌》這本小說的主角以隱士般的決心抵抗寒冷、飢餓與女性的青睞；他也以怪異的形式將自己釘上十字架，為了理念而自我犧牲。小說的作者奧斯卡‧達維丘（Oskar Davičo）被視為當時撰寫意識型態正確的文學的佼佼者之一。

28 英格瑪‧柏格曼（Ingmar Bergman）絕佳地表現了「新教徒」的立場（1988，156-157頁），與庫斯杜力卡對演技的態度恰恰相反：「當我還很青澀、不成氣候時……我從格雷韋紐斯（Grevenius）那裡學到……某種有條理的思緒。格雷韋紐斯說：『絕不能由平凡人來飾演平凡人、由粗俗的女子飾演粗俗的女子、由自負的大牌女主角來演自負大牌的女主角』」。作者訪談。

29 Derek Malcolm, 'Pass the popcorn: Life and death in Venice', *The Guardian*, 10

September 1998.

30 這些名詞與羅蘭‧巴特所謂的「賦形」（*figuration*）與「再現」（*representation*）有某種相似性：「賦形是色情的，趨向閱讀的歡愉（bliss）⋯⋯而再現則被慾望之外的意義所妨礙：這是一個不在場證明（alibis）（現實、道德、可能性、可讀性、真實等等）的空間」（Barthes, 1976: 55-6）。

31 作者訪談。

32 Baudrillard 1993: 183-4.

33 1950年代，盤尼西林在南斯拉夫短缺，結核病遂成為致命的疾病。

34 庫斯杜力卡與作者訪談。出處同上。

35 前文所述的這種時而溫柔、時而殘酷的雙面狂人，一下是好友與同盟者，一下又變成不共戴天的死敵，基本上與用來詮釋國家與種族的手法一致，其變更則總是帶有政治考量（在好萊塢，美洲原住民與黑人的處境比以前有所改善，但俄羅斯人與亞洲人在獸性的階等上，卻每況愈下）。

36 Smith於1997: 506-7中引述。

37 引用自紀錄片《南岸秀：艾米爾‧庫斯杜力卡》（*South Bank Show : Emir Kusturica*）。

38 作者訪談。

39 魚可能代表與電影敘事的進一步疏離，彷彿將人物的世界（也是美國本身？）呈現為一片海洋，其中可以找到許多奇怪的生物。根據庫斯杜力卡自己的詮釋，魚代表導演本人。

40 克里斯‧馬克（Chris Marker）暗示了天主教與東方（東正教）文明在指涉這項象徵上、及和大自然的關係中有所差距：「塔可夫斯基的電影裡常常下雨，一如在黑澤明的電影中。這無疑是和大自然的身體關係〔以及〕他提及的日本式感性的象徵之一。這位神祕的知名導演的作品比任何事物都更為世俗、肉慾。或許是因為俄羅斯神祕主義異於害怕大自然與肉體的天主教徒。」（引用自紀錄片《告別塔可夫斯基》〔*One Day in the Life of Andrei Arsenevich*〕。）

41 相反地，他孤單的祖父穆札莫（Muzamer）在別人幫他洗澡時發牢騷：「別人都在做愛，你穆札莫卻在洗澡。」不過，他一直保持著不同意義上的「潔身自愛」，那就是從不碰酒或政治。

42 作者訪談。

43 其他客戶包括麥斯威爾（Maxwell House）咖啡、帕高‧拉巴納（Paco Rabanne）的XS香水、法國大眾銀行（Banque Populaire）、神奇巴士（Magic Bus）愛滋病宣導活動、雷諾（Renault Occasion）汽車。

44 電影與香菸這個主題，至少需要與本書同樣篇幅的專書來探討。參見Cabrera Infante, 1986。

45 Michael Temple於'It Will Be Worth It'中引述, *Sight and Sound*, January 1998: 22.

46 戈蘭‧帕斯卡列維奇的《愛上火車的狗》（*The Dog Who Loved Trains*），同樣有讓馬抽菸的橋段。

47 賈木許於《煙的蔓延》（*Blue in the Face*）中的對話。

48 相反地，當代好萊塢有教人戒菸的「趨勢」，在呈現抽菸上帶著某種焦慮的距離。邪惡的菸草工業的主題也進入電影故事中（例如《驚爆內幕》〔*The Insider*〕）。連漫畫人物「幸運的路克」（Lucky Luke）都在1983年戒菸了——這個決定讓世界衛生組織（World Health Organization）頒獎給漫畫編劇。然而，在由媒體中介的世界的其他地方，則為了某些明顯的交換價值而將抽菸予以兩極化。在西方電影中，抽菸曾被用來誘惑觀眾——作為一種「美學」的、男子氣概的和被間接宣傳的行為。今日，偶爾會以同樣的情況來教育觀眾，而整個作法幾乎變成一種政治行為、健康宣導活動。西方電影中所呈現的抽菸風貌，不再是菸草工業的廣告，反而慢慢變成只不過是一種厭惡療法的形式，因為各國政府瞭解到減少潛在抽菸人口的考量。

Chapter 3

1 Slavoj Žižek 1999（引用自：www.irb.co.uk/v21/n06zize21006.htm）。

2 可以查看整個歐洲歷史中，一整套吸引人的、針對巴爾幹半島的種種負面種族歧視論調，且往往是由自巴爾幹半島居民本身發表的（參見Todorova 1997）。

3 〔譯注〕該詞亦指分裂成往往敵對的多方。

4 原本在阿拉伯語中，*säwda*意指「黑」；在土耳其語中，*sevda*代表「憂鬱的愛」，並繼而傳入塞爾維亞語，因此*sevdalinka* =「情歌」（Škaljić 1979:561-2）。〔譯注〕*Sevdah*既指「敘情歌」這種音樂型態，亦指聆聽這種音樂時的心理狀態，甚至更廣泛地指涉波士尼亞民族的服裝、傳統、文化與情感。這個詞彙當初由奧圖曼人傳入波士尼亞，今日在波士尼亞文中含有「愛、愛撫、對愛人的渴望」等意思，這也都是「敘情歌」的主題。本文單純論述音樂時，將*sevdah*譯為「敘情歌」；若指廣義的心理狀態，則譯作「悲懷」。

5 在梅薩被逮捕之前，這首曲子已經在慶祝割禮時演唱過了。

6 敘情歌可能是尼采所謂「酒神型人類」的遺緒之一，據說是蘇格拉底（Socrates）這派的人破壞了他們的本能。

7 Nietzsche 1993: 32-3.

8 此場景只出現在本片完整版中。

9 Fiachra Gibbons於'The Duellist'中引用, *The Guardian*, 23 April 1999.

10 〔譯注〕此指《消失空中的吉普賽營地》（*The Gypsy Camp Vanishes into the Blue*）一片。

11 「吉普賽人對儀式性的純淨及生死禁忌的觀念，教人聯想起印度教。因此，分娩的女人是不潔淨的，必須在拖車或帳篷外產子，以免汙染住處。」（Basham 1954: 514）《流浪者之歌》中，雅茲亞在火車鐵軌旁飄浮的場景，讓人想起這個習俗。

12 作者訪談。

13 1995年6月19日，導演在《地下社會》於南斯拉夫的首映記者會上，談到「懷有未形於言辭的情感的人們，其異教徒的感覺」。

14 這出現在多部東歐電影中，包括安德烈・華依達（Andzej Wajda）的《灰燼與鑽石》（*Ashes and Diamonds*）。

15 〔譯注〕又稱「與魔鬼的契約」（deal with the Devil）等，這項西方文化典故的最佳

例子見於浮士德和（Faust）（源自德國古老傳說）和梅菲斯特（Mephistopheles）兩位人物，泛指一人將自身靈魂交給魔鬼，藉以換得青春、知識或力量等。該典故引申用於形容極有才華的人。

16 Alain Finkielkraut, 'L'imposture Kusturica', *Le Monde*, 2 June 1995.

17 Kenneth Turan, 'Sarajevan's Journey From Cinema Hero to "Traitor"', *Los Angeles Times*, 6 October 1997.

18 Duška Jovanić, 'A Savage in New York' ('*Divljak u Njujorku*'), Duga (Belgrade) no. 389, 21 January - 3 February, 1989: 70-72.

19 Michal Shapiro, 'They Call Themselves Roma', http://www.rootsworld.com/rw/gypsypage.html

20 「吉普賽人」（埃及人〔Egyptians〕）、「佛朗明哥」（*flamenco*）（法蘭德斯人〔Flemish〕）及「波西米亞人」（波西米亞本地人〔natives of Bohemia〕）等詞都源自關於吉普賽人的異地「駐居地」的錯誤觀念。直到十八世紀末，英國人仍以為吉普賽人來自埃及。梅里美本人提到「西班牙是當今〔吉普賽人〕數量極多的國家之一。〔他們〕經常跑來法國。」（Mérimée 1989: 165）。另一方面，茨岡人（*Tzigane/Tzigouner*）的語源是希臘文，該詞並不指涉地域，而是種姓階級（「賤民」〔untouchables〕）。

21 這個論點來自他的小說《卡門》，它告訴我們許多關於邊緣性的事物；或許是這件作品呈現了東方他者的極致形象。卡門無疑是西方小說中出現過最重要的吉普賽角色，藝術呈現的世界對吉普賽人的描繪大都是基於她。卡門屬於「異」性、「異」族、「異」大陸、「異」性情、「異」傳統——她證明是令人難以抗拒的。然而，一如大部分虛構的東方人角色，她也徹底地墮落，並淪落至無可救藥的多種邊緣狀態：貧窮、偷竊、走私、賣淫——「比黑人還黑、比流浪者更被放逐」。女主角同時被賦予某種動物的特質，具現在她那雙黑色的大眼：「她的眼眸尤其有種神情……我不曾在任何人的臉上看過」（Mérimée 1989, 第14頁）。她的西班牙愛人屈服於她致命的吸引力，卻無法擁有她，遂在「驅魔」失敗後，以死亡懲罰她。

22 Klein於1993: 110中引用。

23 為了讓自己顯得更誘人，卡門對易受騙的法國人玩盡神祕、異國情調的幻想（梅里美以第一人稱來說故事）：「我對她說，『妳是魔鬼的化身』。她答道，『沒錯』」（Mérimée 1989: 39）。梅里美毫不猶豫地讓卡門與墮落天使畫上等號，且將她的賣身與偷竊視為天性使然。讓他驚訝的，卻是她會抽菸！（這是甚麼時代！甚麼習俗啊！（*O tempora! O mores!*））當時，就連在女性面前點菸都被視為不禮貌，而最早在大庭廣眾下抽菸的女人是妓女。根據Klein (1993: 107)，小說作品中首次呈現女性點菸，就是卡門這個人物。

24 Kosanović 1985: 78-9.

25 例如，杜尚·馬卡維耶夫的影片中也看得到類似的主題——《男人非鳥》（*Man Is Not a Bird*）裡從鍋子上走掉的食物、《電話接線生的悲劇》（*Love Affair*）裡充滿感官刺激的烹飪、《南國先生》裡的大口吞肉，或是《甜蜜電影》（*Sweet Movie*）中，在食物裡游泳。

26 在《血婚》（*Blood Wedding*）及《佛朗明哥》（*Flamenco*）等片中。

27 西方幾乎所有以吉普賽人為主題的作品（這裡專指電影）都指向卡門神話的某個面向。有趣的是，比才（Georges Bizet）本人未曾到過西班牙。

28 例如在《一吻棄江山》（*Gypsy and the Gentleman*）或《救贖》（*Redemption*）等片中。

29 像是《潔西》（*Jassy*）、《女狐》（*Gone to Earth*）、《流浪者》（*The Vagabond*）或《愛之夢》（*Dream of Love*）等片中都有適切的例子。

30 例如，J. M. 巴里（J. M. Barrie，彼得潘的創作者）曾數次改編成電影的著名劇作《小牧師》（*The Little Minister*）；電影《藍月亮》（*Blue Moon*）等。

31 「他們提供當地居民不屑提供的服務或商品——比方說在印度是娛樂及銲鍋修補、在羅馬尼亞是喪葬與捕狗、在保加利亞擔任劊子手、在巴西則是販賣奴隸。」（參見 Britannica, 1993）。

32 Barthes 1993: 152.

33 Petrović 1988: 257.

34 庫斯杜力卡與作者訪談，出處同上。

35 Peter Cowie, (ed.) *International Film Guide*, London, 1988, Tantivy Press, 第7頁。《綜藝》（*Variety*）報刊的羅藍‧赫洛維（Rolland Holloway）尤其景仰帕斯卡列維奇，持續支持這位導演（及一般而言的南斯拉夫電影），最後並寫了一本關於他的專書（Holloway 1996）。英美影評人似乎比較偏好帕斯卡列維奇，一部分很可能因為他的電影類型比較有跡可循，比較接近西方共通的分類法（「紀錄式劇情片」〔docu-drama〕），一部分則因為他比較符合西方的政治關切。

36 電視紀錄片《南岸秀：艾米爾‧庫斯杜力卡》中引述。

37 「〔布紐爾〕尤其厭惡《慈航普渡》，片中有錢人都戴著高帽子，而窮人都長得很漂亮。」（引用自紀錄片《布紐爾的一生》〔*Life and Times of Don Luis Buñuel*〕）。

38 這也適用於其他藝術形式。約翰‧伯格（John Berger）引用荷蘭風俗畫為例，稱讚亞瑞安‧布勞爾（Adriaen Brouwer）的油畫（顯然以貧窮為主題），相對於哈爾斯（Hals）的油畫（主題是窮人）。人們當然總是想放大某些藝術或藝術家的價值，藉以倡導本身的政治理念，但（至少在評論這一塊）最好是擱置這樣的二分法。亦即，不應該以布紐爾與狄西嘉、帕斯卡列維奇與庫斯杜力卡或哈爾斯與布勞爾的政治理念做為評斷其藝術的唯一基準。有趣的是，布勞爾（和庫斯杜力卡一樣）比較受到藝術家推崇，林布蘭（Rembrandt）及魯本斯（Rubens）都買過他的畫作。（參見Berger 1985: 104-5）

39 參見Maltin 1991。

40 〔譯注〕雙面麥斯是1980年代英國電視上的虛構人物，由真人演員化妝扮演，加上後製特效組合而成。

41 特別值得注意的是，繼《流浪者之歌》之後，「民族風」西部片獲致了可觀的成功，這些電影引進了民族改宗歸化（conversions）、追求本地習俗，以及用原住民語言說話（輔以字幕翻譯）。《與狼共舞》（*Dances with Wolves*）開啟這股浪潮：影片以某個「東西交界處」為背景，人物表現出一般而言類似的電影中罕見的強烈情感與熱

情（例如主角在經歷文化衝擊後暈倒）；本片也引進「民族改宗歸化」（白人男女主角變成某個蘇〔Sioux〕族的成員）等。本片最創新之處，是當主角「變成印第安人」後，敘事的一大部份轉為從美洲原住民的觀點出發，並相應地改用蘇族的語言發音。該片先後獲得票房成功和奧斯卡肯定後，幾乎每部後來的西部片都有強烈的「民族」色彩。由仰慕庫斯杜力卡的導演麥可‧曼恩（Michael Mann）執導的《大地英豪》（*The Last of the Mohicans*），以及《印第安傳奇》（*Geronimo*）與《黑袍》（*Black Robe*）是一些知名的例子。

42 喬杰‧卡迪耶維奇與作者訪談，1997年5月。

43 布雷戈維奇。同樣地，《地下社會》中也有一首歌的歌詞是克里奧方言（Creole）版的葡萄牙文。

44 「當你無法使用任何已知的語言，你必須下定決心偷一個來——就跟人們以前偷一塊麵包一樣。所有那些——為數眾多的——外於權力之人，不得不偷竊語言。」Roland Barthes, 1977: 167.

45 作者訪談。

46 西方電影（尤其是好萊塢經典電影）中，有階級高下之分的電影式「世界秩序」遍及全球，但巴爾幹電影（一如巴爾幹政治）不同，範圍從未超越自家後院。這種狀況促進、或很可能最終創造出一種獨有的巴爾幹次類型，可將其較為歡樂的呈現定名為「吉普賽胡鬧喜劇」。另一種塞爾維亞的次類型比較沉鬱，可定名為「社會恐怖片（social horror）」，因為大部分的主題都是絕望、暴虐、尤其是羞辱（都是塞爾維亞「黑色電影」中頗為常見的主題）。巴爾幹電影中最常出現的吉普賽角色都是壞人、小偷和騙子。不過，庫斯杜力卡在《流浪者之歌》中成功混合這兩種手法——該片時而是「吉普賽胡鬧喜劇」、時而是「社會恐怖片」。

47 〔譯注〕指涉到義大利式西部片（Italo-Western, 別稱Spaghetti Western）這種西部電影的次類型，出現於1960年代中期，這股風潮的指標是義大利導演沙吉奧‧李昂（Sergio Leone）獲得國際票房佳績、獨特且屢受模仿的拍片風格。

48 波哥丹‧提爾南尼奇。作者訪談，1999年1月。

49 〔譯注〕參考第二章注26。

50 義大利人似乎也很自在地在電影中使用這種手法，但在「新教徒」式的呈現領域中，這種做法帶有比較嚴格的禁忌意味。

51 畢竟，（根據杜尚‧科瓦切維奇的劇本拍攝的）《聚集地》（*The Gathering Place*）片中，婚禮上的吉普賽樂隊躺在地上、躲在桌子下演奏（據說這種表演的代號是「收音機」）。當樂隊上下顛倒（《地下社會》）或掛在樹上（《黑貓，白貓》）演奏，這叫做「猴子」。喜歡換花招的客戶，自然得付出更高的費用。

52 《爸爸出差時》之後，波波夫已經簽約拍攝以共產國際決議案為背景的電影，片名為《新年快樂》（*Happy New '49*）。有別於《黑貓，白貓》，《吉普賽魔法》比較屬於「社會恐怖片」的範疇，但和《黑貓，白貓》一樣的是，本片中也有吉普賽主角「詐死」的劇情。《吉普賽魔法》的主角（米基‧馬諾洛維奇飾演吉普賽家族的大家長）和一名印度裔的聯合國軍人交好。劇情圍繞著他如何與死亡打交道：聯合國會補貼葬禮費用，這名狡猾的吉普賽人遂安排自己家人詐死，來領取補助。

53 Howard Feinstein於'*Black Cat, White Cat*: Kusturica Returns to the Gypsy Life'中引用，*The New York Times*, 5 September 1999.

54 Howard Feinstein於'In With the Outsider'中引用，*The Guardian*, 14 June 1995。強尼‧戴普在《縱情四海》與《濃情巧克力》（*Chocolat*）中也飾演吉普賽人。

55 法國演員傑哈德‧達蒙（Gérard Darmon）飾演那拉，演出精彩並提高知名度，勝過他在《歌劇紅伶》（*Diva*）片中的反派角色。

56 庫斯杜力卡的電影中從未提到「外地人／非吉普賽人」（*Gadjo*）一詞或者大屠殺（Holocaust），在《王子》片中則都加以指涉；二者之間還存在其他這類的差異。

57 戈蘭‧布雷戈維奇：「音樂以侵略性的方式根本地改變了畫面。電影就像活生生的有機體：它對音樂要不是排斥，就是接受。我做出各種嘗試：將音樂置入、附著到影片中，看看它們相容或相斥。在你能夠思考音樂之前，它即已發揮了作用。只有很遜的導演才會以理性解釋一切——例如認為音樂跟故事的時代相符。」

58 妲尼耶拉與呂蜜拉‧拉可娃（Daniela and Ljudmila Ratkova）、史內扎娜‧波莉索娃（Snežana Borisova）以及莉蒂亞‧呂賓諾娃（Lidija Ljubenova）都是保加利亞國家民謠合唱團「菲利浦‧古戴夫」（Filip Kutev）的成員（〔譯注〕保加利亞作曲家古戴夫〔1903-1982〕在該國民謠合唱界舉足輕重，他於1951年成立保加利亞國立民謠合唱團）。

59 此外，片名也取自播放這首音樂的酒吧。

60 作者訪談。

Chapter 4

1 Said 1993: xxi-xxii.

2 作者訪談。

3 最後，由阿德米爾‧凱諾維奇（Ademir Kenović）來填補波士尼亞這種「偶像級電影導演」的空缺，他與阿布杜拉‧西德蘭合作了兩部劇情片：《庫篤茨》（*Kuduz*）和《完美的圓圈》（*The Perfect Circle*）。後者更是唯一描寫塞拉耶佛圍城生活經驗的劇情片。

4 米洛斯‧福曼在第一部攝於美國的劇情片《逃家》（*Taking Off*）中，也對這種意識型態的尷尬處境提出見證。

5 和艾克索一樣，吉伯特的家庭也不正常：他沒有父親，母親體重過重而憂鬱，弟弟則是智障。吉伯特也和艾克索一樣，想把每個人從他們的情況中拯救出來。

6 文森‧加洛也在米拉‧奈兒的《舊愛新歡一家親》中演演配角。

7 〔譯注〕保羅‧約瑟夫‧戈培爾（Paul Joseph Goebbels），納粹德國的宣傳部長，後來擔任第三帝國的總理。

8 Oscar Moore於'Sarajevo-Hollywood, via Cannes'中引述，*The Times*, 18 July 1992.

9 法蘭索瓦‧楚浮（François Truffaut）用這個詞彙形容阿納托爾‧里維克（Anathole Litvak）的作品。楚浮（1980），第123頁。

10 作者訪談，出處同上。

11 結算至2001年7月的數據。

12 〔譯注〕意指古典作曲家的第十號交響曲通常因作曲家過世等因素而最終未能完成，最著名的例子包括貝多芬（Ludwig van Beethoven）與馬勒（Gustav Mahler）。

13 〔譯注〕這個法文詞語指在人前肆無忌憚、專講老實話的小孩。

14 賈克·朗是法國密特朗（Mitterand）政府中備受爭議的社會主義文化部長，他本人於1982年創立世界性的「民族風」的「音樂節」（Fête de la Musique）。

15 薩伊德通常會忽略這樣的例子，他的論證都根據歷史學與文學作品。

16 作者訪談。

17 同樣的道理也適用於其他在巴黎發展的塞爾維亞與蒙特內哥羅藝術家，例如畫家呂巴·波波維奇（Ljuba Popović）與作家丹尼洛·契斯（Danilo Kiš）。

18 「民族風」大導張藝謀同樣在影展中戰績彪炳，尤其是威尼斯影展：他總共贏得兩座金獅獎、一座銀獅獎、一座金熊獎及一項奧斯卡提名。

19 柯波拉兩度贏得金棕櫚的作品分別為《對話》（The Conversation）以及獲得平手的《現代啟示錄》（Apocalypse Now）。今村昌平同樣獲得兩次金棕櫚獎，一次是《楢山節考》，一次是與另一部片共得的《鰻魚》。比利·奧古斯特（Bille August）個人「獨得」兩座金棕櫚（和庫斯杜力卡一樣）：英格瑪·柏格曼編劇的《比利小英雄》（Pelle the Conqueror）及《善意的背叛》（The Best Intentions）。奧古斯特並打敗庫斯杜力卡，獲得奧斯卡最佳外語片。

20 有趣的是，1993年的評審團成員同時包括阿巴斯與庫斯杜力卡，當年的坎城大獎第一次頒給中國導演。另外兩部「民族風」作品——《青木瓜的滋味》（The Scent of Green Papaya）與《戲夢人生》——分別獲得金攝影機與評審團獎。庫斯杜力卡於1999年擔任威尼斯評審團主席，張藝謀以《一個都不能少》二度獲得金獅獎，評審團特別獎則頒給阿巴斯的《風帶著我來》（The Wind Will Carry Us）。

21 這種特殊鏡頭最不會造成扭曲的效果，因此可以捕捉「真實」。

22 〔譯注〕原文為德文'Drang nach Osten'，意指德國昔日往東方斯拉夫民族居住地擴張的政策。

23 就這種意義而言，一部《007》電影的拍攝（至少在選擇物品／產品的層次）雖然昂貴，相對上卻比較簡單。只需要談好市場上「最好」的商品、最流行的服飾品牌、最受歡迎／暢銷的搖滾明星，再加上成為性象徵的名模，全部包裝成容易消化、誘人的形式。這聽起來比實際上容易，而要把所有這些都套進合理的劇情尤其困難，但或許這就是《007》電影之所以沒有合理劇情的原因。就某種意義而言，這個系列電影的「完整性」一開始就建立好了：我們知道龐德會贏過、引誘、打敗、奪取所有他遇到的人事物。不論對方是疑似共黨組織「幽靈」（這個名字顯然引用自馬克思《共產黨宣言》的開場白）的大壞蛋，或是某位迷人的外國女子，龐德總是能輕鬆駕馭（雙關語請多見諒）、處變不驚，就像他獨鍾的調酒方式──搖勻就好，不要攪拌。

24 作者訪談。

25 若這樣做，最後難免會落入和庸俗的塞爾維亞「渦輪式民謠」（turbo folk）歌手合作，像是蕾芭·布雷娜（Lepa Brena）或瑟加（〔譯注〕參考第二章注釋19），而她們早已為某些電影獻唱過了。

26 於電視紀錄片《南岸秀：艾米爾·庫斯杜力卡》中引述。

27 作者訪談。

28 仔細觀察葛爾加掛在房間牆上的肖像畫，會發現正是以素樸畫派風格繪成。

29 波波維奇最知名的特點是尖銳的政治表述、畫中低調的用色，以及用社會寫實主義風格諷刺地描繪政治圈人物。

30 這與「新原始人」樂手的穿著風格有關，他們故意模仿南斯拉夫外籍勞工差勁的衣著品味，或以其目標國家的語言來說，即「*Gastarbeiter*」（〔譯注〕德文，意指外籍勞工）。

31 作者訪談，2000年8月24日。

32 這部漫畫系列甚至在貝爾格勒以舞台劇版本上演。

33 庫斯杜力卡在《地下社會》於貝爾格勒首映的記者會上所說。

34 〔譯注〕參見本書引言的譯注4。

35 眼尖的觀眾可以在《爸爸出差時》片中航空展的一張飛行員快照裡看到艾米爾·庫斯杜力卡本人。隨著庫斯杜力卡的創作進展，這番緩慢的累積也從較低的科技轉向較先進的科技，從較舊的媒體到較新的媒體。《黑貓，白貓》片中的人物用閉路電視與錄影帶來炫耀，《巴爾幹龐克》裡則大量使用拍立得與數位攝影機。根據庫斯杜力卡的籌拍計畫《鼻子》（*The Nose*）來看，應該會持續處理這種所展現的科技的假「進步」。

36 伊恩·漢考克（Ian Hancock）指出，卓別林的傳記作者們（Robinson 1985: 2; McCabe 1992: 2）都不曾提到這一點，雖然卓別林本人時常扮演流浪漢與吉普賽人的角色。此外，漢考克也將畢卡索列在（隱性）吉普賽和（外顯）酒神風格的藝術家名單上。

37 若不是片中許多細節透過小螢幕會看不清楚，否則幾乎可以將這部片當成現賣的錄影帶產品。

38 庫斯杜力卡的作品中，也對「布拉格學派」做出某種程度的致意，雖然對扎法諾維奇的《占領的二十六個畫面》片中的街上場景的改編只存在於《地下社會》的完整版中。《你還記得杜莉貝爾嗎？》中的父親在某個場合中唱起《愛只有一次》的主題曲，可能是巧合。不過《流浪者之歌》有許多場景，以及《地下社會》中的河流和西瓜的場景，以及《黑貓，白貓》裡（最後）的婚禮場景，都是對《愛只有一次》片中類似場景的重新詮釋。

39 Deborah Young, 'Underground', *Variety*, 29 May 1995.

40 很有趣的是，艾克索與伊蓮的飛行嘗試指涉的是萊特（Wright）兄弟發明飛機之前的飛行裝置（亦即相關的影片）。只有瞭解早期的電影，才能懂得其中的懷舊潛力。另一方面，費·唐娜薇拿槍的橋段不一定會讓觀眾想起《我倆沒有明天》（*Bonnie and Clyde*），但她由於亂倫而終致謀害親夫、自己也犯了精神官能症，則可能遙遙呼應了《唐人街》（*Chinatown*）。指涉法國短片《紅氣球》（*The Red Balloon*）的連接夢與做夢者的紅氣球，可能是、也可能不是《亞利桑那夢遊》的美式風格的例外。《流浪者之歌》片中的改編較為低調，但一眼便能認出來：即安德烈·塔可夫斯基的《安德烈·盧布耶夫》片中的異教儀式。誰知道，或許《你還記得杜莉貝爾嗎？》片中的箴言「每天，我在各方面都有所進步」可能是指涉粉紅豹系列的《活寶》（*Pink*

Panther Strikes Again）？

41　〔譯注〕「聖女」（1945–1988）本名為哈里斯·葛倫·米爾斯泰德（Harris Glenn Milstead），他是男扮女裝的變裝皇后，被譽為約翰·華特斯的謬斯女神，曾在後者執導的十部電影中演出。

42　我們可以合理地提出一些問題，像是：庫斯杜力卡使用〈兩萬四千個吻〉這首歌，是否是由於高達——後者在《輕蔑》（*Le Mépris*）片中也用了同一首歌？達丹在《黑貓，白貓》裡落入糞坑的橋段，是否改編自帕索里尼的《十日譚》（*The Decameron*），或者可能是在諷刺《流浪者之歌》片尾，死在流動廁所裡的場面（其本身便是對高度原創、啟發後世塞爾維亞電影《當我死了變得蒼白》的改編）？

43　David Stratton, 'Black Cat, White Cat,' *Variety*, 22 September 1998.

44　André Glucksmann, Adam Gopnik於'Cinéma Disputé'中提及, *The New Yorker*, 5 February 1996。

45　Slavoj Žižek, 'Multiculturalism, or the Cultural Logic of Late Capitalism', *New Left Review*, September/October 1987.

46　杜尚·科瓦切維奇與作者訪談，出處同上。

47　戈蘭·布雷戈維奇於杜納夫電影學院的演講。

48　已經備有劇本，但尚未取得資金（資訊來自艾爾·庫斯杜力卡與作者的訪談，出處同上）。這齣劇看來就像是特別為庫斯杜力卡所寫的：主角的長鼻子同時是障礙、也是優勢（暫定片名為《鼻子》），以及《地下社會》式的矛盾語言（「你大喊時，我聽不見！」），不一而足——加上假上吊自殺、復生等儼然「確定」是庫斯杜力卡的特有主題。《賴瑞·湯普森：一名青年的悲劇》的背景在滿座的劇院裡——其中《大鼻子情聖》（*Cyrano de Bergerac*）這齣戲卻從未上演，而社會一步步走向崩解的命運，卻驚慌且不惜代價地「維護面子」；這齣劇本尖銳地諷刺了當代（塞爾維亞）的妄想。人人都假裝沒發現近在鼻子前的私人與眾人災難（特別是當主人翁具有特長的鼻子），卻沒有人捨得錯過最喜愛的澳洲肥皂劇，人人都樂此不疲（「我們的問題跟賴瑞比起來算甚麼！」）。參見科瓦切維奇（1996）。

49　Bouineau於1995: 46中引述。

50　《德里納河之橋》的規模太過龐大，動用數十名角色，時空橫跨五世紀。拍成電影想必所費不貲，但票房成績難測。相反地，杜斯妥也夫斯基大部分的作品（特別是《罪與罰》），故事都發生在一名主角的內心世界，幾乎毫無動作——這項特性也很不適合改編成電影劇情。這可能解釋了，為何很難回想起將杜斯妥也夫斯基的小說成功地搬上銀幕之作。最後是《白色旅館》，描寫精神錯亂的主角的幻想，故事講求氣氛且主要彰顯在風格的層次上：很難猜測拍成電影會呈現何等風貌。

51　庫斯杜力卡的標準特色是「說明性」的副標題（《爸爸出差時》是「一部愛情政治電影」，或《流浪者之歌》的「一則愛情故事」），但發行時卻不使用。這延伸至《地下社會》的片尾字幕（「本故事沒有結束」）與《黑貓，白貓》的片尾字幕（「圓滿大結局」）。不過，如果細查塞爾維亞電影，會發現這種「使用說明」相當常見：例如塞爾維亞電影《好哥兒們》（*Buddies*）的導演將作品冠上「一部抒情諷刺喜劇」的副標題。

52 這讓人想起流行音樂中偶爾會玩的命名遊戲，像是齊柏林飛船（Led Zeppelin）的第四張專輯名稱由圖像符號組成，或者比較近期的類似發表：「原名王子的藝人」（The Artist Formerly Known as Prince）。

53 戈蘭·布雷戈維奇：「《亞利桑那夢遊》與《地下社會》原本的構想都是喜劇，但在拍片過程中轉變方向。《亞利桑那夢遊》由戲劇性主導，反映庫斯杜力卡在美國經歷的一切——疏離、苦惱、問題。同樣地，《地下社會》起初是愛情喜劇，敘述兩男一女的親密故事，最後卻把重心讓給了歷史。那座島是最後加進去的。」

54 〔譯注〕原文為「Merhaba」，為土耳其文的招呼語。

55 完整版包含了重要的刪除段落，例如徹爾尼與馬爾科搶火車的橋段，在此也進一步發展了穆斯塔法這個人物；此外，其中也提到徹爾尼從集中營救回不少人，等等。長達三百一十二分鐘的電視版（《地下社會：導演完整版》〔*Kusturica's Complete Underground*〕）於1999年10月8日在第三十七屆紐約影展中播放。

Chapter 5

1 Jameson, 1999: 389.

2 參見Jameson 1992: 186.

3 有趣的是，坎城並不做這種區隔，而在頒獎給諸多卓越的民族風作品之際，也將金棕櫚獎頒給《教會》一片。

4 Eco 1984.

5 引用自《南岸秀：艾米爾·庫斯杜力卡》中庫斯杜力卡的說法，以及戈蘭·布雷戈維奇。「很少有導演像庫斯杜力卡這樣『大聲地』使用音樂。他片中的許多死亡場景裡，都有人在唱歌。」

6 澤格蒙特·鮑曼，由Docherty於1993: 135-6中提及。

7 引用自電視紀錄片《南岸秀：艾米爾·庫斯杜力卡》。

8 Slavoj Žižek 1997: 60-61.

9 例如，科瓦切維奇的原始劇本包含馬爾科與徹爾尼的一場槍戰，另一邊則是他們的反抗軍同志，一些旁觀者在槍戰中遭到池魚之殃而身亡。為了避免引起觀眾對主角的反感，庫斯杜力卡將槍戰改成打架。參見科瓦切維奇（1995）。「就因為我沒有大加撻伐米洛塞維奇……就代表我是他的人。這不過是我人生中持續的荒謬：一方面，我被形容為米洛塞維奇政權的寵兒……另一方面，米洛塞維奇的妻子在塞爾維亞對我大肆攻擊，因為我一直用黑色來描繪塞爾維亞的國度。假如你同時受到兩個觀點南轅北轍的陣營所攻擊……對我來說，從某個角度，那證明我走的路是對的。」（艾米爾·庫斯杜力卡，引用自電視紀錄片《南岸秀：艾米爾·庫斯杜力卡》）。

10 作者訪談。

11 參見Goulding, 1985.

12 〔譯注〕本章裡，中譯為「被解放」之處，原文皆為'liberated'，唯此處為了區隔和'emancipated'的不同，而譯為「自由的」。

13 參見Goran Gocić, 'Gypsies Sing the Blues' (www.iwpr.v54.cerbernet.co.uk/index.pl?archive/bcr/bcr_20000519_4_eng.txt).

14 Pavle Levi, 'Two Kusturicas: "Yugoslavness" from *When Father Was Away on Business* to *Underground*', 於Society for Cinema Studies Conference發表的論文, Washington, 27 May 2001.

15 〔譯注〕原文為'brutti, sporchi e cattiv',翻譯成英文為'Ugly, Dirty and Evil',典故出自1976年由義大利導演伊托‧斯柯拉（Ettore Scola）拍攝的同名電影。

16 第一個想到的例子是《意志的勝利》（*Triumph of the Will*），不過還有其他許多電影。

17 Barthes 1976: 20-22, 34; Bouineau 1995.

18 Jameson 1990: 128-9, 138.

19 例如《地下社會》中的打鬥段落。

20 〔譯注〕文學用語，指詩人的想像力享有較大的發揮空間，可以不顧一般語言規則行文，甚至可以背離事實，自由地運用時空。

21 與南斯拉夫陸軍參謀長有關的某個團體，其成員宣稱貝爾格勒著名的羅馬井通往一條環繞整個地球表面底下的地道，而裡面的負面能量就是造成塞爾維亞悲慘命運的原因。參見Ljubodrag Stojadinović, 'They Shot Down US Planes without Rockets' ('Bez raketa su obarali američke avione'), *Profil* (Belgrade) no. 13, November 1997。

22 《地下社會》是最明顯的例子，片中大部分的事件都至少重複發生兩次。

23 〔譯注〕法國導演羅伯‧布列松（Robert Bresson，1901-1999）以探討心靈、禁慾的風格聞名。

24 作者訪談。

25 馬卡維耶夫的事業或許構成了最佳例證：其影片的成就和他跟本身文化空間保持的距離成反比。

26 〔譯注〕即2004年的《生命是個奇蹟》（*Life Is A Miracle*）。

27 即使是在英美等國闖出一番事業的塞爾維亞藝術家，像是旅美音樂家穆魯佳（Muruga，本名為史提芬‧布克維奇〔Steven Bukvić〕）以及旅居澳洲的作家巴胡米爾‧翁葛納（Bahumir Wognar，本名為斯瑞騰‧波茨奇〔Sreten Božić〕），都將這番成功歸功於本地民族傳統（翁葛納即汲取了原住民傳統）。

28 是由來自塞拉耶佛的亞歷山大‧黑蒙在美國成功地推出與歷史後設小說類型相似、主題也關於相同的文化空間的文學作品（參見Hemon 2000）。

庫斯杜力卡電影作品年表

〔編按：僅列出2001年以前的作品。〕

1971

《部分的事實》（*Part of the Truth / Dio Istine*），黑白

南斯拉夫

導演	Emir Kusturica

1972

《秋天》（*Autumn / Jesen*），黑白

南斯拉夫

導演	Emir Kusturica

1978

《格爾尼卡》（*Guernica Famu*），25分鐘，黑白

捷克斯洛伐克

導演	Emir Kusturica
製作	Karel Fiala/FAMU
劇本	Pavel Sykora、Emir Kusturica，根據Antonije Isaković的小說改編
剪接	Borek Lipský、Peter Beorský
演員	Miroslav Vydlak、Bozik Prochazka、Hana Smrčková、Karel Augusta

1978

《新娘來了》（*The Brides Are Coming / Nevjeste Dolaze*），73分鐘，彩色

TV Sarajevo，南斯拉夫

導演	Emir Kusturica
劇本	Ivica Matić
演員	Milka Kokotović、Miodrag Krstović、Bogdan Diklić

1979

《鐵達尼酒吧》（*Buffet Titanic / Bife Titanik*），80分鐘，彩色

TV Sarajevo，南斯拉夫

導演	Emir Kusturica
製作	Senad Zvizdić
劇本	Jan Beran、Emir Kusturica，根據Ivo Andrić的小說改編
攝影	Vilko Filač
音樂	Zoran Simjanović
剪接	Ruža Cvingl
演員	Boro Stjepanović、Bogdan Diklić、Nada Durenska、Zaim Muzaferma

1981

《你還記得杜莉貝爾嗎？》（*Do You Remember Dolly Bell? / Sjećaš li se Dolly Bell?*），108分鐘，彩色

Sutjeska Film Sarajevo/TV Sarajevo，南斯拉夫

導演	Emir Kusturica
劇本	Abdulah Sidran、Emir Kusturica
攝影	Vilko Filač
原創音樂	Zoran Simjanović
製作	Olja Varagić
美術指導	Kemal Hrustanović
服裝設計	Ljiljana Pejčinović
化妝	Jasna Vik、Nada Veselinović
剪接	Senija Tičić
成音	Ljubomir Petek、Vahid Hamidović
演員	Slobodan Aligrudić、Mira Banjac、Ljiljana Blagojević、Nada Pani、Žika Ristić、Slavko Štimac、Boro Stjepanović、Pavle Vujisić、Mirsad Zulić、Aleksandar Zurovac、Ismet Delahmet、Mahir Imamović、Sanela Spahović、Samir Ružnić、Jasmin Čelo、Jovanka Paripović、Zakira Stjepanović、Tomislav Gelić、Fahrudin Ahmetbegović、Dragan Šuvak

1985

《爸爸出差時》（*When Father Was Away on Business / Otac na službenom Putu*），135分鐘，彩色

Forum Sarajevo，南斯拉夫

導演	Emir Kusturica
劇本	Abdulah Sidran
攝影	Vilko Filač
原創音樂	Zoran Simjanović
製作	Vera Mihić-Jolić
監製	Mirza Pašić
剪接	Andrija Zafranović
美術指導	Predrag Lukovac
服裝設計	Divna Jovanović
化妝	Šukrija Šarkić
音樂顧問	Semir Čebirić
成音	Ljubomir Petek、Hasan Vejzagić
演員	Moreno Debartolli、Miki Manojlović、Mirjana Karanović、Mustafa Nadarević、Mira Furlan、Predrag-Pepi Laković、Pavle Vujisić、Slobodan Aligrudić、Davor Dujmović、Silvija Puharić、Éva Ras、Zoran Radmilović、Aleksandar Dorčev、Emir Hadžihafisbegović、Jelena Čović、Tomislav Gelić、Amer Kapetanović、Zaim Muzaferija、Božidarka Frajt、Haris Burina、Siniša Dugarić、Milijana Zirojević、Dimitrije Vujović、Vejsil Pečanin、Jasmin Geljo、Nebojša Šurlan、Fahrudin Ahmetbegović、Aleksandar Zurovac、Mirsad Zulić

1988

《流浪者之歌》（*Time of the Gypsies / Dom za ve šanje*），138分鐘，彩色

Forum Sarajevo/TV Sarajevo，南斯拉夫

導演	Emir Kusturica
劇本	Gordan Mihić、Emir Kusturica

攝影	Vilko Filač
製作	Olja Varagić、Vera Mihić-Jolić
助理製片	Milan Martinović
監製	Mirza Pašić、Harry Saltzman
原創音樂	Goran Bregović
剪接	Andrija Zafranović
美術指導	Miljen Kljaković
服裝設計	Mirjana Ostojić
化妝	Halid Redžebašić
成音	Ivan Žakić；Srdjan Popović
音畫同步	Mladen Prebil
特效	Vlatko Miličević、Srdjan Marković
羅姆語顧問	Rajko Djurić
演員	Davor Dujmović、Bora Todorović、Ljubica Adžović、Husnija Hašimović、Sinolička Trpkova、Zabit Memedov、Elvira Sali、Mirsad Zulić、Branko Djurić、Jadranka Adžović、Irfan Jagli、Suada Karišik、Predrag Laković、Ajnur Redžepi、Sedrije Halim、Šaban Rojan、Edin Rizvanović、Marjeta Gregorac、Boris Juh、Ibro Zulić、Advija Redžepi、Emir Cerin、Julijana Demirović、Nazifa Ahmetović、Albert Mumutović

1993

《亞利桑那夢遊》（*Arizona Dream*），136分鐘，彩色
Constellation/UGC/Hachette/Premičre/Canal+/CNC，法國

導演	Emir Kusturica
故事	Emir Kusturica、David Atkins
劇本	David Atkins
攝影	Vilko Filač
製作	Richard Brick
聯合製作	Paul R. Gurian
監製	Yves Marmion、Claudie Ossard
原創音樂	Goran Bregović

剪接	Andrija Zafranović
美術指導	Miljen 'Kreka' Kljaković
服裝設計	Jill M. Ohanneson
化妝	Karoly Balazs
特效	Max W. Anderson
視覺特效	Ken Estes
成音	Vincent Arnardi
演員	Johnny Depp、Jerry Lewis、Faye Dunaway、Lili Taylor、Vincent Gallo、Paulina Porizkova、Michael J. Pollard、Candyce Mason、Alexia Rane、Polly Noonan、Ann Schulman、Patricia O'Grady、James R. Wilson、Eric Polczwartek、Kim Keo、James P. Marshall、Vincent Tocktuo、Jackson Douglas、Tricia Leigh Fisher、Michael S. John、Santos Romero、David Rodriguez、Juan Urrea、José Luis Ávila、Sergio Hlarmendaris、Frank Turley、Manuel Rodríguez、Manuel Ruiz、Narciso Dominguez、Benjamin S. Gonzales、Serafino Flores、Cayetano Acosta、Miguel Moreno、Raphael Salcido、Chanaia Rodriguez

1995

《地下社會》／《從前有一個國家》（*Underground/Once Upon a Time There Was a Country*）／（*Podzemlje/Bila Jednom Jedna Zemlja*），165分鐘，彩色

CiBy 2000/Pandora Film/Novofilm，法國/德國/匈牙利

導演	Emir Kusturica
故事	Dušan Kovačević
劇本	Dušan Kovačević、Emir Kusturica
攝影	Vilko Filač
助理製片	Karl Baumgartner、Maksa Ćatović
監製	Pierre Spengler
原創音樂	Goran Bregović

剪接	Branka Čeperac
美術指導	Miljen Kreka Kljaković
藝術指導	Branimir Babić、Vlastimir Gavrik、Vladislav Lasić
布景設計	Aleksandar Denić
服裝設計	Nebojša Lipanović
化妝	Josef Lojik
特效	Alison O'Brien
視效製作	Petar Živković
數位特效設計	Paddy Eason
成音	Marko Rodić
演員	Miki Manojlović、Lazar Ristovski、Mirjana Joković、Slavko Štimac、Ernst Stötzner、Srdjan Todorović、Mirjana Karanović、Milena Pavlović、Danilo 'Bata' Stojković、Bora Todorović、Davor Dujmović、Dr. Nele Karajlić、Branislav Lečić、Dragan Nikolić、Erol Kadić、Pedrag Zagorac、Hark Bohm、Petar Kralj、Emir Kusturica、Pierre Spengler、Branko Cvejić、Josif Tatić、Zdena Hurtečáková、Tanja Kecman、Albena Stavreva、Elizabeta Djorevska、Péter Mountain、Mirsad Tuka、Batica Nikalić、Desa Biogradlija、Boro Stjepanović、Zoran Miljkovic、Dušan Rokvić、Radovan Marković、Miodrag Djordjević、Ljiljana Jovanović、Danica Zdravić、Stojan Sotirov、Orkestar Slobodana Salijevića、Orkestar Bobana Markovića、Čarli

1996

《一隻鳥生命中的七天》（*Seven Days in the Life of a Bird/Sept jours dans la vie d'un oiseau*），紀錄片
France 2 TV，法國
導演	Emir Kusturica

1998

《黑貓，白貓》（*Black Cat, White Cat/Crna Mačka, Beli Mačor*），130

分鐘，彩色

CiBy 2000/Pandora Film/Komuna/France 2 Cinema，法國/德國/南斯拉夫

導演	Emir Kusturica
劇本	Gordan Mihić、Emir Kusturica
攝影	Thierry Arbogast
其他攝影	Michel Amathieu
製作	Karl Baumgartner
監製	Maksa Ćatović
助理製作	Marina Girard
原創音樂	Vojislav Aralica、Dr. Nele Karajlić、Dejan Sparavalo
剪接與成音	Svetolik-Mića Zajc
美術指導	Milenko Jeremić
服裝設計	Nebojša Lipanović
化妝	Mirjana Stevović
錄音師	Nenad Vukadinović
混音師	François Groult、Bruno Tarrière
演員	Bajram Severdžan、Srdjan Todorović、Branka Katić、Florijan Ajdini、Ljubica Adžović、Zabit Memedov、Sabri Sulejmani、Jašar Destani、Stojan Sotirov、Predrag 'Pepi' Laković、Predrag 'Miki' Manojlović、Salija Ibraimova、Zdena Hurtečáková、Adnan Bekir、Irfan Jagli、Akim Džemaili、Šećo Ćerimi、Safet Denaj、Nebojša Krstajić、Jelena Jovičić、Vesna Ristanović、Natalija Bibić、Desanka Kostić、Minaza Alijević、Javorka Asanović、Nena Kostić、Rifat Sulejmani、Željko Stefanović、Dejan Sparavalo、Braća Teofilovići

2001

《巴爾幹龐克》（Super 8 Stories），90分鐘，彩色與黑白

Pandora Film/Orfeo Films/Fandango，德國/義大利

導演	Emir Kusturica
原創音樂	The No Smoking Orchestra
攝影	Michael Amathieu、Chico De Luigi、Petar Popović、

	Gianenrico 'Gogo' Bianchi、Gerd Breiter、Frédéric Burgue、Pascel Caubère、Raimond Goebel、Thorsten Königs、Ratko Kušić、Emir Kusturica、Dragan Radivojević Lav、Stephan Schmidt、Darko Vučić
監製	Karl Baumgartner、Christoph Friedel、Domenico Proccaci、Emir Kusturica、Andrea Gambetta
製作	Carlo Cresto-Dina、Raimond Goebel
剪接與成音	Svetolik 'Mića' Zajc
助理剪接	Branislav Krstić
混音師	Bruno Tarrière
錄音師	Didier Burel、Marton Jankov、Maricetta Lombardo、Nenad Vukadinović、Frank Zintner
化妝	Marinela Spasenović
服裝設計	Aleksandra Kesnikov
執行製片	Darija Stefanović
大型拍立得劇照	Chico De Luigi、Jan Hnizdo
演員	Stribor Kusturica、Zoran Marjanović、Goran Markovski、Nenad Gajin、Emir Kusturica、Dražen Janković、Aleksandar Balaban、Nenad Petrović、Zoran Milošević、Dejan Sparavalo、Dr. Nele Karajlić、Dragan Radivojević Lav、Svetislav Živković 'Cakija'、Luka Sparavolo、Gorica Popović、Joe Strummer

關於本書的其他影視作品表

（不曾在英語系國家發行的作品以＊號標示，且英文片名由作者自行翻譯。除了特別標明為紀錄片、電視影集或短片的作品之外，均為劇情長片）

《純真年代》（*The Age of Innocence*）（Martin Scorsese，美國，1993）

《超級好公民》（*All My Good Countrymen/Vischni dobrí rodáci*）（Vojtech Jasny，捷克斯洛維克，1968）

《法國小館兒》（*'Allo, 'Allo*）（電視影集，英國，1984-1992）

《爵士春秋》（*All That Jazz*）（Bob Fosse，美國，1979）

＊《宛如塞爾維亞人》（*Almost Serbs/Skoro Srbi*）（紀錄片，Lazar Stojanović，南斯拉夫，1998）

《阿瑪珂德》（*Amarcord*）（Federico Fellini，法國／義大利，1974）

《美國心玫瑰情》（*American Beauty*）（Sam Mendes，美國，1999）

《美國吉普賽：永遠的異鄉人》（*American Gypsy: A Stranger in Everybody's Land*）（紀錄片，Jasmine Dellal，美國，1999）

《安德烈‧盧布耶夫》（*Andrei Rublev*）（Andrei Tarkovsky，蘇聯，1969）

《日子漸漸過去》（*...And the Days Are Passing/Zemaljski dani teku*）（Goran Paskaljević，南斯拉夫，1979）

《現代啟示錄》（*Apocalypse Now*）（Francis Ford Coppola，美國，1979）

《灰燼與鑽石》（*Ashes and Diamonds/Pipiól i diament*）（Andrzej Wajda，波蘭，1958）

《鼠輩的覺醒》（*Awakening of the Rats/Budjenje pacova*）（Živojin Pavlović，南斯拉夫，1967）

《娃娃新娘》（*Baby Doll*）（Elia Kazan，美國，1956）

《五號戰星》（*Babylon 5*）（電視影集，美國，1994-1998）

《巴爾幹快車》（*Balkan Express/Balkan ekspres*）（Branko Baletić，南斯拉夫，1983）

《楢山節考》（*The Ballad of Narayama/Narayama Bushi-Ko*）（今村昌平，日本，1983）

《夜夜買醉的男人》（*Barfly*）（Barbet Schroeder，美國，1987）

《百萬雄獅滿江紅》（*The Battle of Neretva/Bitka na Neretvi*）（Veljko Bulajić，南斯拉夫／義大利／西德／英國，1969）

《科索沃戰役》（*The Battle of Kosovo/Boj na Kosovu*）（*Zdravko Šotra*，南斯拉夫，1989）

《河灣羅曼史》（*Bayou Romance*）（Alan Myerson，美國，1982）

《善意的背叛》（*The Best Intentions/Den Goda viljan*）（Bille August，瑞典／德國／英國／義大利／法國／丹麥／芬蘭／挪威／冰島，1992）

《騙子》（*Il Bidone*）（Federico Fellini，法國／義大利，1955）

《白樺樹》（*Birch Tree/Breza*）（Ante Babaja，南斯拉夫，1967）

《鑰匙孔的愛》（*Bitter Moon*）（Roman Polanski，法國／英國，1992）

《彩色的黑白》（*Black and White in Colour/Cernobílá v barve*）（Mira Erdevički，捷克／英國，1999）

《黑彼得》（*Black Peter/Cerný Petr*）（Miloš Forman，捷克斯洛伐克，1963）

《黑袍》（*Black Robe*）（Bruce Beresford，加拿大／澳洲，1991）

《魔法電波》（*Blast from the Past*）（Hugh Wilson，美國，1999）

《血婚》（*Blood Wedding/Bodas de sangre*）（Carlos Saura，西班牙，1981）

*《雅瑟諾瓦血淚史》（*Blood and Ashes of Jasenovac/Krv i pepeo Jasenovca*）（紀錄片，Lordan Zafranović，南斯拉夫，1983）

《煙的蔓延》（*Blue in the Face*）（Paul Auster／王穎，美國，1995）

《藍月》（*Blue Moon*）（Brian Garton，美國，1998）

《我倆沒有明天》（*Bonnie and Clyde*）（Arthur Penn，美國，1967）

《好哥兒們》（*Buddies/Ortaci*）（Dragoslav Lazić，南斯拉夫，1986）

《烈日灼身》（*Burnt by the Sun/Utomlyonnye solntsem*）（Nikita Mikhalkov，法國/俄羅斯，1994）

《蕩婦卡門》（*Carmen*）（Carlos Saura，西班牙，1983）

《魔女嘉莉》（*Carrie*）（Brian De Palma，美國，1976）

《皇家夜總會》（*Casino Royale*）（Val Guest/Kenneth Hughes/John Huston/Joseph Mcgrath/Robert Parrish，英國，1967）

《唐人街》（*Chinatown*）（Roman Polanski，美國，1974）

《濃情巧克力》（*Chocolat*）（Lasse Hallström，英國／美國，2000）

《新天堂樂園》（*Cinema Paradiso/Nuovo Cinema Paradiso*）（Giuseppe Tornatore，義大利/法國，1988）

《大國民》（*Citizen Kane*）（Orson Welles，美國，1941）

《歡喜城》（*City of Joy*）（Roland Joffé，法國／英國／美國，1992）

《發條橘子》（*A Clockwork Orange*）（Stanley Kubrick，英國，1971）

《嚴密監視的列車》（*Closely Observed Trains/Ostre sledované vlaky*）（Jiří Menzel，捷克斯洛伐克，1966）

《對話》（*The Conversation*）（Francis Ford Coppola，美國，1974）

《改變塞爾維亞的罪行》（*The Crime That Changed Serbia/Vidimo se u čitulji*）（紀錄片，Janko Baljak，南斯拉夫，1995）

《與狼共舞》（*Dances With Wolves*）（Kevin Costner，美國，1990）

《十日譚》（*The Decameron/Il Decameron*）（Pier Paolo Pasolini，義大利，1970）

《越戰獵鹿人》（*The Deer Hunter*）（Michael Cimino，美國，1978）

《黑店狂想曲》（*Delicatessen*）（Marc Caro/Jean-Pierre Jeunet，法國，1991）

《死亡與苦行僧》（*Death and the Dervish/Derviš i smrt*）（Zdravko Velimirović，南斯拉夫，1974）

《大盜龍虎榜》（*Dillinger*）（John Milius，美國，1973）

《歌劇紅伶》（*Diva*）（Jean-Jacques Beineix，法國，1991）

《愛上火車的狗》（*The Dog Who Loved Trains/Pas koji je voleo vozove*）（Goran Paskaljević，南斯拉夫，1977）

《愛之夢》（*Dream of Love*）（Fred Niblo，美國，1928）

《鰻魚》（*The Eel/Unagi*）（今村昌平，日本，1997）

《第八日》（*The Eighth Day/Le Huitème jour*）（Jaco Van Dormael，法國／比利時，1996）

《1968年困惑的夏天》（*The Elusive Summer of '68/Varljivo leto '68*）（Goran Paskaljević，南斯拉夫，1984）

《塞爾維亞的吉普賽婚禮》（*En Serbie: Un mariage chez les Tziganes*）（導演未詳，法國，1911）

《歐洲夜風情》（*Europe by Night/Europa di notte*）（Alessandro Blasetti，義大利/法國，1959）

《我父我主》（*Father and Master/Padre padrone*）（Paolo & Vittorio Taviani，義大利，1977）

《第五元素》（*The Fifth Element*）（Luc Besson，法國／美國，1997）

《佛朗明哥》（*Flamenco*）（Carlos Saura，西班牙，1995）

《黃昏雙鏢客》（*For a Few Dollars More/Per qualche dollaro in più*）（Sergio Leone，義大利／西班牙／西德／摩納哥，1965）

《阿甘正傳》（*Forrest Gump*）（Robert Zemeckis，美國，1996）

《愛在星空下》（*Frankie Starlight*）（Michael Lindsay-Hogg，愛爾蘭／英國，1995）

《天生笑匠》（*Funny Bones*）（Peter Chelsom，美國，1995）

《過客》（*Gadjo Djilo*）（Tony Gatlif，法國，1997）

*《聚集地》（*The Gathering Place/Sabirni centar*）（Goran Marković，南斯拉夫，1988）

《印第安傳奇》（*Geronimo: An American Legend*）（Walter Hill，美國，1993）

《教父》（*The Godfather*）（Francis Ford Coppola，美國，1972）

《教父第二集》（*The Godfather: Part II*）（Francis Ford Coppola，美國，1974）

《女狐》（*Gone To Earth*）（Michael Powell，英國，1950）

《守護天使》（*Guardian Angel/Andjeo čuvar*）（Goran Paskaljević，南斯拉夫，1987）

*《吉普賽人》（*Gypsies/Cigani*）（紀錄片，Milenko Štrbac，南斯拉夫，1958）

《一吻棄江山》（*Gypsy and the Gentleman*）（Joseph Losey，英國，1958）

《消失空中的吉普賽營地》（*The Gypsy Camp Vanishes into the Blue/Tabor uhodit v nebo*）（Emil Lotyanu，蘇聯，1976）

《吉普賽憤怒》（*Gypsy Fury/Singoalla*）（Christian-Jacque，法國／瑞典，1949）

《吉普賽魔法》（*Gypsy Magic*）（Stole Popov，馬其頓共和國，1997）

《吊人索》（*Hang 'Em High*）（Ted Post，美國，1967）

《新年快樂》（*Happy New '49/Srećna Nova '49*）（Stole Popov，南斯拉夫，1986）

《無情荒地有琴天》（*Hilary and Jackie*）（Anand Tucker，英國，1998）

《聖嬰》（*The Holy Innocents/Los Santos inocentes*）（Mario Camus，西班牙，1984）

《金錢帝國》（*The Hudsucker Proxy*）（Joel Coen，英國／美國，1994）

《我還見過快樂的吉普賽人》（*I Even Met Happy Gypsies/Skupljači perja*）
（Aleksandar Petrović，南斯拉夫，1967）

《假如》（*If...*）（Lindsay Anderson，英國，1968）

《驚爆內幕》（*The Insider*）（Michael Mann，美國，1999）

《IP5迷幻公路》（*IP5: The Island of Pachyderms*）（Jean-Jacques Beineix，法國，1992）

《紫苑草》（*Ironweed*）（Hector Babenco，美國，1987）

《潔西》（*Jassy*）（Bernard Knowles，英國，1947）

《總統的秘密情人》（*Jefferson in Paris*）（James Ivory，美國／英國，1995）

《殺戮戰場》（*The Killing Fields*）（Roland Joffé，英國，1984）

《喜劇之王》（*The King of Comedy*）（Martin Scorsese，美國，1983）

《庫篤茨》（*Kuduz*）（Ademir Kenović，南斯拉夫，1989）

《大地英豪》（*The Last of the Mohicans*）（Michael Mann，美國，1992）

《布紐爾的一生》（*The Life and Times of Don Luis Buñuel*）（紀錄片，Anthony Wall，英國，1984）

《人生多美麗》（*Life Is Beautiful/Život je lep*）（Boro Drašković，南斯拉夫，1985）

《電話接線生的悲劇》（*Love Affair, or The Case of the Missing Switchboard Operator/Ljubavni slučaj ili tragedija službenice P.T.T.*）（Dušan Makavejev，南斯拉夫，1967）

《金髮女郎之戀》（*Loves of a Blonde/Lásky jendé plavovlásky*）（Miloš Forman，捷克斯洛伐克，1965）

《殘月離魂記》（*Madonna of the Seven Moons*）（Arthur Crabtree，英國，1944）

《鐵人》（*Man of Iron/Czlowiek z zelaza*）（Andrzej Wajda，波蘭，1981）

《男人非鳥》（*Man Is Not a Bird/Čovek nije tica*）（Dušan Makavejev，南斯拉夫，1965）

《縱情四海》（*The Man Who Cried*）（Sally Potter，英國/法國，2000）

*《馬拉松跑者邁向勝利的一圈》（*Marathon Men Are Running a Victory Lap/Maratonci trče počasni krug*）（Slobodan Šijan，南斯拉夫，1982）

《輕蔑》（*Le Mépris*）（Jean-Luc Godard，法國／義大利，1963）

《大都會》（*Metropolis*）（Fritz Lang，德國，1927）

《慈航普渡》（*Miracle in Milan/Miracolo a Milano*）（Vittorio De Sica，義大利，1951）

《鏡子》（*The Mirror/Zerkalo*）（Andrei Tarkovsky，蘇聯，1975）

《失踪》（*Missing*）（Costa-Gavras，美國，1982）

《教會》（*The Mission*）（Roland Joffé，英國，1986）

《鼴鼠》（*The Mole/El Topo*）（Alejandro Jodorowsky，墨西哥，1971）

《南國先生》（*Montenegro - Or Pigs and Pearls*）（Dušan Makavejev，瑞典／英國，1981）

*《我的祖國》（*My Country/Moja domovina*）（短片，Miloš Radović，南斯拉夫，1997）

《天真的人》（*A Naïve One/Naivko*）（Jovan Živanović，南斯拉夫，1975）

《北方的南努克》（*Nanook of the North*）（Robert J. Flaherty，美國，1922）

《娜塞琳》（*Nazarín*）（Luis Buñuel，墨西哥，1958）

《霹靂煞》（*Nikita*）（Luc Besson，法國／義大利，1990）

《北西北》（*North by Northwest*）（Alfred Hitchcock，美國，1959）

《一個都不能少》（*Not One Less*）（張藝謀，中國，1999）

*《占領的二十六個畫面》（*The Occupation in 26 Pictures/Okupacija u 26 slika*）（Lordan Zafranović，南斯拉夫，1978）

《被遺忘的人》（*Los Olvidados*）（Luis Buñuel，墨西哥，1950）

《告別塔可夫斯基》（*One Day in the Life of Andrei Arsenevich/Une Journée d'Andrei Arsenevitch*）（紀錄片，Chris Marker，法國，1999）

《比利小英雄》（*Pelle the Conqueror/Pelle Erobreren*）（Bille August，丹麥／瑞典，1987）

《舊愛新歡一家親》（*The Perez Family*）（Mira Nair，美國，1995）

《完美的圓圈》（*The Perfect Circle/Savršeni krug*）（Ademir Kenović，波士尼亞／法國，1996）

《活寶》（*The Pink Panther Strikes Again*）（Blake Edwards，英國，1976）

《街童日記》（*Pixote/Pixote: A lei do maisfraco*）（Hector Babenco，巴西，1981）

《塑料耶穌》（*Plastic Jesus/Plastični Isus*）（Lazar Stojanović，南斯拉夫，1971）

《錦繡山河一把火》（*Pretty Village, Pretty Flame/Lepa sela lepo gore*）（Srdjan Dragojević，南斯拉夫，1996）

《王子》（*The Princes/Les Princes*）（Tony Gatlif，法國，1983）

《諾言》（*The Promise/Das Versprechen*）（Margarethe Von Trotta，德國／法國／瑞士，1994）

《戲夢人生》（*The Puppetmaster*）（侯孝賢，台灣，1993）

《蠻牛》（*Raging Bull*）（Martin Scorsese，美國，1980）

《紅氣球》（*The Red Balloon/Le Ballon rouge*）（短片，Albert Lamorisse，法國，1956）

《天狐入侵》（*Red Dawn*）（John Millius，美國，1984）

《懺悔》（*Repentance/Monanieba*）（Tengiz Abuladze，蘇聯，1987）

*《喧嘩的悲劇》（*A Roaring Tragedy/Urnebesna tragedija*）（Goran Marković，保加利亞/法國，1995）

《雷恩的女兒》（*Ryan's Daughter*）（David Lean，英國，1970）

*《神聖的沙》（*The Sacred Sand/Sveti pesak*）（Miroslav Antić，南斯拉夫，1968）

《早安孟買》（*Salaam, Bombay!*）（Mira Nair，法國／英國／印度，1988）

《突破煉獄》（*Salvador*）（Oliver Stone，美國，1986）

《聖血》（*Santa Sangre*）（Alejandro Jodorowsky，墨西哥／義大利，1989）

《週末夜現場》（*Saturday Night Live*）（電視節目，美國，1975至今）

《戰地傷痕》（*Savior*）（Predrag Antonijević，美國，1998）

*《榲桲的香味》（*A Scent of Quince/Miris dunja*）（Mirza Idrizović，南斯拉夫，1982）

《青木瓜的滋味》（*The Scent of Green Papaya/Mui du du xanh*）（陳英雄，法國／越南，1993）

《祕密成分》（*Secret Ingredient/Tajna manastirske rakije*）（Slobodan Šijan，南斯拉夫，1989）

《英雄本色》（*The Shootist*）（Don Siegel，美國，1976）

《斯拉維卡》（*Slavika*）（Vjekoslav Afrić，南斯拉夫，1947）

《煙》（*Smoke*）（王穎，美國，1995）

《別人的美國》（*Someone Else's America*）（Goran Paskaljević，法國／英國／德國／希臘，1995）

《南岸秀：艾米爾‧庫斯杜力卡》（*The South Bank Show: Emir Kusturica*）
（紀錄片，Gerald Fox，英國，2000）

《特殊教養》（*The Special Upbringing/Specijalno vaspitanje*）（Goran Marković，南斯拉夫，1977）

《秋菊打官司》（*The Story of Qiu Ju*）（張藝謀，中國／香港，1992）

《大路》（*La Strada*）（Federico Fellini，義大利，1954）

《狠將奇兵》（*Streets of Fire*）（Walter Hill，美國，1984）

*《超現實排行榜》（*Surrealist's Top-List/Top lista nadrealista*）（電視節目，Miroslav Mandić，南斯拉夫，1984-1991）

《蘇捷斯卡戰役》（*Sutjeska*）（Stipe Delić，南斯拉夫，1973）

《甜蜜電影》（*Sweet Movie*）（Dušan Makavejev，加拿大/法國/西德，1974）

《逃家》（*Taking Off*）（Miloš Forman，美國，1971）

《探戈與金錢》（*Tango & Cash*）（Andrei Konchalovsky，美國，1989）

《孤注一擲》（*They Shoot Horses, Don't They?*）（Sydney Pollack，美國，1969）

《黑獄亡魂》（*The Third Man*）（Carol Reed，英國，1949）

《七月十三日》（*13 July/13 jul*）（Radomir Šaranović，南斯拉夫，1982）

《搖滾萬萬歲》（*This Is Spinal Tap*）（Rob Reiner，美國，1984）

《木屐樹》（*The Tree of the Wooden Clogs/L'Albero degli zoccoli*）（Ermanno Olmi，義大利，1978）

《意志的勝利》（*Triumph of the Will/Triumph Des Willens*）（Leni Riefenstahl，德國，1934）

《夕陽輓歌》（*Twilight Time/Suton*）（Goran Paskaljević，美國／南斯拉夫，1983）

《2001太空漫遊》（*2001: A Space Odyssey*）（Stanley Kubrick，英國／美國，1968）

《醜陋、汙穢、邪惡》（*Ugly, Dirty and Bad/Brutti sporchi e cattivi*）（Ettore Scola，義大利，1976）

《尤里西斯生命之旅》（*Ulysses' Gaze/To Vlemma Tou Odyssea*）（Theo Angelopoulos，希臘／法國／義大利，1995）

《風燭淚》（*Umberto D.*）（Vittorio De Sica，義大利，1952）

《大河之歌》（*The Unvanquished/Aparajito*）（Satyajit Ray，印度，1956）

《流浪者》（*The Vagabond*）（短片，Charles Chaplin，美國，1916）

*《華特保衛塞拉耶佛》（*Walter Defends Sarajevo/Valter brani Sarajevo*）（Hajrudin Krvavac，南斯拉夫，1972）

《生之旅》（*The Way/Yol*）（Serif Gören/Yilmaz Güney，瑞士／土耳其，1982）

《歡迎到塞拉耶佛》（*Welcome To Sarajevo*）（Michael Winterbottom，美國／英國，1997）

《戀戀情深》（*What's Eating Gilbert Grape?*）（Lasse Hallström，美國，1993）

《當我死了變得蒼白》（*When I'm Dead and White/Kad budem mɪtav i beo*）（Živojin Pavlović，南斯拉夫，1967）

《誰在那兒唱歌？》（*Who Sings Over There?/Ko to tamo peva*）（Slobodan Šijan，南斯拉夫，1980）

《雪地裡的情人》（*The Widow of Saint-Pierre/La Veuve de Saint-Pierre*）（Patrice Leconte，法國／加拿大，2000）

《風帶著我來》（*The Wind Will Carry Us/Bad ma ra khahad bord*）（Abbas Kiarostami，伊朗，1999）

《證人》（*Witness/A Tan*）（Pter Bacs，匈牙利，1969）

《綠野仙蹤》（*The Wizard of Oz*）（Victor Fleming，美國，1939）

*《風景中的女人》（*A Woman With Landscape/Žena s krajolikom*）（Ivica Matić，南斯拉夫，1989）

《那年傷口特別多》（*The Wounds*）（Srdjan Dragojević，德國／南斯拉夫，1998）

《W.R.：高潮的祕密》（*W.R.: Mysteries of the Organism/W.R. - Misterije organizma*）（Dušan Makavejev，南斯拉夫／西德，1971）

《小武》（*Xiao Wu*）（賈樟柯，中國，1997）

《愛只有一次》（*You Love Only Once/Samo jednom se ljubi*）（Rajko Grlić，南斯拉夫，1981）

參考書目

Andrić, Ivo（1977）*The Bridge On The Drina*. Chicago: The University of Chicago Press.

＿＿ *Bife Titanik* in: Andriſ, 1967.

＿＿（1967）*Nemirna godina, Pripovetke*, Belgrade, Zagreb, Sarajevo and Ljubljana: Prosveta/Mladost/Svjetlost/Državna založba Slovenije.

Asturias, Miguel Ángel（1974）*Men of Maize*. New York: Delacorte Press.

Barrie, James Matthew （c. 1891）*The Little Minister*. Chicago: W. B. Conkey.

Barthes, Roland（1976）*The Pleasure of the Text*. London: Jonathan Cape.

＿＿（1977）*Roland Barthes*. London: Macmillan.

＿＿（1993）*Mythologies*. London: Vintage.

Basham, Arthur Llewellyn（1954）*The Wonder That Was India*. London: Sidgwick & Jackson.

Baudrillard, Jean（1993）*Symbolic Exchange And Death*. London: Sage.

Berger, John（1985）*Ways Of Seeing*. London: BBC and Penguin.

Bergman, Ingmar（1988）*His Autobiography: The Magic Lantern*. London: Penguin.

Boni, Stefano *et al.*（ed.）（1999）*Emir Kusturica*. Torino : Paravia Scriptorum.

Bouineau, Jean-Marc, *Le petit livre de Emir Kusturica* [引用自: Kalekom/Le Mrak edition, Belgrade 1995].

Buñuel, Luis（1984）*My Last Breath*. London: Jonathan Cape.

Cabrera Infante, Guillermo（1986）*Holy Smoke*. London: Faber & Faber.

Conrad, Joseph（1984）*Nostromo*. Oxford: Oxford University Press.

Davičo, Oskar（1974）*Pesma*. Belgrade: Nolit.

Docherty, Thomas（ed.）（1993）*Postmodernism: A Reader*. New York: Columbia University Press.

Dostoyevsky, Fyodor（1994）*Crime and Punishment*. New York: Bantam Books.

Eco, Umberto（1984）*The Role Of The Reader, Explorations In The Semiotics Of Texts*. Bloomington: Indiana University Press.

Fleming, Ian (James Bond novel serial) various titles/publishers 1962-1989

Florevsky, Georgy (1983) *Puti Russkogo Bogoslovia*. Paris: YMCA Press.

Frye, Northrop (1990) *Anatomy of Criticism, Four Essays*. London: Penguin.

García Márquez, Gabriel (1970) *One Hundred Years of Solitude*. London: Jonathan Cape.

Goulding, Daniel J (1985) *Liberated Cinema: The Yugoslav Experience*. Bloomington: Indiana University Press.

Grossman, Vasily (1986) *Life and Fate*. London: Flamingo.

Hemon, Aleksandar (2000) *The Question Of Bruno*. London: Picador.

Holloway, Rolland (1996) Goran Paskaljević: Human Tragicomedy, 41 Semana Internacional de Cine Valladolid 1996/Centar Film/Prizma, Valladolid/ Beograd/Kragujevac 1996.

Huntington, Samuel P. (1998) *The Clash Of Civilizations And The Remaking Of World Order*. London: Simon & Schuster.

Jameson, Fredric (1990) *Signatures of the Visible*. London: Routledge.

_____ (1999) *Postmodernism, Or, The Cultural Logic Of Late Capitalism*. London: Verso.

Jarry, Alfred (Simon Watson Taylor, ed.) *The Ubu Plays* (*Ubu Roi, etc*) London 1993: Methuen Drama.

Jergović, Miljenko (1998) *Naci bonton*. Zagreb: Duireux.

King, Steven (writing as Richard Bachman) (1989) *Thinner*. London: Hodder and Stoughton.

Klein, Richard (1993) *Cigarettes Are Sublime*. Durham and London : Duke University Press.

Kosanović, Dejan (1985) *Počeci kinematografije na tlu Jugoslavije 1806-1918*. Belgrade: Institut za film.

Kovačević, Dušan (1983) *Drame*. Belgrade: BIGZ.

_____*Balkanski špijun* in: Kovačević, 1983.

_____ (1990) *Profesionalac /Tužna komedija, po Luki*. Belgrade: Književne novine .

_____ (1995) *Bila jednom jedna zemlja*. Belgrade : Vreme Knjige.

_____ (1996) *Lari Tompson – Tragedija jedne mladosti/Show Must Go On*. Belgrade : Vreme Knjige.

_____ （1997） *The Gathering Place*. London: Samuel French.

_____ （1997） *A Roaring Tragedy*. London: Samuel French.

Maclean, Fitzroy （1957） *The Heretic: The Life And Times Of Josip Broz-Tito*. New York: Harper & Brothers Publishers.

Malaparte, Curzio （1944） *Kaputt*. Napoli : Cassella Editore.

Maltin, Leonard （1991） *TV Movies and Video Guide*. New York : Signet.

Marx, Karl and Engels, Friedrich （1996） *The Communist Manifesto*. London: Junius.

McCabe, John （1992） *Charlie Chaplin*. London: Robson.

McRobbie, Angela （1996） *Postmodernism And Popular Culture*. London: Routledge.

Mérimée, Prosper （1989） *Carmen And Other Stories*. Oxford: Oxford University Press.

Nicholson, Michael （1993） *Natasha's Story*. London: Macmillan.

Nietzsche, Friedrich （1993） *The Birth of Tragedy, Out of the Spirit of Music*. London: Penguin.

Peterlić, Ante （ed.） （1986） *Filmska Enciklopedija*. Zagreb. Jugoslovenski leksikografski zavod Miroslav Krleža.

Petrović, Aleksandar （1988） *Novi film 'Crni film' II 1965-1970*. Belgrade: Naučna knjiga.

Robinson, David （1985） *Chaplin, His Life And Art*. London: Collins.

Rostand, Edmond （1981） *Cyrano de Bergerac*. New York: Bantam Books.

Rulfo, Juan （1959） *Pedro Paramo: a Novel of Mexico*. London: Calder.

Said, Edward W. （1991） *Orientalism*. London: Penguin Books.

_____ （1993） *Culture & Imperialism*. London: Vintage.

Selimović, Meša （1996） *Death And The Dervish*. Evanston: Northwestern University Press.

Shakespeare, William （1984） *Hamlet*. London: Collins.

Smith, Verity （1997） *Encyclopedia of Latin American Literature*. London : Fitzroy Dearborn Publishers.

Stewart, Michael （1997） *Time Of The Gypsies*. Oxford: Westview Press.

Strindberg, August （1986） *The Father*. London: Methuen.

Škaljić, Abdulah （1979） *Turcizmi u srpskohrvatskom jeziku*. Sarajevo:

Svjetlost.

Targat, François le（1987）*Marc Chagall*. London: Academy Editions.

Thomas, D. M.（1985）*The White Hotel*. London: Penguin.

Todorova, Maria（1997）*Imagining The Balkans*. Oxford : Oxford University Press.

Tolstoy, Leo（1997）*War and Peace*. London: Penguin.

Truffaut, François（1980）*The Films In My Life*. London: Allen Lane.

Voltaire（1997）*Candide*. London: Penguin.

Žižek, Slavoj（1999）*The Ticklish Subject*. London: Verso.

_____（1997）*The Plague of Fantasies*. London: Verso.

時周文化讀者意見卡

非常感謝您購買世界名導系列書籍，麻煩您填好問卷寄回（免貼郵票），
本公司將不定期寄給您最新出版資訊與優惠活動。

書名：解構庫斯杜力卡

序號：Directors' Cuts 04

姓名：＿＿＿＿＿＿＿＿ 性別：＿＿＿ 出生日期：＿＿＿＿年＿＿＿月＿＿＿日

地址：＿＿＿＿＿＿＿＿＿＿＿＿＿＿＿＿＿＿＿＿＿＿＿＿＿＿＿＿＿＿＿＿

Email：＿＿＿＿＿＿＿＿＿＿＿＿＿＿＿＿＿＿＿＿＿＿＿＿＿＿＿＿＿

＿＿＿＿ 學歷：1.小學 2.國中 3.高中（職）4.大專 5.研究所以上

＿＿＿＿ 職業：1.學生 2.公務、軍警 3.家管 4.服務業 5.金融業 6.製造業7.資訊業

　　　　 8.大眾傳播9.自由業 10.農漁牧業 11.其他＿＿＿＿＿＿＿＿

＿＿＿＿ 購書地點：1.書店 2.書展 3.書報攤 4.郵購 5.贈閱 6.其他＿＿＿＿＿＿＿＿

您從何處獲知本書：

＿＿＿＿1.書店 2.報紙或雜誌廣告 3.報紙或雜誌專欄 4.親友介紹 5. 其他＿＿＿＿

您會購買本書的最大動機是（可複選）：

＿＿＿＿1.封面漂亮 2.內容吸引人 3.適合親子一起閱讀 4.其他＿＿＿＿＿＿＿＿

您最希望本系列推出哪一位導演的書籍？

＿＿＿＿＿＿＿＿＿＿＿＿＿＿＿＿＿＿＿＿＿＿＿＿＿＿＿＿＿＿＿＿

＿＿＿＿＿＿＿＿＿＿＿＿＿＿＿＿＿＿＿＿＿＿＿＿＿＿＿＿＿＿＿＿

您對於本書的意見

＿＿＿＿ 內容：1.非常滿意 2.滿意 3.普通 4.不滿意 5.非常不滿意

＿＿＿＿ 文字與內文編排：1.非常滿意 2.滿意 3.普通 4.不滿意 5.非常不滿意

＿＿＿＿ 封面設計：1.非常滿意 2.滿意 3.普通 4.不滿意 5.非常不滿意

＿＿＿＿ 價格：1.非常滿意 2.滿意 3.普通 4.不滿意 5.非常不滿意

您對我們有什麼其他的寶貴建議：

＿＿＿＿＿＿＿＿＿＿＿＿＿＿＿＿＿＿＿＿＿＿＿＿＿＿＿＿＿＿＿＿

＿＿＿＿＿＿＿＿＿＿＿＿＿＿＿＿＿＿＿＿＿＿＿＿＿＿＿＿＿＿＿＿

10855 台北市萬華區艋舺大道303號6樓

時周文化事業股份有限公司 收

時周文化

Directors' Cuts 系列

讀者服務電話：0800-000-668　Fax：02-2336-2596　Email：ctwbook@gmail.com

Directors' Cuts

Directors' Cuts